华章经管

HZBOOKS | Economics Finance Business & Management

解码
中国电影
营销模式

Chinese Film
Marketing Model

李飞
营销系列

李飞·著

机械工业出版社
China Machine Press

图书在版编目（CIP）数据

解码中国电影营销模式 / 李飞著 . -- 北京：机械工业出版社，2022.1
（李飞营销系列）
ISBN 978-7-111-69598-1

I.①解… Ⅱ.①李… Ⅲ.①电影市场 – 营销模式 – 研究 – 中国 Ⅳ.①J943

中国版本图书馆 CIP 数据核字（2021）第 233159 号

解码中国电影营销模式

出版发行：机械工业出版社（北京市西城区百万庄大街 22 号 邮政编码：100037）

责任编辑：孟宪勐		责任校对：马荣敏	
印　　刷：北京市荣盛彩色印刷有限公司		版　　次：2022 年 1 月第 1 版第 1 次印刷	
开　　本：170mm×230mm　1/16		印　　张：19.5	
书　　号：ISBN 978-7-111-69598-1		定　　价：69.00 元	

客服电话：（010）88361066　88379833　68326294　　投稿热线：（010）88379007
华章网站：www.hzbook.com　　　　　　　　　　　　读者信箱：hzjg@hzbook.com

本书法律顾问：北京大成律师事务所　韩光 / 邹晓东

清华大学文化经济研究院

"中国电影营销模式研究"项目研究成果

前　言

近些年，中国电影市场急速扩大，每年产出的影片数量大幅度增加。随之，出现了一种窘境：70% 的影片亏损，20% 的影片不盈不亏，仅 10% 的影片盈利。出现这种现象的原因是多方面的，其中一个重要原因是没有实施有效的电影营销管理，大多数制片公司虽然频繁使用"营销"一词，但是在本质上还是销售。因此，探索中国电影营销模式就显得非常必要。

2017 年 10 月 10 日，清华大学文化经济研究院成立，之后研究院确定了若干研究课题，"中国电影营销模式研究"就是当时的立项课题之一。我于2018～2019 年对这个课题进行研究，并在 2020 年对课题研究成果进行完善，本书就是该课题的最终研究成果。

本书对中国电影营销模式进行了比较系统的讨论。第一步，建立了中国电影营销模式的研究框架。第二步，进行中国电影营销模式的研究设计，确定采用多案例的研究方法，案例选择、数据采集和数据分析都符合案例研究的特征。第三步，根据研究框架和研究设计，对卓越、优秀、良好和遗憾四种类型的 14 部影片进行了分析。第四步，归纳了相应的研究发现，得到了

有价值的成果：一是构建了中国电影营销模式的理论框架；二是建立了中国成功（卓越、优秀、良好）电影的营销模式；三是总结了中国遗憾电影的营销模式；四是探索出中国电影营销模式的形成路径。

这些研究成果具有探索性，也具有一定的开创性，对于电影营销理论的发展，以及中国电影营销实践具有参考价值和意义。

目　录

第1章

导　　论

电影营销，不仅仅是电影拍摄完成后、上映之前的宣传行为，还包括电影拍摄之前的一系列规划活动，以及拍摄过程本身。电影市场竞争越激烈，电影营销就越重要。电影营销的目标不同，营销模式也会有所不同。因此，电影营销模式的选择，是电影投资人、制片人、导演、摄影、场务、编剧，甚至演员等，都不能回避的管理决策问题。然而对于这个问题的研究，已有成果非常有限，缺乏系统和深入的研究，或许这是导致中国70%电影亏损的重要原因之一，这一现实引起了我们对电影营销模式的关注，进而开始对这个问题展开研究。

中国电影营销到了变革的时代

20年来，中国电影院和票房出现了火箭式增长：2001年电影银幕为1000块左右，票房为8亿元；2018年电影银幕达60 079块，票房达到609.76亿

元。[1] 2018 年的这两个数据，分别是 2001 年的 60 倍和 76 倍。高速增长的电影市场，让人看到了盈利的"彩虹"，也吸引了大量投资者进入电影领域。但是，赔钱者多，盈利者少。究其原因，固然是多方面的，其中一个重要的原因是对"彩虹"出现之前的"风雨"缺乏认识。

我们以阶段性数据为例，2001 年中国观影人次为 2.2 亿人次，2013 年达到 5.73 亿人次，2013 年是 2001 年的 2.6 倍。2001 年平均每人每次观影票价为 3.6 元，2013 年提升到 38 元，增加了近 10 倍。可见 2001～2013 年票房近 27 倍的增长，是由观影人次增加和票价提升双重因素推动的，并且票价提升是主要推动因素。然而在票价提升的背景下，推动观影人次的增加，需要优秀的电影作为支撑。2001 年中国年产电影不到 50 部，2013 年达到 638 部（当年全国仅上映 245 部），平均每部电影贡献的票房为 4000 万～5000 万元。进口电影占据中国电影市场的重要位置，占 217 亿元票房的比例为 41.35%，60 部进口电影中票房过亿的有 27 部。这足以说明，口碑、票房和盈利表现都优秀的国产电影非常稀少，据估计，2013 年电影的赔钱比例达到 90%，并且也没有获得好的口碑。引用导演高群书的一句话："2013 年中国的电影，糟糕到了历史最低点"[2]。这种情况后来有了一定的改变，2018 年票房过亿的影片为 82 部，其中产影片有 44 部，进口影片为 38 部，这表明国产电影质量有所提高。2018 年全年上映进口新片 118 部，票房为 230.79 亿元，平均每部影片贡献约 2 亿元的票房，上映国产新片 398 部，票房为 378.97 亿元，平均每部影片贡献的票房接近 1 亿元[3]，其中绝大多数电影处于赔钱状态。

这种窘境的出现，原因是多方面的，其中一个重要原因是营销模式选

[1] 中国电影家协会，中国文联电影艺术中心. 2019 中国电影产业研究报告 [M]. 北京：中国电影出版社，2019：253-254.

[2] 林芳. 高群书：今年中国电影糟糕到极点 [N]. 广州日报，2012-12-11.

[3] 中国电影家协会，中国文联电影艺术中心. 2019 中国电影产业研究报告 [M]. 北京：中国电影出版社，2019：253.

择出现了问题，中国电影营销仍然停留在初级阶段[⊖]，或曰还没有找到适合的模式，大多集中或"赌博"于首映式的宣传，甚至进行违背演员意愿的负面新闻炒作，缺乏整体、科学的营销规划和实施。随着中国电影市场进一步对外开放，更多的国外优秀影片会进入中国电影市场，加之涌入电影市场的投资商越来越多，中国电影公司将面临更为严峻的挑战。中国电影人迫切需要解决的问题是：如何制作口碑和盈利水平都优异的电影。一个重要方法就是，从电影的首映式宣传模式拓展至整体营销的运作模式。

为什么研究中国电影营销模式

电影营销模式不仅是一个实践难题，也是一个在理论上没有完全解决的难题。一些电影研究学者，从产业角度进行研究，缺乏对营销管理理论的深刻理解，得出的结论是将营销理论简单套用于电影营销。一些营销研究学者，可能对营销管理理论有了较为深刻的理解，但是对电影的独特性（如艺术性、创意性等）认识不够，得出的结论与其他类型产品的营销差别不大。营销学者和艺术管理学者合著的相关著作[⊖]，尽管关注了艺术和营销两方面的协调关系，但基本上是将营销管理理论运用于影视行业，并没有给出电影营销模式的类型及选择这些模式的机理和方法，同时这些研究对于新的营销理论的发展关注不够，也缺乏对多案例进行理论构建研究。

1. 已有相关研究成果

我们关注的是中国成功电影的营销模式，"成功"的定义是多种多样的，一般认为应具备两个标准：叫好和叫座。叫座中的利润和票房，以及叫好和叫座构成指标之间的关系，并非像人们想象的那样，在什么情况下都是

　⊖　肖鹰 . 2013 年中国电影的内忧外患 [N]. 文学报，2014-01-16.
　⊖　科特勒，雪芙 . 票房营销 [M]. 陈庆春，等译 . 北京：中国人民大学出版社，2004.

正相关的，例如有口碑没票房，有票房没盈利，没口碑盈利多的影片为数不少，因此将二者综合起来进行研究非常必要。目前，这种综合研究成果相当稀少，而且也没有达成一致意见。为了更好地借鉴前人的研究成果，并找到我们研究的方向，在此对已有相关研究成果进行简单的梳理。

（1）**中国电影口碑的影响因素**。中国电影口碑的形成主要有三个源头：政府、影评人和观众。政府奖励或支持的电影，大多为具有一定艺术水准的主旋律电影，在资金、媒体宣传、观影推广和政府评奖等方面会有一定的优势，从而形成政府方面的口碑。影评人一般会从自身认知的专业角度给予评论，影评人很难达成一致意见，但是仍然会形成主流的口碑。观众的口碑，是观影之后的评论和讨论，一些网站对分项得分进行汇总，形成各部影片的口碑分数，一般以五星为最高分数。关于电影口碑形成的影响因素分析，成果非常稀少。一位网友曾在时光网发起一个有趣的讨论：哪些因素影响你对电影的评价？网友给出的答案五花八门，归纳起来有：剧情（故事）、主题意义、演技、画面、配乐、对白、制作、特效、导演、编剧、主演、出品方、获奖、海报、预告片、剧情简介、点评网站打分、已有评论或推荐、个人喜好、心情等。其中一个网友的回答更是具有现代年轻人的特点：①是否热血（爽快、解恨）；②是否时尚（衣服、发型）；③能否给我信心，让我热爱生活；④是否瞎扯，扯得越远越好。⊖也有人基于2011～2017年豆瓣评分数据的分析，发现电影口碑的影响因素有：导演、编剧、出品国家或地区、演员、类型、语言、票房、片长、评分人数，其中导演、编剧和演员呈现强相关，票房、片长呈现弱相关，评分人数、语言、出品国家或地区、类型呈现中度相关。⊜

（2）**中国电影盈利的影响因素**。电影是否盈利及盈利的多少，无非通

⊖　我不相信谁和我重名．影迷心中额外的秤砣——哪些因素会影响你对一部电影的评价[EB/OL]．（2012-06-30）[2021-03-09]．http://group.mtime.com/filmov/discussion/2379518/．

⊜　邹逸．电影口碑影响因素及口碑与票房关系的实证研究[J]．西部皮革，2019（6）．

过利润和票房两个指标来体现。

　　对于票房的影响因素，有研究利用 2000～2007 年在大陆上映的进口电影票房数据，对电影票房与其影响因素之间的关系进行实证分析，结果显示，电影投资、电影品牌与电影票房呈现正相关，盗版与电影票房呈现负相关，电影质量对电影票房的影响不显著。⊖还有人基于回归分析的方法，对中国电影票房的影响因素进行了分析，发现电影类型、电影评分和演员号召力，对电影票房有着显著影响，而电影产地对电影票房影响不显著。⊜另外有学者针对 2007 年至 2009 年 2 月期间在国内大范围上映的 217 部电影，利用统计学的方法及原理，用 SPSS 统计分析软件对影响票房的几个因素进行多元线性回归，分析各因素的影响程度，并以广义线性模型的方差分析为基础，对影响因素逐个进行分析，其结论为：票房最重要的影响因素为导演，其次为观众熟悉和喜欢的故事翻拍，再次为演员、续集的因素，相比前四个因素，影片类型、出品地区、上映档期的影响相对较小。⊝也有研究得出了不同的结论，认为电影上映的档期对票房有很大影响，其中贺岁档影响尤甚；影片的投资额、是否为续集或改编作品都会对票房产生影响。⊗还有研究认为，系列品牌、口碑评分、演员、导演、投资等与电影品牌有关的因素对电影票房影响较大；媒体宣传、故事改编、3D 技术、制作公司对电影票房影响较小。⊙另有分析认为，影响票房的主要因素有：影片自身质量、上映档期、投资规模、影片宣传、演员配置、观众选择和电影品牌价值。⊛还有学者基于对 100 部电影的实证分析，得出结论：排片

⊖　张玉松，张鑫 . 电影票房的影响因素分析 [J]. 经济论坛，2009（8）.
⊜　崔凝凝，唐嘉庚 . 基于回归分析的中国电影票房影响因素分析 [J]. 江苏商论，2012（8）.
⊝　胡小莉，李波，吴正鹏 . 电影票房的影响因素分析 [J]. 中国传媒大学学报（自然科学版），2013（1）.
⊗　杜思源 . 电影票房的影响因素分析——基于大陆电影市场 [J]. 中国商贸，2013（10）.
⊙　裴培，蒋垠茏 . 国内外电影票房影响因素分析 [J]. 合作经济与科技，2014（2）.
⊛　牛琳涛 . 第二章影响电影票房收入的主要因素 [EB/OL].（2010-12-13）[2021-03-09].
　　http://i.mtime.com/lintao/blog/5310068/.

量、影片热度、导演影响力与票房呈现正相关，其中排片量、导演影响力对票房影响较大，评分与票房呈现负相关。[一]还有学者基于对 252 部电影的分析，发现口碑显著地促进票房的增加，但随着票房不断增加，口碑对票房的促进作用有所减弱；关注度促进票房的增加，但其促进作用弱于口碑；现代宣传方式对票房的促进作用强于传统宣传方式；明星导演和明星演员显著提高票房；档期显著促进票房的增加，档期越热门，对票房的促进作用越大。[二]我们可以将上述文献归纳为一个表格（见表 1-1）。

表 1-1　关于电影票房的主要影响因素的观点综述

	观众选择	影片类型	系列影片	故事	质量	档期	宣传	评论	导演	演员	投资规模	品牌	排片量
张玉松、张鑫											√	√	
崔凝凝、唐嘉庚		√						√		√			
胡小莉、李波等		√	√	√		√			√				
杜思源		√											
裴培、蒋垠茏		√	√	√		√	√						
牛琳涛	√									√			
郭新茹、王祯、张楠							√	√				√	√
华锐、王森林、许泱								√	√	√			

　　对于电影盈利的影响因素，一些学者不仅从票房角度，而且从投资回报率角度进行了研究。例如，有学者对 600 多部影片进行统计分析，发现了六个有趣的现象：低成本的影片投资往往更安全；无名小卒主演的影片要比明星主演的影片利润率更高；影片类型的艺术特征跟利润之间不存在直接关联，但评论的多寡（好评或者劣评）跟利润之间有密切关系；不含暴

[一]　郭新茹，王祯，张楠. 我国中小成本电影票房的影响因素研究——基于 100 部电影的实证分析 [J]. 文化产业研究，2015（3）.
[二]　华锐，王森林，许泱. 中国电影票房的影响因素研究 [J]. 统计与决策，2019（4）.

力、色情成分的家庭影片最容易赚钱；大片的续集要比普通新片更容易赚钱；明星在为影片带来更高票房的同时，往往也拉低了利润率，因为大部分收入进了明星的口袋。[⊖]

（3）世界电影口碑和盈利的影响因素。专家从个体要素和整体要素两个方面进行了诸多讨论。

在个体要素方面，主要是强调单一因素的重要影响作用。有学者对世界上投资回报率超过 100% 的近百部电影进行分析，发现其剧情涉及 22 种类型，其中最赚钱的剧情是任务和超自然力量，任务剧情常常是主角寻找一个人、地点或事情，如《夺宝奇兵》《指环王》等；超自然力量剧情的主角常常是怪物或者外星人，发生了一些可怕的或超自然的事情，最终会被抵抗和攻克，如《大白鲨》《驱魔人》《超人》《侏罗纪公园》等。[⊜]另有学者认为，高口碑和高票房的电影故事，必须拥有一个美德前提，常常是主角遇到了巨大困难，之后受到美德前提的照耀，看清了自己的境遇和困境，接受这一美德前提，故事就会走向喜剧结局，如《美丽心灵》《冒牌天神》等，否则就会走向悲剧结局，如《意外边缘》等，无论是哪一种结局，都会成为成功的电影。[⊝]

在整体要素方面，主要是强调多种因素的重要影响作用。有学者基于 2013~2017 年全球公开上映的 200 部电影的数据，分别运用结构方程模型与系统动力学模型来实证分析影响因素对世界电影票房的影响。由作用机理的静态分析结果可知，电影投资决策对世界电影票房的影响程度最大，"获奖情况""发行公司""盗版情况"这三个二级指标与世界电影票房间具有较为显著的相关关系。由作用机理的动态分析结果可知，"发行风险控

　　⊖　什么决定票房 [J]. 钱经，2012（2）.
　　⊜　Mccandless. 信息之美 [M]. 温思玮，等译. 北京：电子工业出版社，2012：218.
　　⊝　威廉斯. 口碑与票房：卖座故事的道德前提 [M]. 何珊珊，译. 成都：四川文艺出版社，2019：71.

制"在远期对世界电影票房的影响波动性较大，关键性制约在于"盗版情况"对影片上座率与观影人群的影片认知有显著的负向影响。[⊖]

2. 对已有研究成果的简单评价

已有研究对于票房和口碑的影响因素有较多的分析，但是不仅没有达成共识，而且还存在着相反的结论，同时较少关注盈利维度，口碑和票房与盈利并非总是正相关关系。最为关键的是，关于电影营销模式的研究成果非常稀少，既没有对营销模式类型和形成机理的系统研究，也缺乏关于中国电影营销模式的实证性系统讨论，已有的一些案例研究大多为非系统性的描述性分析，很少做出理论上的贡献。因此，无论在实践上，还是在理论上，这些研究都没有解决电影营销模式的类型、形成或选择机理问题。而对这个问题的回答，是中国电影在中国市场占据重要地位，在世界市场占据一席的重要基础和前提。因此，我们对这个问题进行系统研究，期待建立一个电影营销模式形成或选择的机理模型，探索成功电影营销模式的特征及形成路径。这样，电影公司就可以依据电影营销模式的形成机理，来选择适合自己的营销模式。

中国电影营销模式的研究内容

我们在界定相关概念和研究问题的基础上，进行研究内容的选择和说明，以使大家在相同的语境之下来讨论和理解问题。我们研究的问题是"中国电影营销模式"。这就意味着：研究的核心内容为"营销模式"，研究的行业或产品为"电影"，研究的范围为中国情境。

⊖ 陈昊姝 . 世界电影票房影响因素统计检验 [J]. 统计与决策，2019（2）.

1. 营销模式的界定

营销模式为英文"marketing model"的中文翻译，在相关文献中出现频率较高，但是缺乏对其详细的界定和解释，因此对其的理解也是千差万别。我们在界定营销模式定义的基础上，得出电影营销模式的定义。

对于营销模式的定义，归纳起来，包括范式说、组合说和综合说三种观点，这三种观点都具有一定的道理，但是各自也都有一定的局限性。

（1）**营销模式的范式说**。这种观点认为，营销模式是营销理念、营销策略和各种技术手段、方法与流程有机融合而形成的一种范式，这种范式基于企业资源并形成自己独特的营销能力。该种主张根据营销导向不同，将营销模式划分为竞争导向、关系导向和创新导向，并提出了相应的营销策略。竞争导向营销模式下的营销策略有：品牌营销、精益营销、定制营销；关系导向营销模式下的营销策略有：服务营销、公益营销和整合营销；创新导向营销模式下的营销策略有：技术营销、差异化营销和网络营销等。⊖

（2）**营销模式的组合说**。这种观点认为，营销模式是营销策略的结构性组合，这种结构性组合仅有四种模式，即分别以产品、价格、渠道和促销为中心的组合，其他非中心组合要素要围绕着中心组合要素进行组合，简称为"1P+3P 的营销模式"。⊜究竟应该采用哪一种营销模式，应考虑市场成熟程度、消费者需求特征、竞争对手情况、营销外部环境，以及企业资源和能力等方面的因素。

（3）**营销模式的综合说**。这种观点认为，营销模式是对营销活动的高度概括和总结，它在经营理念的指导下，通过形态、流程、规则等形式固化下来，成为企业日常营销活动的规范，属于操作性较强的层面。这种主

⊖　黄体鸿. 企业营销模式分类比较分析 [J]. 理论月刊，2008（5）.
⊜　程绍珊. 营销有且只有四种模式 [J]. 中外管理，2006（5）.

张认为，营销模式包括三大元素：理念是核心元素，形态与流程是基本元素，运营规则与方法是功能元素。成功营销模式具有三大特征：提供独特价值、竞争者难以模仿和脚踏实地的适应性。[一]

（4）简单评价。以上三种观点，虽然从不同侧面看都有一定的道理，但是仍然没有也难以达成共识。范式说，虽然表明了营销导向对营销模式的影响作用，但是无法回答同一营销导向下的不同营销模式问题，同时对于营销模式的分类有交叉和融合，难以清晰地进行营销模式的区分。组合说，虽然揭示了营销模式的核心内容，但是没有给出营销模式更为具体的构成要素，同时忽略了战略层面的目标顾客选择和营销定位等内容，在本质上其实是营销战术组合模式。综合说，虽然涉及营销模式的更多内容，但是没有阐明各个要素之间的逻辑关系，也没有呈现营销本身的特征。但是这些研究成果为我们界定营销模式的定义提供了一定参考。

我们认为，对于营销模式的定义，只有回到营销的基本范式框架下讨论，才有可能趋于一致。营销范式是指在具有美德的经营使命的引导下，为了实现相关利益者的利益，选择目标顾客，进行营销定位，以及依目标顾客和营销定位进行产品（包括服务）、价格、分销和传播四个要素的组合，构建关键流程、匹配重要资源过程的逻辑框架。脱离这些核心内容的一些"时尚营销理论"都不是营销范式，缺少其中任何一个元素都不是完整的营销范式。

因此营销模式的定义，不能脱离营销范式，应该以营销组合要素的不同组合为核心内容，但是也不能脱离之前的营销战略选择（使命、目标、目标顾客选择和营销定位），以及之后的流程构建和资源整合的支持与保障等内容。基于这种认识，我们提出营销模式的狭义定义和广义定义。

㊀　徐千里. 企业营销模式的内涵、外延及再造 [J]. 商业时代，2008（24）.

营销模式的狭义定义为：营销者基于具有美德的经营使命和愿景，为了实现营销目标，选择目标顾客、确定定位点，以及根据目标顾客和定位点进行营销组合要素组合的完整系统。

营销模式的广义定义则需要在狭义定义的基础上，增加流程构建和资源整合的内容，类似于以营销为核心的商业模式的内容。因此，广义的营销模式是指，营销者基于具有美德的经营使命和愿景，为了实现营销目标，选择目标顾客、确定定位点，以及根据目标顾客和定位点进行营销组合要素组合，再根据营销要素组合构建关键流程和整合重要资源的完整系统。

2. 电影营销模式的界定

我们在界定电影、电影营销等概念的基础上，为电影营销模式选择一个定义，并对这个定义进行解释。

（1）电影的定义。 根据权威专家的解释，电影是根据视觉暂留原理，运用照相（以及录音）摄录在胶片上，通过放映（以及还音），在银幕上生成活动影像（以及声音），以表现一定内容的技术。[一]显然这个定义有一定的局限性，没有包括数字电影的内容，同时把电影定义为一种"技术"。

《现代汉语词典》对电影的解释是："一种综合艺术，用强光把拍摄的形象连续放映在银幕上，看起来像真实活动的形象"[二]。这也有一定的局限性，虽然突出了电影是艺术，但是忽视了电影的制作过程。

我们认为：电影，是一种艺术产品，它根据视觉和声音暂留原理，运用摄影和录音手段，把事物的影像和声音摄录在一定的介质（胶片或数字光盘）上，通过放映将影像画面和声音还原在银幕或屏幕上，目的是表现

[一] 许南明，富澜，崔君衍. 电影艺术词典 [M]. 北京：中国电影出版社，2005：1.
[二] 中国社会科学院语言研究所词典编辑室. 现代汉语词典（第 5 版）[M]. 北京：商务印书馆，2009：309.

一定的内容。

依据不同的标志，可以把电影分为不同的类型。例如，依据内容和结构可以将其分为故事片、纪录片、科教片、观光片、戏曲片等，依据目的和风格可以将其分为艺术片和商业片等，依据故事可以将其分为恐怖片、爱情片、动作片等。

由于篇幅有限，本书主要关注故事片的营销模式探索，当然也不排斥其他影片类型的部分适用性。

（2）电影营销的定义。对于营销的理解不同，自然就给予电影营销不同的定义，或是将传统的营销定义照搬到电影营销定义，或者强调电影的艺术化特征。

1）从国际上看，两种类型的定义并存。随着 20 世纪 50 年代营销理论进入管理范式阶段，它在 60 年代末开始影响电影行业。初期主要是关注广告和宣传策略的运用，为每一个不同市场打造一套独有的推广方案成为一种常见的做法，1966 年米高梅公司设立了营销总监的职位，随后这一职位普及开来。⊖后来学者发现，营销不仅仅是指广告，也不仅仅是销售。20 世纪 80 年代之后，关于文化艺术营销、娱乐营销、票房营销等的图书陆续出版，学者给出了不同的定义。

科特勒和雪芙在《票房营销》一书中，将营销管理定义为："为了达到目标，营销人员所做的分析、企划以及对计划的制订与控制，从而与目标观众群共同创建、维系彼此互惠的交易关系"⊜。这种定义是将营销管理的一般定义移植到演出行业，焦点放在了交易上，核心是在满足观众需求的同时使自己"更有创造力，更加有效，也更能从市场上获利"⊜。

⊖　明根特. 好莱坞如何征服全世界——市场、战略与影响 [M]. 吕妤，译. 北京：商务印书馆，2016：202.

⊜⊜　科特勒，雪芙. 票房营销 [M].陈庆春，等译.北京：中国人民大学出版社，2004：37.

科尔伯特和林一在《文化艺术营销管理学》一书中，将文化艺术营销概括为："是一门艺术，通过调整营销的各种变量（如价格、分销、传播等），找到对产品感兴趣且合适的细分市场，从而最终实现文化企业的目标和使命"⊖。这个定义强调了工商企业与文化企业的不同，作者认为，"最主要的差异在于企业的目标：商业公司以利润最大化为目标，它们会放弃无法引起消费者兴趣的市场；而文化企业则以实现产品的艺术性为终极目标。可以说，比起经济利益，艺术上的成就对于文化企业更为重要"⊜。

2）从中国来看，大多借用了营销的一般定义。早在 1993 年就有人在电影专业期刊上提出，电影发行部门要实施营销战略。⊜ 1999 年，中国大陆第一本关于电影营销的书《电影营销》⊗出版，涉及电影营销的丰富内容，有电影营销环境，电影市场需求与观众分析，电影市场调研，电影市场预测，电影市场营销策略及其运用，电影营销计划的制订与运用，电影产品策略，电影价格策略，电影分销渠道策略，电影促销策略，如何进行电影宣传，院线制的建立与运作，分账发行制的建立与运作，电影品牌营销、电影营销、家庭影院营销和网络营销，以及相关产品开发。这本书为我们理解电影营销提供了重要基础。但是它并没有给出电影营销的定义。之后，多本电影营销方面的图书陆续出版，给出了不同的电影营销定义。

于丽认为，电影营销是影片生产者通过创造并同电影观众交换产品和价值以满足需求和欲望的一种社会管理过程。⊕这个定义是基于美国营销学会 1985 年的营销定义，同时省略了最为重要的"产品、定价、分销和促销"

⊖　科尔伯特，林一，等 . 文化艺术营销管理学（第 4 版）[M]. 林一，罗慧蕙，鞠高雅，译 . 北京：北京大学出版社，2017：11.
⊜　科尔伯特，林一，等 . 文化艺术营销管理学（第 4 版）[M]. 林一，罗慧蕙，鞠高雅，译 . 北京：北京大学出版社，2017：12.
⊜　李建强 . 在营销上做文章——关于培育电影市场的思考之四 [J]. 电影评介，1993（9）.
⊗　贾虹琳 . 电影营销：破译中国电影市场营销的密码 [M]. 北京：中国广播电视出版社，1999.
⊕　于丽 . 电影市场营销（修订版）[M]. 北京：中国电影出版社，2006：3.

四个营销组合要素的组合内容，一方面没有突出营销范式的特殊性，另一方面没有体现最新的营销理念成果。

俞剑红和翁旸认为，电影营销是指电影企业以电影市场中现实和潜在的观众为研究对象，通过科学的市场宏观、微观环境分析和市场调研、预测，选择和利用市场机会，并进行市场定位和决策，对电影的制作、发行、宣传、放映活动进行最佳组合和科学运作，最大限度地满足市场需求、观众需求和企业营销目标，实现社会效益和经济效益的统一。[一]这一定义体现了营销范式的内容，也反映出电影营销特征，但是过于烦琐。

吴春集认为，电影营销是通过电影价值创造、增值和传递以使效益最大化的过程，其核心是体验价值的创新。[二]这一定义是基于美国营销学会2004年的定义，没有揭示营销的特殊范式，用于电影经营的概念也可以，然而经营和营销是有一定区别的。

我们认为，电影营销是指电影艺术产品经营者（包括生产者、销售者和放映者等）基于具有美德的经营使命和愿景，为了实现一定的目标（通常考虑相关利益者的利益），进行营销研究，选择目标顾客、确定定位点，以及根据目标顾客和定位点进行电影产品、价格、分销和传播等营销组合要素组合，流程构建和资源整合的过程或行为。电影营销管理就是对前述过程的分析、计划、组织、实施与控制。

（3）电影营销模式的定义。"电影营销模式"一词被诸多研究电影的人士使用，但是他们对它的理解千差万别。例如有的将其视为销售或者宣传模式，认为电影有影院营销、档期营销等传统媒介模式，也有 SNS 营销、微博营销、网站营销、搜索引擎营销等新的营销模式。[三]又如，有人提出电

㊀ 俞剑红，翁旸．电影市场营销学 [M]．北京：中国电影出版社，2008：37．
㊁ 吴春集．中国电影营销：理论与案例 [M]．上海：上海交通大学出版社，2012：6．
㊂ 范玉明．电影营销模式发展研究 [J]．商业经济，2013（6）．

影营销应该实施整合营销传播模式。[一]也有人理解为院线的模式，还有人将其理解为电影品牌营销、关注度营销和整合营销等。[二]可见，对于电影营销模式还缺乏一个准确的定义。

本书关注的是电影广义营销模式（也可以理解为商业模式）的形成机理问题，因此我们给电影营销模式所下定义为：电影艺术产品经营者，基于具有美德的经营使命和愿景，为了实现一定的目标，进行营销研究，选择目标顾客、确定定位点，以及根据目标顾客和定位点进行电影营销组合要素组合、流程构建和资源整合而形成的完整系统。我们理解的电影营销模式不仅是产品、价格、分销和传播等营销组合要素某一个方面的模式，不仅仅是某一种流程模式，也不仅仅是某一种企业资源整合的模式，而是由营销组合模式、流程模式、资源模式共同构成的完整系统。

3. 区域的界定

中国包括大陆、香港、澳门、台湾几个地区。但是，由于电影市场化进程不一，历史和人文环境也有一定的差异，因此本书重点研究大陆地区的电影营销模式。

4. 内容选择

综合上述三点，我们确定的研究问题是：中国大陆故事片电影的营销模式类型及选择。至少有三个问题需要回答：①中国电影营销模式的内容结构是怎样的？②中国电影营销模式包括几种基本类型？③不同类型电影营销模式的形成机理是什么？最终建立一个成功电影营销模式形成或选择的模型。

　㊀　鞠训科. 新时期电影营销模式研究 [J]. 宜宾学院学报，2007（3）.
　㊁　段潇潇. 漫画系列电影占领票房高地——以《复仇者联盟》为例浅析好莱坞电影营销模式 [J]. 中国电影市场，2013（5）.

中国电影营销模式的研究路线

研究路线，是指研究者为实现研究目标而选择的研究步骤，各步骤的内容、方法，以及解决关键性问题的设想等集合成的研究路径，一般用图形来表示。我们根据前面选择的研究问题、内容和方法，来确定研究的技术路线，根据技术路线来确定本书的结构（见图1-1）。

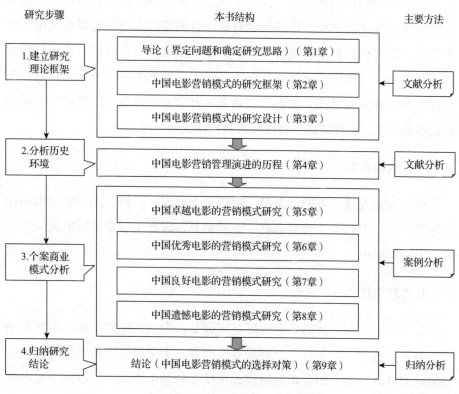

图1-1 研究的技术路线与本书的结构

本章小结

在本章中，我们讨论了四个问题：①通过实践观察，发现了研究中国电影营销模式的必要性，中国电影产品和市场扩张速度很快，但是优秀

（口碑好、票房高且盈利）的影片非常稀少，原因是多方面的，其中一个重要原因是流行着"首映式"的营销模式，缺乏整体营销逻辑的应用，在本质上是电影营销模式选择的问题。②通过文献梳理，发现电影营销模式理论问题的研究存在空隙，分别研究高票房和好口碑电影的影响因素的文献比较丰富，但是二者并非都与利润呈现正相关关系，将高票房、好口碑、多盈利三者结合起来研究的营销模式非常匮乏，因此在理论上也有研究中国电影营销模式问题的必要。③界定了中国电影营销模式问题研究的内容：i. 中国电影营销模式的内容结构是怎样的？ ii. 中国电影营销模式包括几种基本类型？ iii. 不同类型电影营销模式的形成机理是什么？ iv. 最终建立一个成功电影营销模式形成或选择的模型。④提出了研究的技术路线，以及本书的逻辑结构。

第 2 章

中国电影营销模式的研究框架

案例研究有两种逻辑：一种是发散地对案例企业进行调查研究，没有理论框架的指引，通过归纳调查结果得出结论，再对结论进行分析，形成理论；另外一种是根据已有或是新建立的理论框架，对样本公司进行调查研究，最终归纳现象的特征并形成一定的理论。我们采用后一种方法。理论框架，是指一个理论的基本结构和大致体系，除了包括一个合乎逻辑的框架体系之外，还必须包括组成框架各要素的具体内容及相应的关系。通过案例构建理论，一方面验证这个框架是否准确和真实，另一方面是填充框架当中的具体内容，形成一个完整的理论。我们需要在探索电影营销模式构成要素的基础上，建立一个电影营销模式研究的一般框架，再结合中国情境对这个框架进行调整，以构建中国电影营销模式研究的特殊框架。这个框架会说明：电影营销模式基本构成要素有哪些，这些基本构成要素

⊖ 李飞，王高，杨斌，等.高速成长的神话——基于中国10家企业的多案例研究 [J]. 管理世界，2009（2）.

⊜ 李飞，路倩.案例研究：适合构建管理的中国理论吗——关于案例构建理论问题的讨论述评 [J]. 中国零售研究，2011（1）.

的逻辑关系如何，以及形成营销模式的机理是怎样的。

电影营销模式研究的一般框架

我们根据前述广义营销模式的概念界定，分析其构成要素，最后得出电影营销模式研究的一般理论框架。这是一个静态的框架模型，反映营销模式的构成要素和这些要素之间的一般逻辑关系，也是一个待检验和需要补充的框架。

1. 营销模式的一般框架

营销模式框架，是表明营销模式内容和特征的图形，包括构成要素和这些要素之间的关系。

（1）**营销模式的构成要素**。这是指营销模式有机组成系统的各个因素或元素。尽管使用营销模式这一概念的文献众多，但是大多没有进行清晰的解释，对其构成要素的讨论就更为稀少了。有学者将营销模式的构成要素分为三类：一是作为核心元素的企业理念，包括企业生存的价值取向、指导思想等；二是作为基本元素的形态和流程，形态是指营销组织结构等，流程是指营销活动涉及的相关流程；三是作为功能元素的规则和方法，包括营销行为准则和实现营销模式目标的途径与手段。[○]

尽管学者解释了这些构成要素的内容，但是仍然没有凸显出营销范式的基本内容和特征。我们根据给定的广义营销模式定义和营销理论范式，归纳出营销模式的基本构成要素：一是营销方面的构成要素，包括产品（以及服务）、价格、分销、传播等营销组合要素，这些要素如何组合体现的是营销者和顾客之间的关系，这些要素如何组合又涉及营销研究、目标顾客和营销定位等要素；二是流程方面的构成要素，包括采购、生产、销售等

○ 徐千里.企业营销模式的内涵、外延及再造 [J].商业时代，2008（24）.

活动或流程的构成要素，这些要素如何体现的是营销者与合作伙伴、顾客和自身部门之间的关系；三是资源方面的构成要素，包括企业内部的有形资源（资金、物质）和无形资源（人力、组织和文化等），无形资源中的文化涉及组织的使命、愿景及目标等，这些要素组合不仅影响营销者内部关系，也会影响其与合作伙伴和顾客之间的关系。

（2）营销模式的一般框架。由于对营销模式构成要素看法不同，以及对这些要素之间的关系观点不一，因此形成了不同的营销模式框架。

一种是基于营销组合建构的营销模式框架（组合说的营销模式）。程绍珊和张博认为，营销模式就是产品、价格、渠道和促销营销组合四个要素（简称为 4P）的组合结构模式，可以概括为"1P+3P"模式，即以一个营销组合要素为战略性核心，其他三个组合要素围绕着这一核心来安排，这就会形成以产品为核心的营销模式、以价格为核心的营销模式、以渠道为核心的营销模式，以及以促销为核心的营销模式。[⊖]

另外一种是基于理念、形态与流程、运营规则与方法构建的营销模式框架（综合说的营销模式）。徐千里认为，营销模式就是营销理念、形态与流程、运营规则与方法的不同组合形成的系统模式。我们可以将其概括为"理念—形态与流程—运营规则与方法"的营销模式框架，如图 2-1 所示。

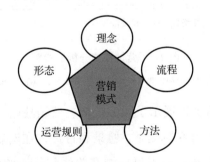

图 2-1　基于 5 个要素构建的营销模式框架

资料来源：徐千里. 企业营销模式的内涵、外延及再造 [J]. 商业时代，2008（24）.

⊖　程绍珊，张博. 营销模式 [M]. 北京：中国档案出版社，2007：32.

这两种观点都对我们有一定的启发意义，但是还有需要完善的地方。前一种基于营销组合要素的模式框架，虽然揭示了营销模式的核心内容，但是局限于营销组合要素属性范畴，没有涉及顾客获得利益和价值的组合，同时缺乏相应的营销支持系统的内容。后一种基于5个要素构建的营销模式框架，强调的是营销支持系统，对营销组合的基本要素缺乏考虑以及详细的描述。因此，我们将较为全面的营销定位框架作为营销模式的一般框架（见图2-2）。

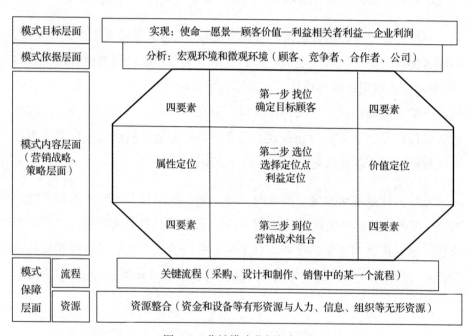

图 2-2 营销模式分析框架图

资料来源：李飞.营销定位[M].北京：经济科学出版社，2013：40.

该框架以清晰的逻辑展示了顾客价值、营销战略与策略、流程和资源之间的关系：基于营销者的使命、愿景和目标，在宏观和微观环境研究的基础上，选择目标顾客；依据目标顾客关注和优于竞争对手这两个标准，选择1～3个利益、价值和属性定位点；然后根据定位点和非定位点的利益或价值进行4个营销要素的组合，并依据这个组合构建关键流程和匹配重

要资源。使命、愿景和目标不同，则营销组合各个要素表现不同，导致流程构建和资源整合的不同，最终会形成不同类型的营销模式。

2. 电影营销模式的一般构成要素

电影营销的理论研究方面有一些有价值的研究成果，但是电影营销模式方面的文献相当稀少，而且这些文献也仅仅是对营销模式简单地在电影行业中进行模拟应用，缺乏理论性贡献。这一方面是由于营销模式一般理论仍在完善过程之中，另一方面是由于电影产品有着自己行业的明显特征，诸如艺术性和商业性、有形性和无形性、教育性和观赏性并存。一项对于中国"电影营销"2000～2012 年相关文献的统计分析发现，208 篇文献中，仅有 28 篇讨论市场细分、目标市场选择和定位问题，19 篇讨论产品问题，17 篇讨论渠道问题，9 篇讨论整体营销组合问题，135 篇讨论促销问题，讨论营销模式的文献非常少。[⊖]那些使用"电影营销模式"的文献，也没有给出电影营销模式的构成要素以及相应的定义。^{⊜⊛}因此，在借鉴已有研究成果的基础上，我们首先分析电影营销模式的构成要素，然后分析这个模式的基本框架，接着分析其形成机理，最后建立一个电影营销模式研究的框架。

按照广义营销模式的理解，我们可以将电影营销模式分为营销目标、营销依据、营销战略和策略、营销流程与营销资源 5 个层面的诸多要素，以及构成 5 个层面的内容要素。5 个层面的基本要素与一般营销模式相似，但是 5 个层面要素中的具体内容会有明显的电影行业特征。

（1）营销目标层面。由于对电影性质的认知有一个变化过程，因此对电影目标的认识也是演进的，自然也就影响着营销目标的选择。

　⊖ 陈俊，赵怡，余雪尔 . 中国电影营销研究述评 [J]. 艺术百家，2013（5）.

　⊜ 范玉明 . 电影营销模式发展研究 [J]. 商业经济，2013（93）.

　⊛ 鞠训科 . 新时期的电影营销模式研究 [J]. 宜宾学院学报，2007（3）.

　⊠ 李孟哲 . 浅析好莱坞电影营销模式对中国电影营销模式的影响 [J]. 电影评价，2010（13）.

电影是作为一种商品出现的，具有商业化的盈利特征。1894年，美国人爱迪生将活动影像装进小柜子里（西洋镜的前身），供市民一个人一个人地观赏，以赚取每个人的钱（有些像老北京的拉洋片）。显然，电影是作为一种商业盈利的娱乐品来到这个世界上的。1895年，法国人卢米埃尔兄弟将照片连续打在幕布上，收费让人观看。这进一步证明，在电影产生和发展的最初阶段，电影是博人一笑的杂耍和大众娱乐品。[一]而后，电影的商业性一直延续下来，好莱坞将其发挥到极致，形成了一个共识：拍电影，必须盈利。因此，"在所有英语词典中，电影都被定义为商业行为、工业或工业产品以及一种娱乐"[二]。

随着电影的发展，它具有了艺术性特征。首先，梅里爱把电影引向戏剧化道路，采用剧本、演员、服装、化妆、布景等戏剧手段拍摄电影，使电影脱离了杂耍的地位。其次，格里菲斯发现戏剧舞台与电影表现的现实主义矛盾，提出电影的独立性，进而奠定了电影作为一门独立艺术的基础。[三]最后，意大利诗人卡奴多在1911年发表了《第七艺术宣言》，强调电影是与建筑、音乐、绘画、雕塑、诗歌和舞蹈并列的第七艺术，而且是前述六种艺术的综合。[四]从此，电影具有艺术的属性这一观点得到传播。

由于电影具有商业性和艺术性两个属性，电影营销的目标就包括了这两个属性的延伸，通常人们用票房来衡量商业性目标，显然这不是商业的本质，商业的本质是盈利，因此应该包括票房和利润两个指标，俗称"叫座"。艺术性目标，主要是看是否符合电影的艺术规律，俗称"叫好"。阿贝尔·冈斯认为，一部伟大的影片"应当是音乐：由视觉上的和谐、静默本身的特质所形成的音乐；它在构图上应当是绘画和雕塑；它在结构和剪

○一　陈晓云.电影理论基础 [M].北京：中国电影出版社，2009：16.

○二　林勇.文革后时代中国电影与全球文化 [M].北京：文化艺术出版社，2005：7.

○三　邵牧君.西方电影史概论 [M].北京：中国电影出版社，1982：20-21.

○四　许南明，富澜，崔君衍.电影艺术词典 [M].北京：中国电影出版社，2005：29.

裁上应当是建筑；它应当是诗：由扑向人和物体的灵魂的梦幻的旋风构成的诗；它应当是舞蹈：由那种与心灵交流的、使你的心灵出来和剧中的演员融为一体的内在节奏形成的舞蹈……它应当是各种艺术的汇合点"⊖。一部好电影，从艺术角度"是从选择的故事题材开始，然后确定与这个题材相适应的叙述形式，并且在整个创作过程中逐步建立完美而又个性化的影像风格，最终创造出具有隐喻意味的美学意境，这是一个从电影艺术的思维领域到创作领域、从电影的艺术风格向电影的美学意境逐级提升的完整过程"⊜。对于具体用什么指标评价艺术性，远未达成一致，这是一个仁者见仁，智者见智的事情。

从理论上讲，一部电影可以选择单一的艺术性目标，也可以选择单一的商业性目标，但是在更多的情况下是两种目标的融合，这种融合通常也不一定是各占 50%，各自占多少取决于营销者的使命和愿景，以及这部电影需要和可能完成的目标。

（2）**营销依据层面**。这里包括宏观环境和微观环境两个方面。前者是指政治、法律、文化、经济、技术、自然等方面，后者是指观众、合作者、公司自身、竞争者等方面。

（3）**营销战略和策略层面**。这两个层面主要与目标顾客发生关系，因此也被视为顾客层面，一般是先有战略后有策略。

1）营销战略层面，包括目标顾客选择和营销定位两项内容，前者决定了电影将与哪些观众发生交易关系，后者决定了主要满足这些观众的哪些观影需要，二者直接决定了营销策略的具体选择。例如，赫斯曼将文化艺术公司分为三种类型：一是自我导向型公司，主要目标是艺术家的自我表

⊖ 冈斯，《画面的时代到来了》，参见李恒基，杨远婴. 外国电影理论文选 [M]. 上海：上海文艺出版社，1995.

⊜ 贾磊磊. 什么是好电影——从语言形式到文化价值的多元阐释 [M]. 北京：中国电影出版社，2009：12.

达，目标顾客是自己；二是同行导向型公司，主要目标是得到同行的认可和赞美，目标顾客是同行及相关专业人士；三是商业导向型公司，主要目标是获得更多的利润，目标顾客是观众。[一]艺术家有时会抱着兼顾两类市场甚至所有市场的美好愿望进行创作，有时也会针对三个市场分别进行创作。在各种艺术创作的过程中，艺术家总是会获得不同程度的满足感。[二]这会导致出现不同的营销组合策略。

2）营销策略层面，它是直接与顾客（观众等）发生联系的要素，具体包括产品（影片的类型、名称、故事、人物、画面、场景、声音）和衍生品（植入广告、联合开发影城、电影光盘，电影人物、动物、场景等的授权使用等）、价格（发行价和票价）、分销（发行商、放映商、互联网等）和传播（广告和公关传递的信息，如消息发布、选演员新闻、开机仪式、拍摄花絮、片花、首映式）四个基本营销组合要素，符合一般营销模式的营销组合层面的构成内容。但是，电影营销组合要素也有其特殊性，就是每一个要素的表现具有无形性和电影产品本身艺术化的特征。

（4）营销流程层面。它是直接与合作伙伴、顾客、内部人员发生联系的要素，具体包括题材选择（设计）、制作（生产）、发行和上映（销售），具有明显的行业特征，不同于没有生产环节的零售、金融、医疗等服务行业，也不同于生产制造业等。电影制作公司的运营流程如图2-3所示。在电影行业特殊的衍生产品营销环节，需要考虑的是前、中、后电影市场开发的问题，前有植入广告，中有联合搭建影视城，后有音像、图书制品、文具、饰品和服装等，以及音乐会、主题公园、实景演出等，有的为了增加收入，有的为了减少投资（如与投资商联合开发影视城，就减少了场景搭建的费用）。

　　㊀　Hirschman E C. Aesthetic, Ideologies and the Limits of the Marketing Concept[J].Journal of Marketing, 1983,47:45-55.
　　㊁　科尔伯特，林一，等.文化艺术营销管理学（第4版）[M].林一，罗慧蕙，鞠高雅，译.北京：北京大学出版社，2017：10.

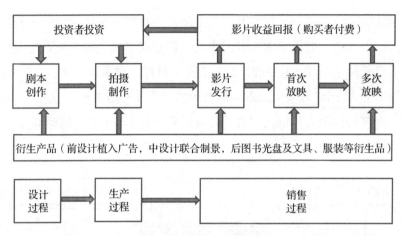

图 2-3　电影制作公司的运营流程

　　电影营销模式需要进行衍生产品的开发，因为单一票房的盈利模式变得越来越困难。在美国，1948 年电影收入的 100% 都是票房收入，到了 1985 年之后，电影的票房收入仅占电影总收入的 20% 左右（见表 2-1）。⊖ 这种情况一直延续至今。以迪士尼公司为例，2012 年其电影衍生品销售额高达 394 亿美元，通过创意动画电影和收购战略控制了全球十大衍生品形象中的 6 个，包括星球大战系列、维尼小熊系列、赛车总动员系列、米老鼠系列、玩具总动员系列和迪士尼公主系列，延伸的领域有主题公园、光盘、图书、文具、服装等诸多领域。⊖

表 2-1　美国电影公司收入结构一览表　　　　　（金额单位：亿美元）

年度	票房	影带 /DVD	电视授权	总计	票房占总收入（%）
1948	85	0	0	85	100.0
1985	33	26	74	133	25.0
1995	62	119	116	297	20.9
2000	65	131	155	351	18.5
2005	70	226	169	465	15.1
2007	88	179	162	429	20.5

资料来源：艾普斯汀 . 好莱坞电影经济的内幕 [M]. 郑智祥，译 . 台北：稻田出版公司，2011：158.

⊖　艾普斯汀 . 好莱坞电影经济的内幕 [M]. 郑智祥，译 . 台北：稻田出版公司，2011：158.
⊖　尹鸿 . 世界电影发展报告 [M]. 北京：中国电影出版社，2014：109.

开发电影衍生品，还需要考虑衍生品营销模式与影片营销模式的匹配。以植入广告为例，电影植入广告的受众一定相同于或类似于观影的人群等，因此会形成两个产品（电影和广告）不同、目标顾客相同（电影观众和广告受众相同）、营销组合及流程不同的营销模式图（见图2-4）。这里最为重要的是，电影目标顾客与植入广告的目标受众（图2-4中方框的两部分）要完全相同或大体一致。

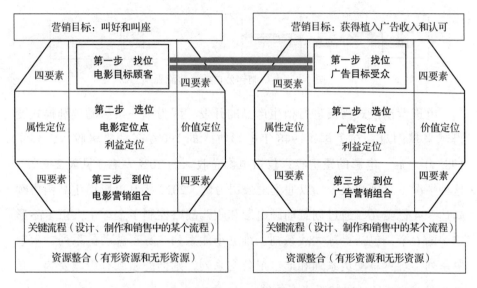

图 2-4　电影营销与植入广告营销模式匹配图

（5）营销资源层面。 它是直接与内部部门和员工发生联系的要素，包括物质方面的有形资源（资金、设备和设施等），以及人力（导演、演员、摄像、音响、场记、制片等）、信息、组织和关系等无形资源。资源模式的组合要素，一般视为电影制作公司拥有的内部资源，但是对于电影制作公司来说，一些设备资源是租赁或租借的，而大量演职人员和制作团队是外聘和外包的，那就带有内部资源整合和合作伙伴资源整合的双重特征。

（6）电影营销基本构成要素归纳。 基于上述讨论和一些电影生产与销

售方面的专业文献①②③④⑤⑥，我们可以从营销目标、营销依据、营销战略和策略、营销流程和营销资源层面归纳出电影营销模式构成要素（见表 2-2），以便通过案例研究进一步验证，并建立各个层面的逻辑关系图，最终形成电影营销模式的形成机理图或曰逻辑关系图。

表 2-2　电影营销模式构成要素

5 大层面	16 个方面	基本构成要素
1. 营销目标	（1）使命	• 是否为了"让世界变得更加美好"
	（2）愿景	• 是大而强，还是最赚钱，还是小而美的公司
	（3）目标	• 商业目标（票房和利润） • 艺术目标（影评口碑和专业奖项） • 综合目标（叫好又叫座）
2. 营销依据	（4）宏观	• 政治 • 法律 • 经济 • 文化 • 技术 • 自然 ……
	（5）微观	• 观众 • 竞争者 • 合作者 • 公司自身 ……
3. 营销战略和策略	（6）目标顾客	• 是自己，或是同行，还是观众
	（7）营销定位	• 是自己的兴趣，或是同行的评价标准，还是观众的关注点

① 许南明，富澜，崔君衍. 电影艺术词典 [M]. 北京：中国电影出版社，2005.
② 科特勒，雪芙. 票房营销 [M]. 陈庆春，等译. 北京：中国人民大学出版社，2004.
③ 波布克. 电影的元素 [M]. 伍菡卿，译. 北京：中国电影出版社，1986.
④ 斯奎尔. 电影商业 [M]. 俞剑红，李苒，马梦妮，译. 北京：中国电影出版社，2011.
⑤ 贾虹琳. 电影营销：破译中国电影市场营销的密码 [M]. 北京：中国广播电视出版社，1999.
⑥ 文硕. 电影盈销传播（票房营销篇）[M]. 北京：清华大学出版社，2011.

<div align="right">（续）</div>

5 大层面	16 个方面	基本构成要素
3. 营销战略和策略	（8）产品	• 影片类型（商业片或艺术片，单片或系列片，喜剧、悲剧或悲喜剧，战争片或功夫片，主旋律片或非主旋律片等） • 影片名称 • 影片故事（主题、风格、情节和节奏等） • 人物塑造（特征、表演、形象等） • 画面（构图、色彩、景致等） • 声音（对话、配乐、插曲等） ……
	（9）价格	• 影片发行价格策略 • 影片观影价格策略
	（10）分销	• 影片放映空间选择（城市或乡村，院线或放映厅） • 影片上映时间选择（暑期档、贺岁档、其他档）
	（11）传播	• 公关活动（开机仪式、拍摄过程媒体探班、关机仪式、海报与片花、首映礼、参加电影节等） • 广告（线上和线下） ……
4. 营销流程	（12）设计	• 摄制组构成设想 • 剧本选择和完善 • 制定影片生产计划 • 编制预算 • 确定外景地 • 编制拍摄日程表 • 开机仪式 ……
	（13）制作	• 前期拍摄（定妆、制景、摄影、邀请媒体探班、关机仪式） • 后期制作（补拍、对口型、配音、配乐、试映、剪辑、拍摄预告片等）
	（14）销售	• 按发行空间和时间计划进行上映 • 进行信息宣传（首映礼、预告片、海报、广告等活动） • 角逐电影节
5. 营销资源	（15）有形资源	• 资金 • 设备（摄影器材、用车、道具等） • 设施（酒店、外景、摄影棚等） ……
	（16）无形资源	• 人力（导演、演员、摄影、音响、场记、制片等） • 组织（制作团队和销售团队） ……

3. 电影营销模式研究的一般框架

由前面的分析可知，电影营销模式的一般框架，等同于图 2-2 给出的营销模式分析框架，只是电影营销在营销目标、营销依据、营销战略和策略、营销流程、营销资源方面有自己独特的内容。但是，这并不否认基本框架的适用性。

中国电影营销模式研究的特殊框架

电影营销模式的一般构成要素，是我们研究中国电影营销模式的重要基础和前提。不过，这些构成要素在中国情境下，有自己独特的表现形式，那种将西方已有研究框架直接在中国进行验证或检验的逻辑，难以形成中国独特的电影营销理论，也不利于构建新的电影营销模式。因此，在讨论中国电影营销模式的理论框架之前，我们需要分析中国电影营销的独特情境带来的营销构成要素表现的差异化情形。关于这个问题，我的相关研究成果[一]曾于 2015 年发表在《当代电影》期刊上，为了阅读的便利，现将其转述于本节，仅进行了格式和个别文字的调整，以与本书体例保持一致。

1. 中国电影具有三重属性

电影属性，决定着电影的营销目标，影响着营销组合模式。中国对电影属性的认知，与西方有一定的差异，这会影响我们对一般电影营销模式框架的调整。

（1）19 世纪末至 1930 年，中国电影具有商业性和艺术性双重属性。伴随着电影在西方产生，19 世纪末外国电影在上海就有了纯粹的商业性放映，目的就是赚钱。20 世纪初，中国电影行业发展，出现了自己拍摄并公

　㊀　李飞，钱悦 . 中国电影营销目标的研究 [J]. 当代电影，2013（2）.

开放映的影片，其主要目的也是赚钱。因此，有学者认为，1930 年以前的中国电影，基本是在利益驱动下的自说自话，中国电影从商业开端。[○]由于电影本身具有艺术性，因此这一阶段中国电影具有商业性和艺术性双重属性。

（2）1931～1949 年，中国电影从二重性扩展为包括政治性的三重属性。一方面电影公司仍然以赚钱为目的，另一方面意识形态等政治因素开始渗透到电影这一大众媒体。1931 年，国民党政府组建"电影检查委员会"（后更名为"中央电影检查委员会"），负责电影的审查，电影通过审查才能公映，后又决定对剧本进行审查，主要是限制宣传反抗的"左翼"电影。而这一阶段的"左翼"电影，"是中国共产党对国民党统治下的商业电影进行意识形态渗透的结果"[○]。这表明，此阶段中国电影具有艺术性、商业性和政治性三重属性。

（3）1949～1965 年，中国电影从三重性回归到政治性和艺术性。在完全的计划经济时代，电影的立项、拍摄、放映等都在政府的严格控制之下，政府会按政治需要制定审核的标准，虽然电影的艺术性也得到承认，但是主要还是为政治服务，形成了"工农兵电影流派"，并以革命英雄主义为主要的表现内容（不过，这一阶段电影艺术性也得到发挥，出现了一批优秀影片）。这一时期的中国"电影制作形成了政治标准第一，艺术标准第二的政治艺术模式"，主流为"革命正剧电影"，电影批评几乎全从政治意识出发。[○]此时不必担心票房问题，只要符合政治标准，国家一律实施电影的统购包销政策。

到了"文化大革命"时期，电影基本成了为政治服务的工具和政府传递主张的喉舌。例如，《决裂》《春苗》《青松岭》以及样板戏等影片就属于

○ 韩婷婷.中国主流商业电影的史学研究 [M].北京：中国书籍出版社，2012：37.
○ 韩婷婷.中国主流商业电影的史学研究 [M].北京：中国书籍出版社，2012：43.
○ 韩婷婷.中国主流商业电影的史学研究 [M].北京：中国书籍出版社，2012：50.

此种类型。

（4）1979 年年底至 20 世纪 80 年代后期，**电影艺术性回归**。随着经济体制改革和对外开放的深入，人们压抑的精神情绪得到释放，思想解放运动展开，中国电影人受到政治的影响变小，加之商业化还没有渗透至电影行业，电影人可以不用考虑投资和利润回报等经济方面的问题，又不用担心政治问题，"获得了一种空前绝后的创作自由"[一]，他们更加关注电影的艺术性，推出了一批有国际影响的文艺片，如《黄土地》《红高粱》等。因此有专家指出"20 世纪 80 年代中国电影理论界一个支配性的观点就是电影是一门独立的艺术"[二]。这一时期的中国电影从政治性属性回归到纯粹的艺术性属性，导演用电影表现自己的意识。

（5）1988 年至 20 世纪 90 年代初，**政治性主旋律电影成为主流**。1987 年 3 月，电影局在全国故事片创作会议上，首次提出"突出主旋律，坚持多样化"的口号。1987 年 7 月 4 日，成立革命历史题材影视创作领导小组，随后建立摄制重大题材故事片的资助基金，并为资助的电影提供免费宣传支持。当时，采取该措施的目的是抵制电影界"资产阶级自由化思潮的严重影响和商业化大潮的冲击"[三]。当时，已有学者提出，电影具有商品性属性，应该关注票房，[四]引起了政府的一些警觉，遂提出突出主旋律的主张。1988 年至 20 世纪 90 年代初，政治性的主旋律影片成为中国电影市场的主导，中国电影又有回归政治性属性的倾向，说"倾向"是因为还有一些其他类型的影片（如文艺片），以匹配政府"坚持多元化"的提法。

（6）20 世纪 90 年代中期以后，**中国电影明显具有了三种属性**。中国

[一] 饶曙光. 中国电影市场发展史 [M]. 北京：中国电影出版社，2009：383.

[二] 饶曙光. 中国电影市场发展史 [M]. 北京：中国电影出版社，2009：411.

[三] 滕进贤. 突出主旋律，坚持多样化 [N]. 人民日报，1991-02-07.

[四] 郑洞天. 关于电影商品性的再认识——在"电影导演艺术学术讨论会"上的发言 [J]. 电影艺术，1984（10）.

电影市场化进程真正开始，大众娱乐形式日益丰富化、多元化，艺术影片风光已逝，主旋律影片大多票房不佳，而电影公司开始了自负盈亏的企业化改革，电影的商业化属性重新被关注。制片方尝试将艺术性、娱乐性和宣传性综合在一部影片当中。[○]例如，政治主流电影的伦理化倾向、娱乐电影的主旋律化和主旋律电影的娱乐化倾向，以及现实主义电影的体验化倾向。[○]此时，有学者明确提出了中国电影具有"一仆三主"的属性特征："一方面作为工业产品，受制于商品生产规律，另一方面作为一种艺术样式，又受制于艺术创作的'美的规律'，同时它作为一种行之有效的大众传播媒体，又被指定担负确定的国家意识形态使命"[○]。这表明20世纪90年代中期以后，中国电影明显具有商业性、艺术性和政治性三重属性。这与西方电影管理不同，虽然大多数国家都曾经采取映前审批制度，但是20世纪60年代之后，这一制度逐渐被电影分级制度所取代，电影更多地体现出商业性和艺术性双重属性，[○]电影反映的主题意识更多地受导演思想的支配，而非政府行政部门的行政干预。

2. 中国电影营销的两个目标

由于中国电影具有明显的三种属性，因此营销目标与西方电影不同，应该通过商业性、艺术性和政治性三个维度来体现。在确定营销目标时，需要将这三个属性转换为可以评价的具体指标。这样做的好处是：一方面使目标变得清晰，便于实现；另外一方面使目标变得可以测量，便于评价。我们根据中国电影营销目标的三个维度，一一对应探索其代表性指标。

（1）关于电影商业性的反映指标。一提电影的商业性，中国电影理论

○ 雍青.转型与延伸：论新时期以来中国电影理论的建构[M].北京：中国社会出版社，2011：165.
○ 尹鸿.世纪转折时期的历史见证——论九十年代中国电影文化[J].天津社会科学，1998（1）.
○ 尹鸿.当前中国电影策略分析[J].当代电影，1995（4）.
○ 梅峰，李二仕，钟大丰.电影审查：你一直想知道却没处问的事儿[M].北京：北京联合出版社公司，2016：10.

工作者和实践操作者使用较多的代表性词语就是票房，俗称"叫座"，社会上也有相关的电影票房排行榜。冯小刚说："电影的好坏是没有标准的，完全可以各执一词。唯一可以量化的标准就是票房。"[一]有学者将票房视为电影是否成功的最直观的衡量标准，以及电影营销最核心的内容。[二]一些电影营销方面的图书直接名为"票房营销"，例如《电影票房营销》[三]《电影"盈"销传播（票房营销篇）》[四]等。一些翻译的相关图书也突出"票房"二字，例如《票房营销》[五]和《故事的道德前提：怎样掌控电影口碑与票房》[六]。

其实高票房并不一定盈利，影片投资人更应该关注投资回报率，电影的商业性主要体现为"赚钱"。[七]因此电影商业性的评价标准或曰指标，应该是盈利而非票房，自然票房也不是电影营销的核心。鉴于中国电影界人士对票房的关注，以及票房对盈利的重要影响，我们将盈利指标分解为票房和利润两个指标。

（2）关于电影艺术性的反映指标。在今天的中国，电影的艺术性已经无人否认了，从事电影艺术的人也得到了超越西方的尊重。但是，对于什么是艺术，如何评价电影的艺术水平，没有一个统一的、令人接受的标准。即使是制定了一个大家接受的标准，对这些标准的理解以及各条标准所占权重也是众说纷纭，难以作为指标进行量化的测量。因此，在中国确定一部电影的艺术性目标时，人们通常会看主流影评专家的口碑和电影获得的专业性奖项，我们把这两方面统称为艺术或专业口碑。

㊀　冯小刚．不省心 [M]．武汉：长江文艺出版社，2013：132．

㊁　俞剑红，《图难于易，为大于细》，参见夏卫国．电影票房营销 [M]．北京：中国电影出版社，2009．

㊂　夏卫国．电影票房营销 [M]．北京：中国电影出版社，2009．

㊃　文硕．电影"盈"销传播（票房营销篇）[M]．北京：清华大学出版社，2011．

㊄　科特勒，雪芙．票房营销 [M]．陈庆春，等译．北京：中国人民大学出版社，2004．

㊅　威廉斯．故事的道德前提：怎样掌控电影口碑与票房 [M]．北京：北京联合出版公司，2013．

㊆　王乙涵．电影：从本体论到目的论的视点转向——"什么是电影的目的"学术讨论会综述 [J]．电影艺术，2008（4）．

（3）**关于电影政治性的反映指标。**电影的政治性是指"符合现代这个社会主流价值系统的要求"和"担负确定的国家意识形态使命"，即"应当完成纠正社会的思想取向，传播文化的核心价值观，构筑国家的主流意识形态，弘扬伟大的民族精神，增强大众的集体认同的历史使命"[一]。但是这个目标达成情况的评价也带有人为因素和弹性，因此，在中国评价一部电影政治性的时候，通常人们会看是否获得政府的"五个一工程奖"和政府华表奖等，以及政府管理部门的口碑。我们把这两个方面统称为政治口碑或政府口碑。有趣的是，2009年的"五个一工程奖"评选标准规定：参选影片必须在全国主流院线公映后获得400万元以上的票房，同时还有必须收回投资成本的硬性要求。[二]可见，政治口碑也不完全是一个政治标准。

由于艺术口碑、政治口碑、票房和盈利等因素除了互相影响之外，都不同程度地受到观众口碑的影响，因此观众口碑（获得百花奖、大学生电影节奖，及电影网站的评分高等）也是营销的目标之一。人们通常将艺术口碑、政治口碑、观众口碑称为"叫好"。可见，叫好不能笼统地评价，因为在一定的情境下，三者之间存在着负相关关系。

由前我们得出结论：中国电影立项和公映准入、投资、拍摄分别属于政府、投资人、制片人和导演等不同主体主导，这使中国电影具有政治性（政府最为关注）、商业性（投资人和制片人最为关注）和艺术性（制片人和导演最为关注）三重属性，导致中国电影营销目标涉及票房和利润（商业性）、艺术口碑（艺术性）、政治口碑（政治性）、大众口碑（综合性）等指标。我们可以将其概括为俗语"叫好"和"叫座"两个目标，前者是指口碑指标，包括艺术口碑、政治口碑和观众口碑三个子指标；后者是指盈利指标，包括票房和利润两个指标（见图2-5）。

　　⊖　贾磊磊. 什么是电影的目的 [J]. 南京艺术学院学报（音乐与表演版），2008（3）.

　　⊜　沈亮，祝莹莹. 主旋律影片也要攻占市场 [N]. 南方周末，2009-06-25.

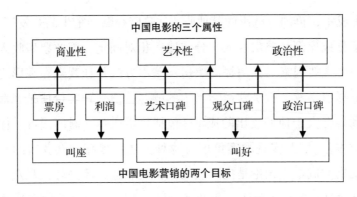

图 2-5 中国电影营销的两个目标

3. 中国电影营销目标的实现

由于中国电影具有商业性、艺术性和政治性三重属性，因此在中国影片分类中，存在着商业片、文艺片和主旋律片三种影片分类方法。虽然任何一种影片类型都不排除或无法排除三个属性融合的情景，融合甚至成为一种趋势，但人们还是能轻易分辨出一部影片属于三种类型中的哪一种。营销目标不同，选择的影片类型也应该不同，反过来也是如此，影片类型不同，营销目标也应该不同。从一般意义上讲，大家都追求实现"叫好"和"叫座"两个目标，这应该是没有争议的。但是，接下来需要确定具体的目标，即"叫的什么座"，需要分别制定票房和利润的目标；"让谁来叫好"，需要分别制定艺术口碑、政治口碑和观众口碑的目标。这是一个比较复杂的排列组合过程。目标为五个指标都达到优秀的水平，难度较大，只能偶尔为之，不能作为常态，因此必须进行取舍。一旦确定了电影营销两大类指标的目标，就需要通过电影营销管理的方法来实现。尽管关于电影营销管理的文献很多，但是对于电影营销的理解与营销管理理论的最新发展成果还有不小的距离。我们不得不用一些文字进行讨论，讨论的核心还是回到中国电影营销目标实现的问题上来。

（1）如何实现电影的多盈利目标？这就是收入大于成本。利润是票房

分成减去成本，再加上电影的其他收入（政府补贴和衍生品开发）。票房分成取决于分成比例和票房收入，分成比例相对固定，因此票房收入成为盈利的第一个重要因素。如何提高票房？基本方法是让观众在观影之前感觉到这部电影值得看，就是营销学当中的顾客价值，顾客价值是观众感到观影获得利益会大于他们支出的成本（包括货币成本、时间成本、体力成本和精力成本）。因此实现顾客价值有两种方法：提高观众获得的利益和降低观众支出的成本。无论是提高观众获得的利益，还是降低观众支出的成本，都是通过对影片（产品）、票价（价格）、影院（分销或地点）、传播（广告和公关）营销组合四个要素的组合来实现的。但是，由于顾客价值是顾客观影之前的感受，因此实现的重要手段是传播（影片宣传）。成本是盈利的第二个重要影响因素，包括电影设计、拍摄和制作、销售和宣传等的费用，《甲方乙方》《疯狂的石头》《泰囧》之所以获得巨额利润，一个重要原因是小成本制作和宣传。一些大片，后期宣传成本占到投资额的30%甚至50%，没有带来理想的票房，自然陷入不盈利的窘境。即使票房不能带来盈利的结果，也有方法可使电影盈利——或是得到政府的电影补贴（高者可以获得数千万元），或是植入广告、联合营销、出售影片知识产权、开发衍生品等，我们称之为衍生品开发。在好莱坞电影中，一些优秀的电影非影院收入占到影片总收入的1/3或2/3。无论是降低成本，还是获得政府补贴、开发衍生品，都是通过营销管理来实现的，前者是控制营销（包括制作）成本，后者是拓展营销机会、复制营销模式。

（2）如何实现电影的好口碑目标？这就是使效果大于期望。好口碑是评论者观影满意后的一种表达。观影满意，就是营销学中的顾客满意，是指观众观影之后的实际感知效果大于观影之前的预先期望。因此实现观众满意或者好口碑有两种方法：降低观众的事先预期和提高观众观影的实际感知效果。无论是降低观众的事先预期，还是提升观众观影的实际感知效果，无非是通过影片、票价、影院、传播（宣传）等营销要素组合来实现

的。由于一部电影的好口碑目标，体现在政府、专业影评人和观众三个方面，因此需要分别实现观影实际效果感知大于事先预期，自然都需要进行营销管理和控制。

4. 中国电影营销模式的研究框架

我们把中国电影营销的特殊性，融入营销模式的一般框架当中，就可以建立一个中国电影营销目标实现的路径图，也就是中国电影营销模式的研究框架，它是包括电影营销目标层面、电影营销依据层面、电影营销战略和策略层面、电影营销流程层面及电影营销资源层面的有机组合系统（见图 2-6）。在本质上，就是五句话：一是确立"让世界更加美好"的使命和愿景，通过企业文化建设实现；二是选对目标顾客，通过目标顾客选择实现；三是给目标顾客一个选择或观影的理由，通过营销定位实现；四是让观众感受到这个理由是真实存在的，通过营销要素组合实现；五是让收入大于成本，通过流程构建和资源整合实现。

可见，实现电影营销的具体目标，核心在于实现三个不等式：制片方收入大于成本，观众获得的利益大于支出的成本，以及观影的实现感知效果大于事先预期（图 2-6 虚线框中的内容）。实现这三个不等式，需要进行精细化的电影营销管理。"营销"一词，包括营销研究、目标顾客选择、营销定位、依目标顾客和营销定位进行产品（影片）、价格、分销（影院）和传播（宣传）等要素的组合，以及相应的流程构建、资源整合，缺少任何一个要素都不是整体的营销。目前流行的电影上映之前才开始的宣传活动，至多是销售的一部分，但常常被电影公司称为营销，这是对营销的误解。"管理"一词，是指分析、规划和实施。因此，电影营销管理，是指在电影拍摄之前，对宏观环境、市场、竞争对手、目标顾客、政府政策等进行分析，然后制定包括"营销目标、目标顾客选择、营销定位、营销组合、流程构建和资源整合等内容"的营销规划，最后在拍摄、制作、销售、宣传、

上映影片时实施这个规划。

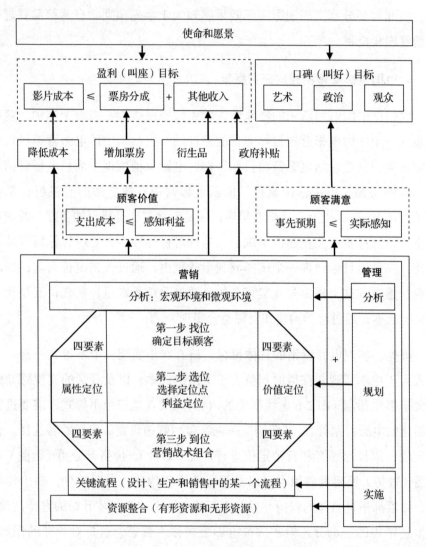

图 2-6　中国电影营销模式的研究框架

　　从电影营销实践来看，好口碑不一定高票房，反之也是如此；同时，高票房也不一定多盈利，反之也是如此。因此，口碑好、票房高和盈利多之间存在着"正负交织"的关系。当然，票房与盈利之间的关系状态，与

目前中国独特的电影票房分配模式有关，其比例为：电影院线为 53.7%，电影出品及投资方为 38%，国家电影基金为 5%，国家电影税收为 3.3%。假设一部电影票房为 10 亿元，其分配情况为：电影院线分走了 5.37 亿元，国家电影基金分走了 5000 万元，国家税收分走了 3300 万元，电影出品和投资方剩下了 3.8 亿元（去除投资的成本为最终获得的利润）。

我们关注的问题是：营销目标不同，或者各个目标的实现程度不同，会存在不同的营销模式。因此，我们根据中国电影营销模式的研究框架，进行案例研究，目的是回答以下几个问题：一是中国电影成功营销模式的特征或类型是怎样的；二是中国电影成功营销模式的形成机理或机制是怎样的；三是中国电影成功营销模式的形成路径是怎样的，是从营销层面经过流程层面到达资源层面，还是从资源层面经过流程层面到达营销层面。

中国电影营销模式研究的具体问题

根据图 2-6 的研究框架，我们将研究的问题进一步细化。如前所述，电影营销模式包括 5 个层面：一是营销目标层面，它表明营销的目的，会影响营销模式的形成和类型选择；二是营销模式选择依据层面，它是选择营销模式类型的重要参考，换句话说，直接影响选择什么样的营销模式；三是营销模式的营销战略和策略层面，这是构成营销模式的核心内容，主要体现为目标顾客是谁，定位点在哪里，以及围绕着定位点如何进行影片、票价、放映场所和沟通信息组合；四是营销组合模式实现的流程层面，具体包括影片的设计、制作和销售的流程；五是流程实现的资源层面，包括公司内外部的有形资源和无形资源。这 5 个层面构成了电影营销模式的全部内容。

我们研究的是电影营销模式的形成机理，因此我们还需要在营销模式

5 个层面的基础上增加两个层面：一个是综合层面，回答上述 5 个层面之间的关系，具体路径如何；另一个是结果层面，回答不同电影营销模式匹配的不同环境和结果，尝试回答出成功电影营销模式的特征是什么。

　　因此我们界定的问题包括以下 6 个层面。①在营销目标层面，回答电影营销是否确定了营销目标，如是，这个目标是什么？如何确定的？②在营销模式选择依据层面，回答电影营销是否分析了宏观和微观环境，如是，分析了什么？如何分析？③在营销模式核心内容层面，回答电影营销：i. 是否选择了目标顾客？如是，目标顾客是谁？如何选择的？ ii. 是否选择了定位点？如是，定位点是什么？如何选择的？ iii. 营销组合要素有哪些？是否围绕着定位点进行组合？④在营销模式运营保障层面，回答电影营销：i. 是否进行了关键流程构建？如是，关键流程是什么？如何构建的？ ii. 是否进行了重要资源的整合？如是，如何整合的？是否匹配关键流程的构建？⑤在营销模式路径形成层面，回答电影营销模式：是从营销层面到流程层面再到资源层面，还是从资源层面到流程层面再到营销层面？⑥在营销模式运营结果层面，回答实现了营销目标吗？实现的程度如何？以及是否采取了衍生品策略？具体内容如表 2-3 所示。

表 2-3　案例研究需要具体分析的问题

6 个层面	11 个方面	29 个问题
1. 营销目标	（1）营销目标	①确定营销目标了吗？如是，②营销目标是什么？③如何确定的？
2. 营销模式选择依据	（2）宏观环境	①是否分析了宏观环境？如是，②分析了什么？③如何分析的？
	（3）微观环境	①是否分析了微观环境？如是，②分析了什么？③如何分析的？
3. 营销模式核心内容	（4）目标顾客	①是否选择了目标顾客？如是，②目标顾客是谁？③如何选择的？
	（5）营销定位	①是否进行了营销定位？如是，②定位点在哪里？③如何选择的？
	（6）营销组合	①营销组合了哪些要素？②这些要素是否围绕着定位点进行组合？

（续）

6 个层面	11 个方面	29 个问题
4. 营销模式运营保障	（7）关键流程	①是否进行了关键流程构建？如是，②关键流程是什么？③如何构建的？
	（8）重要资源	①是否进行了重要资源整合？如是，②主要整合了什么？③突出关键流程了吗？
5. 营销模式形成路径	（9）营销模式形成路径	是从营销层面到流程层面再到资源层面，还是从资源层面到流程层面再到营销层面？
6. 营销模式运营结果	（10）目标实现	①实现营销目标了吗？②实现与否的营销模式原因是什么？
	（11）衍生策略	①开发衍生品了吗？如是，②开发的种类是什么？③成功或失败的原因是什么？

在接下来的案例研究中，我们将详细描述样本电影营销模式形成的过程和该模式带来的结果，按着解析相关的因素与内容，最后回答表 2-3 中提到的 6 个层面、11 个方面的 29 个问题。

本章小结

在本章中，我们讨论了 3 个问题：①在文献分析的基础上，我们得出电影营销模式的一般框架，类似于一般营销模式框架，只是在营销模式目标、选择依据、营销战略和策略、营销流程、营销资源等方面有自己独特的内容而已。②基于中国电影营销艺术性、商业性和政治性的三重性，建立了一个包括目标层、依据层、战略策略层、流程层和资源层的中国电影营销特殊框架，以实现顾客获得的利益大于成本，感知效果大于事先预期，公司收入大于成本。在本质上，就是五句话：一是确立"让世界更加美好"的使命和愿景，通过企业文化建设实现；二是选对目标顾客，通过目标顾客选择实现；三是给目标顾客一个选择或观影的理由，通过营销定位实现；四是让观众感受到这个理由是真实存在的，通过营销要素组合实现；五是让收入大于成本，通过流程构建和资源整合实现。③界定了中国电影营销模式问题研究的具体问题，涉及 6 个层面、11 个方面的 29 个问题。

第 3 章

中国电影营销模式的研究设计

首先，我们根据研究问题的需要，选择研究方法。然后，根据研究方法确定研究样本选择的标准，并进行实际的选择。最后，对这些样本的数据资料进行采集及分析说明。

中国电影营销模式的研究方法

根据研究目标和内容，我们放弃简单的描述性研究，也不选择问卷调查或心理实验收集数据的定量研究，而是采用多案例对比研究的方法。当然，不排除使用第三方已有相关数据，这是案例研究提高数据可靠性的重要手段之一。

1. 案例研究方法

案例研究，是一种经验主义的探究（empirical inquiry），它研究现

实生活背景中的暂时现象（contemporary phenomenon），在这样一种研究情境中，现象本身与其背景之间的界限不明显，要大量运用事例证据（evidence）和多种数据来源，对某种现象的具体表现进行丰富的、经验主义性研究。[一]简单地说，案例研究就是对真实场景下的单个或多个案例进行研究，"真实场景"是指现象本身融合在背景当中，"案例"是指研究者选择的真实（而非假设的）研究对象，"研究"是指确定研究问题、收集数据、运用数据对案例进行分析、最终得出结论的过程。[二]

诸多学者认为，案例研究是一种实证研究方法，但一些学者认为这是对英文的误译。黄光国认为，从科学哲学角度来看，"empirical methods"应译为实证方法，"empiricism"译为"经验论"或"实证主义"，与实证方法（positivistic methods）不同。[三]吕力认为，案例研究是一种经验研究（empirical inquiry），不是实证研究（positivistic inquiry），前者构建理论，后者验证理论，因此推论案例研究的目的是构建理论。[四]

实际上，我们不能绝对地说，案例研究不能检验理论。一定量的多案例研究也可以验证理论是否成立。一个单案例研究也可以否定一个理论在一定情境下不成立，这也应该属于理论检验的范畴。这意味着，即使一个正证的案例研究不能证明一个理论的成立，反证的案例研究也可以证明一个理论在一定情境下不成立。

2. 多案例研究方法

多案例研究，是指以多个案例作为研究对象进行研究。研究者首先根据理论框架，对一个案例进行研究，然后遵循复制的原则，再研究更多的

⊖ 殷 . 案例研究方法的应用 [M]. 重庆：重庆大学出版社，2004：13.
⊜ 李飞，路倩 . 案例研究：适合构建管理的中国理论吗——关于案例构理论问题的讨论述评 [J]. 中国零售研究，2011（1）.
⊛ 黄光国 . 主 / 客对立与天人合一：管理学研究中的后现代智慧 [J]. 管理学报，2013（7）.
㊃ 吕力 . 案例研究过程：目的、过程、呈现与评价 [J]. 科学学与科学技术管理，2012（6）.

案例，独立地写出各个案例的报告，后再进行综合比较，最后得出相应的研究结论（见图 3-1）。多案例研究能够更好、更全面地反映案例背景的不同方面，尤其是在多个案例同时指向同一结论的时候，案例研究的有效性将显著提高，一些发表在世界顶级期刊上的管理学论文的多案例研究一般有 4~10 个样本。多案例研究，对于构建理论的作用是公认的。本书属于理论构建研究，因此我们选择多案例进行研究。

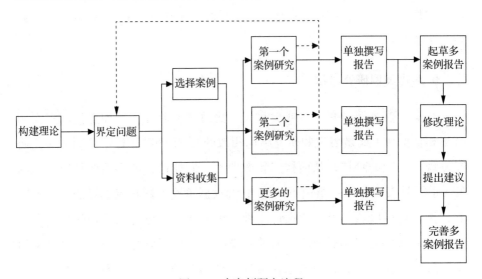

图 3-1　多案例研究流程

资料来源：殷 . 案例研究方法的应用 [M]. 重庆：重庆大学出版社，2004：13.

目前在国内流行的案例研究当中，有两大类别：一是描述性研究，二是理论构建研究。前者的目的，是描述一个案例的发生、发展、结果的细节过程，这个结果可能是好的（如成功），也可能是不好的（如失败），通过分析发现相关影响因素，不一定上升到概念或理论模型层面。后者的目的，不是描述一个案例的发生、发展、结果的细节过程，这个描述也可能存在，但是为构建一个新的理论服务的，其结果可能是提出一个或一组新的理论概念，也可能是建立一个由一些概念构成的理论模型，这个模型会说明概念之间的影响或因果关系。一些专家认为，理论型案例研究需要基

于已有理论，其目的是应用已有理论对新的现象进行解释。我们认为，这种研究不属于理论构建研究，而是理论应用研究，顾名思义，理论构建研究，一定是通过案例研究构建了新的理论，至少是对已有理论进行了完善和修正。当然，无论是解释（或应用）理论型案例研究，还是构建（或创新）理论型案例研究，都要建立已有理论的基础上，只不过一个是将已有理论作为"完美的宫殿"，作为标杆解释现象；一个是将已有理论作为"破损的房屋"，作为待修补的对象。前者是为了修补"现象"，后者是为了修补"理论"。

3. 对比案例研究方法

其实，多案例研究或多或少都属于比对案例研究。假如选择的多案例都是相似的（主要是表现和研究结论相似的），就可以通过案例同类对比研究发现其共同的特征，从而构建新的理论。假如选择的多案例是黑白分明的（主要是表现和研究结论不同），或者根据争论不同观点选择的两个不同的案例，就可以通过差异化反证一种理论的成立，也可以为构建理论做出贡献，有人将这种方法称为"阴阳"案例。[○]本书是为了研究"叫好又叫座"影片的营销模式，因此选择多种类型的案例进行对比研究。根据"叫好"和"叫座"两个维度的 5 个指标，以及各自表现程度分为好、可接受、差 3 个级别，就可以列出电影的不同表现或目标组合（见表 3-1）。在现实生活中，也存在着"多差"（5 个指标中的 3 个及以上为差）的情况，这类研究作为成功电影的对比案例研究也有一定意义，但受篇幅所限，不作为本书讨论的重点，故省略。表 3-1 中呈现的组合情况，不是全部排列组合，而是根据预研究进行了筛选，有些情况很少出现且不具有典型意义，就没有列在表中。

○　李平，曹仰锋．案例研究方法：理论与案例——凯瑟琳·艾森哈特论文集 [M]．北京：北京大学出版社，2012：7.

表 3-1　叫好、叫座目标不同的组合情况

电影分类		叫好			叫座	
		政府口碑	专业口碑	观众口碑	票房	利润
1. 卓越（五好）		好	好	好	好	好
2. 优秀（四好）	情况 A	好	好	可接受	好	好
	情况 B	可接受	好	好	好	好
	情况 C	好	好	好	可接受	好
	情况 D	好	可接受	好	好	好
3. 良好（三好）	情况 A	可接受	好	可接受	好	好
	情况 B	可接受	可接受	好	好	好
	情况 C	好	好	可接受	好	可接受
4. 遗憾（一差）	情况 A	好或可接受	好或可接受	好或可接受	好或可接受	差
	情况 B	好或可接受	好或可接受	差	好或可接受	好或可接受
5. 难堪（多差）	类型 N	……	……	……	……	……

　　根据表 3-1 的内容，我们计划选择多种类型的案例进行研究，具体包括：①市场经济时代的卓越电影，表现为叫好又叫座，实现"五好"；②市场经济时代的优秀电影，达到"四好"，另一个要素为"可接受"；③市场经济时代的良好电影，达到"三好"，另外两个要素为"可接受"；④市场经济时代的遗憾电影，有一个指标表现为差（含义为居于不可接受的水平），其他表现为"好"或"可接受"。两个或两个以上指标为"差"的，属于"难堪"电影，需要从根本上改进，本书不选择案例进行研究。

中国电影营销模式的研究样本

　　有些学者质疑案例研究不严谨和不科学，其中一个重要理由是认为案例选择不是随机抽样且案例数量太少，缺乏代表性。案例研究的确不是随机抽样（随机抽样指以保证总体中每个单位都有同等机会被抽中为原则抽取样本的方法），而是理论抽样，即根据研究理论的需要进行主观的选择抽

样，目的是发现或发展特定的理论。如佩迪格鲁（Pettigrew）指出的，由于研究的案例通常有限，因此有理由选择那些极端情境和极端类型的案例，以使我们感兴趣的问题能被清晰地观察到。[⊖]由于本书是构建理论的案例研究，因此理论抽样是适合的。

1. 样本选择标准

案例研究的样本选择，一般要考虑两个方面：研究问题的需要和研究数据的可获得性。这两个方面缺一不可，具有同等重要的地位。

从研究问题的方面看，我们试图构建成功（卓越、优秀或良好）电影营销模式的形成机理模型，关注的影片类型为故事片，而非纪录片、戏曲片等，因此确定故事片为研究样本选择的范围，并在卓越、优秀、良好每种类型中选择两个及以上的样本数量，其中尽量增加卓越和优秀电影的样本量，适当减少良好电影的样本量，一是因为卓越和优秀电影比良好电影更为成功，更加匹配我们研究的主题，二是因为受到本书研究篇幅的限制，必须有取有舍。另外，为了进行对比研究，我们也有意选择少量遗憾电影的样本，以便与成功电影进行比较研究，从反面验证我们的研究结果。同时，为了在一定程度上体现中国电影营销模式的演变过程，以及增加研究结论的普适性，我们希望选择的样本，最好跨越 20 世纪 80 年代至今的时间带，当然市场经济体制建立之后的案例占有更大的比例。为此我们确定选择的样本分为 4 大类：卓越的电影（五好）、优秀的电影（四好）、良好的电影（三好）、遗憾的电影（一差）。

近些年来，"评论者思想的转变，普通观众观影水平的提高，使得叫好与叫座之间的裂隙渐趋弥合"[⊜]，但是仍然存在差异。我们选择的评价标准

⊖　Pettigrew A.Longitudinal Field Research on Change: Theory and Practice[J].Paper Presented at the National Science Foundation Conference on Longitudinal Research Methods in Organizations, Austin, 1988.

⊜　赵亮 . 叫好又叫座：好电影自己会说话 [N]. 工人日报，2013-02-18.

需要分别设置。关于叫好的 3 个标准如下：政治标准为是否获得政府的相关电影奖项，主要为华表奖和"五个一工程奖"；专业标准为是否获得国际或国内的电影专业或艺术奖项（如金鸡奖、导演协会奖等）；大众标准为是否获得大众奖项（如电影百花奖、大学生奖等），以及豆瓣网和猫眼网上的影迷评价分数。关于叫座的两个标准如下：票房收入为全球的票房收入总额，利润为电影带来的直接利润和衍生品带来的利润。具体评价标准如表 3-2 所示。

表 3-2 样本选择的具体评价标准

评价等级	叫好			叫座	
	政府口碑	专业口碑	观众口碑	票房	利润
好	获得政府奖项	获得专业奖项	获得大众奖，或网评达到 8 分（豆瓣和猫眼平均值，下同）	超过 1 亿元人民币或排行前 20 名或超过预期（为制作成本的 5 倍以上）	超过 2000 万元或投资回报超过 20%
可接受	公映；未获政府奖	未获专业奖；差评有限	网评为 6~8 分	达到平均或期望水平	0~2000 万元，或投资回报为 0~19%，或赔钱在计划之内
差	未获公映，或中途禁止	影评人大多为差评	网评低于 6 分	低于平均或期望水平	赔钱

当然，即使符合前述选择标准的电影，也不一定被列入我们的研究样本。我们还要考虑样本数据的可获得性和丰富性。从研究问题来看，最好选择多位、不同时代导演的作品进行研究，大多为具有影响力导演的作品，这样既可以收集到丰富的样本数据，又可以降低收集数据的难度和费用。

2. 样本选择结果

根据表 3-1 的分类和表 3-2 的标准，我们在 20 世纪 80 年代之后的中国大陆故事片（不排除合拍片）当中进行选择，选择了四大类 7 小类共 14 部影片（见表 3-3）。①卓越的"五好"电影，我们选择的样本有：《疯狂的石头》《泰囧》《战狼Ⅱ》。②优秀的"四好"电影，共有两种情况：情况 A（其他为"好"，只有观众口碑为"可接受"），选择样本为《英雄》《建国大业》

《搜索》；情况 B（其他为"好"，只有政府口碑为"可接受"），选择样本为《红高粱》《霸王别姬》《让子弹飞》。③良好的"三好"电影，有三种类型：情况 A（专业口碑、票房和利润为"好"，政府口碑和观众口碑为"可接受"），选择样本为《黄土地》；情况 B（观众口碑、票房和利润为"好"，政府口碑和专业口碑为"可接受"），选择样本为《甲方乙方》；情况 C（政府口碑、专业口碑和票房为"好"，观众口碑和利润为"可接受"），选择样本为《梅兰芳》。④遗憾的"一差"电影，有很多类型，我们仅选择两种类型：情况 A（利润为"差"，其他为"好"或"可接受"），选择样本为《一九四二》；情况 B，（观众口碑为"差"，其他为"好"或"可接受"），选择样本为《无极》。这里需要说明的是，本书不是评价电影的好坏，也不是为电影导演、表演、摄影、制景、音乐等打分，仅仅是为了研究电影营销模式这个主题，以及获得数据的便利性而进行样本选择。因此，样本局限性在所难免，但是也符合规范案例研究的基本要求。

中国电影营销模式研究的数据采集

案例研究要求尽可能多的数据，以比较、确认信息的真实和可靠性。由于研究样本电影的二手数据比较丰富，包括主创人员、电影评论家、观众的相关评论，以及相应的票房和盈利数据，因此我们主要选择二手资料进行分析，较少使用访谈得到的一手资料。

收集的二手资料包括：①历史上，所有发表过的有关 14 部样本影片的主要文章以及从行业或专题材料中选取的文章；②直接从导演手中获得的材料，包括主观撰写的图书和文章，以及演讲稿、访谈稿等；③年度电影报告，以及关于样本影片的图书和文章等。表 3-4 列出的是基于中国知网文章和国家图书馆书籍检索分析，得出的部分参考文献形成的文献筐（依表 3-3 的排序进行罗列），它不是我们参考的全部文献，仅是举例说明而已。

表 3-3 研究样本选择表

选择的案例样本			叫好			叫座	
			政府口碑	专业口碑	观众口碑	票房	利润
1. 卓越：五好	类型1：五项指标都为"好"	《疯狂的石头》(2006)	荣获第十二届中国电影华表奖优秀数字电影奖，优秀新人导演奖（好）	2007年香港电影金像奖：最佳亚洲电影（提名）(好)	豆瓣网电影评分为8.4分（截至452 543人评价），猫眼评分为8.5分（2019年8月12日数据）(好)	2350万元（超过投资额5倍以上）(好)	投资350万元，获得理想的利润（好）
		《泰囧》(2012)	徐峥荣获第15届华表奖优秀青年导演奖（好）	2013年第四届中国导演协会2012年度评委会特别表彰；第33届香港电影金像奖最佳华语电影提名等（好）	第32届大众电影百花奖最佳影片入围；豆瓣网电影评分为7.4分（截至572 878人评价），猫眼评分为8.6分（2019年8月12日数据)(好)	超过10亿元，国内市场排名第一（好）	投资7000万元，获得理想的利润（好）
2. 优秀：四好	类型2：其他观众口碑为"可接受"	《战狼Ⅱ》(2017)	第17届中国电影华表奖优秀故事片奖（好）	第9届中国电影剧作奖优秀电影剧作奖（好）	第34届大众电影百花奖提名：豆瓣网电影评分为7.1分（截至652 346人评价），猫眼评分为9.7分（2019年8月12日数据）(好)	56.8亿元（好）	制片成本为2亿元，利润超过10亿元（好）
		《英雄》(2002)	第9届华表奖优秀合拍片奖，推荐角逐第75届奥斯卡金像奖最佳外语片（好）	第23届金鸡奖最佳导演奖（好）	第26届大众电影百花奖最佳故事片；豆瓣网电影评分为7.3分（截至188 273人评价），猫眼评分为7.9分（2019年8月12日数据）(可接受)	全球超1亿美元，国内2.5亿元，居当年第一（好）	投资3100万美元，利润为5055万美元（好）

选择的案例样本		叫好			叫座		
		政府口碑	专业口碑	观众口碑	票房	利润	
2. 优秀：四好	类型2：其他为"好"，观众口碑为"可接受"	《建国大业》（2009）	国庆60周年重点献礼片，第14届华表奖优秀故事片（好）	第10届长春国际电影节最佳华语片奖（好）	第30届大众电影百花奖最佳故事片；豆瓣网电影评分为6.1分，101 743人评价），猫眼评分为7.8分（2019年8月12日评价）（可接受）	票房4.2亿元人民币，国内市场票房位居第三位（好）	投资5700万元，估计利润超2亿元（好）
		《搜索》（2011）	推荐角逐第85届奥斯卡金像奖最佳外语片（好）	第3届乐视盛典年度最佳故事片，第29届金鸡奖最佳女配角（好）	豆瓣网电影评分为7.4分，266 987人评价），猫眼评分为8.2分（2019年8月12日数据）（可接受）	1.763亿元，列2012年当年国产电影八位（好）	投资6000万元，获得理想的利润（好）
	类型3：其他为"好"，政府口碑为"可接受"	《红高粱》（1987）	公映，未获政府奖项（可接受）	1988年柏林电影节金熊奖，中国电影金鸡奖（好）	豆瓣网电影评分为8.3分，143 255人评价），猫眼评分为8.7分（2019年8月17日数据）（好）	400万元（好）	估计投资40万元，利润过百万（好）
		《霸王别姬》（1993）	大陆初期未公映，后来公映也受到限制，不能宣传等（可接受）	第46届戛纳电影节最佳影片奖（好）	豆瓣网电影评分为9.6分，1 139 018人评价），猫眼评分为9.5分（2019年8月12日数据）（好）	全球票房3000万美元，国内4800万元，列当年国产片首位（好）	投资3000万港币，获得理想的利润（好）
		《让子弹飞》（2010）	允许公映（可接受）	第31届香港电影金像奖最佳电影（提名）（好）	豆瓣网电影评分为8.8分，939 029人评价），猫眼评分为8.4分（2019年8月12日数据）（好）	6.5亿元，位居当年票房第三位（好）	投资为1.1亿元，获得理想的利润（好）

	影片	政府奖项	专业奖项	网络评价	票房	投资利润
3. 良好：三好						
类型4：政府口碑和观众口碑为"好"，其他为"可接受"	《黄土地》(1984)	限公映、未获政府奖项（可接受）	第5届电影金鸡奖、第38届洛迦诺国际电影节银豹奖（好）	豆瓣网电影评分为7.9分（截至18 156人评价），猫眼评分为7.8分（2019年8月17日数据）（可接受）	具体数据不详，估计200万~300万元（好）	估计投资40万元，利润为100万左右（好）
类型5：政府口碑和专业口碑为"可接受"，其他为"好"	《甲方乙方》(1997)	没有获得政府的重要奖项（可接受）	没有获得专业奖项（可接受）	第21届大众电影百花奖最佳故事片；豆瓣网电影评价183 146人评价，评分为8.3分（2019年8月12日数据）（好）	票房3300万元，位居当年国内市场第九位（好）	投资仅为400万元，获得理想的利润（好）
类型6：观众口碑和利润为"可接受"，其他为"好"	《梅兰芳》(2008)	荣获第13届中国电影华表奖优秀影片奖（好）	荣获第27届中国电影金鸡奖最佳故事片（好）	豆瓣网电影评分为6.9分（截至98 643人评价），猫眼评分为8.2分（2019年8月12日数据）（可接受）	1.13亿元，位居当年国内市场第八位（好）	投资9000万元，没有赚钱（可接受）
4. 遗憾：一差						
类型7：利润为"差"，其他为"可接受"以上	《无极》(2005)	没有获得政府的重要奖项，代表中国角逐奥斯卡（好）	2006年获得美国金球奖最佳外语片提名（好）	豆瓣网电影评分为5.2分（截至144 246人评价），猫眼评分为6.1分（2019年8月12日数据）（差）	大陆1.7亿元，居当年国内市场第一位（好）	获得满意的利润（好）
类型8：观众口碑为"差"，其他为"可接受"以上	《一九四二》(2012)	冯小刚获第15届华表奖优秀导演奖（好）	第32届香港电影金像奖最佳两岸华语电影（好）	豆瓣网电影评分为7.6分（截至188 219人评价），猫眼评分为8.1分（2019年8月12日数据）（可接受）	3.72亿元，当年位居第11位，在当年国产电影居第四位（好）	赔8000万元（有说亏5000万元以上差）

表 3-4　部分二手资料形成的文献筐

样本影片	主要参考文献
1.《疯狂的石头》	（1）宁浩，等.疯狂的石头 [J].当代电影，2006（5）.
	（2）中国电影家协会产业研究中心.2007 中国电影产业研究报告 [M].北京：中国电影出版社，2007.
	（3）张伟.石头也疯狂——小成本电影突围 [J].新闻周刊，2006（28）.
	（4）葛胜君，朴香玉.《疯狂的石头》消费结构分析 [J].电影评价，2007（24）.
2.《泰囧》	（1）柳罗.《泰囧》票房成功原因的数据化分析 [J].电影艺术，2013（4）.
	（2）《别样的喜剧贺岁片成功范本——〈泰囧〉的创作及营销评析》，见北京市广电局，等.2012 年北京地区热播影视剧评析 [M].北京：中国书籍出版社，2013.
	（3）周星，等.国产高票房电影背后的传播渠道分析——基于数据的《人再囧途之泰囧》和《西游·降魔篇》探究 [J].当代电影，2013（11）.
	（4）王长田，刘藩，刘静雅.从《人再囧途之泰囧》看光线的电影运作模式 [J].当代电影，2013（2）.
3.《战狼Ⅱ》	（1）刘泽溪.《战狼Ⅱ》商业化成功要素及启示 [J].电影文学，2018（23）.
	（2）于欣，《2017 年类型电影重点影片〈战狼Ⅱ〉案例分析》，见司诺.中国影视产业发展报告（2018）[M].北京：社会科学文献出版社，2018：279-290.
	（3）肖平平.主旋律电影"术"与"道"的营销策略——以《战狼Ⅱ》为例 [J].新闻传播，2018（17）.
	（4）黄婧秋.基于 4P 理论的影视作品营销组合策略研究——以《战狼Ⅱ》为例 [J].经济研究参考，2017（53）.
4.《英雄》	（1）《无可争议的市场〈英雄〉》，见吴春集.中国电影营销：理论与案例（1993—2012）[M].上海：上海交通大学出版社，2012.
	（2）黄江伟，《一个叫〈英雄〉的产品》，见《商界》编辑部.中国企业新产品营销 [M].成都：四川人民出版社，2003.
	（3）罗飞.中国电影业的准好莱坞模式 [J].新财富，2003（3）.
	（4）高子民，《英雄》，见张阿利，曹小晶.读电影：中国电影精品赏析 [M].重庆：重庆大学出版社，2012.
5.《建国大业》	（1）韩三平，黄建新.《建国大业》导演感言 [J].当代电影，2009（11）.
	（2）边静.2009 中国电影市场的一个奇迹——《建国大业》策划营销发行综述 [M].当代电影，2009（11）.
	（3）罗清池.从《建国大业》的热映管窥中国主旋律电影运营策略的转型 [J].电影评介，2009（22）.
	（4）厉震林.集束明星、微型表演及其政治、文化效应——电影《建国大业》《建党伟业》的表演文化论纲 [J].当代电影，2013（6）.

（续）

样本影片	主要参考文献
6.《搜索》	（1）陈凯歌.电影《搜索》里面的文革 [J].南方人物周刊，2012.
	（2）《陈凯歌的强力回归——电影〈搜索〉评析》，见北京市广电局，等.2012 年北京地区热播影视剧评析 [M].北京：中国书籍出版社，2013.
	（3）杨博.跟着《搜索》学如何进行网络宣传 [N].时代商报，2012-07-11.
	（4）天鼎影业.电影《搜索》——影视娱乐营销案例 [EB/OL].（2011-08-04）[2021-03-19].天鼎影业投资股份公司网站.
	（5）艺恩咨询.戴尔联合《搜索》品牌植入 [EB/OL].（2013-09-09）[2021-03-19].https://wap.vrbeing.com/news/347073
7.《红高粱》	（1）张艺谋.我拍《红高粱》[J].电影艺术，1988（4）.
	（2）张艺谋.《红高粱》——电影完成台本 [J].当代电影，1988（4）.
	（3）《张艺谋：〈红高粱〉导演访谈录》，见罗雪莹.回望纯真年代：中国著名电影导演访谈录（1981—1993）[M].北京：学苑出版社，2008.
	（4）莫言.影片《红高粱》观后感 [J].当代电影，1988（2）.
	（5）纤纤.电影《红高粱》的商业性 [J].深圳影讯，1988（7）.
8.《霸王别姬》	（1）罗艺军.曲高而能和众——陈凯歌《霸王别姬》一片艺术探究 [J].电影文学，1997（2）.
	（2）张晓倩.中国电影的绝唱——追忆《霸王别姬》[J].电影文学，2009（22）.
	（3）库瓦劳.《霸王别姬》——当代中国电影中的历史、情节和观念 [J].世界电影，1996（4）.
	（4）吴春集，《〈霸王别姬〉解冻计划时代》，见吴春集.中国电影营销：理论与案例 [M].上海：上海交通大学出版社，2012.
	（5）罗雪莹，《陈凯歌：〈霸王别姬〉导演访谈录》，见罗雪莹.回望纯真年代：中国著名电影导演访谈录（1981—1993）[M].北京：学苑出版社，2008.
9.《让子弹飞》	（1）左衡.类型的，还是作者的？——《让子弹飞》影片定位分析 [J].当代电影，2011（2）.
	（2）罗勤.大众传播视野中的电影营销策略研究——以《让子弹飞》为例 [J].当代电影，2011（11）.
	（3）袁庆丰.1930 年代新市民电影的盛装返场——以 2010 年的《让子弹飞》为例 [J].学术界，2013（4）.
	（4）魏君子，《"不亦乐乎"——马珂负责子弹，姜文负责飞》，见魏君子.华语电影势力探秘：领袖访谈录 [M].北京：北京大学出版社，2012.
	（5）宋发枝.中国电影品牌的整合营销传播——以《让子弹飞》为例 [J].电影文学，2011（14）.
	（6）吴春集，《〈让子弹飞〉出"百亿时代"》，见吴春集.中国电影营销：理论与案例 [M].上海：上海交通大学出版社，2012.

（续）

样本影片	主要参考文献
10.《黄土地》	（1）郑实.走出黄土地——中国第五代导演陈凯歌 [J].国际新闻界,1992（4）.
	（2）张艺谋.《黄土地》摄影阐述 [J].北京电影学院学报,1985（1）.
	（3）何群.《黄土地》美术设计的设想 [J].北京电影学院学报,1985（1）.
	（4）陈凯歌.《黄土地》导演阐述 [J].北京电影学院学报,1985（1）.
11.《甲方乙方》	（1）程惠哲,张俊苹.从《甲方乙方》到《集结号》：冯小刚电影的票房策略 [J].文艺研究,2008（8）.
	（2）陈尚荣.冯小刚商业电影的市场观念 [J].艺术广角,2004（4）.
	（3）高慎涛.游走于商业与文艺之间——冯小刚的贺岁电影路 [J].电影文学,2009（6）.
	（4）尹鸿,唐建英.冯小刚电影与电影美学 [J].当代电影,2006（6）.
12.《梅兰芳》	（1）杨新贵,等.评电影《梅兰芳》[J].当代电影,2009（1）.
	（2）王文静,郝建斌.王者归来——品陈凯歌导演的新作《梅兰芳》[J].电影文学,2009（14）.
	（3）李娟.《梅兰芳》：艺术电影的商业狂欢 [J].销售与市场（战略版）,2009（1）.
	（4）陈凯歌.《梅兰芳》的创作与我的艺术经历——在电影《梅兰芳》学术研讨会上的发言 [J].艺术评论,2009（1）.
	（5）陈凯歌.眉飞色舞 [M].南京：凤凰出版社,2009.
	（6）祖佳.中国电影的营销时代 [J].精品购物指南,2008（94）.
13.《无极》	（1）陈凯歌,倪震,俞李华.《无极》：中国新世纪的想象——陈凯歌访谈录 [J].当代电影,2006（1）.
	（2）魏武挥《无极》VS《馒头》：大众传播功能主义学的解读 [J].国际新闻界,2006（4）.
	（3）刘扬.市场营销视野中的国产大片研究 [D].中国艺术研究院,2012.
	（4）《〈无极〉的营销分析》,见吴曼芳.电影营销中的媒体策略研究 [M].北京：中国电影出版社,2007.
	（5）《由〈无极〉看国产商业大片的市场营销策略》,见俞剑红,翁旸.[M].北京：中国电影出版社,2008.
14.《一九四二》	（1）李雨谏,李国蓉.《一九四二》：历史呈现、影像蕴含与现实参照——《一九四二》学术研讨会综述 [J].电影艺术,2013（1）.
	（2）《震撼心灵的灾难"史诗"——电影〈一九四二〉评析》,见北京市广电局,等.2012年北京地区热播影视剧评析 [M].北京：中国书籍出版社,2013.
	（3）李雅琪,《〈一九四二〉分析报告》,见杨永安,王宜文.2012～2013年度重点影片研究 [M].北京：中国轻工业出版社,2017.
	（4）李鹏翔,《〈一九四二〉观众问卷调查报告》,见杨永安,王宜文.2012～2013年度重点影片研究 [M].北京：中国轻工业出版社,2017.

中国电影营销模式研究的数据分析

对于研究的数据，我们采用质性分析而不是定量分析，因为质性分析更加适合基于文献的案例研究。质性分析有更加复杂化的趋势，并分为各种类型，诸如文献分析、内容分析、扎根分析等，编码也越来越复杂，越来越趋向于量化分析。

本书没有过于追求方法的严谨性，而是突出其实用性和简单性。具体做法是：①重温在第 2 章提出的 29 个研究问题；②选择表 3-3 中的一个案例（比如《疯狂的石头》）；③阅读文献筐中该案例的相关文献，回答前述的 29 个问题；④去伪存真、求同存异，形成相应的结论；⑤再进行下一个同类型案例的研究（比如《战狼Ⅱ》），循环前述过程；⑥将该类型（比如卓越电影）几个案例分析之后，再进行综合分析，回归到理论框架，最终得出该类型电影的营销模式。为了确保数据和研究的真实性，防止理解的偏差，我们采用研究者、被研究者和第三方来源数据的三角测量方法，采纳达成一致的数据，作为得出研究结论的依据。

本章小结

在本章中，我们讨论了四个问题：①中国电影营销模式的研究方法，由于本书的目的不是验证理论，而是构建中国电影营销模式的理论，多案例研究被认为是构建理论的有效方法，当然理论构建的案例研究与描述性案例研究的方法有所不同，我们采用的是理论构建的多案例研究方法。②中国电影营销模式的研究样本，根据电影评价的"政府口碑、专业口碑、大众口碑、票房和投资回报率"五个标准，以及五个方面的不同表现而构成的卓越电影、优秀电影、良好电影和遗憾电影四种大类，选择了 14 部不同时期的中国电影，其中卓越电影 3 部、优秀电影 6 部、良好电影 3 部、

遗憾电影 2 部。③中国电影营销模式研究数据的采集，由于二手数据足够丰富，因此主要通过二手方式获得，包括历史数据、访谈数据和年度报告等。这种二手数据采集方法基于丰富的数据源，因此不影响研究结论的可信性。④中国电影营销模式研究数据的分析，采用质性研究方法，即针对需要回答的 29 个问题，反复阅读大量相关文献，从中提炼出相关数据，对 29 个问题给予回答，并将答案回归至理论框架，最后构建出中国成功电影营销模式的理论模型。

第4章

中国电影营销管理演进的历程

　　为了研究中国成功电影营销模式及形成机理，必须关注中国电影营销及环境的演进历程。有学者将改革开放后的中国电影经营体制演化分为恢复和探索（1977～1993年）、大刀阔斧的变革（1993～2000年）和电影业的宽松（2001年至今）三个阶段。[一]还有学者将其分为"复兴时期"电影（1976～1989年）、跨世纪中国电影（1990～2010年）和21世纪新10年电影（2010年至今）三个阶段。[二]还有学者针对中国改革开放后电影营销的发展，将其分为改革初探期（1978～2000年）、成长兴盛期（2000～2010年）和全面繁荣期（2010年至今）。[三]参考前述划分，考虑中国电影营销政策、理论和实践的发展，以及10年分期的习惯，我们将中国电影营销分为以下几个阶段（省略改革开放之前的发展历程）：1978～1990年的萌芽时代、

　　[一]　于丽.中国电影专业史研究：电影制片、发行、放映卷[M].北京：中国电影出版社，2006：5-6.

　　[二]　虞吉.中国电影史[M].2版.重庆：重庆出版社，2017：2-3.

　　[三]　胡黎红.中国电影营销发展述评：历史、格局、策略[J].当代电影，2018（8）.

1991～2000 年的产品时代、2001～2010 年的传播时代和 2011～2020 年的整合时代。在每一个时代，我们分别描述政府电影营销政策、企业电影营销实践和学者电影营销理论三个方面的发展情况。

需要说明的是，早在 20 世纪 30 年代营销学就已经传入中国，但是新中国成立后营销学在中国的传播和发展停滞了。改革开放之后营销学第二次进入中国，至今经历了引进阶段（1978～1990 年）、消化吸收阶段（1991～2000 年）、模仿创新阶段（2001～2010 年）和自主创新阶段（2011 年以后）。[⊖]然而，电影营销在国际上还没有令人接受的权威范本，在中国整合营销的思索和实践也刚刚开始，因此中国电影营销的发展与世界电影营销发展的一种情况非常相似，就是大大滞后于其他行业营销理论和实践的发展。

电影营销的萌芽时代（1978～1990 年）

虽然中国于 1978 年开始了经济体制改革，但是电影经营体制改革大大滞后于整体经济体制改革，因此计划经济体制在电影行业至少延续到了1990 年，政府拥有电影的经营管理权，对电影产业实施计划指令性控制。由于该阶段电影产业难免受到整体经济体制改革和对外开放的影响，因此有学者将其归纳为"探索"阶段。20 世纪 80 年代，电影的市场化还未开始，同时思想解放又使电影艺术工作者创作自由，加之"文革"之后人们的兴奋和激情，使这一时期成为电影艺术创作难得的黄金时期。

1. 宏观的电影管理政策

政府的电影管理政策，大体可以根据电影产业价值链环节来划分，具

㊀ 李飞．中国营销学史 [M].北京：经济科学出版社，2013（12）．

体包括制作、发行和放映三个重要环节。

（1）**制作方面的管理政策**。主要是实行严格的主体（制作公司）和客体（电影拍摄）的准入制度。从新中国成立直到 1978 年改革开放，中国电影侧重于政治属性，更多情况下作为一种宣传工具（当然不乏一些艺术性较高的优秀影片），生产和销售受到国家政策的严格管理或曰通过计划进行控制，特别是"文革"期间，一大批电影被封存，电影的政治属性及宣传工具的功能达到极致。改革开放之后，相关变革政策对电影产业产生了一定的影响，主要体现在发行和放映体制上，制片体制变化不大。20 世纪 90 年代之前，中国电影的制片资格是国家垄断的，仅有国有的若干家电影制片厂和一些省、自治区设立的电影厂才能拍摄电影，同时拍摄的数量由国家分配的指标计划进行控制。1988 年 9 月，政府要求制片厂要向电影局报送电影文学剧本、分镜头剧本备案，1989 年重申这一规定，并强调不备案不受理影片的完成送审。不过，这一阶段电影厂实施了"扩大自主权、多种经营（以副促影）、推行经营承包责任制"的微观体制改革。

（2）**发行方面的管理政策**。这一时期，政府在电影发行政策上一直进行着探索，核心内容是拷贝如何结算，目的是处理制片方、发行方和放映方三者之间的利益关系，经历了三个阶段。[一]不过，对于电影的审查贯穿始终，没有通过审查不许发行和公映。

第一阶段：1979～1983 年。1979 年 8 月，国务院批转文化部[二]、财政部《关于改革电影发行放映管理体制的请示报告》，指出中国电影公司（以下简称中影公司）负责对全国电影事业的领导，地方发行公司负责本地电影发行放映活动，受中影公司和地方文化部门双重领导。报告规定，发行放映单位利润的 20% 上缴财政，80% 用于地方电影发行和放映事业发展，

[一] 唐榕. 改革开放 30 年中国电影体制改革研究 [J]. 现代传播，2009（2）.

[二] 2018 年 3 月，根据第十三届全国人民代表大会第一次会议审议通过的《国务院机构改革方案》，组建文化和旅游部，不再保留文化部。

这对于恢复因"文革"而破损的电影放映设施起到了重要作用。但是，上述措施并没有完全解决电影发行公司亏损的问题，同时还使制片业与发行放映公司利润分配不合理，中影公司向电影厂统一的单片收购价格为90万元，这是电影制片厂的全部收入，导致大多数电影制片厂靠借贷度日。1980年文化部出台了新的规定，中影公司按照发行所需复制的拷贝数量单价与制片厂结算，并可以按拷贝基数上浮10%，这增加了制片厂的收入，并将之与观影人数联系起来。但是变革步伐不大，规定有诸多限制：购买99～120个拷贝，每个拷贝按照单价9000元结算，不足此数，每部电影按照99万元结算，这意味着制片厂卖给中影公司每部影片的最高价格为108万元，最低价格为99万元。[⊖]

第二阶段：1984～1986年。伴随着1984年中央推行城市经济体制改革，电影业被认定为企业性质，实施独立核算和自负盈亏，并交纳10余个税种。从1985年起，政府允许在一部分地区、对一部分电影的观影票价进行浮动调整。20世纪80年代中期，由于录像、歌厅和电视等娱乐业蓬勃发展，电影观众大大减少。随后1986年国务院决定，电影局从文化部划归广电部管理，但是下属的电影经营单位（制片厂、发行和放映公司）仍然归文化部管理，体制管理脱节。

第三阶段：1987～1990年。1987年广电部进一步放开管理体制，制片厂与发行和放映公司可以采用拷贝结算、代理发行、一次性买断和按比例分成等多种形式。1989年又恢复了按拷贝结算，但是每个拷贝单价从9000元提高为10 500元。同时，中影公司对于下级省市公司实施承包制，即实行承包电影发行收入基数，通过行政手段保证发行收入。

（3）放映方面的管理政策。 在这一时期，电影的发行和放映都归属于

⊖　包同之，张建勇. 电影体制改革：回顾、思考与展望 [J]. 当代电影，1990（4）.

电影公司，因此上述关于发行方面的管理政策直接成为放映方面的管理政策，直到 1993 年之前，发行放映行业管理体制还是两条线（见图 4-1）。

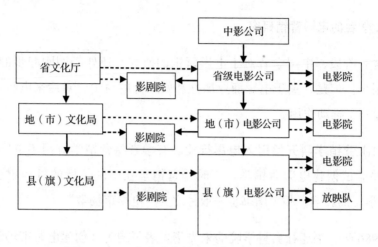

图 4-1　1993 年之前中国电影发行放映管理体制

资料来源：于丽．电影市场营销（修订版）[M]．北京：中国电影出版社，2006：21.

注："→"为业务领导关系，"---▶"为行政领导关系。

2. 企业的电影营销实践

这一阶段，电影制片厂、电影发行和放映公司处于从事业型单位向企业型单位转变的过程中，政府对于相关公司的控制还是非常多的，因此处于非营销阶段，或曰受控于计划经济体制的营销阶段。

从生产企业看，电影发行价格还是由政府控制，但是收入已经由以单片价格总额决定转化为按拷贝数量价格总额决定，这就使电影上座率与自身收入有了一定的关系，因此一些电影制片厂开始关注电影的市场性和上座率，尽量拍出好看的电影，而不仅是用于宣传的电影。

从发行和放映公司来看，电影采购价格和观众观影价格受政府控制，但是开始有了一定的浮动，同时其收入与观影人数及票房有着密切关系，因此该阶段电影发行和放映公司在产品和渠道两个组合要素上进行突破。

一方面尝试引进优秀影片，诸如台湾影片《妈妈再爱我一次》；另一方面发展并提升影院服务设施水平，仅 1987 年改造的影院就有 400 多家。

3. 学者的电影营销研究

这一阶段，中国学者对于电影营销的研究，还处于刚刚起步的阶段，成果很少。但是，关于电影商业属性和娱乐片的讨论，对后来电影营销的研究起到了推动作用。

（1）营销学科开始引入电影行业。有学者将营销学应用于电影领域，提出并尝试创建电影营销学，当时受营销学在中国传播的过程中被称为"市场学"的影响，相关图书也一般称之为"电影市场学"。

1986 年，福建社会科学院的朱光华发表了题为《创建电影市场学的探索》的论文，提出了"创建电影市场学的建议"，认为电影是商品，应该有电影市场学，其研究对象为电影商品流通和生产经营管理，它是研究市场营销关系、营销规律及营销策略的学科，内容包括电影市场研究、电影产品策略、电影价格策略、销售渠道策略和销售促进策略等。⊖这是有据可查的较早一篇关于电影营销的论文，具有前沿性的指导意义。但是内容还属于将营销理论引入电影行业的建议。

这一时期对电影营销研究较多的为福建电影制片厂的刘牛，他 1982 年毕业于福建师范大学中文系，后成为中国艺术研究院电影理论研究生，后任《电影之友》编辑，1986 年调入福建电影制片厂任编导。早在 1986 年他就曾经提出，一部电影不能满足全民族观众的需求，而应该进行目标市场研究及选择，并将电影市场分为艺术市场、政府市场和群众市场，主张加强对政府市场和群众市场的满足等。⊜1987 年他又提出，电影观众在买

⊖ 朱光华 . 创建电影市场学的探索 [J]. 福建论坛（经济社会版），1986（9）.

⊜ 刘牛 . 对电影目标市场的研究 [J]. 福建论坛（经济社会版），1986（9）.

方市场环境下，具有影响电影制作的作用，因此电影生产要考虑或满足观众的审美需求。⊖ 1988 年，刘牛发表了《电影市场学（选刊）》一文，阐述了电影市场学导论的内容，具体包括电影市场学的研究对象、电影市场学与相邻学科的关系、电影市场学的研究方法等。⊜

　　这一时期，仅仅是个别人在研究电影营销问题，既没有形成研究队伍，也没有多少学术层面的研究，研究成果非常稀少。

　　（2）电影商业属性的提出。新中国成立以后，电影被认为是一个在政府严格管理下的具有公益性的、非营利的文化事业⊝，不视为具有商业属性。1984 年谢飞导演在"电影导演艺术学术讨论会"上做了题为《电影观念我见》的发言，在论述电影观念"艺术思想、艺术内容、艺术技巧"三个层次之后，提出"电影作为一个社会存在，它的观念应该包括商品、交流工具、艺术三个部分"，要承认电影的商品属性，研究它的商业性和娱乐性。⊛而后至 1990 年，还零星地有些文章讨论电影的商业属性问题，但是没有形成大规模的讨论。

　　（3）关于娱乐片的大讨论。20 世纪 80 年代，为了迎合观众的需要，中国电影曾经出现制作娱乐片的小高潮，影片有《神秘的大佛》《红牡丹》《武当》《金镖黄天霸》等。这引起了理论界和媒体的关注。1987 年 3 月，《当代电影》杂志刊登了题为《对话：娱乐片》的讨论文章，从而拉开了为期两年的电影娱乐片大讨论的序幕，同时《电影艺术杂志》也发表了相关的讨论文章。⊜这次讨论使人们接受了电影具有的娱乐功能，这是电影商品

　　⊖　刘牛 . 市场意义上的电影观众 [J]. 福建论坛（经济社会版），1987（11）.
　　⊜　刘牛 . 电影市场学 [J]. 电影评介，1988（5）.
　　⊝　白小易，《我国电影产业化研究状况述评》，参见刘浩东，陈国富 . 中国电影理论评论六十年 [M]. 北京：中国电影出版社，2009：61.
　　⊛　谢飞 . 电影观念之我见——在"电影导演艺术学术讨论会"上的发言 [J]. 电影艺术，1984（12）.
　　⊜　白小易，《我国电影产业化研究状况述评》，见刘浩东，陈国富 . 中国电影理论评论六十年 [M]. 北京：中国电影出版社，2009：61.

属性认识的一种延伸，为中国电影体制下一阶段的变革提供了一定的理论
基础。

电影营销的产品时代（1991～2000 年）

中国电影研究学者，一般将 1993 年视为中国电影市场放开的元年，这
一年电影产业化之路开始了。[一]从此至 2000 年，电影制片厂和放映公司拥
有了更大的经营自主权，有条件进行多种营销策略的尝试，但更多是以产
品为核心，处于营销的产品导向阶段，而不是营销导向阶段。

1. 宏观的电影管理政策

20 世纪 90 年代初期，大众娱乐方式的多样化，导致电影经营面临着
严峻挑战。1992 年与上年相比，观影人次下降了 26.4%，放映场次下降了
17.5%，放映收入下降了 15.1%，发行收入下降了 18.1%。[二]此外，经济体
制改革不断深入，迫使电影管理体制从 1993 年开始不得不进行一系列的改
革。我们仍然从制作、发行和放映三个方面分别进行电影政策方面的讨论。

（1）制作方面的管理政策。1992 年年底，中共十四大确立了社会主义
市场经济体制之后，1993 年电影管理体制就开始了全面改革。[三]

1993 年 1 月 5 日，广电部发布了《关于当前深化电影行业机制改革的
若干意见》，其核心是向市场经济体制转型，改变过去"统购统销"的电
影经营体制。涉及电影制作方面的主要内容有：①对国产片实施审查制
度，总量控制在 150 部左右；②对进口片、合拍片、协拍片继续实施统一

───────────────

　㊀ 俞剑红.中国电影企业运营模式研究 [M].北京：中国电影出版社，2009：71.

　㊁ 黄一峰.电影市场学 [M].北京：中国电影出版社，2005：37.

　㊂ 贾磊磊，段运东，《跨世纪的汇集与分流——1990—2004 年中国电影》，见俞小一.中国
　　电影年鉴：中国电影百年特刊 [M].北京：中国电影年鉴社，2005：214.

管理制度。

1995 年 1 月，广电部发布了《关于改革故事片摄制管理工作的规定》及附件《故事影片调控指标管理办法》。文件规定，故事片出品权不再仅属于原有的 16 家制片厂，一大批省级电影制片厂得到承认，强化了市场竞争，激发了电影制片厂活力。⊖

1996 年 5 月，国务院颁布了《电影管理条例》，规定电影制片单位设立，需要省、自治区、直辖市电影行政管理部门审核同意后，报国务院电影行政管理部门批准，批准后发给《摄制电影准可证》，该证实施年检制度。国家实施电影审查制度，剧本备案，摄制完成报请审查。

1997 年 12 月 24 日，广电部发布了《关于试行"故事电影单片摄制许可证"的通知》，规定取得许可证的单位，可以联合或独立制片。拍摄完成后，交由广电部电影审查委员会，获得公映许可证后，可以独立出品，自主发行。

另外，1996 年 3 月中宣部提出了"九五五零"工程，意为在"九五"计划期间，拍出 50 部精品，每年 10 部。同时，采取若干经济和行政手段支持主旋律电影的拍摄、发行和放映。因此，这一时期，大量主旋律电影出现，也催生了中国独特的电影类型：主旋律电影。

（2）发行方面的管理政策。 1993 年 1 月 5 日，广电部发布《关于当前深化电影行业机制改革的若干意见》，废除了"统购统销"的电影经营体制，提出：①国产故事片由原来中影公司统一发行，改为各制片单位可以直接与地方发行单位交易，进口片仍由中影公司发行；②电影票价原则上放开，由地方政府掌握；③对于国产故事片，制片单位可以同各地发行公司通过出售地区发行权、单片承包、票房收入分成及代理发行等多种方式

⊖ 唐榕.改革开放 30 年中国电影体制改革研究 [J].现代传播，2009（2）.

进行利益分割。

1994 年年底，广电部批准了中影公司的建议：每年进口 10 部"基本反映世界优秀成果和表现当代电影成就"的影片，后来被称为"大片"。而过去仅仅是引进过时的、质量一般的、采取买断制的外国影片，一般买断价为 2 万美元，无法保证引进当期高质量影片。利益分配采取票房分账式：制片方 35%、发行方 17%、放映方 48%。1995 年好莱坞影片开始进入中国，对中国电影市场产生了重大影响。随后中国电影市场逐渐对外开放。

1996 年 5 月，国务院颁布了《电影管理条例》，规定电影发行单位设立，需要省、自治区、直辖市电影行政管理部门审核批准，并发给《电影发行经营许可证》，凭证办理工商登记手续。

（3）**放映方面的管理政策。**1996 年 5 月，国务院颁布了《电影管理条例》，规定电影放映单位设立，需要县级以上电影行政管理部门审核批准，并发给《电影放映经营许可证》，凭证办理工商登记手续。影片拍摄完成，提交国家电影审查部门审查，通过可获得《电影片公映许可证》，发行、放映的电影必须持有《电影片公映许可证》。同时，放映单位放映国产电影时间不得低于年放映时间的 2/3。

2. 企业的电影营销实践

这一阶段，电影制片厂、电影发行和放映公司基本完成了"企业化"转型，一方面自主经营权扩大，一方面自负盈亏。同时电影领域对外开放力度增大，行业进入门槛降低，竞争变得激烈化。因此，谁拥有数量多、质量高的电影产品，谁就会赢得电影发行和放映公司的青睐，获得较高的票房收入，此时营销是以电影产品为核心的，制片公司更加关注影片的制作。同时，制片公司也尝试着使用一些分销策略和传播策略，但是分销策略和传播策略没有成为主导的策略。一个明显的特征是，当时因过度宣传

而使观众失望的电影很少。

发行和放映公司则实施进口大片策略。它们一个重要的利润来源就是进口大片的引进，只要有大片放映，就会匹配重要的资源给予保证，就会获得理想的利润回报，也不需要过多的宣传，贴出海报和放映通知即可。如 1998 年引进的《泰坦尼克号》，中国大陆总票房达到 3.2 亿元，占当年电影总票房 14.4 亿元的 20% 多。[⊖]这对国产影片产生了重大冲击，一些国产影片不得不为大片放映让出档期，因而被封存起来。

制片公司为与进口大片抗衡，一方面推出商业化的电影，另一方面享受政府经济支持拍摄主旋律电影。在拍摄商业电影的过程中，它们或是与制片厂之外的伙伴合作，通过政府给自己的计划指标获得稳定的收益；或是与港台合作换取全球发行的收益，例如《霸王别姬》就是西安电影制片厂、北京电影制片厂、中国电影合作制作公司与香港汤臣电影事业公司合作拍摄的电影；或是像冯小刚一样推出自己的贺岁商业片，对于 1998 年上映的《甲方乙方》，用冯小刚自己的话说，就是要拍摄一部好看的电影，之所以称为贺岁片，就是寻找一个卖点，用《甲方乙方》取代原有名称《比我还热心》，也是商业方面的考虑，然而电影好看，高质量是最为重要的。[⊜]随后，冯小刚的贺岁片成为一个品牌，标志着商业片时代来临。1998 年冯小刚推出贺岁片《不见不散》，2000 年推出《没完没了》，2001 年推出《大腕》……由于政府的支持，这一阶段一些主旋律电影也取得了不错的票房，例如 1996 年的《孔繁森》、1997 年的《鸦片战争》、1998 年的《周恩来外交风云》等。

这一阶段制片方和发行方都开始关注影片的商业化及市场的反应，核心还是从纯粹的艺术电影向商业化电影转化，因此我们称其为产品导向阶

⊖ 饶曙光. 中国电影市场史 [M]. 北京：中国电影出版社，2009：490.

⊜ 舒克. 就是想拍一部好看的电影——导演冯小刚谈贺岁片《甲方乙方》[J]. 电影评介，1998（2）.

段。但是这并不排除广告宣传手段的运用。

20 世纪 90 年代初期，中影联在北京市场一年的宣传费是 18 万元，每月 1.5 万元，因此只能在报纸中缝上刊登影讯。1994 年进口大片《亡命天涯》引进时，制片方要求必须进行宣传，这一做法促使中国电影制片人留出预算进行宣传。

初期广告宣传主要是发行和放映公司来做。1995 年中影联在《满汉全席》上映时，为了实现 200 万元的票房，需要 6 万元广告费，就把社会企业的广告行为和电影需要做的广告结合在一起，京华茶叶品牌商提供了 6 万元广告费，推出联合广告"看《满汉全席》，品京华茶叶"，最终使茶叶收入和影片票房都大大超过预期。

后来制片公司也开始重视宣传，主要是举办首映式，然后主创人员到各个城市跟影迷见面并沟通，提升票房号召力。1998 年冯小刚的《甲方乙方》，分别在石家庄、大连、上海、苏州、常州、南京等城市举办了首映式，导演冯小刚，主演葛优、刘蓓、徐帆等跟影迷见面。之前，张艺谋导演的《有话好好说》也采用了这样的推广方式。

3. 学者的电影营销研究

这一阶段，学者关注的还是电影市场化问题，对电影营销的研究，仍然处于学习模仿阶段，主要是将已有的营销理论模拟于电影产业，很少有创新性研究成果，不过很多研究成果已将电影作为产品来看待，商业化和电影公司的企业化经营成为人们关注的重点之一，提供的电影营销改进建议大多为宣传（传播）方面的。这是一个有趣的现象：电影营销实践处于产品主导时代，但是学者的研究开始关注电影的传播，这为后来中国电影营销进入传播时代提供了注脚。

通过在中国知网文献库以"电影营销"为篇名进行检索，仅得到两

篇 2000 年的会议文章，可见该阶段电影营销还是一个新鲜的词，人们对其理解也是不准确的。随后，我们以"电影宣传"为篇名进行检索，1991～2000 年共有 12 篇相关文章，大多不是学术文章，而是建议类文章，内容涉及"重视电影宣传""电影宣传切忌言过其实""通过公关进行电影宣传"等。但是，可以看出该阶段学者和专家开始关注电影的传播问题。2000 年，文硕率先将整合营销传播概念引入中国电影业，提出了建立电影整合营销传播新体系。[⊖]一些电影发行公司的管理者，也开始讨论电影营销宣传理论的应用问题。

1999 年，中国电影发行放映协会开展了"电影企业改革征文活动"，部分论文汇编为《中国电影市场探索》一书，其中一些文章讨论了电影营销策划问题，不过大多还是突出广告宣传，但是瑕不掩瑜，这是较早探讨中国电影营销的文献之一。难能可贵的是，早在 1999 年由文硕策划、贾虹琳编著的《电影营销》[⊜]一书出版，该书应用当时的营销理论，系统地分析了电影营销的方方面面，包含大量国内外电影营销方面的案例，但是营销理论在中国传播的局限使该书存在一定的缺憾。与此同时，李飞曾经发表文章指出，好莱坞电影的成功，是整体营销的成功，其逻辑是选择目标顾客和投资方，然后根据需求完善故事，选择主创人员，及时向社会公布筹拍、开始、进展和封镜等信息，同时启动一系列的促销推广活动。[⊜]

电影营销的传播时代（2001～2010 年）

2001 年，中国电影市场的经营主体形成，票房成为衡量电影成败的标志之一，进口大片对国产电影产生示范效应，贺岁商业片影响了这一时期，

⊖　文硕. 建立电影整合营销传播新体系 [J]. 销售与市场，2000（1）.

⊜　贾虹琳. 电影营销——破译中国电影营销的密码 [M]. 北京：中国广播电视出版社，1999.

⊜　李飞. 营销学学好莱坞 [N]. 中国经济时报，1999-10-14.

竞争激烈化。由于当时一些电影公司认为营销就是广告宣传，因此该阶段最为重要的营销特征是加大宣传和推广的力度，我们可以称之为电影营销的传播时代。

1. 宏观的电影管理政策

这一阶段，中国加入世界贸易组织（WTO），电影市场进一步开放，竞争也进一步激烈化，迫使电影管理政策继续朝着市场化方向行进，主要表现在电影制作、发行和放映等管理方面，也可以概括为市场主体准入控制和主体行为控制。

（1）制作方面的管理政策。2001 年 12 月，为了兑现对 WTO 的承诺，我国修订了《电影管理条例》，2002 年 2 月 1 日起实施。随后，电影制作方面的管理政策越来越宽松。

1）继续降低准入门槛。修订后的《电影管理条例》规定，"国家鼓励企业、事业单位和其他社会组织以及个人以资助、投资的形式参与摄制电影片"。2003 年 12 月 29 日，国家新闻出版广电总局⊖（以下简称广电总局）发布了《电影制片、发行、放映经营资格准入暂行规定》，鼓励国内外、海内外各种经济成分合资、合作或单独成立电影制片公司、发行公司和放映公司等，导致这一阶段涌现出诸多具有竞争实力的民营电影制作、发行和放映公司，成为中国电影市场的重要力量。例如，制片公司有华谊兄弟、橙天嘉禾、光线传媒等。

2）放宽电影审批制度。2004 年 8 月 10 日，《电影剧本（梗概）立项、电影片审查暂行规定》开始施行，重大题材、重大理论文献纪录片、特殊题材影片、合拍片，须报剧本立项，其他影片提交 1000 字的电影剧情梗概

⊖　2018 年 3 月，根据第十三届全国人民代表大会批准的国务院机构改革方案，在国家新闻出版广电总局广播电视管理职责的基础上组建中华人民共和国国家广播电视总局，不再保留国家新闻出版广电总局。

即可以立项。2010 年 7 月 1 日，广电总局公告实施"一备二审"制度，省级广电部门负责本行政区域内的各电影制片单位的电影剧本（梗概）备案工作和电影片初审工作，并及时向广电总局上报备案情况。拍摄重大革命和重大历史题材影片、重大理论文献影片和中外合作影片，由省级广电部门审核电影剧本后，按相关管理规定报广电总局进行立项审批。北京、吉林、广东、浙江、陕西、湖北的省级广电部门还有除特殊题材以外的影片终审权。

（2）**发行方面的管理政策**。2001 年 12 月 18 日，广电总局、文化部[⊖]联合发布《关于改革电影发行放映机制的实施细则》，进一步改变电影发行的垄断状态，内容包括：一是建立两家进口影片发行公司，打破原有中影公司垄断进口电影业务的局面；二是实行以院线为主的发行放映机制，发行公司和制片公司直接向院线供片，打破分销体系的垄断；三是仍然实施电影拍摄完、发行上映之前的审查制度，通过审查才允许发行和上映，对电影的审查包括电影的技术质量和内容两个部分。

自 2004 年 11 月 10 日起施行的《电影企业经营资格准入暂行规定》，鼓励境内公司、企业或其他经济组织（不包括外商投资企业）投资现有院线公司或单独组建院线公司。

（3）**放映方面的管理政策**。2001 年 12 月发布的《电影管理条例》指出，国家允许企业、事业单位和其他社会组织以及个人投资建设、改造电影院，也允许以中外合资和中外合作方式建设、改造电影院。初期所占资本不得超过 49%，后来改为可达到 75%。但是，限制外资投资现有院线公司或单独组建院线公司。

2. 企业的电影营销实践

这一阶段，电影经营公司的竞争日趋激烈，赔钱的电影大大超过赚钱

⊖　2018 年 3 月，根据第十三届全国人民代表大会第一次会议审议通过的《国务院机构改革方案，组建文化和旅游部，不再保留文化部。

的电影。因此，营销成为各家经营公司关注的一项重要工作。但是，它们还没有系统的营销规划并实施这个营销规划，主要是延续前一个阶段的产品策略，由商业片进化为商业大片，聚集更多的明星演员，同时，宣传推广由前一个阶段的首映活动，改为首映礼，开展全方位的宣传推广，可以将其概括为"大投资、大明星、大宣传"，因此属于电影营销的宣传或传播导向阶段。不过，该阶段电影制作、发行和放映公司开始关注观影人群特征，演员选择会适当考虑他们的喜好，例如《满城尽带黄金甲》邀请周杰伦作为主演。该阶段的电影《英雄》《十面埋伏》《夜宴》《无极》等都是"大投资、大明星、大宣传"的典型代表。

我们仅以中国本土第一部商业大片《英雄》（2002年上映）为例，它明显具有"大投资、大明星、大宣传"的"三大特征"。

一是"大投资"，该片总投资为3000万美元，21世纪初期，这是较高的投资了。当时，电影行业专业人士认为，投资500万元为中国电影的"死亡线"，因为这意味着实现1500万元票房收入才能收回成本，实现1500万元票房被认为是相当难的。⊖

二是"大明星"，这有"大牌"和"人数多"两个含义。该片导演为张艺谋，主演有：李连杰、梁朝伟、张曼玉、陈道明、章子怡和甄子丹等。一部电影有上述一位明星参演，就已经有了号召力，六大顶级明星联合出演会大大拉高票房收入。

三是"大宣传"，宣传造势是其票房收入达到2.5亿元的重要原因之一。2002年11月22日，《英雄》制片发行方在钓鱼台国宾馆举行了隆重的包机首映礼签约仪式，现场播放了《英雄》的精彩片段和拍摄花絮。随后他们进行整合营销传播，除了灯箱、路牌广告、影院的海报陈列等传统方式，

⊖　饶曙光.中国电影市场史[M].北京：中国电影出版社，2009：536.

还在中央电视台和地方电视台投放商业广告，引起了更多人的关注。2002年12月14日，《英雄》在人民大会堂举行首映礼，进一步引起媒体和影迷的关注。接着制片和发行方把全国市场分为北京、上海、成都、广州四大片区，斥巨资包机让主创人员前往上海、广州和香港参加首映发布会，再次引起关注。

3. 学者的电影营销研究

我们在中国知网以"电影营销"为检索词，以"题名"为文献分类项，以中文社会科学引文索引为检索范围，以 2001～2010 年为检索时间段（检索范围有局限性，但也说明一定问题），发现共有 6 篇相关研究类文章，它们是：①姚力的《让历史告诉未来——论营销观念的演变与商业电影的发展》（《吉林大学社会科学学报》，1995 年第 5 期）；②张永的《电影营销刍议》（《电影艺术》，2002 年第 3 期）；③张勇、郑品海和黄沛的《美国电影的整合营销传播体系》（《电影艺术》，2003 年第 4 期）；④蒲剑、夏摛的《艺术电影营销策略探讨》（《当代电影》，2008 年第 9 期）；⑤吴振华的《精准、分众与互动——数字技术背景下的电影营销》（《当代电影》，2009 年第 12 期）；⑥张银枝的《中国电影营销分析——全球化背景下的中国电影产业发展之路》（《文艺争鸣》，2010 年第 12 期）。特别值得一提的是，《当代电影》在 2008 年第 9 期推出了"中国电影营销策略"专栏，刊发了 9 篇相关文章，涉及电影院的品牌策略、营销在电影产业中地位、长尾理论和水平战略在电影营销中的应用等。当然，其他期刊也有零星的关于电影营销的讨论，比较集中的是对票房较高电影的案例分析。从整体上看，这一阶段的研究逐渐深入，是从单纯营销理论介绍到联系中国实际的过程，但是缺乏系统的关于电影营销理论的研究，案例研究大多停留在描述层面，基本没有形成理论贡献。

这一阶段出现了一些电影营销方面的图书。2002 年，翻译图书《文化

产业营销与管理》出版，内容涉及电影营销的内容。[一] 2004 年，翻译图书
《票房营销》[二]出版，对学者的电影营销研究有一定的推动作用。而后，中国
本土学者陆续推出了自己编著的电影营销学图书，有黄一峰的《电影市场
学》[三]（2005）、于丽的《电影市场营销》[四]（2006）、俞剑红和翁旸的《电影市
场营销学》[五]（2008）、夏卫国的《电影票房营销》[六]（2009）等，以及与电影营
销密切相关的《中国电影市场发展史》[七]（2009）、《中国电影企业运营模式研
究》[八]。这些图书奠定了中国电影营销学发展的基础，但是营销理论与电影产
业的紧密结合有待进一步研究，同时一些新的营销理论成果在这些书中体
现得不够。未来需要进一步研究"营销规律、电影规律、中国情境"三者
的有机融合。

电影营销的整合时代（2011~2020 年）

2011 年之后，中国电影市场化制度基本形成，经营主体大多已经成为
完全的经济人，利润动机成为电影投资决策的重要参考因素，因此电影营
销开始从产品、宣传等部分要素的竞争，转变为整合全部要素的竞争；从
拍摄完之后销售推广，转变为拍摄之前就进行营销规划。不过，这一阶段
凭感觉和经验进行营销决策占有相当大的比重，增强科学营销变得越来越
重要。

① 科尔伯特 . 文化产业营销与管理 [M]. 高福进，等译 . 上海：上海人民出版社，2002.
② 科特勒，雪芙 . 票房营销 [M]. 陈庆春，等译 . 北京：中国人民大学出版社，2004.
③ 黄一峰 . 电影市场学 [M]. 北京：中国电影出版社，2005.
④ 于丽 . 电影市场营销 [M]. 北京：中国电影出版社，2006.
⑤ 俞剑红，翁旸 . 电影市场营销学 [M]. 北京：中国电影出版社，2008.
⑥ 夏卫国 . 电影票房营销 [M]. 北京：中国电影出版社，2009.
⑦ 饶曙光 . 中国电影市场史 [M]. 北京：中国电影出版社，2009.
⑧ 俞剑红 . 中国电影企业运营模式研究 [M]. 北京：中国电影出版社，2009.

1. 宏观的电影管理政策

这一阶段的政府政策，主要体现为三个方面：第一方面，进一步扩大对外开放程度；第二方面，加强对电影产业的政策支持；第三方面，管制电影经营者的行为。

（1）**进一步扩大对外开放程度**。2012 年 2 月 17 日，中美政府在洛杉矶签署了《中美双方就解决 WTO 电影相关问题的谅解备忘录》，此文件被媒体简称为"中美电影协定"，内容包括：中国政府同意将在每年 20 部海外分账电影的配额之外，再增加 14 部分账电影的名额，但必须是 3D 电影或者是 IMAX 电影，而美方票房分账比例也将由此前的 13% 提高到 25%。

（2）**加强对电影产业的政策支持**。2014 年 4 月 16 日，国务院办公厅印发了《文化体制改革中经营性文化事业单位转制为企业的规定》《进一步支持文化企业发展的规定》，规定：对电影制片企业销售电影拷贝（含数字拷贝）、转让版权取得的收入，电影发行企业取得的电影发行收入，电影放映企业在农村的电影放映收入免征增值税，进一步推动了电影产业的发展。2016 年 11 月 7 日，第十二届全国人民代表大会常委会第二十四次会议通过了《中华人民共和国电影产业促进法》，确立了"电影作为产业的属性"，强调了电影的社会效益，提供了电影产业发展的法律环境。2016～2019 年，国家利用财政专项基金等手段，推动国产优秀影片的制作、发行、放映和进入国际市场。

（3）**管制电影经营者的行为**。主要是协调制片方和放映方利益的分割问题。2011 年 12 月 1 日，广电总局电影局发布《关于促进制片发行放映协调发展的指导意见》，规定：电影院对于影片首轮放映分账比例原则上不超过 50%；影院以签约形式加盟院线的，原则上不少于三年；电影院广告放映经营权逐步回归到电影院，制片方不再经营贴片广告。2014 年年初，广电总局颁布了《关于加强电影市场管理规范电影票务系统使用的通知》，

禁止影院采取隐瞒票房收入的方式，侵蚀了制片方的利益收入，以保证正常的电影市场秩序和相关利益者的利益。2017 年，政府开展了"电影市场规范年"活动，规范影院行为，严禁票房造假，用不正当手段干扰影院拍片等行为。2018 年，针对影视行业多年积累的天价片酬、"阴阳合同"、偷税逃税等问题，政府出台一系列政策进行管制。

2. 企业的电影营销实践

2011 年之后，电影制作公司和发行公司更加关注观影人群的变化和需求，并有意识地根据目标顾客的需求进行营销组合要素的整合。与之前各阶段相比较，该阶段在营销方面具有四个明显的特征：一是开始关注电影的目标顾客，甚至依据目标观众的观影需求进行营销要素的组合；二是有意识地进行营销组合各个要素的规划，过去比较注重电影和传播的规划，该阶段开始注重电影产品、价格、分销和传播四个要素的整体规划和匹配；三是营销行为全渠道渗透至电影策划、拍摄、发行和上映的全过程，而不仅仅是上映时的行为。正如有的专家所指出的：在电影制作阶段，进行市场调研、手机营销、前期广告投放和线上互动；在发行阶段，举办首映礼、明星见面会、媒体观影、分销推广、预告片和海报的制作与投放；在电影放映阶段，对观众观影和评论的动态跟踪、口碑管理和维护、纪录片的投放等。○而且在每一个阶段，都启用了线上线下融合的全渠道营销战略。

不过，这时还没有清晰的营销定位的概念，应该处于整合营销或全方位营销的初中级阶段。

我们仅以 2013 年上映的电影《小时代》为例进行说明。

（1）分析目标顾客。制片方乐视影业先确定拍摄《小时代》，在拍摄之前通过数据分析，得出有价值的结论：电影《小时代》的受众 40% 是

○　陈岩. 中国电影产业发展趋势报告 [M]. 北京：中国传媒大学出版社，2018：62-63.

高中生，属于冲动型观影者，是郭敬明和杨幂等主创的忠实粉丝；30% 是年轻白领，对《小时代》呈现出的生活情境有共鸣，属于观影的引领者；20% 是大学生，虽然不是核心观影人群，但会影响其他人群；另外 10% 为 26～35 岁的其他观影人群，属于扩大外延的群体。⊖这里不是在确定目标顾客后，再考虑影片的主题和内容，而是有了影片的主题和内容后分析目标顾客，同样是有积极作用的。后来有调查结果显示，《小时代》实际观影人群平均年龄为 20.3 岁，女性占 80%。

（2）进行营销组合要素匹配。我们可以分别对产品、价格、传播和分销四个组合要素方面进行分析。

从产品（影片本身）要素来看，主题和内容是年轻人感兴趣的友情，正如电影中的一句独白所说，"时间会刺破青春的皮囊，没什么能逃过它横扫的镰刀。但我们的友谊却不会被他的镰刀收割"。在影片人物服饰方面，考虑到"90 后"目标观影人群对国际大品牌的强烈关注，《小时代》中频繁出现国际知名的奢侈品品牌，虽然导致社会舆论的抨击，但是吸引了其目标观影人群。其他方面，也是迎合目标观影人群的心理。正如乐视影业市场副总裁黄紫燕所说："年轻人爱玩什么，《小时代》就做什么；年轻人在哪里，《小时代》就在哪里。"主创人员也都是目标观影人群喜欢的偶像，郭敬明为编剧、导演，领衔主演为杨幂、郭采洁和柯震东等。

从价格要素来看，也是考虑了目标观影人群的承受能力和接受水平，有媒体说"从票价就能看出《小时代》的受众"⊜。由于对电影票价的限制已经放开，各个城市的各家影院票价不一，不同时段也不一样，价格区间为 30～60 元，但是低票价影院销售情况最好。一些高中生表示《小时代》物有所值。电影的另外一个定价策略是以制片方出售给放映方的价格为定价

⊖ 崔颖. 基于大数据分析的电影营销策略分析——以电影《小时代》为例 [J]. 西部广播电视，2014（4）.

⊜ 陆芳. 从票价就能看出《小时代》的受众 [N]. 钱江晚报，2013-06-26.

依据，表现为票房分成的方式，俗称分账，一部电影从上映到下线获得的票房，先要缴纳 5% 的国家电影专项资金以及 3.3% 的营业税。剩下的钱就要进行"分账"——2012 年 11 月之前电影制作和发行方收取税后票房的43%，院线和影院环节获取税后票房的 57%。2012 年 11 月之后，两个比例分别调整为 45%、55%，制作和发行方的分成比例扩大了。也有根据票房采用阶梯式的分账比例的。《小时代》实施分账制，票房近 5 亿元，分账至少 2 亿元，而投资仅仅为 2000 多万元。

从传播要素来看，信息内容、形式和媒介选择都是目标观影人群熟悉和偏好的。一般电影仅制作五张海报，但是《小时代》制作了 18 张；一般电影只有主题歌曲和片尾歌曲，《小时代》另外加了三首歌曲和一首宣传主题歌，全部拍成 MV 在网上传播；以主演为核心，拍摄了多条预告片和拍摄花絮片，电影公映之前在网上发布。

从分销要素来看，争取在更多的院线上映并争取更多的排片场次。一种重要方法就是在影院举办影迷见面会。6 月 23 日～7 月 7 日，主创人员兵分南北两路，跑遍 20 多座大城市，每座城市参加 4～7 家影院的影迷见面会。最终，首映当天在 20 座城市的排片量为总场次的 45.01%，第二天上升到 50%，部分影院出现 100% 的排片量，令人吃惊。

《小时代》是一部令人遗憾的电影，依据我们前面讨论的电影评价的五个标准，政府口碑为"可接受"，专业口碑为"可接受"，大众口碑为"差"，票房和利润为"好"，究其原因，票房和利润好源于进行了电影的营销整合，大众口碑差源于缺乏营销定位这一关键因素，也就是电影的道德前提，即应该倡导具有美德的价值观。

3.学者的电影营销研究

这一阶段，学者对于电影营销的研究进一步深入，真正进入学术研究的阶段。我们在中国知网以"电影营销"为检索词，以"篇名"为文献分

类项，在 2019 年 8 月 14 日进行检索，共发现 468 篇文章，其中 90% 左右（423 篇）为 2011～2019 年发表的，可见这 10 年是电影营销研究的活跃期。这些研究论文可以分为三大方面的内容：一是新技术对电影营销的影响，如微博营销、大数据营销、微电影营销等；二是对中国本土营销实践的研究，如对已有中国电影营销历程的反思，以及对一些电影案例的研究；三是对好莱坞电影营销的介绍。这些研究比前一阶段更加深入，但是仍然缺乏对营销理论框架的准确理解，对专业分析工具的应用也是十分有限的。

不过这一阶段，硕士研究生论文大幅度增加。我们在中国知网以"电影营销"为检索词，以"题名"为文献分类项，以"博硕士"为检索范围，以 2011～2018 年为检索时间段，共发现 44 篇研究论文（2001～2010 年仅有 5 篇），其中不乏有价值的研究成果。例如，郭瑾的研究认为：①电影经营者应该从剧本创作开始谈营销战略；②电影经营者要有全程营销概念，即根据影片生产程序的各个环节进行营销细分；③要重视电影后续产品开发概念，不可忽视电影的二次消费市场等。[一]又如，刘婧基于对《小时代》的案例研究，提出了大数据时代下中国电影的营销策略。[二]此外，"差口碑高票房"的营销研究、基于社交媒体的电影营销研究、小成本电影的营销研究等都有一定的意义。遗憾的是我们没有检索到相关的博士论文。

这一阶段也有关于电影营销的图书出版。2011 年出版的相关图书有：《电影营销实务》，内容包括电影营销概念解释、营销策略、消费者研究、媒介应用、片名、预告片制作、档期安排、海报设计等；[三]《电影盈销传播》，内容包括：票房营销的实战方法，传统企业如何与电影产品嫁接进行营销传播，并用六章详细介绍了未来 10 年电影营销的最新趋势；[四]《电影商业》，

[一]　郭瑾 . 中国电影营销模式初探 [D]. 重庆：重庆大学，2011.
[二]　刘婧 . 大数据时代下中国电影营销的问题与对策——以电影《小时代》系列为例 [D]. 兰州：兰州大学，2014.
[三]　王大勇，艾兰 . 电影营销实务 [M]. 北京：中国民主法治出版社，2011.
[四]　文硕 . 电影盈销传播 [M]. 北京：清华大学出版社，2011.

汇集了全球 40 位电影领域的专家、学者关于电影融资、营销和收益的文章。[⊖] 2012 年出版的相关图书有《中国电影营销：理论与实践（1993—2012）》，内容包括电影营销策划理论和影视营销案例两部分：理论部分对20 年来的中国电影市场进行了梳理，试图总结电影艺术的特殊规律和电影营销理论，形成电影市场营销框架；案例部分精选了中国电影营销 20 年来的案例，以此可以管窥中国电影产业营销的一些发展脉络。[⊜] 2014 年出版的相关图书有：《华语电影大片：创作、营销与文化》，讨论了华语大片的叙事、营销和文化等内容，并进行了相应的案例分析；[⊜]《好莱坞模式：美国电影产业研究》，系统介绍了美国好莱坞电影产业发展的概况，以及好莱坞六大公司与几个独立电影公司的发展历程和业务现状。^⑭ 2017 年出版翻译图书《小制作，大市场：低预算的电影营销之路》^⑮，该书介绍了电影发行商、媒体、电影节等营销涉及的各个环节，指出这一过程中的无形投入和潜在风险。2018 年出版的相关图书有《中国电影产业发展趋势报告》，从营销创新和消费者研究两大视角，分析了中国电影产业发展的动因及电影媒体的营销价值。^⑯ 2019 年出版的相关图书有《通变之途：新世纪以来的中国电影产业》，分析了 21 世纪以来中国通过改革开放逐渐从电影小国成长为电影大国，从电影弱国走向电影强国的政治、经济、文化规律，揭示了市场化变革对于文化生产力的巨大解放。^⑰

⊖ 斯奎尔．电影商业（第三版）[M]．俞剑红，李苒，马梦妮，译．北京：中国电影出版社，2011.
⊜ 吴春集．中国电影营销：理论与案例（1993—2012）[M]．上海：上海交通大学出版社，2012.
⊜ 陈旭光．华语电影大片：创作、营销与文化 [M]．北京：北京大学出版社，2014.
⑭ 陈焱．好莱坞模式：美国电影产业研究 [M]．北京：北京联合出版公司，2014.
⑮ 博斯科．小制作，大市场：低预算的电影营销之路 [M]．王洋，译．北京：北京联合出版公司，2017.
⑯ 陈岩．中国电影产业发展趋势报告 [M]．北京：中国传媒大学出版社，2018.
⑰ 尹鸿．通变之途：新世纪以来的中国电影产业 [M]．北京：中国社会科学出版社，2019.

本章小结

　　本章分析出三大发现：①中国电影营销发展阶段的划分。1978 年至今，中国电影营销发展经历了萌芽时代、产品时代、传播时代和整合时代四个阶段，每个阶段都有自己的鲜明特征，表现在政策环境、电影经营者的营销实践和电影营销学者的理论探索上。②中国电影营销发展的主要成绩。电影营销的政策环境逐步得到改善，带来了电影投资主体的多元化，以及市场的不断扩大，企业营销管理水平的不断提升，直至近些年涌现出一些优秀影片，反过来进一步推动了中国电影市场的发展。③中国电影营销发展的主要问题。随着中国电影市场的对外开放程度增大，制作、发行和放映主体的多元化，竞争日趋激烈，一个电影全方位营销的时代已经来临，但是电影营销理论研究大大滞后，电影营销实践大多缺乏科学性。第一个发现为我们深入研究不同时期中国电影营销提供了环境分析的基础；第二个发现为我们提供了成功案例；第三个发现为我们提供了中国电影营销模式研究的必要性。

第 5 章

中国卓越电影的营销模式研究

1978 年之后，我国电影管理体制开始大幅度改革，市场经济体制逐渐建立，电影作为产品进入市场。我们前述的研究设计，选择这一时期分布在各个时间段的卓越电影进行案例研究，目的是进行比较，探索卓越电影营销模式的内容和特征。这一章我们选择 3 个案例，包括《疯狂的石头》《泰囧》和《战狼 Ⅱ》。我们将按照第 2 章确定的理论框架，对 3 部电影的营销模式进行分析和研究。

《疯狂的石头》的案例研究

《疯狂的石头》出品于 2006 年，在该年的暑期档上映，是一部低成本制作的喜剧电影。我们依据确定的研究框架，对其营销目标、营销模式的选择依据、营销模式的核心内容、营销模式的运营保障、营销模式的形成路径和营销模式的运营结果六个方面进行研究，并进行结果呈现。

1.《疯狂的石头》的营销目标

一部影片的营销目标，要么由投资人确定，要么由导演确定，但在很多情况下是由投资人和导演共同确定的。《疯狂的石头》是由刘德华创办的"映艺娱乐"推出的"亚洲新星导演计划"的项目之一，可见营销目标主要是扶持年轻导演，附带目标是拍摄出具有创新性的电影，以及适当盈利，因为刘德华认为宁浩具有做商业片的潜质。该片导演宁浩在接受采访时表示，在拍摄几部获奖的艺术片之后，他拒绝了一些出资人让他继续拍艺术片的要求，想改变为"拍摄中国人喜欢的商业电影"，但是也要有文化核心。[一]因此营销目标可以确定为：给中国观众带来快乐，尽可能赚钱，但不是赚钱越多越好。因此这部电影确定的投资额仅为500万元，实际拍摄过程中又缩减到300万元。

2.《疯狂的石头》营销模式的选择依据

主创人员在策划《疯狂的石头》时，没有进行系统的定量化数据分析，但是对于宏观环境和微观环境有所考虑：一是微观方面的观影人群；二是宏观方面的通过审查。观影人群主要为年轻人，还要考虑管理部门审查的具体要求。但是，这些考虑都是感觉和经验层面的，并没有系统的数据分析。

3.《疯狂的石头》营销模式的核心内容

营销模式的核心内容，包括目标顾客、营销定位，以及产品、价格、分销、传播等营销要素的组合。

（1）**目标顾客**。一项对2006年电影市场的调查结果显示，年轻人为主要的电影消费群体，15～25岁的占46.6%，26～35岁的占29.8%，二者占

㊀ 宁浩.人生是旅途，不要停在这里 [N]. 新华日报，2015-02-04.

据了电影观众的 76.4%；同时，高中及以下学历占 36.7%，大专及本科学历占 56.9%。[⊖]《疯狂的石头》的故事及特征与年轻人这一目标顾客群体是相契合的。

（2）营销定位。《疯狂的石头》是一部现实题材的故事片，也是宁浩的第一次商业影片尝试。有专家认为，我国"电影消费群以中低文化层次的青年观众为主的状况，决定了我们的电影生产仍应坚持以商业电影为主，走通俗文化路线，增强影院观影的综合娱乐能力"。[⊜]因此《疯狂的石头》给观众观影的理由，就是娱乐及快乐的感受，同时嵌入了一定的文化价值观（讽刺了世人浮躁的心态），这也是观众实现观影快乐结果的基础。正像影片投资方映艺娱乐运营总监余伟国所言："形式上或者题材上必须是年轻人，尤其是都市年轻人比较喜欢的，而且要好玩，娱乐性要强。我们亚洲人和法国人不一样，法国人工作悠闲，可以慢慢看完一部很闷的电影。但是亚洲人的工作压力非常大，下班看电影，娱乐性是第一位的。"[⊜]

（3）营销组合。营销组合要素明显是根据目标顾客和营销定位进行组合的，换句话说，营销组合各个要素都努力地让观影者感受到营销定位点：通过《疯狂的石头》的故事，给人愉悦感以及某些人生思考。

1）产品（影片）。我们按照影片类型、影片故事、人物表演、画面（摄影和场景）呈现、音乐表现这些构成要素进行分析，大多考虑了目标顾客的需求和定位点的体现。

影片类型。《疯狂的石头》属于现实题材的喜剧片，豆瓣电影网将它归类为黑色和犯罪片，同时不属于艺术片，带有更多商业片的特征。喜剧片，

⊖　中国电影家协会产业研究中心 . 2007 中国电影产业研究报告 [M]. 北京：中国电影出版社，2007：181-185.

⊜　中国电影家协会产业研究中心 . 2007 中国电影产业研究报告 [M]. 北京：中国电影出版社，2007：185.

⊜　张伟 . 石头也疯狂——小成本电影突围 [J]. 新闻周刊，2006（28）.

就是令人大笑（笑出声）的影片。有学者按照剧作逻辑将其分为"恶搞喜剧"、荒诞喜剧和生活闹剧，并将《疯狂的石头》归类于生活闹剧。[一]这是年轻人喜欢的类型，同时容易达到娱乐和快乐的定位点。2006 年的一项调查也证明了该影片喜剧类型选择的合适性，男性观众和女性观众最喜欢看的影片类型首先是喜剧片（占 55.7%），其次为动作片（占 37%），再次为爱情片（占 35.5%），而 2006 年暑期档仅有一部喜剧片且口碑好，自然获得较高的观看率。[二]

影片名称。这部电影的第一个剧本名为《钻石》，后来改为《大钻石》，最终确定为《疯狂的石头》。当时社会上正流行着通过"赌石"一夜暴富，因此翡翠和和田玉等石头恰似"疯狂的石头"。《疯狂的石头》围绕一块价值不菲的翡翠展开，引出了诸多小人物极尽疯狂的故事，因此片名最终确定为《疯狂的石头》，既带有喜感，又与生活现实相匹配。之后，人们在形容各种石头价格飞涨时，都借用"疯狂的石头"来比喻，这也证明该电影名称的选择与喜剧类型匹配，也是与目标观众和营销定位相契合的。

影片故事。重庆某濒临倒闭的工艺品厂在翻建公共厕所时发现一块价值连城的翡翠。为缓解厂里连续八个月没有开支的窘迫，谢厂长顶着建筑开发商冯董和他的助手秦经理的压力，决定举办翡翠展览。全厂唯一上过警校的保卫科长包世宏承担起展览的安全保卫工作。就在包世宏周密部署安保防范措施时，电视台播放这样一则新闻：入室盗窃的道哥，带着他的两个小兄弟黑皮和小军，顺手提走刚刚走出机场的神秘男士的手提箱。神秘男士名叫麦克，是房地产开发商冯董授意秦经理请来的高手，目的在于拿到工艺品厂发现的翡翠。谢厂长的儿子谢小萌——一个号称搞人体艺术研究却游手好闲、拈花惹草的年轻人，也打起了翡翠的主意。围绕翡翠展

㊀ 谢永均. 改革开放 30 年来大陆喜剧片创作历程回顾 [J]. 北京电影学院学报，2008（6）.
㊁ 中国电影家协会产业研究中心. 2007 中国电影产业研究报告 [M]. 北京：中国电影出版社，2007：185-186.

开的防范和突破，引出了"偷梁换柱""得来全不费工夫""以真换假""完璧归赵"等巧合奇遇的故事。故事的结尾，出人意料的是费尽心思的冯董和秦经理在利用与被利用中双双殒命，麦克发现雇用他的人被自己的暗器所杀后，最终落在包世宏的手里。包世宏因勇擒国际大盗而受到表彰，道哥和他的兄弟如过街老鼠，在山城的环形高架桥上亡命而逃。对此，有学者评价道："这部电影本身就是讲好中国故事的一个范本，有趣的故事内容、有技巧的讲述手段，表达出中国文化语境下的价值观。"[一]另外一项调查也表明，喜剧、幽默的故事情节是吸引观众观看《疯狂的石头》的最为重要的原因（占 57.6%），而宣传原因占 42.1%，演员占 15.4%，导演占 8.1%，获奖占 4.0%（可多选，故总和超过 100%）。[二]《疯狂的石头》被专家评论为，"情节紧凑，故事性强，充满着悬念并且笑料百出"[三]。这无疑为快乐的营销定位点的实现做出了"故事"方面的巨大贡献。

人物表演。《疯狂的石头》中的演员，较为知名的很少，当时除徐峥之外，郭涛、刘桦、黄渤还不是观众熟悉的演员，但是他们的表演得到了观众的认可，因此演员因素排在观众观影原因的第三位（为 15.4%），不是主要原因，也是一部分原因。一项调查研究给出了客观的评价，平均 63.77% 的观众丝毫不受演员阵容的影响，表示非常喜欢演员的表演。其原因有两个方面："一方面，这是一段发生在市井人物间的故事，由明星演员扮演包世宏和盗贼之类的角色反而略显做作，会弄巧成拙；相反，由面生的普通演员来表演不但增添了影片的真实感，还会让观众倍感亲近。另一方面，由于影片的主创在片中也扮演了重要角色（扮演贼老二的岳小军是该片编剧之一），因此在表演上更真实生动地表现出了角色的特点，这也是影片虽

㊀　邓思思，苗新萍.从宁浩喜剧电影寻求讲好中国故事策略——以《疯狂的石头》为例 [J].戏剧之家，2019（11）.

㊁　中国电影家协会产业研究中心 . 2007 中国电影产业研究报告 [M]. 北京：中国电影出版社，2007：218.

㊂　中国电影家协会产业研究中心 . 2007 中国电影产业研究报告 [M]. 北京：中国电影出版社，2007：227.

无众多知名演员参演却在票房上产生明星效应的重要原因之一"⊖。各位演员表演得惟妙惟肖，除追求生活化表演的原因之外，还有一个重要原因就是方言的运用，该片有可能是使用方言种类最多的一部中国影片。"郭涛主演的包世宏讲的是重庆话，贼头道哥说的是河北保定方言，贼老二有一口标准的北京腔儿，贼老三黑皮说的是地道的青岛话，国际大盗麦克说的是香港腔普通话，而贼头的女朋友讲的则是成都话"，对此，"94.95%的观众以压倒性的比例表示喜欢，认为片中方言运用得恰到好处，达到了幽默的效果"⊖。有些方言台词成了后来搞笑的流行语，如"我顶你个肺""素质，注意你的素质"等。可见，人物表演也为快乐的营销定位点做出了贡献。

画面呈现。这是一部现实题材的喜剧影片，画面最主要的特征就是还原和记录真实，进行一系列的画面对比，形成"好玩"和幽默的效果。例如，当谢千里听到说儿子被绑架时，画面左边呈现的是他不相信的不屑的面孔且油腔滑调，画面右边则是民警郑重其事、一本正经的面孔；国际大盗行动失败，呈现的画面是他在肮脏不堪的下水道里爬行逃脱，小偷黑皮计划破产，在归乡途中也是在下水道里手脚并用，两个"画面被拼合到了一起，两个盗宝黑衣人分别占据画面的一半，一上一下，时而齐头并进，时而相向而爬，同样的艰难、狼狈，让人啼笑皆非"；盗贼三人和保安二人的盗与防盗策划的画面，也是在旅馆相邻的两个房间里开展，进行喜剧性场景的呈现，这使"喜剧性的欢愉和轻松跃然而出"⊜。

音乐表现。该影片的音乐表现，有时显得突兀和意外，进而达到了一定的喜剧和幽默的效果。例如，谢千里在厕所里打儿子，配乐为吉他一弦高把位的变调单音，将"打"戏变成了"闹"剧；盗铃一响，大家抓贼，

⊖ 中国电影家协会产业研究中心.2007中国电影产业研究报告[M].北京：中国电影出版社，2007：259-260.
⊖ 中国电影家协会产业研究中心.2007中国电影产业研究报告[M].北京：中国电影出版社，2007：257.
⊜ 葛胜君，朴香玉.《疯狂的石头》消费结构分析[J].电影评介，2007（24）.

配乐为京剧小打，它通常用于表演的前奏，这使"抓贼"变成了一种"表演"。有专家评论道："《疯狂的石头》成功地运用了琵琶、笛子等特点十分鲜明的中国民族乐器，更是给民族乐器赋予了新的创意，不仅运用了改编过的《四小天鹅》舞曲和非中国传统的音乐曲调，而且将喜剧滑稽的色彩表现得淋漓尽致"。

2）价格。《疯狂的石头》的分销价格，按照中国电影票房的分成模式，院线和电影院拿走 55%，影片制作方拿到 45% 左右。该影片在票价方面选择了低价策略，同档期电影票价一般在五六十元，《疯狂的石头》仅仅为一二十元，具有明显的价格优势。

3）分销。在空间上，《疯狂的石头》主要在内地市场和香港市场分销，香港市场票房占比很小，在内地主要通过各家院线，采取全方位的分销渠道策略，使拷贝数量由 30 个增加到 100 多个，接近大片的投放标准。在时间上，选择了年轻人观影的高峰期——暑期档上映，调查结果显示，观众在暑期档最喜欢看的是喜剧片，这为《疯狂的石头》提升票房奠定了一定的基础。同时，也有运气成分，2006 年暑期恰逢德国世界杯，一些大牌导演、演员参与拍摄的电影避开了这个档期，同时中影公司和华夏公司为了支持国产电影，在该年 6 月 10 日至 7 月 10 日之间也不发行分账式的进口大片，这为《疯狂的石头》提供了"疯狂"的契机。另外，中录华纳家庭娱乐有限公司于该年 7 月 10 日正式发行该影片正版的音像制品，与全国院线公映日 6 月 30 日仅仅相隔 10 天，带来了更多的观影人数。

4）传播。由前述可知，《疯狂的石头》的观影原因，除第一位的故事情节最为重要之外，排在第二位的就是传播（占 42.1%），但是与同年电影

㊀　葛胜君，朴香玉.《疯狂的石头》消费结构分析 [J]. 电影评介，2007（24）.
㊁　梅森.《疯狂的石头》电影音乐分析 [J]. 北方音乐，2015（9）.

相比，这个数值属于中等水平，主要还是采取低成本的传播策略。一是借机宣传，2006 年 6 月 17 日第 9 届上海国际电影节开幕，《疯狂的石头》投资人刘德华在宣传电影《墨攻》时，《疯狂的石头》借机登场，并于 6 月 19 日在上海永华影城举办了隆重的首映式，刘德华作为出品人出席，使大众知晓该影片与刘德华的关系，进而受到关注。二是口碑传播，前述的借机宣传，使一些观众走进电影院看《疯狂的石头》，喜剧效果好引起了正向口碑，刘德华也多次谈及它是一部最好的影片，这在互联网的环境下迅速传播，进而吸引更多人走进电影院，不少观众表示是朋友推荐来观影的。该影片第一周票房仅为 150 万元，第二周就飞涨到 450 万元，最终超过了 2000 万元。

4.《疯狂的石头》营销模式的运营保障

这里包括分析关键流程构建和重要资源整合两部分内容，关注关键流程、重要资源与营销组合的匹配程度。

（1）关键流程构建。电影运营流程包括设计（剧本创作）、生产（拍摄制作）和销售（发行和放映）。通过对《疯狂的石头》的案例研究，我们发现它进行了关键流程的构建，构建的关键流程为剧本创作过程。

剧本创作是关键流程。从对观众的调查结果看，他们对《疯狂的石头》最为满意的是故事情节，满意度为 82.3%，远远高于对于演员的满意度（25.4%），以及对于导演（9.2%）和视听（12.7%）的满意度，[一]故事情节为电影的较高满意度做出了巨大贡献。故事情节的基础是剧本，因此剧本创作是该影片的关键流程。在第 43 届中国台北金马奖中，该影片获得最佳原著剧本奖。在第 1 届亚洲电影大奖和第 7 届华语电影传媒大奖中，宁浩、张承、岳小军分获最佳编剧提名和最佳编剧奖。电影行业专家对该影片的

　㊀　中国电影家协会产业研究中心.2007 中国电影产业研究报告 [M].北京：中国电影出版社，2007：231.

故事情节给予了很高评价："三条叙事线索，十多个主要人物，却能安排得错落有致，环环相扣，营造出一个令人信服的电影叙事空间，看似不经意的细节，却往往能前后呼应，笑料百出，可见主创人员的精心设计……对于一部没有超强视觉呈现，没有大牌明星导演掌舵，投资更捉襟见肘的影片来说，能在市场上如此大受欢迎，其精彩的情节功不可没。"⊖ 编剧兼导演宁浩在剧本完善方面可以说是煞费苦心。他在学习图片摄影的过程中，写了一个名为《钻石》的剧本，一直想把它拍成电影，然后多次修改，最后更名为《疯狂的石头》，再次完稿后，仍然觉得不满意，再次修改，到重庆之后还写了一个多月。用他自己的话说，"我们真的是下功夫写了，真的想了 N 种选择，但最后发现有一种挺好的，就继续往这个方向走"，尽管大家都给予电影好评，宁浩仍然说"比及格好一点，不会到优那个层次"⊜。或许正是由于宁浩的这种高标准要求，他们才磨合出了这一高水平的剧本。

销售流程不是关键流程。《疯狂的石头》并没有进行超常规的发行和媒体宣传，甚至花费的推广成本小于同档期的诸多影片。

制作流程也不是关键流程。尽管不是关键流程，制作团队也在资金有限的条件下，一丝不苟地完成制作的每个环节，包括剧本的一次又一次修改，以形成有趣的故事情节；选择"沸腾"的重庆作为拍摄地，以体现"疯狂"和"浮躁"的感觉；精心组合的演员阵容，以体现不同类型小人物的命运；巧妙的音乐设计，以渲染荒诞和滑稽的氛围；台词和方言的策划，完美地造成了意外的喜剧效果；采用制片方和导演分别进行剪辑的机制，以保证影片更加完美……例如，制片方剪短了结尾黄渤咬着面包跑的戏份，但是宁浩重新改回延长版，他觉得黄渤的角色代表了一种中国底层的生命力。这复原了令人震撼的效果！同时，在保证质量的前提下，严格控制成

⊖　中国电影家协会产业研究中心 .2007 中国电影产业研究报告 [M]. 北京：中国电影出版社，2007：232.

⊜　宁浩，等 . 疯狂的石头 [J]. 当代电影，2006（5）.

本，或者说在资金有限的条件下，尽量做得更好。例如，仅在重庆一个城市取景，不选择天价片酬演员，降低后勤保障类型支出……宁浩曾经谈到，在影片剪辑阶段，自己已经面临生存的压力，停车费都交不起，要等收费员走了，才开车回家。

（2）**重要资源整合**。对于一家电影制作公司来说，资源包括有形资源和无形资源，比较重要的资源是人员和资金，对于《疯狂的石头》来说，也不例外。

人员整合。一是出品人刘德华将自己和编剧兼导演的宁浩聚在了一起，刘德华的公司推出了一个扶持年轻导演的计划。他看了宁浩拍摄的《绿草地》，发现了其幽默特质，就决定投资300万元，让宁浩拍摄一部商业电影，不限制拍什么，有选材的自由，这是当时宁浩放弃另外两家投资者而选择与刘德华合作的重要原因，刘德华不仅为该影片提供投资，还为其市场推广做出了贡献。二是宁浩将郭涛、刘桦、黄渤、王迅、徐峥等人聚在了一起，这些演员不仅片酬低，而且非常适合影片中的小人物角色，现在想想换谁都不如这些演员合适。男主角郭涛形容片中的几个演员是"其貌不扬、猫三狗四、歪瓜裂枣"，竟然也得到其他几位演员的认可。专家认为，"这些其貌不扬的有着生动形象的演员真的是太适合这些角色了，道哥、黑皮等，无一不给我们留下深刻的印象。搬家工人、民工棒棒等无不让人觉得真实可信。正是他们创造性的演出，成就了一个个栩栩如生、呼之欲出的银幕形象，是他们创造出了这些角色，并打动了观众。"⊖

资金整合。诸多大片都将资金投入到演员上了，而宁浩把有限的300万元资金尽量用在作品上，或许比那些投资上亿元的大片投入作品的资金还要多呢！①限定资金数额。诸多电影制片方整合资金，关注的是钱越多越好，主要精力用于吸引投资。相反，《疯狂的石头》整合资金在于控制资

⊖　卢毅.《疯狂的石头》对国产小制作影片的启示 [J]. 电影文学，2012（6）.

金。2016 年 9 月凤凰娱乐推出《疯狂的石头》十周年纪念策划，文章提到《疯狂的石头》投资方限定投资额就是 300 万元，建议拍一部让老百姓快乐的电影，并表示不会追加投资。这逼迫导演必须选择片酬低且合适的演员，郭涛的片酬为 8 万～10 万元，刘桦为 2 万元，黄渤仅为 1 万元，宁浩的导演费也很少，他还自掏腰包 10 万元作为电影的追加投资。粗算下来，导演和演员的报酬不足投资额的 10%，大大降低了影片的制作成本，这是《疯狂的石头》获得高额回报的重要原因之一。②预先规避风险。在电影开拍之前，制片方将包括《疯狂的石头》在内的"新星导"计划的作品，打包卖给了星空卫视电影台，加之向日本等国家出售了发行权，收支平衡已有了保障。③适当转移成本。当时电影的宣传推广费用相当高，因此当中影华纳横店影视公司决定参与发行后，《疯狂的石头》出品方要求至少发行100 万拷贝，这不仅可以进行比较密集的分销，同时也意味着发行公司起码要匹配 100 万元的发行推广费用。这会为出品方节省部分宣传推广成本。另外，通过植入广告也分摊了部分成本，尽管我们无法了解植入广告获得的收入，但是其植入广告数量很大。有专家将其称为"疯狂"的植入，植入的广告品牌数量达 16 个⊖，以每个植入品牌收入 10 万元计算，就有 160万元进账。

5.《疯狂的石头》营销模式的形成路径

《疯狂的石头》的营销模式，可以概括为：以拍摄一部好看且盈利的电影，培养新导演为目标，形成了以城市年轻人为目标顾客，以开心快乐为定位点，以影片为核心，以价格、分销、传播为辅助的营销要素组合的模式。为保证目标的实现，将剧本打磨过程作为关键流程，人力、资金等重要资源整合向剧本完善流程进行了适当倾斜，当然制作过程占用了更多的

⊖ 封继承.“疯狂”的植入——解析电影《疯狂的石头》中的植入式广告 [J]. 新闻知识，2007（5）.

资源，这是由电影产品特性所决定的。

《疯狂的石头》营销模式的形成路径，是从营销模式到资源模式，再到流程模式，最后到营销模式，是一个从外到内，再从内到外的形成过程。

6.《疯狂的石头》营销模式的运营结果

《疯狂的石头》超越了出品方确定的目标期望。第一，政府口碑超越预先期望，荣获第十二届中国电影华表奖优秀数字电影奖、电影技术奖，以及优秀新人导演奖，进而达到了支持新导演的目标。第二，专业口碑超越预先期望，2007 年荣获香港电影金像奖，以及入围最佳亚洲电影提名名单。第三，观众口碑超越预先期望，成为当年满意度最高的影片，综合各种调查结果，满意率超过 80%，这是非常难得的成效。第四，票房超越预先期望，宁浩曾认为不会有多少人看该片，结果票房达到了 2350 万元（说法不一），相对于拍摄成本来说，这是一个不错的票房收入。第五，利润超越预先期望，不算票房收入，出品方就已经取得了收支平衡，因此票房收入分成数额等同于利润。即使忽略其他收入，投资回报率也超过了 700%，通常达到 300% 就可以赚钱盈利了。

7.《疯狂的石头》营销模式研究小结

我们把前面关于《疯狂的石头》营销模式的研究结果填入到第 2 章确定的研究框架之中，就会得出《疯狂的石头》的营销模式（见图 5-1）。图中的"影片成本"，说法有 300 万～400 万元，我们选择 350 万元；票房也有 2000 万～3000 万元不同的说法，我们选择 2350 万元，按照 38% 的分成比例推算（电影院线 53.7%，国家电影基金 5%，国家电影税收 3.3%），票房分成为 893 万元；衍生品包括出售电影播映权和植入广告，估计收入 400 万元；三项华表奖奖金估计 50 万元。估计总收入为 1343（893+400+50）万元，减去成本 350 万元，利润大约为 993 万元。

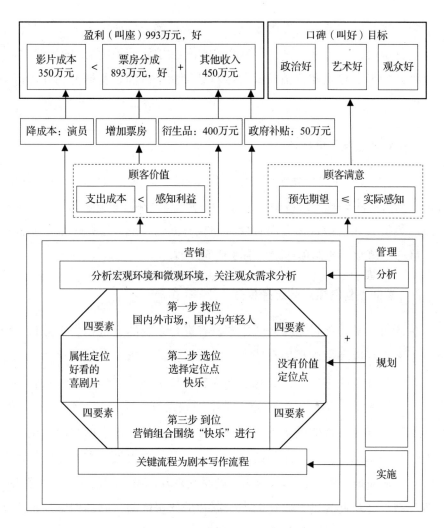

图 5-1　《疯狂的石头》的营销模式

《泰囧》的案例研究

《人在囧途之泰囧》（以下简称《泰囧》）出品于 2012 年，票房收入超过 10 亿元，成为当年中国电影市场的票房冠军。面对国内外商业大片的竞争，这部投资为 3000 万元的小成本电影，带来的影响和冲击超出了人们

的想象。这是非常值得研究的案例。我们依据确定的研究框架，对其营销目标、营销模式的选择依据、营销模式的核心内容、营销模式的运营保障、营销模式的形成路径和营销模式的运营结果六个方面进行研究，并进行结果呈现。

1.《泰囧》的营销目标

《泰囧》是徐峥独立导演的电影，他谈道："真诚地做让人感动的喜剧，有泪水的喜剧才是真正的喜剧。"[一]这是徐峥拍摄《泰囧》追求的目标。制片方或曰投资方在营销目标方面有投资回报方面的考虑，这是一部喜剧商业片，目标为盈利，初期预估票房为3亿元左右。

2.《泰囧》营销模式的选择依据

在策划电影《泰囧》时，制片方没有进行系统的定量化数据分析，但是对于宏观环境和微观环境有所考虑，宏观方面要求不涉及敏感问题以通过审查，微观方面主要研究了观影的人群、档期和不同档期人们观影的偏好、竞争影片等。例如，徐峥分析了中国缺乏真正给人带来快乐的喜剧，而这是观众非常喜欢的电影类型。制片方分析了贺岁档人们观影希望感受到愉悦和快乐感，而不是悲伤的情绪等。同时，作为投资方的光线传媒还进行了投资回报分析，具体依据为：题材受观众的喜欢程度、类型片路线、导演和演员受欢迎程度、以往同类型影片的票房区间、同档期影片票房状况、演员和其他主创的票房纪录、版权海外销售的预估等因素。

3.《泰囧》营销模式的核心内容

营销模式的核心内容，包括目标顾客、营销定位，以及产品、价格、分销、传播等营销要素的组合。

㊀ 何玉新. 徐峥：从《泰囧》成功看喜剧饥渴——独家专访《人再囧途之泰囧》导演、主演徐峥 [N]. 天津日报，2013-01-09.

（1）目标顾客。《泰囧》的主要目标顾客是城市的年轻人，辐射部分中老年人，最终总观影人数达到 3600 万人以上，有些人是重复观看的。一项针对北京、上海、成都、广州四个城市的调查结果显示，69.5% 的城市居民表示看过《泰囧》，观影者的平均年龄为 32.84 岁，60% 集中于 20～39 岁这一年龄段，其中高等学历观众也超过 60%。[一]

（2）营销定位。《泰囧》是一部反映现实题材的喜剧片。按照导演徐峥的说法，就是通过一连串合乎情理的喜剧故事，给观众带来快乐开心的感受，同时呈现了"境由心生"的价值观。

（3）营销组合。营销组合要素明显是根据目标顾客和营销定位进行组合的，换句话说，营销组合各个要素都是努力地让观影者感受到营销定位点：通过喜剧故事，给人愉悦和开心的感受。

1）产品（影片）。我们按照影片类型、影片故事、人物表演、画面（摄影和场景）、音乐等构成要素进行分析，大多考虑了目标顾客的需求和定位点的体现。

影片类型。《泰囧》属于现代商业喜剧贺岁片。喜剧片是指"以产生笑的效果为特征的故事片"[二]，包括讽刺喜剧、抒情喜剧、轻喜剧、音乐喜剧、闹剧（滑稽剧）等类型。《泰囧》属于轻喜剧，由于它是发生在旅途当中的喜剧故事，因此可以将其视为旅途喜剧片。这是"人在囧途"系列之二。也有人将喜剧分为幽默剧和闹剧两种类型，认为《泰囧》介于幽默剧和闹剧之间，言语带有幽默剧特征，肢体又倾向于闹剧。[三]"人在囧途"系列，受到了美国一部名为《飞机、火车和汽车》喜剧影片的启发。

[一]　周星，李增泉，李昕婕，秦淇姝 . 国产高票房电影背后的传播渠道分析——基于数据的《人再囧途之泰囧》《西游降魔篇》探究 [J]. 当代电影，2013（11）.

[二]　许南明，富澜，崔君衍 . 电影艺术词典 [M]. 北京：中国电影出版社，2005：67.

[三]　《别样的喜剧贺岁片成功范本——〈泰囧〉的创作及营销评析》，见北京市广电局，等 . 2012 年北京地区热播影视剧评析 [M]. 北京：中国书籍出版社，2013：444.

影片名称。导演徐峥曾经解释过《泰囧》的片名：泰，除了有泰国之意，还有一层意思就是好，影片追求的是"大泰小囧"，应该天性乐观，不那么追名逐利。[一]他还有相近的解释，90%以上的故事发生在泰国，是"太囧"的谐音，还有否极泰来的意思。

影片故事。商业成功人士徐朗（徐峥饰）用了五年时间研制出一种叫"油霸"的新奇产品——每次汽车加油到1/3，再滴入两滴"油霸"，汽油就会变成满满一油箱。徐朗的同学、合作伙伴高博（黄渤饰）想把这个发明销售给法国人。但徐朗不同意，他想进一步研发，得到更长远的收益。两人观点难以达成一致，两人股份又相同，各自需要得到公司最大股东周扬的授权书支持。当得知周扬到泰国后，徐朗立刻启程前往泰国，高博则将一枚跟踪器放在徐朗身上一起去了泰国。飞机上，徐朗遇到了王宝（王宝强饰），本想利用他来摆脱高博的盯梢，没想到竟成了他的"贴身保姆"……三个各怀目的的人，带来一段爆笑的泰国快乐之旅。据专家分析，故事是《泰囧》成功的重要因素，它"通过荒诞、搞笑的情节设置，暗喻在浮躁快速、尔虞我诈的人生囧途中应怀抱真诚乐观的人生态度，回归精神与灵魂的幸福生活"[二]。《泰囧》编剧束焕认为，该片具备喜剧的三个关键因素：人物性格、人物关系和喜剧情境。

人物表演。由于该片是喜剧片"人在囧途"系列之二，因此延续了徐峥和王宝强在《人在囧途》中取得良好反响的演员组合，另外又增加了擅长表演喜剧的黄渤，形成了"囧神"组合。他们演绎的人物各个特色鲜明、滑稽可笑，分别是："高富帅"徐朗，有点二的王宝和悲催的白领高博。徐峥和王宝强表演的人物，就像是两个相声演员，一捧一逗，而黄渤扮演的

○　何玉新 . 徐峥：从《泰囧》成功看喜剧饥渴——独家专访《人再囧途之泰囧》导演、主演徐峥 [N]. 天津日报，2013-01-09.

○　《别样的喜剧贺岁片成功范本——〈泰囧〉的创作及营销评析》，见北京市广电局，等 . 2012 年北京地区热播影视剧评析 [M]. 北京：中国书籍出版社，2013：441.

人物专门为二者制造困难、施加压力，推动故事前进并引发笑点。[一]特别是王宝强的造型，金黄的头发、一身休闲的热带旅游服饰，增强了人物的喜剧感。影片最后范冰冰的意外出现，给影迷带来巨大惊喜，被网友称为"年度彩蛋"，她以零片酬客串出演。各个人物都是以己之囧博观众一乐。

画面呈现。摄影师赵晓飞谈到，该片摄影要突出真实感，因为影片表现的是两个人，非常真实地走过这一段旅途，让观众相信它是真实的，才会更有价值，因此真实感显得比表现主义重要得多。年轻的剪辑师屠亦然谈到，按照导演的要求在剪辑时，通过各种方法增强画面的喜剧效果，例如平行叙事、频繁正反打、升降格等，同时考虑人物、音乐和情绪进行画面组合，最后留下最好的画面。对于喜剧电影，需要把握演员表演的节奏，也要有停顿给观众吸收和释放的时间，《泰囧》的画面都考虑了这两点。

音乐表现。《泰囧》中的音乐表现也与喜剧片类型相匹配。例如，影片中活泼风趣、风格独特的主题歌《我要和你在一起》，成为该片中"徐峥的光头"和"王宝强的金发"之外，另外一个让人印象深刻的元素。

2）价格。《泰囧》的票房，按照制片方光线传媒和院线签订的 43∶57 的票房分账比例进行分成，制片方负责制片和发行，院线和影院负责上映，一般院线的代理费占票房的 1%～5%，其他为影院的收入。当年《一九四二》和《王的盛宴》制片方分账比例按照阶梯方式，3 亿元以下按 43∶57 的比例分成，超过 3 亿元按 45∶55 的比例分成。由此可见，光线传媒给了院线和影院更多的利益，以保证院线上映的积极性，当然也不排除该片票房难以超过 3 亿元的可能性。观影票价一般由影院确定，《泰囧》票价在 20～80 元，团购价是 20 元左右。根据光线传媒提供的数据，全国平均售价为 32.17 元。这个价格保证了目标影迷都有能力观看。

㊀ 《别样的喜剧贺岁片成功范本——〈泰囧〉的创作及营销评析》，见北京市广电局，等.2012 年北京地区热播影视剧评析 [M].北京：中国书籍出版社，2013：445.

3）分销。《泰囧》主要在大陆市场分销，通过各家院线，采取全方位的分销渠道策略。在全国影院的平均排片率高达 50%，这意味着一家影院有一半的时间都在放映《泰囧》，这种比例的排片率类似于进口大片，是相当高的。当然排片率高低受到观影人数的影响，预估的观影人数多影院才会提高排片率，进而进一步提升票房。

拷贝数量和类型也直接影响分销效率。《泰囧》数字拷贝只有 2K 版，没有 1.3K 版，但是有些影院同时拥有放映胶片拷贝和 1.3K 数字拷贝的设备，没有放映 2K 版的设备，为了保证重点影院放映《泰囧》，制片方专门制作了部分胶片拷贝作为补充，但仍然以 2K 版数字拷贝为主，这样可以通过"密钥期"控制票房流失，按合同期结束放映期。

上映档期也经过了精心选择和规划。《泰囧》确定的档期是贺岁档，但是这个档期竞争比较激烈，11 月底上映的影片有《一九四二》（2012 年 11 月 28 日上映）、《王的盛宴》（2012 年 11 月 29 日上映）、《少年派的奇幻漂流》（2012 年 11 月 22 日上映），12 月下旬又有《大上海》《十二生肖》《血滴子》等大制作的影片。《泰囧》最初确定的档期为 12 月 21 日，接近年关，突显贺岁喜庆特征。后来，为了避免年底集中上映贺岁片的竞争，又发现之前上映的《一九四二》没有达到预期，制片方将上映时间提前至 12 月 12 日这个空白期。进入 11 月底和 12 月初，中国的新年氛围逐渐浓厚，但是 11 月底上映的片子《一九四二》和《王的盛宴》过于悲伤，令人压抑，观众产生了报复性观影心理，恰好此时令人开心和快乐的《泰囧》来了，形成了观影热潮，一些观众甚至重复观看。有专家认为，档期意味着放映的空间和时间，如果《泰囧》不调档期的话，不会有这么好的票房。有专家分析道，在贺岁档期，观众偏爱喜剧片，它虽不是贺岁档的全部，但不可缺

㊀　刘明，陈刚. 人再囧途之泰囧：不可复制的票房奇迹 [J]. 当代电影，2013（2）.

少，因此《泰囧》成为该年贺岁的主菜大餐。[⊖]

4）传播。《泰囧》采取的信息传播手段，比以往更有章法，也更加体现出规划性。光线传媒总裁、《泰囧》出品人王长田曾经谈到，公司投入了与制作成本相当的资金进行影片推广，总金额超过 3000 万元，这个大投入不是盲目的，因为看过样片后他得出了三个结论：一是这是 10 年来最好的喜剧片，二是这是国际水准的喜剧片，三是影片的笑点多达《人在囧途》的三倍。[⊜]

这 3000 多万元的投入主要用于两个方面："硬"广告投放和"软"公关活动（包括软文宣传、落地活动和商务合作）。前者由制片方的发行部门负责，后者由制片方的宣传部门负责。

制片方将《泰囧》的信息内容制作成了多种媒体形式，包括 13 种海报、9 种视频预告片、8 种传统特辑、7 种独家纪录片。然后，采用"电视活动＋线下活动＋院线宣传＋互联网传播"等整合营销沟通模式进行全方位、立体化的宣传推广，其中主演徐峥、王宝强和黄渤多次微博推荐，引起反响，起到了推动作用。

《泰囧》在 3000 家影院投放了海报，超过了其他影片的投放量，同时除在光线自己的 1200 个地面电视频道进行宣传外，还在 100 多个地方电视频道进行宣传。另外，影片信息也到达 300 列火车，300 个大学校园，3000 家药店和医院，40 座机场和 4 条空中航线。还通过互联网进行了传播沟通。一项调查结果显示，由于周围熟人介绍而去看《泰囧》的观众占 30.6%，由于电视、报刊宣传而去观看的人占 28.7%，重复观看的人占

⊖ 《别样的喜剧贺岁片成功范本——〈泰囧〉的创作及营销评析》，见北京市广电局，等. 2012 年北京地区热播影视剧评析 [M]. 北京：中国书籍出版社，2013：441.
⊜ 王长田，刘藩，刘婧雅. 从《人再囧途之泰囧》看光线的电影运作模式 [J]. 当代电影，2013（2）.

13.6%[⊖]。另一项研究结果也表明类似的结论，上映之后的良好口碑传播是《泰囧》票房长红的一个主要原因，网友好评的帖子大大多于同期上映的其他影片[⊜]。这意味着令观众喜爱是非常重要的好口碑影片的基因，而好口碑会立刻掀起观影热潮。有媒体谈到，向人们推荐看《泰囧》的人，"有洗头小弟，也有洗车工。他们的热情推荐发自内心，还会向你复述搞笑桥段"[⊝]。

4.《泰囧》营销模式的运营保障

这里包括分析关键流程构建和重要资源整合两部分内容，看看关键流程、重要资源与营销组合的匹配程度。

（1）**关键流程构建**。电影运营流程包括设计（剧本创作）、生产（拍摄制作）和销售（发行和放映）。通过对《泰囧》的案例研究，我们发现它进行了关键流程的构建，构建的关键流程为制作过程，或曰拍摄过程。

剧本改编和选择不是关键流程，但是也很重要。编剧束焕曾经谈到剧本形成的过程。他说，有了《人在囧途》作为基础，人物关系、冲突和喜剧情境都不难设计，最难的部分是要找到一个新的主题、价值观，这个价值观是在束焕、徐峥和丁丁去了泰国之后形成的，即"境由心生"。他们最初设想徐峥和王宝强的价值观有巨大反差，徐峥压力大、焦虑、渴望成功、忽视家庭，王宝强则乐观、内心强大、活在当下。但没想好怎么呈现，到了泰国，他们发现那里的人生活得很从容、祥和，虽然物质方面一般，但幸福指数很高，觉得可以把泰国作为一个象征。王宝强在这里如鱼得水，徐峥则举步维艰，因为世界是内心的外化，所以王宝强和这个世界是和谐

───────────────

⊖ 周星，李增泉，李昕婕，等.国产高票房电影背后的传播渠道分析——基于数据的《人再囧途之泰囧》《西游降魔篇》探究 [J].当代电影，2013（11）.

⊜ 柳罗.《泰囧》票房成功原因的数据化分析 [J].电影艺术，2013（4）.

⊝ 杨欣薇.《泰囧》的成功偶然背后有必然 [N].青年报，2013-01-09.

的，徐峥则跟这个世界互相排斥，但随着旅途的继续，徐峥逐渐意识到这一点：世界的样子，取决于你的态度和选择。因此他开始慢慢调整，最后与自己的生活和解了。到了泰国，这个主题自然而然就浮现出来。后来，三人一起聊框架，画故事板和情节曲线，把剧情分成若干幕，每一幕解决三个问题：人物命运、人物关系、困境和喜剧桥段的设置。聊完后，束焕执笔完稿，然后再聊，再修改。束焕说，类型片不能靠灵感和状态，是一个精心计算的东西，把工作量化、标准化和细化。剧本的成功在于反映当下的"草根"，不装，同时对喜剧情境的设置精雕细刻。

销售流程也不是关键流程。与以往影片不同，《泰囧》进行了系统的销售规划和设计，并进行了有效的实施，这对取得超过预期的票房起到了非常重要的作用。但是，一些研究结果表明，《泰囧》成功的最大因素还是影片本身。

制作流程是关键流程。制作方反复强调的就是按电影规律行事。出品人王长田谈到，光线传媒按项目管理流程进行电影的运作，重点管理立项、剧本、演员组合、预算等关键环节，以及后期剪辑、海报和预告片制作等。以徐峥为核心的摄制组，多次强调喜剧的特征和规律，并精益求精地将之运用到《泰囧》影片中，体现出对观众的真诚与尊重。该片不仅有"随遇而安"的价值观主题，也有着诸多的笑点。媒体评价道："《泰囧》只是一部正常的喜剧，不负担家国情怀的重荷，更不具备开宗立派的野心。故事脉络清晰，契合类型片规律，丢弃恶搞的伎俩，告别虚无的癫狂，使喜剧回归'说人话、办人事儿'的老路上来，已是《泰囧》的成功。"⊖

（2）**重要资源整合**。对于电影产品来说，最为重要的资源是人员和资金。《泰囧》百分之百由光线传媒投资，因此其特别之处，是通过组织和机制把人员和资金整合起来，这些资源为重要流程做出了明显的贡献。

⊖　杨欣薇.《泰囧》的成功偶然背后有必然 [N]. 青年报，2013-01-09.

1）制作流程方面的资源整合。首先，选择一个优秀的摄制组，不是大导演、大明星，否则不会是小成本电影，也不会有太高的投资回报，诸如徐峥为导演、编剧、监制和主演，他成功地主演了多部喜剧，对于喜剧具有独特的认识；束焕等为编剧，他总结出喜剧的三大基本特征，并将之运用到自己的编写过程之中；摄影指导宋晓飞、美术指导郝艺，都是做艺术片出身，会为喜剧片打造唯美的画面等，从而让观众感受到制作方的诚意。其次，把控制作的全过程，制片方光线传媒派出创作监制和制片监制，前者把控故事方向、剧本、演员组合等，后者监督制作过程，通过项目管理机制共同配合导演制作电影。再次，主创人员分割部分利益，以激励他们为了票房收入提升影片的品质，精益求精地制作，方法是如果超过某个票房额度，就会有一定的奖励，例如导演徐峥虽然没有参与投资，只拿片酬，但是制片方事先承诺获得佳绩后给予他红包奖励，传说最终徐峥获得了高达 4000 万元的红包奖励。

拍摄外景地集中于泰国，泰国对于来拍摄影片的摄制组免费提供外景地，以拓展旅游业，这大大减少了制作成本。2013 年 3 月 13 日，徐峥及摄制组工作人员在泰国驻华大使丘伟汶的带领下，在泰国总理府拜会英拉总理，英拉感谢该电影的全体工作人员为泰国旅游业做了一次很好的宣传。

2）销售方面的资源整合。这又是《泰囧》制作方光线传媒的独特资源整合模式，他们设置发行和宣传两个部门。发行部门拥有 100 多人，大多招聘于当地，在全国 70 个重要的观影城市，负责与电影院进行关系管理并及时向总部汇报上座率、人数、票房等数据，也保证了电影院对光线传媒电影的促销支持。宣传部门有 12 人，懂电影，能写稿子，还可以做视频，与拥有 40 多人的包装工作室（该工作室属于集团的视觉包装公司）合作，专门制作各种海报、预告片等。王长田认为，这些资源至少把票房提高了30%，⊖这区别于华谊兄弟、博纳、小马奔腾、星美等影视公司"有片发片，

⊖ 王长田，刘藩，刘婧雅. 从《人再囧途之泰囧》看光线的电影运作模式 [J]. 当代电影，2013（2）.

无片回总部"的发行模式。制片方提供给院线和影院的分账比例，还高于其他影片，进一步助推了票房的提升。

5.《泰囧》营销模式的形成路径

《泰囧》营销模式，可以概括为：以拍摄一部好看的反映现实且盈利的喜剧电影为目标，形成了以城市年轻人为目标顾客，以愉悦为定位点，以影片为核心，以价格、渠道、信息为辅助的营销要素组合的模式。为保证目标的实现，将影片制作过程作为关键流程，人力、资金等重要资源整合向制作流程倾斜。

《泰囧》营销模式的形成路径，是从营销模式到资源模式，再到流程模式，最后到营销模式，是一个从外到内，再从内到外的形成过程。

6.《泰囧》营销模式的运营结果

《泰囧》超越了出品方和导演确定的目标期望。第一，政府口碑超越预先期望，荣获第十五届中国电影华表奖优秀青年导演奖。第二，专业口碑超越预先期望，荣获第 33 届香港电影金像奖最佳华语电影提名。第三，观众口碑超越预先期望，入围大众百花电影奖最佳影片提名名单，豆瓣网（7.4 分）和猫眼网（8.6 分）观众平均评分为 8 分。第四，票房超过预先期望，制片方预估 3 亿元票房，结果达到 12.6 亿元。第五，利润超过预先期望，有媒体预估了 12 亿元票房的分配方法：[一] 91.3% 用于分账，金额约为11 亿元；上交 5% 的电影基金，6000 万元；上缴 3.3% 税收，约为 3960 万元。11 亿元中，影院分得 50%，约为 5.5 亿元；院线分得 7%，约为 7703万元；制片方分得 43%，约为 4.73 亿元。制片方的 4.73 亿元，制作宣传成本占 7%，约为 7000 万元，毛利润还有 4 亿元左右。另外，政府对票房过亿元的电影将给予 1000 万元的奖励。徐峥虽是拿固定片酬，但是光线决定

[一] 杨欣薇.《泰囧》的成功偶然背后有必然 [N]. 青年报，2013-01-09.

给他 10% 的利润分成，他获得 4000 万元大红包。

另外，《泰囧》的衍生品开发较少，主要体现为一些植入性广告。据统计，道具植入有：中国联通 3G 沃、三星手机、联想笔记本电脑、RIMOWA 行李箱、方正证券、铃木吉姆尼；场景植入有：泰国风光、泰鸟航空、AVIS 国际租车等。

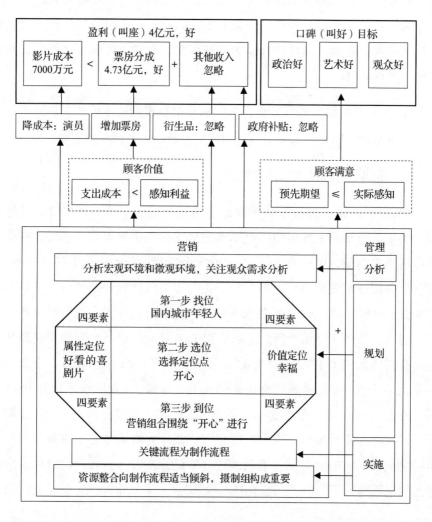

图 5-2 《泰囧》的营销模式

7.《泰囧》营销模式研究小结

我们把前面关于《泰囧》营销模式的研究结果，填入到第 2 章确定的研究框架之中，就会得出《泰囧》的营销模式（见图 5-2）。图中的"影片成本"为 7000 万元，票房分成为 4.73 亿元。出售电影播映权和植入广告等衍生品收入不详，后来《泰囧》制片方被《人在囧途》制片方武汉华旗影视制作有限公司诉讼侵权，被判赔偿 500 万元，两项相抵后忽略。一项华表奖奖金忽略。

《战狼 Ⅱ》的案例研究

《战狼 Ⅱ》上映于 2017 年，"它以 56.83 亿元人民币的票房刷新了中国电影史的票房纪录，跻身世界电影史总票房榜的第 54 名"。我们依据第 2 章确定的研究框架，对其营销目标、营销模式选择依据、营销模式核心内容、营销模式运营保障、营销模式形成路径和营销模式运营结果六个方面进行研究，并进行结果呈现。

1.《战狼 Ⅱ》的营销目标

吴京兼任《战狼 Ⅱ》的导演和主演，出品方也是他自己的北京登峰国际文化传播有限公司，因此他自己可以确定该影片的营销目标。吴京表示，拍这部电影的初衷就是想让世界看到中国士兵的机智、勇敢、善良和担当，并告诉现在中国的年轻人，中国人其实不乏彪悍之气。他说："我觉得电影人有义务通过电影艺术表现当代中国人的情感、情绪和情结，振奋中国人的精神，所以萌生了创作《战狼》的念头"，拍"战狼"系列就是为了实

㊀　中国电影家协会，中国文联电影艺术中心 . 2018 中国电影产业研究报告 [M]. 北京：中国电影出版社，2018：82.

现自己拍摄一部彰显"英雄主义和爱国主义"电影的梦想○。至于《战狼Ⅱ》的票房,当初吴京的预期是 10 多亿元,那样的话就可以不赔钱,毕竟这部电影的成本包含了他抵押别墅换来的 8000 万元。

2.《战狼Ⅱ》营销模式的选择依据

这是一部彰显英雄主义和爱国主义情怀的战争片,吴京的诉求与国家倡导的主流价值观相匹配。同时,近几年社会上流行着一种"以中性为美"的潮流,舆论呼吁"硬汉"和"男子汉"回归。吴京抓住了这一契机,他曾经谈道:"《战狼》的创作始于 7 年前,记得那一年我走在大街上,突然发现很多男孩子都以中性为美,不仔细看甚至分辨不出性别。我从小练武,被灌输的思想就是男人应当阳刚,即使不是硬汉,也得是'爷们儿',年轻人的审美取向让我产生了紧迫感。"○到了《战狼Ⅱ》,更加明确为"承载着亿万中国人的情结",从"英雄梦"到"强国梦"。○这是吴京拍摄"战狼"系列的理由。可见,该片营销模式的选择没有定量化地研究宏观和微观环境,但是契合了政府和观众的愿望与期待。

3.《战狼Ⅱ》营销模式的核心内容

营销模式的核心内容,包括目标顾客、营销定位,以及产品、价格、分销、传播等营销要素的组合。

(1)目标顾客。《战狼Ⅱ》的目标顾客,与诸多影片一样,以年轻人为主,但不同的是男性占更大比重,同时二线城市占有最大的市场份额,三四线城市观众也是重要的观影人群。一项调查结果显示:《战狼Ⅱ》的目标受众集中于 20～34 岁的年轻人,该年龄段的观众占观众总数的 75.8%,其中男性占 54.8%,而我国电影观众的性别整体比例为男 4 女 6,同时一线

○○　吴京,李博. 主旋律影片并非好莱坞独有 [N]. 中国艺术报,2015-10-30.
○　吴京. 尊重创作规律 运用科技手段 塑造中国英雄 [N]. 中国文化报,2016-10-14.

城市观众占 18.3%，二线城市占 39.2%，三四线城市占 32.5%。[⊖]

（2）营销定位。根据确定营销目标和选择的目标顾客，我们可以得出《战狼Ⅱ》的营销定位点。从目标观众需求来看，面临国际局势的千变万化和人民对祖国统一的期盼，战争的危险依然存在，国家提出了强国和强军战略，唤起了中国年轻人的强国梦和英雄主义情怀，从而关注强国和强军的故事。从制片公司的供给方面看，虽然近年曾经有《集结号》《湄公河行动》等类似的较高水平的影片，但是霸占银屏的仍然是诸多流量"小鲜肉"和"中性形象"，远远无法满足年轻人不断增强的对强国梦和强军梦的渴求，以及观赏具有阳刚之气的中国男人形象的诉求。因此，吴京想要拍摄一部彰显主旋律的好看的军事动作片（属性定位），给电影观众带来英雄主义和爱国的情怀感受（利益定位），进而为祖国感到自豪（价值定位）。

（3）营销组合。《战狼Ⅱ》电影营销组合的各个要素，考虑到了目标顾客需求的满足，以及营销定位点的实现。

1）产品（影片）。我们仍然按照影片类型、影片名称、影片故事、人物表演、画面（摄影和场景）、音乐等构成要素进行分析。

影片类型。电影有多种分类方法。《战狼Ⅱ》既属于战争（军事）片，也属于动作片；既属于商业片，也属于主旋律影片。专家学者在针对其讨论时，也使用过上述多种分类或命名。因此我们将其概括为，一部战争、动作、商业、主旋律的影片。战争、动作、主旋律三个修饰词构成的影片类型，都可以为前述的"英雄主义和爱国主义情怀"等定位做出贡献，具有力量、阳刚、胜利、爱国等特征。

⊖ 于欣，《2017 年类型电影重点影片〈战狼Ⅱ〉案例分析》，载于司诺. 中国影视产业发展报告（2018）[M]. 北京：社会科学文献出版社，2018：279-290.

影片名称。《战狼Ⅱ》是"战狼"系列之二，因此延续了《战狼》的名称，源于二者都体现了英雄主义和爱国主义情怀，以及男人的阳刚之气，无论是作为系列片，还是作为定位点的体现，都是恰如其分的。作为系列片，沿用一个名称，既可以给观众以故事情节方面的连续感，也能够继承上一部电影的好口碑，节省宣传成本。作为突出定位点的手段，《战狼》中已经有具体解释，战狼副中队长说："知道我们为什么叫战狼吗？狼，群体动物，一头狼，打不过一头狮子或一头老虎，可是一群狼，可以天下无敌。要团队合作，而不是一个人逞英雄，炫耀个人能力。"这或许解释了电影的主题，英雄不是个人英雄主义，而是有民族气节和家国情怀。

影片故事。这是一个从非洲撤侨的故事。被开除军籍的冷锋（吴京饰）因寻找杀害龙小云（余男饰）的凶手来到非洲，被卷入非洲国家的一场叛乱。因为国家之间政治立场的关系，中国军队无法在非洲实行武装行动保护华侨撤离，作为退伍老兵的冷锋本来可以安全撤离，却无法忘记曾经为军人的使命，毅然决然地回到了沦陷区，孤身一人带领面临屠杀中的同胞和难民，展开生死逃亡。随着斗争的持续，其体内的"狼性"逐渐复苏，最终闯入战乱区域，为同胞而战斗，直至取得胜利。有专家从《战狼Ⅱ》的故事情节、人物、环境三大要素的建构过程分析，发现三者都为"国家力量与民族精神的表达"提供了相应的路径⊖。另外，还有专家基于英雄故事的模型结构、人物行为、动作、语言及英雄形象特征进行分析，发现《战狼Ⅱ》"激发民族精神、爱国精神、凝聚民族感情的内生力和国家意志"⊜。

人物表演。《战狼Ⅱ》演员精心塑造人物，不浮夸、不做作，吃苦受累以追求真实感和最好的艺术效果，让观众有身临其境的感觉。吴京刻画了

⊖ 陈雨田.国家力量与民族精神的表达——基于《战狼Ⅱ》故事结构的分析 [J]. 新闻世界，2018（3）.

⊜ 任和.《战狼Ⅱ》的英雄故事模型与英雄形象特征分析 [J].安徽文学，2018（12）.

一个有血有肉的英雄形象，冷锋作为特种部队的一员，具有神秘性和英雄潜质，又具有爱憎分明、有情有义的品质，是一个彻头彻尾的硬汉形象，令观众喜爱。观众记忆深刻的镜头之一是影片开头长达 6 分钟的水下搏斗场面，这是吴京跳水 26 次的不断坚持，甚至差点丢掉性命的结果，这段戏足足拍了半个月，吴京每天练习和拍摄超过 10 个小时。吴刚扮演的何建国也为影片增色不少，他在入组之前连枪都不会使，但是他认真和耐心地学习、练习，用短短一个月的时间从不会使枪到单手换枪托，让观众意想不到。女演员也以影片效果为第一追求，进行朴实而非"漂亮"的表演。例如，"扮演女医生 Rachel 的卢靖姗，不刷漆、不世故、不做作，浑然天成"⊖。另外，"影片中的军事场面突出，占据整部影片的 3/4，众多危险场面，包括枪战、爆破、汽车碾轧，都是演员经过专业训练后进行的"⊜。

画面呈现。军事动作片成功与否的重要影响因素之一，就是打斗场景或画面的精彩呈现。《战狼Ⅱ》中有大量可与好莱坞大片相媲美的场景。仅以影片中坦克带来的视角冲击为例，就有坦克漂移、坦克飞跃和坦克转圈三大炫酷动作。这些画面不仅强化了观众观影的视觉感受，同时也为"中国拥有强大军事力量和保障国民安全能力"的自豪感提供了注脚。这些震撼画面有序地连续呈现：由张翰饰演的卓亦凡带领华资工厂员工逃离时，反叛军的坦克紧追不舍，关键时刻，吴京扮演的冷锋驾驶缴获的坦克击中敌方坦克，随后来了个"坦克漂移"；当敌方坦克发现华资员工藏身的库房并准备射击时，冷锋驾驶坦克打光了弹药，急中生智，猛踩油门，坦克飞身砸在了敌方坦克上；当冷锋驾驶的坦克与敌方坦克近距离接触后，为了躲避瞄准，冷锋驾驶坦克以敌方坦克为轴心转圈。⊜在《战狼Ⅱ》中，这类

⊖　薛中军.《战狼Ⅱ》境像细微构建管窥 [J]. 电影评介，2017（22）.
⊜　宋昕睿. 从电影《战狼Ⅱ》看中国电影运营模式的创新路径 [J]. 新闻研究导刊，2017（23）.
⊜　韩党生，陆露. 真实场景还是电影特效——《战狼Ⅱ》坦克炫酷动作解读 [J]. 坦克装甲车辆，2017（11）.

有趣且令人震撼的画面有很多，例如 6 分钟水下一镜到底、街头挡火箭弹、单臂挂飞车和无人机夜袭等。当然，最令人震撼的还是影片结尾处冷锋喊出这句话的画面："犯我中华者，虽远必诛"。有专家认为：一些动作画面堪比好莱坞的水平。

　　音乐表现。吴京的制作团队除了邀请《美国队长》影片的动作指导、《加勒比海盗》影片的水下摄影，还请到了为《分歧者 2》《遗落战境》等大片配乐的著名作曲家约瑟夫·崔帕尼斯（Joseph Trapanese）为《战狼Ⅱ》谱曲。该曲由伦敦管弦乐团中 63 名顶尖音乐人演绎，铜管乐的部分一共使用了 12 个圆号、3 个小号、6 个长号还有 2 个大号，保证了炮火轰鸣的战场与爱国情感在电影中完美融合。有专家分析认为，由吴京演唱的主题曲《风去云不回》奠定了《战狼Ⅱ》的整体感情与气势，不仅表达了主人公细腻的内心情感，也暗含了电影的结局；而情景音乐，推动了情节的发展，表达了人物的内心情感，有家、有国、有爱情、有伤感等，"更有堂堂中国军人的英雄气概"[○]。

　　2）价格。《战狼Ⅱ》的价格策略是多种多样的，主要包括价格制定策略和价格调整策略，两种策略都有自己的特色。

　　在价格制定策略中，主要依据放映方式和地区不同而实施差别定价法。《战狼Ⅱ》互联网 2D 版本的票价为 15～30 元，3D 版本的票价为 25～50 元，中国巨幕版的票价为 50～100 元（包括 4D 版本），IMAX 版本（上映第四周加映）的票价为 60～120 元。[○]同时，根据一、二、三线城市的差别，采取不同的票价策略。

　　在价格调整策略中，主要采取了变动价格策略和促销价格策略。一个

　○　王晓宁.电影《战狼Ⅱ》中音乐的情感体现探析 [J].艺术品鉴，2018（4）.
　○　黄婧秋.基于 4P 理论的影视作品营销组合策略研究——以《战狼Ⅱ》为例 [J].经济研究
　　　参考，2017（53）.

明显的特征是以低价和促销价格渗透市场。在网上售票已经占到总票额 80% 的环境下，适时推出网上购票有惊喜的活动。例如，格瓦纳网站推出了"5 元看《战狼Ⅱ》"的活动，淘票票网站推出了"10 点买 10 元票"的活动等。[⊖] 同时，3D 版本票价在放映初期仅为 15～30 元，随着观众口碑不断提升，票价提升至 35 元，第四周推出 IMAX 版本，票价提升至 60～120 元。[⊖]

这两种价格策略的实施，取得了一箭三雕的效果：一是通过部分低价，让更多的人释放英雄主义和爱国主义情怀；二是通过部分高价，证明《战狼Ⅱ》是一部有良心的高质量作品；三是通过差别和变动价格，带来更多的观影人群和更高的票房收入。

3）分销。《战狼Ⅱ》的分销，在多方面进行了有益的尝试，为之后的电影分销提供了宝贵的经验。这些经验概括起来，主要体现在：保底发行、密集分销、适时上映和全渠道分销等方面。

保底发行。一般来说，电影票房总收入的 5% 用于电影发展基金，3.3% 作为营业税，在剩余的 91.7% 中，院线分成占 57%，制作和发行占 43%。但是，《战狼Ⅱ》制片方北京登峰国际文化传播有限公司与北京京西文化旅游股份有限公司（联合北京聚合影联文化传媒有限公司）签订了保底发行 8 亿元的合同，总票房在 8 亿元以下时，二者分成比例为制作方 88%，发行方 12%；8 亿～15 亿元时，制作方为 75%，发行方为 25%；15 亿元以上时，制作方为 85%，发行方为 15%。

密集分销。尽管登峰国际在全球市场发行《战狼Ⅱ》，但是根基市场还是中国大陆，因此在大陆与聚合影联密切合作，采取了密集分销的深耕策略，从一级市场向二、三级市场延伸，直至下沉至四级市场，努力使尽可能多的影院尽可能多地拍片。艺恩的调查数据显示，《战狼Ⅱ》票房来

源地区占比分别为：二线城市为 39.2%，三线城市为 19.5%，一线城市为 18.3%，四线城市为 13.0%。[○]虽然《战狼Ⅱ》的主要观众为年轻人，但也大幅度地延伸至中老年人，观影总人次达到 1.59 亿人次。

适时上映。上映时间为暑期档，恰逢香港回归 20 周年、"七一"党的生日、"八一"建军节、学生放假，以及国产电影保护月，没有进口大片上映，国民爱国情绪高涨，又缺乏抒发这种情绪的作品。这为《战狼Ⅱ》聚集口碑、吸引观众、增加票房做出了不可否认的贡献。

全渠道分销。《战狼Ⅱ》发行，采取了线下线上融合的全渠道分销策略。据发行方透露，通过淘票票网售出的电影票就占 40%，加上其他网站的出票，线上售票肯定超过了 50%。

4）传播。《战狼Ⅱ》在传播方面具有自己的一些特征，主要表现在传播定位点的内容，精耕路演传播的活动，形成全渠道传播的路径（线上和线下、大众和社交）等方面。

传播定位点的内容。《战狼Ⅱ》通过一系列传播活动，突出传播定位点的内容，尽管也有一些与定位点无关的话题产生，如"张翰被彭于晏换角""达康书记加盟《战狼Ⅱ》"等，但主要话题还是影片呈现的中国军人的精神、激烈的搏斗、尖端的武器，以及国家富强的内容等。一个有力的证据是，一项基于互联网统计的《战狼Ⅱ》相关信息关键词的调查发现，在 60 个相关词语中，排在前列的几个关键词为中国、吴京、爱国、好看、不错、剧情、主旋律、动作、英雄主义、热血等。

精耕路演传播的活动。《战狼Ⅱ》的传播活动除拍摄花絮之外，就是路演，根据目标市场覆盖的区域和影院，尽可能多地举办路演活动，从一线

○○　于欣，《2017 年类型电影重点影片〈战狼Ⅱ〉案例分析》，见司诺 . 中国影视产业发展报告（2018）[M]. 北京：社会科学文献出版社，2018：279-290.

城市到四线城市，跟观众见面，真诚沟通，热忱感谢，取得了非常好的效果。2017 年 8 月 27 日，《战狼Ⅱ》片方曝光了一组"路演特辑"：30 天、30 城、97 家影院，吴京"疯狂"的路演行程被称为玩命式的路演，他也荣获"铁人"称号，令人心疼，同时又能让人感受到他的真诚和善良。《战狼Ⅱ》的路演故事，都可以拍摄成另外一部电影。2017 年 7 月 22 日，吴京和卢靖姗坐着直升机空降成都某商场发布会，被称为最"高"的路演。一次吴京路遇堵车，竟然弃车狂跑了一公里，以保证兑现他与观众的约定。路演结束后，吴京被问到最想做的事情是什么，他苦笑道："想睡觉。"

形成全渠道传播的路径。由于路演带动了影迷观影，每一个影迷就是一个传播路径，他们会在微信上发朋友圈，也会跟朋友面对面地推荐或议论，从而开启了观众的"自来水效应"，即影迷为一部好影片自发地充当"水军"[○]，通过各种渠道向亲朋好友推荐影片，甚至以二刷、三刷、四刷、五刷等多次购票的形式来支持电影。另外，各官方报纸、门户网站等线上线下媒体也有大量文章推荐该影片。有统计数据表明，2017 年 7 月 27 日至 10 月 8 日影片上映期间，微信公众平台推送文章共计 4444 篇，内容主要为影片推荐和票房成绩。[○]可见，《战狼Ⅱ》形成了线上和线下、社交和大众媒体的全渠道传播的态势。

由于具有以上传播方面的三个特征，《战狼Ⅱ》取得了口碑和观众不断延展的涟漪效果，以及一浪高过一浪的海浪效果。

4.《战狼Ⅱ》营销模式的运营保障

这里包括分析关键流程构建和重要资源整合两部分内容，主要考察关键流程、重要资源与营销组合的匹配程度。

○ 指在网络中针对特定内容发布特定信息被雇用的网络写手。

○ 于欣，《2017 年类型电影重点影片〈战狼Ⅱ〉案例分析》，见司诺. 中国影视产业发展报告（2018）[M]. 北京：社会科学文献出版社，2018：279-290.

（1）关键流程构建。 电影运营流程包括设计（剧本创作）、生产（拍摄制作）和销售（发行和放映）。通过对《战狼Ⅱ》的案例研究，我们发现它进行了关键流程的构建，构建的关键流程为拍摄制作过程，即生产过程。

剧本改编和选择不是关键流程，但是也很重要，是后期拍摄及营销的基本保障。《战狼Ⅱ》的剧本故事由几个现实原型构成：2012 年 7 月 11 日，索马里海域冒险接护"旭富一号"船员；印度尼西亚地区火山喷发导致国内万名游客滞留巴厘岛，中国政府派出了多家航空公司的飞机接送滞留游客回国；2011 年，利比亚局势动荡，中国政府调动民航飞机、货轮、运输机，租用外籍游轮等，把 3 万多名中国公民安全接回了家；2015 年 3 月，中国人民解放军执行也门撤侨行动，北海舰队某驱逐舰在 9 天之内先后三进也门，将 163 名中国同胞以及一些其他国家公民安全、高效地护送至安全地带。这些真实发生的撤侨行动，让大家感受到了中国国力的强盛和对国民高度负责任的态度。在这种真实背景下，《战狼Ⅱ》这部以撤侨为线索的电影可谓正逢其时。除了有血有肉的真实故事，《战狼Ⅱ》的编剧阵容也很强大。编剧之一刘毅曾经为《少年包青天》《倚天屠龙记》《神雕侠侣》《中国 1921》编写剧本，另外一个编剧董群（网名为纷舞妖姬）是网上极为有名的军事小说家。在编剧阶段，吴京拿出了自己对于整部电影的一万字的故事构想，董群把军事方面的细节加进去，然后三人一起讨论，"一场一场，一个字一个字地过，过完了之后征求各方意见"，然后董群或刘毅再修改，发挥了三位编剧各自所长。[○]刘毅说，在编写剧本时没想着迎合观众的爱国主义情绪，就想着好看，但是吴京后来谈到还是想彰显中国军人的精神和对祖国的自豪感等，或许这也是组合达到最佳效果的原因吧！另外编剧还要考虑符合政府规定，初期有两个方案：一个是中亚反恐，一个是非洲撤侨，先报的是中亚反恐，没有通过，后来选择了非洲撤侨，规定不能

○ 欧阳春艳.《战狼Ⅱ》编剧刘毅：讲好一个发生在非洲的中国故事 [N]. 长江日报，2017-08-29.

呈现部队整体作战，只好让冷锋脱下军装。最终，三位编剧获得第 20 届华鼎奖"最佳编剧奖"。

　　生产流程为关键流程。吴京身兼《战狼Ⅱ》出品方、编剧、导演和主演等多种角色，他是以"玩命"拍电影而著称的，拍《战狼Ⅱ》时也是如此，特别是该片是以军事动作来彰显国威和军威的，少不了更多付出并承担更大的风险。这部电影包含了 4077 个镜头，除诸多飞车、漂移、枪战、炮战之外，还有诸多人与人的打斗场面，从水上到水下，男主角要与好几个海盗持续搏斗，单水下这一个镜头就拍摄了将近半个月时间，吴京总共跳水 26 次，在第一次尝试"水下一镜到底"的拍摄时，他泡了 13 个小时没上岸。正如吴京接受采访时所说的：一镜头到底的拍摄确实差点死几回，因为身上绑着铅块，为了下沉得快一点，往下沉，也没有力气了，漂不上来了，是被人给拎上去的。电影中爆炸场面多达几百场，大量尖端的现代化高科技武器装备、战术战法融合为一体。为此，吴京在开拍之前到特种部队训练几个月，开拍时危险动作都坚持自己做，受伤达 60 多次，导致结婚当天都是拄着拐杖出席的，因此他被称为"用命来拍戏"。事后吴京深有感触："你没经历过生死，怎么去演绎生死？真听真看真感觉，而并不是装、拿、捏，观众隔着大屏幕，是会看到你的诚意的。"[⊖] 合作方北京京西文化旅游股份有限公司董事长说这部电影是采用好莱坞的"重工业"模式拍摄的，表明拍摄过程达到了国际专业水准；作为编剧的刘毅则说吴京完全是亲力亲为"手工业"模式，表明吴京在拍摄影片的过程中表现出了工匠精神。还有一个关键问题是拍摄周期的控制，电影档期选择直接影响票房，而档期真正落地取决于拍摄周期。为了控制质量，《战狼Ⅱ》的拍摄周期从 130 多天延长至 170 多天，一直在赶进度，终于在规定的时间完成，赶上了 7 月 28 日建军节的档期。

⊖　侯爱兵.《战狼Ⅱ》凭什么成功 [J]. 思维与智慧，2017（23）.

销售过程也不是关键流程，但也是成功的重要一环。以发行方为主，制片方配合，在分销和传播的每一个环节都进行深耕和下沉，辐射线下线上的全渠道，主要模式还是首映式和路演，进而实现了令人惊喜的销售额。

（2）**重要资源整合**。对于一家电影制作公司来说，资源包括有形资源和无形资源，对于《战狼Ⅱ》而言，生产、拍摄过程是关键流程，重要的资源是人员，人员优化了资金的整合。

在人力资源整合方面，有一个动态调整的过程，在选择演员方面制片方有两个标准，一是要适合，二是要降低成本，留出更多资金进行影片制作，以保证拍摄出一部好看和充满激情的影片。在电影拍摄之初，吴京就遭遇了20多名演员拒演《战狼Ⅱ》的困境，开机之前答应饰演女主角的演员临时要求加薪，这些都是可以理解的，因为拍摄过程艰苦又充满着危险。《战狼Ⅱ》的拍摄地莱索托，被联合国划为世界最不发达国家之一，抢劫、爆炸、冲突、疾病、天灾频发。后来吴京在电影拍摄过程的通告中，提醒所有演职人员："使用自动取款机请选择白天人多处，并保证结伴前往，不要与对方发生眼神交流，避免被误解从而使矛盾升级，这里平均每天有51人被谋杀，平均每天发生暴力抢劫363起。"在这样的困境下，吴京向自己的朋友发出了求助信号，邀请了和自己合作多年的朋友余男、卢靖姗和张翰参演。"只选对的，不选贵的"，留出一定比例的资金，邀请《美国队长》的制作团队和《加勒比海盗》的水下拍摄团队参与制作，并精彩呈现大规模现代化军事武器，最终保证电影制作关键流程的形成，这与花巨资邀请流量明星拍摄影片的模式完全不同。吴京多次表示，就是不向商业妥协，就是不用高成本的流量明星，将钱用在电影制作上。在人力资源整合过程中，还有一个非常重要的因素，就是制片、发行、宣传等合作组织的构建及协调运作。制片方与北京京西文化旅游股份有限公司签字保底8亿元人民币的发行协议，该公司又引入了聚合影联等发行公司合作进行发行及宣传，同时帮助吴京导演搭建了好莱坞制作团队加盟的制作班底，从制作到

发行，再到宣传全程参与，大大提升了《战狼Ⅱ》的整体营销水平。

有了组织和人力资源的有机整合，资金问题才逐渐得到解决，保证了高水平军事动作片的完成。《战狼Ⅱ》预算投资 8000 万元，初期没有筹集到理想的资金，吴京就跟妻子谢楠商量，不仅拿出家里的全部积蓄，而且抵押了房子，没想到最终成本由原来的 8000 万元飙升至 2 亿元。好在有北京京西文化旅游股份有限公司这一合作方，它不仅投资 500 万元，而且更为重要的是签订了保底 8 亿元票房的发行协议，使制作风险降低，吴京提前回本，获得 2.17 亿元的回报，同时也吸引了更多投资者加入，共有 14 家出品方和 7 家发行方。同时，演员属于友情出演，据媒体透露，卢靖姗的片酬大约为 300 万元，弗兰克为 20 万美元，张翰大约为 100 万元，吴刚大约为 80 万元。实际上吴京后来又补发了红包。这些是保障《战狼Ⅱ》构建关键流程的重要基础。

在资源整合方面，还有一个重要的特征，就是吴京本人，他具有冷锋的英雄气质和美好的价值观，同时坚守这一价值观，并在电影拍摄过程中做到知行合一，这需要一个前提条件，即具有权威和话语权，因此他决定兼做制片方、导演、主演等多重角色，使自己倡导的价值观得以在影片中比较完美地体现出来。吴京在接受记者采访时多次表示："如果投资方想绑架我的价值观，那我肯定不答应。要么你来拍，让我来拍就得听我的。就算是超支超额，自己砸钱，也不能让别人用钱来要挟我，被钱踢一个跟头。"⊖

5.《战狼Ⅱ》营销模式的形成路径

《战狼Ⅱ》的营销模式，可以概括为：以拍摄一部好看且盈利的英雄电影为目标，形成了以城市年轻人为主要目标顾客，其他年龄段为延伸目标

⊖　刘远航. 吴京：就算自己砸钱，也不能让别人用钱来要挟我 [J]. 中国新闻周刊，2018-08-16.

顾客的观众群体，以"好看的英雄军事动作片"为属性定位，以"爱国主义情怀"为利益定位点，以"为祖国自豪"为价值定位点，并围绕定位点进行影片产品、价格、分销、传播等营销要素组合的模式。为保证目标的实现，将影片制作过程作为关键流程，人力、资金等重要资源整合向制作流程倾斜。

《战狼Ⅱ》营销模式的形成路径，是从观众层面到资源层面，再到流程层面，最后到营销模式，是一个从外到内，再从内到外的形成过程。

6.《战狼Ⅱ》营销模式的运营结果

《战狼Ⅱ》超越了出品方和导演确定的目标期望。第一，政府口碑超越预先期望，荣获第十七届中国电影华表奖最佳故事片奖。第二，专业口碑超越预先期望，荣获第9届中国影协杯优秀电影剧作奖。第三，观众口碑超越预先期望，入围第34届大众百花电影奖最佳影片提名名单，豆瓣网（7.1分）和猫眼网（9.7分）观众平均评分超过8分。第四，票房超过预先期望，制片方预估8亿元票房，结果达到56.8亿元。第五，利润超过预先期望，《战狼Ⅱ》遵循传统分账方式：91.7%用于分账，金额约为52亿元；上交5%的电影基金，2.84亿元；缴纳3.3%的税收，约为1.87亿元。52亿元中，影院分得50%，约为26亿元；院线分得7%，约为3.64亿元；制片和发行方分得43%，约为22.36亿元。制片方分得其中的85%，发行方分得其中的15%，制片方获益19亿元，因为有14家公司参与投资与发行，因此吴京实际分账11.4亿元，加上0.5亿元的导演佣金，合计约12亿元。另外，"战狼"系列影片还开发了一些衍生品，此项取得的收入以及荣获华表奖的奖金，与票房分成相比数额很小，忽略不计了。

7.《战狼Ⅱ》营销模式研究小结

我们把前面关于《战狼Ⅱ》营销模式的研究结果，填入第2章确定的研究框架之中，就会得出《战狼Ⅱ》的营销模式（见图5-3）。图中的"影

片成本"为 2 亿元，联合制片方票房分成为 19 亿元。出售电影播映权和植入广告等衍生品收入和政府奖励忽略。

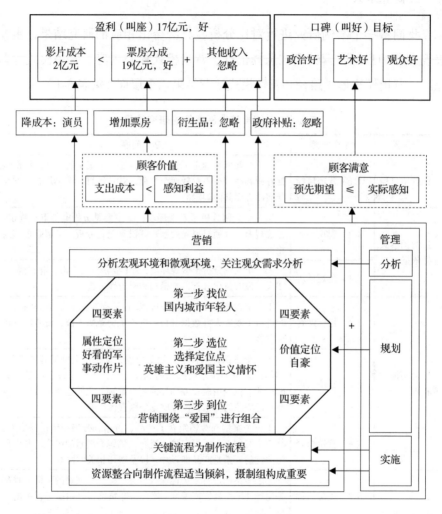

图 5-3 《战狼Ⅱ》的营销模式

中国卓越电影营销模式的研究发现

通过对《疯狂的石头》《泰囧》和《战狼Ⅱ》这三部电影的案例研究，

我们会发现一些共同特征，进而归纳出卓越电影营销模式的共同特征。

1. 研究结果

我们将三个案例研究进行对比分析，就会得出相应的研究结果，主要表现在营销目标、营销模式选择依据、营销模式核心内容、营销模式运营保障、营销模式形成路径和营销模式运营结果六个层面（见表 5-1）。

表 5-1　三部卓越电影案例的研究结果

6 个层面	11 个方面	29 个问题
1. 营销目标	（1）营销目标	①三个案例都确定了营销目标；②三个案例的营销目标都包括好看和赚钱或不赔钱两个方面；③营销目标主要是制片方和导演两方面共同确定的
2. 营销模式选择依据	（2）宏观环境	①三个案例分析了宏观环境；②主要是分析电影审查规定，考虑规避审片通过风险问题；③没有量化分析，了解管理部门相关规定
	（3）微观环境	①三个案例分析了微观环境；②主要是分析观影人群和偏好；③大多没有量化分析，是感觉和经验性分析
3. 营销模式核心内容	（4）目标顾客	①三个案例选择了目标顾客；②目标顾客主要为城市年轻人；③进行了观影人群数据分析，选择主力观影人群，没有细分目标顾客
	（5）营销定位	①三个案例都选择了营销定位点；②三个案例都有"好看"的属性定位和快乐或感动的利益定位，价值定位点不是必需的；③定位点由制片方和导演双方确定，主要选择了目标顾客及自己关注的要素，没考虑竞争因素的影响
	（6）营销组合	①三个案例都营销组合了产品、价格、分销和传播等要素；②三个案例都是根据定位点进行营销组合要素的组合，其中最为关键的要素是产品即影片，以及密切相关的剧本
4. 营销模式运营保障	（7）关键流程	①三个案例进行了关键流程构建；②三个案例的关键流程都是生产（影片制作或编剧）流程；③精细做好拍摄过程中的每一个细节，为"好看""快乐"或"感动"的定位点服务
	（8）重要资源	①三个案例都进行了重要资源整合；②三个案例重点整合人员和资金，关键是摄制组的组建；③三个案例的资源组合都突出了关键流程的构建
5. 营销模式形成路径	（9）营销模式形成路径	三个案例都是从营销层面（影片）到资源层面（导演为主的团队），调整营销组合层面，再到资源层面（资金和摄制组），再到流程层面（制作和销售过程），最终回到营销层面

（续）

6 个层面	11 个方面	29 个问题
6. 营销模式 运营结果	（10）目标实现	①三个案例都实现了营销目标；②三个案例的营销模式都是与营销目标相匹配的
	（11）衍生策略	①三个案例都有开发衍生产品的计划，但是规模很小；②主要为授权使用和植入广告等；③衍生品成功的关键因素是拥有影片的知识产权

（1）**营销目标**。三部电影的营销目标，都考虑了社会效益和经济效益两个方面，前者主要是指提供给市场一部优秀的影片，标准为好看或者是获得奖励；后者则是最低目标为取得收支平衡，最高目标为获得尽可能高的回报率。《疯狂的石头》《泰囧》为喜剧商业片，《战狼Ⅱ》为具有主旋律特征的军事动作、商业片，因此目标为拍摄一部有意义或有趣且取得理想回报的影片。

在计划经济时代营销目标基本由导演确定，一般限定为拍摄出一部优秀且与众不同的影片，票房方面往往没有一个明确的目标。这与当时的计划经济体制密切相关，尽管当时开始考虑影片的经济效益，但是诸多计划管制使制片厂的运作空间受到限制。而这三部表现卓越的影片都制作于进入 21 世纪电影市场激烈竞争的时代，因此其营销目标的确定由制片方和导演共同确定。制片方或投资方加入决策的一个重要影响，就是将票房作为营销的一个目标。因为票房直接影响投资回报率。

（2）**营销模式选择依据**。三部影片都分析了宏观环境和微观环境，但是并没有分析宏观环境和微观环境的所有要素。在宏观环境的政治、法律、经济、文化、技术等方面，主要分析了政治和法律方面，重点是了解国家对电影的要求，规避禁止公映的风险，否则不仅会产生负面效应，还会使投资成本无法收回。在微观经济环境的观众、竞争者、合作者等方面，主要分析了主要的观影人群，以及他们观影的需求特征。采用的分析方法，基本上还是建立在感觉和经验的基础上，很少有根据定量化数据分析做出

的营销管理决策，不过在公映过程中会随着票房和口碑舆情的变化进行数据化决策。

（3）**营销模式的核心内容。** 我们分为目标顾客、营销定位和营销要素组合三个方面进行归纳。

在目标顾客方面，三部影片都进行了目标顾客的选择，基本上聚焦于大陆市场的城市年轻人，并向城市家庭观影人群延伸。它们仅仅进行了城乡空间和年龄人口统计特征的顾客细分，发现年轻人是观影的主要人群，进而进行了选择，没有进行大规模样本的调查研究。

在营销定位方面，三部影片都自觉或不自觉地进行了营销定位点的选择。具体内容为不同的属性定位，但都是提供观影的愉悦或感动的精神利益定位，这是年轻人观影的主要诉求点。《疯狂的石头》和《泰囧》都为喜剧片，属性定位于好看的喜剧片，利益定位于开心快乐，价值定位基本没有诉求，或许观众会有幸福美好的感觉。《战狼Ⅱ》为军事动作片，属性定位于好看的主旋律商业片，利益定位于英雄主义和爱国主义带来的感动，价值定位于祖国强大带来的自豪感。三部影片定位点的选择过程，是制片方或曰投资方和导演共同作用的结果，导演更加关注属性方面的目标，而制片方更加关注好看、愉悦和感动的效果等，从而带来票房。不过，三部影片的定位点选择并非科学分析后的结果，考虑了目标顾客关注的要素，以及制片方和导演的兴趣，但是没有太多考虑竞争对手。

在营销组合方面，三部影片都组合了产品（影片类型、名称、故事、人物塑造、画面呈现、音乐表现等）、价格、分销（上映的空间和时间）、传播四个方面的要素，由于价格和分销因素如何组合取决于与院线的合作，因此制片方最为重要的组合要素为产品和传播，以及分销要素中上映的档期（暑期档和贺岁档）。但是，无论如何，三部影片的四个要素基本上都是围绕着定位点进行组合的，或曰都考虑了定位点能否实现。仅就分销要素

中的档期选择来看，定位于开心和愉悦的喜剧片，选择在暑期档或贺岁档都可以，贺岁档效果更好。定位于人生体验、感慨人生悲凉的片子，最好安排在暑期档或其他档期。在选择档期时，努力回避一些进口大片，寻找空档期，以便观众集中体验，感受会更好。

（4）**营销模式的运营保障**。在这里我们需要归纳三部影片的关键流程构建和重要资源整合两部分内容。

在关键流程构建方面，三部影片都进行了关键流程的构建。《疯狂的石头》的关键流程为剧本写作，《泰囧》和《战狼Ⅱ》的关键流程是生产制作。关键流程是根据已经确定的定位点构建的，即为了拍摄出一部好看且令人愉悦的电影，影片的剧本、拍摄、制作等生产过程自然而然成为关键流程。

在重要资源整合方面，三部影片都进行了重要资源的整合。三部影片整合的重要资源都为人员和资金，前者更为重要，主要体现为以导演为核心的摄制组的组建，以及主要演员的选择，其中导演起着决定性的作用，不仅影响影片风格和质量，也直接影响票房收入；后者主要体现为以制片人为核心的投资方的集合，他们不仅会为电影制作提供资金，同时还参与影片的制作，特别是后期影片的宣传推广。在三部影片中，有小制作（《疯狂的石头》投资 350 万元）、中制作（《泰囧》投资 7000 万元）、大制作（《战狼Ⅱ》投资 2 亿元），它们都成为卓越电影，可见电影水平并非与投资成正相关关系。同时，三部影片在资源整合方面的一个共同特征是没有起用天价的"流量明星"，选择对的，不选择贵的，或许这也是它们成为卓越电影的重要原因。

（5）**营销模式的形成路径**。三部影片营销模式的形成路径，不是简单地从营销组合层面到流程层面，再从流程层面到资源层面，也不是从资源层面到流程层面，再到营销组合层面，而是各个层面有交叉，过程有折返，一个共同的特征是：从营销层面（影片）到资源层面（导演），调整营销组

合层面，再到资源层面（资金和摄制组），再到流程层面（制作和销售过程），最终回到营销层面，实现营销目标。

（6）**营销模式的运营结果。**三部影片都超越预期，得到政府奖励、专业奖励和观众平均超过 8 分的评价，同时也实现了很高的票房，以及投资的高回报率，从而达到"五好"，进入卓越电影的行列，每年达到卓越水平的电影一般为 3～5 部。可见，三部影片超越了确定的营销目标，一个重要的原因是自觉或不自觉地形成了"卓越电影"的营销模式，各部门、各要素形成了匹配的、正向推动的逻辑关系。

三部影片除发行光盘，出售播映权和植入广告之外，没有进行电影衍生品的再开发，否则有可能创造更大的中国电影奇迹。

2. 中国卓越电影的营销模式

我们对三个案例的研究结果进行综合分析，纳入我们确定的理论研究框架之中，就会得出"叫好又叫座"的电影营销模式（见图 5-4）。这个模式可以概括为：为了拍摄实现独特、好看电影和取得理想投资回报率的双重目标，选择城市年轻人为目标顾客群，确定"某类优秀、好看影片"的属性定位，以及"开心、愉悦或感动"的利益定位，并且围绕定位点进行产品（影片类型、名称、故事、人物塑造、画面呈现、音乐表现等）、价格、分销（上映空间和时间，特别是时间）、传播四个方面要素的组合，根据突出定位点的营销要素组合构建影片制作的关键生产制作流程，再根据影片生产制作这一关键流程整合公司内外的重要资源，相对重要的资源是人员和资金，其中尤以导演和主演的选择最为重要。由图 5-4 可以看出，中国卓越电影的营销模式，是一个相对完整的营销模式，除价值定位点有时可以没有外，模型中的每一项内容都有，并且各项内容形成了比较清晰的逻辑关系，这也是非常契合的匹配关系。

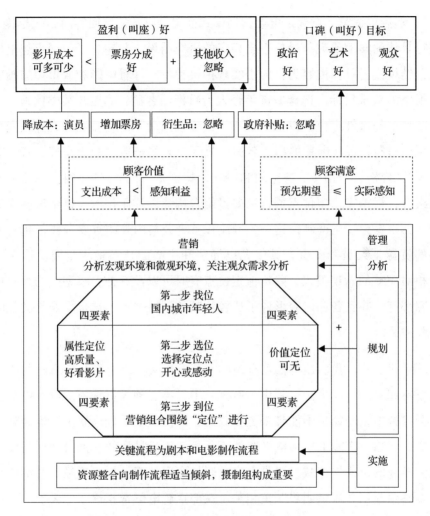

图 5-4　中国卓越电影的营销模式

本章小结

本章的主要目的是探索中国卓越电影的营销模式。我们按照卓越电影"五好"（政府口碑、专业口碑、关注口碑、票房、投资回报率都为"好"）的标准，筛选出三部表现卓越的中国电影《疯狂的石头》《泰囧》和《战狼

Ⅱ》，然后根据第 2 章确定电影营销模式框架，以及需要回答的 29 个问题，进行具体的案例研究。最后得出相应的研究结果，并建立了中国卓越电影的营销模式。具体内容为：为了实现拍摄独特、好看电影和取得理想投资回报率的双重目标，选择城市年轻人为目标顾客群，确定"某类优秀、好看影片"的属性定位，以及"开心、愉悦或感动"的利益定位，并且围绕定位点进行产品（影片类型、名称、故事、人物塑造、画面呈现、音乐表现等）、价格、分销（上映空间和时间，特别是时间）、传播四个方面要素的组合，根据突出定位点的营销要素组合构建影片制作的关键生产制作流程，再根据影片生产制作这一关键流程整合公司内外的重要资源，相对重要的资源是人员和资金，其中尤以导演和主演的选择最为重要。这是一个相对完整的营销模式，除价值定位点有时可以没有外，模型中的每一项内容都有，并且各项内容形成了比较清晰的逻辑关系，这也是非常契合的匹配关系。

　　除此之外，我们还有四点有趣的发现及思考：①电影是否卓越与投资规模不相关。三部卓越影片中，有大、中、小三种投资规模，或许投资过大会导致浪费，如果不能带来更多收益，即使实现了较高票房，也会陷入赔钱的泥潭，实际上很多电影赔钱不是投资不足导致的，恰恰相反是投资过大导致的，或许缩减投资是提高电影投资回报率的主要途径。②电影是否卓越跟起用"流量明星"负相关。三部卓越电影都拒绝了"天价"明星参演，《疯狂的石头》甚至没有明星参演，一个好处是有利于观众进入角色，提高电影的艺术水平，另一个好处是大大节省成本，为制作提供更加充足的资金，也为盈利做出一定贡献。其宗旨是只选对的，不选贵的，大多邀请朋友友情出演或是联合投资。一旦大卖，也会回报参演的演员。③电影是否卓越与导演价值观密切相关。宁浩、徐峥和吴京三位导演，都有正能量的价值观，并坚持将这一价值观融入电影当中，不会向投资方无原则地妥协，甚至自己砸钱，吴京在这一点上体现得最明显。④电影是否卓越与

衍生品开发关系不大。这三部电影，出于种种原因都没能进行成功的衍生品开发，仅靠票房收入就收回了成本并取得高额盈利。这是与好莱坞电影不同的商业模式。当然，这些仅由探索性研究得出的结论是否具有普适性有待进一步验证。

第6章

中国优秀电影的营销模式研究

1993 年之后，中国电影管理体制开始深度改革，市场经济体制逐渐建立，电影作为产品进入市场，我们选择市场经济时期分布在各个时间段的优秀电影案例进行研究，一方面发现"时代"对电影营销模式的影响，另一方面探索优秀电影的营销模式特征。依据我们前面的定义，优秀电影是指在"政府口碑、专业口碑、观众口碑、票房和利润"五个方面，有四个方面达到"好"，一个方面达到"可接受"的电影（简称为"四好"电影）。在我们的研究中，"四好"电影分为两种类型：①观众口碑为"可接受"，其他为"好"的案例，有《英雄》《建国大业》《搜索》；②政府口碑为"可接受"，其他为"好"的案例，有《红高粱》《霸王别姬》和《让子弹飞》。我们按第 2 章确定的研究框架，对 6 部电影进行分析和研究，归纳出中国优秀电影的营销模式。

《英雄》的案例研究

《英雄》被一些人认为是中国大陆第一部按照好莱坞电影运营模式运作的电影，是中国电影走向市场化的标志之一。甚至有人认为，"从某种意义说，这是一部运作而创作出来的影片"[○]。我们依据确定的研究框架，对《英雄》的营销目标、营销模式选择依据、营销模式核心内容、营销模式运营保障、营销模式形成路径和营销模式运营结果六方面进行研究，并进行结果呈现。

1.《英雄》的营销目标

《英雄》出品于 2002 年，由北京新画面影业有限公司和香港精英娱乐公司联合摄制，后者也是《卧虎藏龙》的出品人。新画面影业是张伟平和张艺谋于 1997 年合作成立的，头四部片子是《有话好好说》《一个都不能少》《我的父亲母亲》《幸福时光》，前两部赚钱，后两部赔钱。民营公司拍摄电影的一个重要目的就是盈利，加之张伟平为经营航空食品、医药和房地产的商人，不能总拍摄赔钱的艺术片，因此《英雄》的营销目标首先是赚钱，票房收入冲击一亿元，当然张艺谋也想圆自己的一个武侠梦，拍出一部与众不同的中国武侠片，投资回报也是其考虑的目标，这就要求影片有"好看的故事、情节、节奏和大场面"。

2.《英雄》营销模式的选择依据

在拍摄《英雄》之前，新画面影业的张伟平和香港精英娱乐的江志强研究了宏观环境和微观环境。张伟平通过对电影观众的分析发现，李安导演的武侠片《卧虎藏龙》获得奥斯卡最佳外语片后，原本就喜欢武侠片的中国观众会对武侠片有更多的期待和偏好，因此决定拍摄一部武侠片。江

<hr />

○　张阿利，曹小晶 . 读电影：中国电影精品赏析（1980 年后）[M]. 重庆：重庆大学出版社，2012：206.

志强为了融资，邀请一家国际知名的保险公司通过数据分析，对导演、演员、剧组、拍摄天气、现场、素材、器材等进行了风险评估。同时，制片方也对李安导演的《卧虎藏龙》进行了分析和研究，发现其具有中国南方风格，带有诗意，表现了一种惆怅和失落。最为重要的是分析了电影观众，中国电影观众以年轻人为主，他们中的小部分年轻人对文艺片感兴趣，大多数年轻人更加偏爱商业大片，同时更愿意选择大牌明星或自己偶像参与制作的电影。北美观众"偏好力量型的武戏，而难以接受飘逸、唯美的柔戏"[一]。张伟平曾经说过："我不会对方方面面的困难估计不足，我不想当然。"[二]

与以往的中国电影不同，在《英雄》构思伊始，制片方就制定了详细的市场规划书。剧本还没有成型，就开始考虑故事结构、画面色彩、外景选择、演员阵容等问题，以寻求最大的市场卖点。[三]这带有明显的营销管理特点，即包括分析、制订营销规划、实施营销规划的全过程。

3.《英雄》营销模式的核心内容

营销模式的核心内容，包括目标顾客、营销定位，以及产品、价格、分销、传播等营销要素的组合。

（1）**目标顾客**。《英雄》的目标顾客选择是全球市场——国际和国内两个市场，国际市场上的目标顾客是那些对中国文化或武术感兴趣的人，国内市场上的目标顾客为城市的年轻人。选择全球市场的原因在于，增加盈利的机会和空间，降低影片的投资风险。选择国内年轻人市场的原因为，他们是城市主要的观影人群，观看电影的目的包括休闲、享乐和恋爱等。当时，《卧虎藏龙》的成功使中国优秀武侠片无论在国外，还是在国内都具

　　[一]　罗飞.中国电影业的准好莱坞模式 [J].新财富，2003（3）.

　　[二]　郭娜.张伟平：我是中国最敢想敢干的制片人 [J].三联生活周刊，2005（42）.

　　[三]　张阿利，曹小晶.读电影：中国电影精品赏析（1980年后）[M].重庆：重庆大学出版社，2012：207.

有一定的市场发展潜力，甚至形成了一股热潮。

（2）**营销定位**。如果说《霸王别姬》是艺术范儿的商业片，《甲方乙方》是喜剧贺岁范儿的商业片，那么《英雄》就是武侠范儿的商业"大"片，其被视为中国大陆第一部商业大片。

营销定位是指为顾客带来的体验感受。《霸王别姬》定位于传奇人生的情感体验，《甲方乙方》则定位于对梦想的追求，而《英雄》则定位于"豪情气魄，宽厚人心"$^{\ominus}$，与《卧虎藏龙》的惆怅、失落不同，《英雄》给人以大漠孤烟的感觉，广阔而坚毅。当然，这些定位点都是观众在观影过程中感受到的。

（3）**营销组合**。营销组合要素明显是根据目标顾客和营销定位进行组合的，换句话说，营销组合各个要素都努力地让观影者感受到"豪情气魄，宽厚人心"的英雄气概。

1）产品（影片）。我们对影片类型、影片名称、影片故事、人物表演、画面（摄影和场景）、音乐等构成要素进行分析，以上要素大多考虑了目标顾客的需求和定位点的体现。

影片类型。《英雄》属于商业武侠大片。商业片是指以盈利为目的，带有娱乐性的影片。武侠片，又称武打片、武术片、功夫片等，是指武打功夫占据影片重要内容的影片，故事情节常常由武打过程来推动。这种类型由于李小龙、成龙、李连杰等几代电影人的培育，在国际电影市场已经形成了流派和稳定的观众群，在中国由于武打小说的流行也形成了较大的观影市场。

影片名称。男孩都有一个武侠梦，张艺谋也不例外，当导演后，他就

㊀　吴春集.中国电影营销：理论与案例（1993—2012）[M].上海：上海交通大学出版社，2012：131.

想拍一部武侠片。剧本早在 1998 年就开始准备了，选择的是荆轲刺秦的故事。正在写剧本的时候，《卧虎藏龙》横空出世，异常火爆，张艺谋没有担心被人说成跟风，坚持开拍。这是一个古老的故事，秦始皇是英雄，刺秦者也是英雄，武打不是报私仇，而是为理想、信仰去打，具有英雄气概，因此影片名称为《英雄》，这与营销定位是匹配的。

影片故事。这是一个荆轲刺秦的故事。战国末期，燕、赵、楚、韩、魏、齐、秦七雄并起，其中秦国最为强大，秦王想吞并六国一统天下，因此成为六国大敌，各地不同的刺秦故事一直在上演，其中赵国刺客残剑、飞雪、如月、长空的高超剑术名震天下，令秦王 10 年里没睡过一个安稳觉。秦王下令，凡能缉拿刺客长空者，可近秦王 20 步；击杀残剑、飞雪者，可近秦王 10 步，封官加帛。某日闻得残剑等人已被名叫无名的秦国（实为赵国）剑客杀死，秦王大喜急召其上殿相见，他不知无名已练就"十步之内可击杀目标"的绝技。见面时，无名抓住机会，飞身刺向秦王，却突然放弃了。无名以社稷苍生为由，要求秦王一统中国，结束经年战争和历史恩怨。秦王惊魂未定之时，无名死于秦兵的箭雨之中。

人物表演。制片方毫不掩饰地表示，演员的选择就是考虑两个方面，最为重要的是票房号召力，其次就是与角色的匹配性。张艺谋在接受记者采访的时候曾经谈到，[⊖]开始没想拍大片，投资是随着演员的选择涨上去的，他托《卧虎藏龙》的制片人江志强在香港联系武术指导，江看完本子后很喜欢，想投资，建议请李连杰主演，因为李连杰在北美最具有票房号召力，且有侠的味道，适合角色。后来又找来张曼玉、梁朝伟、甄子丹、章子怡、陈道明等，可谓明星云集，他们的票房号召力不局限于国内、亚洲，也辐射至北美。有不少对演员表演的争议，但是李连杰演绎出侠客的英雄豪气，观众不仅从他的表演中看到武术之美，还能体会到道义、对天下的关注。其他明星也在《英雄》的三个故事中演绎了三个不同的

⊖　张艺谋，杨彬彬 . 张艺谋：《英雄》少拍了一个镜头 [N]. 新京报，2005-11-22.

角色。例如，陈道明的表演为人称道，他演的秦王没有什么打戏，始终坐着，只用神态和眼神来表现秦王很有城府、很威严的感觉，用语调和面部表情非常恰当地表现出一个残暴的帝王威严下蕴含的某种杀气和应有的理智。秦王原计划请姜文出演，由于姜文拍摄《天地英雄》没有档期，改为陈道明出演，陈道明的表演没有让人们失望。

画面呈现。张艺谋是最讲究画面的导演。《英雄》的整个基调是黑色的，故事的不同版本用红、蓝、绿、白四段视觉的变化讲述，剔出一切杂色，产生浑然大气的感觉。服装颜色的变化成为英雄的标签，"张曼玉红衣飘摇中的绝美，李连杰黑衣劲装中的刚毅，梁朝伟白衣飘飘中的孤绝无一不跃然而出"。影片中的"景色都是世外桃源，江南的空山灵雨，漠北的残阳狂沙"。在武打设计上，区别于一般武侠片的"群架"模式和"匪气"，也避免出现血腥场面，力求"武术动作舞蹈化，场面仪式化，背景舞台化，表现出一种规整、典雅、绚烂的独特美感"。特技也给人以美好的享受，"梁朝伟和李连杰九寨对打的那场戏，人脚踏在平静的湖面上，剑挑破水，人闷在水里倒跃出水面后扑面而来的空气感，都异常清晰"。观众认为，《英雄》是一个视觉的盛宴，花几十块钱，看这些画面就值了。

音乐表现。谭盾为《英雄》配的音乐，不同于一般武打片紧张、急促、喧嚣的风格，也区别于好莱坞大片的"重炮轰炸"，而是表现出质朴、粗犷、苍凉、柔美、哀婉，"传达出一种悠远的历史感和神秘的东方美，令人陶醉，也令人沉醉"。

○一○二　陈滨.我看《英雄》：用色彩讲故事，张艺谋做得最好 [N].北京晚报，2002-12-15.
○三　张阿利，曹小晶.读电影：中国电影精品赏析（1980年后）[M].重庆：重庆大学出版社，2012：207.
○四　陈滨.我看《英雄》：用色彩讲故事，张艺谋做得最好 [N].北京晚报，2002-12-15.
○五　张阿利，曹小晶.读电影：中国电影精品赏析（1980年后）[M].重庆：重庆大学出版社，2012：207.

2）价格。《英雄》出品于 2002 年，当时国内电影放映采用院线的形式，《英雄》制片方与院线的分账比例为 4 : 6。国外发行放映则采用销售版权的方式，一次性获得版权收入，版权出售给美国的价格为 2500 万美元、日本为 500 万美元、韩国为 200 万美元。

北京、上海等地的观影票价不低于 35 元，团体票和学生票价格不低于 20 元，是国产电影票价较高的。此时，电影发行价和票价都与电影质量有密切联系。

3）分销。《英雄》在全球市场分销，在国外市场是将发行权销售给各国的代理商，因为代理商更加熟悉本国的电影市场，出售版权也不必考虑票房收入风险，因为版权费并非根据票房收入进行提成。

在国内市场通过院线进行分销，此时国内电影市场院线基本形成。中影集团的院线控制着大城市的主要市场。

上映时间选择了圣诞节之前的 2002 年 12 月 20 日，档期为贺岁档，该档期已经成为观影最为集中的时段，有人认为该时段的票房占国内票房年收入的 40%。北京新画面影业有限公司与中国电影集团合作，在全国范围内发行影片，实现了在《英雄》首轮上映期间，没有美国大片上映，为《英雄》提升票房提供了条件。同时，2002 年好事连连，申奥成功、申博（世博会）成功、加入 WTO、国足闯进世界杯决赛圈，加之《英雄》角逐奥斯卡最佳外语片等，为 2002 年年底这一"火爆"档期又添了"几把柴"。

在国内上映时，一个重要的问题是控制东南亚猖獗的盗版现象，否则会使盗版光盘流行，影响人们走进电影院观影，损害投资人的利益。有人为《英雄》盗版开价 500 万元。因此影片在深圳公映时，采用了系统的管控方法：入场时，通过安检门和安检仪，筛查携带摄影设备的人员，禁止他们进入放映厅；放映前，专业技术人员使用精密仪器扫描放映大厅、放映室，防止观众用任何微型摄影设备进行拍摄；放映中，有专门的保安人

员进行现场巡视，及时发现偷录的人员或设备，予以制止。另外，聘用的人员中有 20 多个身怀绝技的特警，起到了一定的威慑作用。《英雄》反盗版成为人们关注的新闻点，也起到了宣传影片的作用，将更多观众吸引到电影院中。

4）传播。《英雄》在信息传播过程中，带有突然爆发的庞大气势，给人们带来的冲击和震撼相当强烈。做到这种效果，主要是运用了屏蔽信息、首映典礼、整合宣传三种方式。

屏蔽信息。信息传播效果的一种现象为，人们在非常关注一个事物时，越没有相关信息人们越是关注，突然爆出一个"大消息"，其冲击力会非常大。因此，影片制片方在拍摄的一年时间里，没有邀请媒体到片场采访，影片封镜后也没有剧照流出，人们都在等待中议论和关注，期待消息。

首映典礼。在人们的期待当中，《英雄》通过在人民大会堂举行隆重首映式的方式发布消息。全球近 20 个国家和地区的约 500 名记者参加首映礼，现场悬挂超过 20 张、每张有两层楼高的电影海报，其中"为中国电影加油，为出征奥斯卡助威！"的宣传语非常醒目。首映式后，影片立刻成为媒体和人们关注的焦点。之前，制片方都是在各家影院举办首映式，仪式感不强，举办如此气势磅礴的首映礼应该是中国电影的第一次。

整合宣传。制片方对《英雄》进行了全方位整合宣传，使用媒介包括海报、路牌、灯箱报纸、电视、互联网等，演职人员包机到全国各地巡回宣传。境内以往的电影发行没有用过电视媒体宣传，《英雄》则从 2002 年 12 月 15 日开始连续 5 天在中国 5 家电视台每天播 5 次预告片，仅此一项广告投入即达 500 万元。⊖

⊖　罗飞.中国电影业的准好莱坞模式 [J].新财富，2003（3）.

4.《英雄》营销模式的运营保障

这里包括分析关键流程构建和重要资源整合两部分内容，以探查关键流程、重要资源与营销组合的匹配程度。

（1）关键流程构建。 电影运营流程包括设计（剧本创作）、生产（拍摄制作）和销售（发行和放映）。通过对《英雄》的案例研究，我们发现它进行了关键流程的构建，构建的关键流程为后期的宣传流程，即销售流程中的宣传流程。

当时剧本改编和选择不是关键流程，但是也很重要。1996 年，成龙想与张艺谋合作拍摄武打片，当时张艺谋、王斌、李冯策划了一个新编的武打戏，成龙看了之后觉得角色不适合自己演，剧本因此搁置了。几年之后，张艺谋又想起拍摄武打片，借着《荆轲刺秦王》的故事，开始修改原来搁置的剧本，于是就有了后来的《英雄》。

制作流程也不是关键流程。但是，为了保证电影好看，具有商业武侠片的特征，制作过程也是非常讲究的。2000 年 11 月，张艺谋计划在 2001 年 7 月开机。2000 年 12 月，梁朝伟和张曼玉决定出演。2001 年 2 月，工作人员分别到青海、甘肃、新疆、内蒙古、四川、云南选景，并于 3 月确定了胡杨林、九寨沟、雅丹地貌等景点。2001 年 4 月，服装师和田惠美进组，着手设计服饰。2001 年 5 月，开始在横店搭建棋馆、藏书阁并改建秦王大殿。2001 年 5～6 月，调整剧本，确定演员。2001 年 8 月 11 日，正式开机。2002 年 1 月 18 日，关机。2002 年 8～9 月，完成后期制作并送审。

销售成为关键流程。《英雄》的成功，固然有剧本和拍摄方面的重要原因，但最为重要的还是销售和宣传工作做得声势浩大。有人认为，《英雄》的生产过程，就是一个预售的过程，就是一个宣传和推广的过程，从选人、选景，到传出张曼玉、章子怡不和，再到李连杰撞人、放映员自杀等，围

绕着《英雄》的跟踪报道铺天盖地。[一]张艺谋认为《英雄》之所以火爆，宣传起到了 60%～70% 的作用。[二]张伟平在接受记者采访时也表示，《英雄》的成功首先归功于有一个叫得响、能够征服观众的作品，另外还归功于成功的商业运作，制片方使用了一些中国电影史上从来没用过的宣传手段，制作仅完成了工作的 1/3，2/3 的工作是影片拍完之后进行的。[三]从当时观众对《英雄》的评分来看，仅为 6.5 分（现在评分有所增加，豆瓣和猫眼平均分数为 7.6 分），表明剧本和制作过程并非关键流程，宣传起到了最为重要的作用。在销售具体实施过程中，中影集团和新画面影业联合发行，中影集团主要负责境内影片的销售、谈判、签订合同、洗印拷贝、催收款项等工作，而新画面影业负责境内的宣传推广工作。

（2）**重要资源整合**。对于一家电影制作公司来说，资源包括有形资源和无形资源，比较重要的资源是人员和资金。

人员整合。制片方一开始就将《英雄》确定为商业武侠片，获得高投资回报率是营销的重要目标，这样一来，宣传的内容和力度就变得比其他环节重要。因此，在选择人员的过程中考虑到了市场号召力和宣传效果。首先，组建了一个具有国际影响力的摄制组。导演为张艺谋，摄影指导为杜可风，动作指导为程小东，服装设计为和田惠美，作曲为谭盾等，云集了诸多荣获国际电影奖项的大师，包括获得奥斯卡奖的人物（见表 6-1），这不仅可以提升电影制作质量，也可以用作宣传的卖点。其次，选用了具有市场号召力的演员。影片演员阵容异常强大，包括李连杰、梁朝伟、张曼玉、章子怡、甄子丹和陈道明等，其中多位具有国际影响力，或者获得过国际电影节奖项。再次，集合了具有市场运作能力的专业团队。影片由北京新画面影业有限公司和香港精英娱乐公司联合出品，前者善于国内市

㊀　黄江伟，《一个叫〈英雄〉的产品》，见《商界》编辑部．中国企业新产品营销 [M]．成都：四川人民出版社，2003．

㊁　罗飞．中国电影业的准好莱坞模式 [J]．新财富，2003（3）．

㊂　徐海屏．张伟平：张艺谋养孩儿，我办婚礼 [J]．新闻周刊，2004-07-12．

场运作，不断推出新闻事件和轰炸性广告，而且由专业化团队来运作；后者善于国际市场运作，在其运作下，米拉麦克斯影业公司买断了《英雄》在北美的版权，分担了 2/3 的资金压力。张伟平曾经谈到，新画面影业和张艺谋合拍的前几部片子，推广时都是张艺谋带着演员满世界跑，但是到了《英雄》推广的时候，先前那种仅凭主创人员"走四方"的方式过时了，因此催生了新画面影业专业化的运作团队。⊖他说："《英雄》的成功是人力资源运用的成功……操作发行《英雄》的时候，成立了一个领导小组，这个领导小组里全是我交了 10 多年的哥们儿。"⊜张艺谋曾经把自己比喻为种萝卜的，张伟平是卖萝卜的，术业有专攻才能取得好的效果。

表 6-1　摄制组主要人员简介

职　位	姓　名	主要成就
导演	张艺谋	中国第五代导演的领军人物，影片频频在国内外各大影展上获奖
编剧	李冯等	新生代作家曾获长江文艺小说奖等多项文学奖
总摄影师	杜可风	香港电影界的顶级摄影师，王家卫所有电影均由他拍摄
摄影师	侯咏	中国电影金鸡奖摄影大奖获得者
美术师	霍廷霄	中国电影金鸡奖最佳美术设计奖得主，法国戛纳电影最佳美术奖贡献奖得主
录音师	陶经	被誉为中国电影第五代的"耳朵"
作曲	谭盾	奥斯卡最佳原创音乐大奖得主
服装师	和田惠美	奥斯卡最佳服装设计大奖得主
武术指导	程小东	香港电影界的顶级武术指导，指导电影多次获得"金马奖"
歌曲主唱	王菲	歌后

资料来源：黄江伟，《一个叫〈英雄〉的产品》，见《商界》编辑部. 中国企业新产品营销 [M]. 成都：四川人民出版社，2003.

资金筹措。《英雄》是一部大投入电影，过亿的资金并不容易筹集，没有充足的资金，难以保证拍出优质的大片，也没有条件花费巨资进行营销推广。《英雄》借鉴好莱坞的融资方式，向金融机构借款、担保以获得拍摄

⊖ 徐海屏. 张伟平：张艺谋养孩儿，我办婚礼 [J]. 新闻周刊，2004-07-12.
⊜ 李彦.《十面埋伏》能超过《英雄》吗？——张伟平访谈 [J]. 大众电影，2004（6）.

资金，总投资为 3100 万美元，其中 2/3 来自银行贷款。

因此，《英雄》最为重要的资源是人员和资金，两者围绕关键流程——销售推广进行了整合。

5.《英雄》营销模式的形成路径

《英雄》的营销模式，可以概括为：以贺岁武侠商业影片获得盈利为目标，形成了以城市年轻人为目标顾客，以侠义为定位点，以影片传播为核心，以产品、价格、分销为辅助的营销要素组合的模式。为保证目标的实现，将影片销售推广作为关键流程，人力、资金等重要资源整合向宣传推广流程倾斜。

《英雄》营销模式的形成路径，是从营销组合模式到资源模式，再到流程模式，最后到营销组合模式，是一个从外到内，再从内到外的形成过程。

6.《英雄》营销模式的运营结果

《英雄》超越了最初确定的营销目标：总投资 3100 万美元，总收入高达 5055 万美元，两年投资回报率高达 68.5%。虽然该片角逐奥斯卡最佳外语片奖没有成功，但是在国内获得了第 23 届中国电影金鸡奖最佳导演奖、最佳录音奖、最佳美术奖等，第 26 届大众电影百花奖最佳故事片奖，2003 年中国电影华表奖特殊贡献奖等。

《英雄》取得超过预期的投资回报率，主要原因是它探索了好莱坞的运营模式，着眼于全球市场，进行衍生品的开发。因此，它采用的模式被称为"中国电影业的准好莱坞模式"。

（1）目标市场辐射全球。李小龙、成龙、李连杰的功夫电影在全球市场开创了一个独特且令人喜爱的类型，再加上李安执导的《卧虎藏龙》在

○ 罗飞. 中国电影业的准好莱坞模式 [J]. 新财富，2003（3）.

全球热播掀起的效应，使人们对中国功夫电影产生兴趣。为了满足全球市场的需要，《英雄》选择了全球知名的导演张艺谋，以及全球熟知的明星阵容，增强了国际分销商的兴趣，使之着力推广该影片。2002 年 4 月 4 日，《英雄》以 2500 万美元的价格成功将北美等地发行权卖给美国米拉麦克斯影业公司，随后又在韩国与日本以 200 万美元和 500 万美元的价格将发行权售出，再加上东南亚和中国港台地区的收入，投资 3200 万美元的《英雄》未在国内上映就已靠海外版权收益收回了成本。这样国内市场的票房分成就是纯利润了。

（2）进行电影衍生品的开发。实际上，电影衍生品开发，贯穿于电影筹划、摄制和上映的全过程。《英雄》主要是进行了电影的后市场开发。

一是贴片广告。《英雄》在影片前面附加了长达 5 分钟的贴片广告，该项收入达 2000 万元。

二是音像版权。2002 年 12 月 20 日，经公开竞拍，广东飞仕影音有限公司与广东伟佳音像制品有限公司，以 1780 万元购得《英雄》的 VCD、DVD 版权，取得在 2003 年 2 月 6 日以后该片音像制品的发行权。

三是纪录片拍摄权。《缘起》是记录《英雄》拍摄过程的纪录片，其版权卖到 300 万元，而以前中国纪录片的版权一般是一集 3 万元左右。

四是小说、漫画、邮票等。2002 年 12 月上旬，由《英雄》编剧李冯改编的同名小说首印 5 万册，定价 20 元；聘请香港漫画大师马荣成执笔，出版漫画版《英雄》；与中国邮票总公司合作发行英雄人物邮票；另外，还有英雄游戏、英雄剑等产品推出。

在正式公映前，《英雄》的多种附属产品上市，一方面为投资者带来了约 555 万美元的收入（占总收入的 10%），另一方面为《英雄》的上映预热造势。

7.《英雄》营销模式研究小结

我们把前面关于《英雄》营销模式的研究结果，填入第2章确定的研究框架之中，就会得出《英雄》的营销模式（见图6-1）。图中的"票房分成"，其实是出售影片的收入（包括国内外市场）。

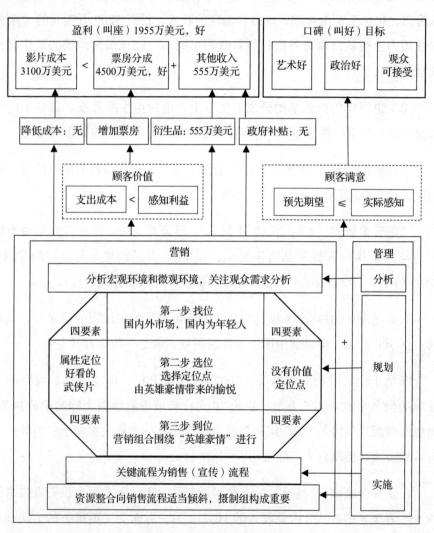

图 6-1 《英雄》的营销模式

《建国大业》的案例研究

《建国大业》是一部主旋律电影，取得了口碑和票房的双丰收。我们依据确定的研究框架，对《建国大业》的营销目标、营销模式选择依据、营销模式核心内容、营销模式运营保障、营销模式形成路径和营销模式运营结果六方面进行研究，并进行结果呈现。

1.《建国大业》的营销目标

《建国大业》出品于 2009 年，是中宣部文艺局、广电总局电影局确定的新中国成立 60 周年重点献礼影片，由以中国电影集团公司为主的 11 家制片单位联合出品。营销目标主要是"献礼"，当时广电总局的领导设想票房为 2000 万元或更低，但是制片方中影集团试图通过商业化运作拍出一部好看的电影，并收回投资。

2.《建国大业》营销模式的选择依据

在拍摄《建国大业》的时候，中国电影市场的商业化已经形成规模，加之这是一部主旋律电影，营销模式的选择依据主要考虑了两个方面：一是微观方面的观影人群；二是宏观方面的通过审查。这两方面的协调，对于《建国大业》来说是一个挑战，如何把主旋律电影拍得好看，并非一件容易的事情。出品方通过分析发现，人们走进电影院花钱看电影，最为关注的是好看，好看就需要有好的故事，而不是说教，没有人愿意花 60～80 元到电影院去上课，看电影是为了娱乐和放松，寓教于乐才会取得更好效果。⊖而要通过政府有关部门的审查，就必须符合历史原貌，传播正能量。影片分别经由电影局、广电总局审查小组，重大历史题材领导小组，北京市政协和全国政协进行审查后才能公映，因此在修改剧本时就邀请了各方

⊖　韩三平，黄建新.《建国大业》导演感言 [J]. 当代电影，2009（11）.

进行讨论，召开了多次座谈会。[⊖]当然，在宏观上也考虑了新中国成立 60
周年的大背景，人们有一种自豪感和喜悦感需要抒发。不过，没有数据表
明出品方进行过量化的营销环境分析。

3.《建国大业》营销模式的核心内容

营销模式的核心内容，包括目标顾客、营销定位，以及产品、价格、
分销、传播等营销要素的组合。

（1）目标顾客。《建国大业》的目标顾客是普通大众，但是年轻人仍为
主要的目标顾客人群。导演韩三平说，这是一部国民电影，是一部彻头彻
尾拍给全国人民看的电影，对海外市场不感兴趣，目标是中国观众。[⊜]这些
人走进电影院的理由是娱乐和放松。

（2）营销定位。如果说《霸王别姬》是艺术范儿的商业片，《甲方乙方》
是喜剧贺岁范儿的商业片，《英雄》是武侠范儿的商业"大"片，那么《建
国大业》就是主旋律范儿的国庆商业"大"片，不是指投资大，而是指阵
容强大。

营销定位是指为顾客带来的体验感受。《建国大业》导演韩三平、黄建
新曾经撰文表示，电影是拍给观众看的，观众喜欢什么就拍什么，通过一
切手段去感染观众和打动观众，让群众在情绪中产生足够的美感，从而获
得愉悦的享受。具体到《建国大业》，就是让熟悉这段历史的人，能够通过
看电影满怀喜悦和感动地重温历史；让不熟悉这段历史的人，通过清晰的
故事对这段历史产生兴趣，重新回顾和审视它。[⊜]国庆，需要让人在观影过
程中产生自豪的愉悦感。

一项研究结果显示：新中国成立 60 周年的一系列庆祝活动，尤其是大

⊖ 史东明，张煜，侯维雅."天助"《建国大业》焉有不成 [J]. 当代电影，2009（11）.
⊜ 本报记者.《建国大业》被赞国民电影盘点明星出场顺序 [N]. 成都商报，2009-09-17.
⊜ 韩三平，黄建新.《建国大业导演感言》[J]. 当代电影，2009（11）.

阅兵增强了国人的自豪感和社会认同感，此时推出弘扬主流价值的《建国大业》，很容易成为观众寻求心理认同的路径，这是《建国大业》取得高票房的重要原因。⊖

（3）营销组合。营销组合要素明显是根据目标顾客和营销定位进行组合的，换句话说，营销组合各个要素都努力地让观影者感受到营销定位点：通过建国大业的故事，获得愉悦和感动。

1）产品（影片）。我们按影片类型、影片故事、人物表演、画面（摄影和场景）、音乐等构成要素进行分析，大多考虑了目标顾客的需求和定位点的体现。

影片类型。《建国大业》属于主旋律商业大片。商业是指以盈利为目的，带有娱乐性地进行商业化运作。主旋律片，指能充分体现主流意识形态的革命历史重大题材影片和与普通观众生活相贴近的现实主义题材、弘扬主流价值观、讴歌人性的影片。《建国大业》是二者结合的典型代表。

影片名称。《建国大业》编剧王兴东谈到，这个名称源于宋庆龄和李济深两个人参与筹备政协的故事。他看到的资料显示，宋庆龄到前门火车站见到毛泽东，宋庆龄说："祝贺你们的胜利。"毛主席说："这是我们共同的胜利，我和我们的同志们共同欢迎您来参加政协会议。"李济深到沈阳解放区，看到老百姓送子参军，人民送粮食，支援平津战役，当时他说老蒋没有"不完"的道理。这个材料里面说，李济深到解放区不是一般的"游客"，他是来与共产党合作筹备新政协、参与建国大业的。因此片名《建国大业》恰当地表明了影片类型和营销定位点。

影片故事。该片主要讲述了 1949 年新中国成立前夜，以毛泽东为首的中国共产党团结各民主党派，经过不懈的斗争和努力，最终成功召开了第

⊖ 刘浩东 . 2012 中国电影产业研究报告 [M]. 北京：中国电影出版社，2010：223.

一届全国新政治协商会议，成立了中央人民政府的伟大历程。编剧王兴东认为，第一次政协会议与建国至关重要，因此"会议"是故事的核心，表现毛泽东和他的战友们是怎样完成的"建国大业"，其主题紧扣住人民政协会议能不能开成？宋庆龄、李济深、张澜等身在蒋统区的民主党派的领袖能不能来解放区参加政协会议？遇到了哪些障碍和险情？最后是如何成功召开第一次政协会议的？"合法地接生了人民共和国，选举了新国家领导人。这就是全部的故事。"⊖其中，大故事中有小故事，增强了观影的娱乐性。例如，我军在攻至北京城外时，王宝强扮演的士兵误将北平城墙当作地主大院。又如，蒋经上海反腐败，表现出其忠贞爱国、大义灭亲的热血青年形象，使观影的年轻人产生共鸣。

人物表演。《建国大业》导演韩三平、黄建新谈到，现在中国电影市场是明星的时代，每位明星的名字背后都有一个庞大的粉丝群体，每个名字都意味着可观的票房。⊜他们接受陈凯歌导演的建议，采用全明星的阵容，张国立率先提出了"零片酬"参演，为祖国母亲献上一份生日礼物，结果出现了"不参演《建国大业》不是一线演员"的说法，诸多明星主动要求零片酬出演，导演组努力进行角色的匹配，最终参演的明星或著名演员达到 172 人。他们的表演认真、真诚，达到了高水平，给人以艺术的享受。陈凯歌扮演的冯玉祥霸气十足，陈坤扮演的蒋经国堪称惊艳，张国立扮演的蒋介石非常神似。冯小刚扮演的杜月笙活灵活现，当时 80 多岁的杜月笙女儿要见冯小刚，竟让自己 60 多岁的儿子叫冯小刚爷爷，可见演得逼真（不过杜月笙女儿说，杜月笙从不戴墨镜）。姜文扮演毛人凤，阅读了不少资料，第一次进组的时候，他戴了一副蛤蟆镜，导演说这个不对，姜文回头发了个资料，20 世纪 40 年代，麦克·阿瑟戴的就是这个眼镜。姜文敬礼时先撅一下屁股，有别于其他的国民党将领，因为他考证过毛人凤和

⊖　王兴东. 召开一届政协会，接生一个新中国——关于《建国大业》编剧的思考 [J]. 电影新作，2009（5）.

⊜　韩三平，黄建新.《建国大业》导演感言 [J]. 当代电影，2009（11）.

其他留美留英的国民党将领不一样，有留日的背景，在敬礼时习惯先撅一下屁股。130 分钟的电影云集了百余名明星，大大增强了观众观影的好奇心和娱乐性，特别是在第 120～125 分钟出现的政协会议商讨国旗、国歌等议题，妇女代表合影时，十余位明星集中出场，有甄子丹、章子怡、冯巩、葛存壮、王馥荔、邓超、苗圃、英达、郭德纲、梁家辉、陈数、宁静、张秋芳、王雅捷等，让人眼花缭乱，识别明星演员成为人们观影时的一个乐趣。网友形象地描述观影过程："眼睛一睁，姜文出现了；眼睛一闭，刘德华过去了；再揉揉眼，成龙、黎明、章子怡扎堆冒出来了。"⊖《建国大业》改变了过去"历史影片不用明星而用特型演员扮演人物"的惯例，受到了观众的喜爱。

画面呈现。韩三平导演曾经谈到，这是为普通观众拍摄的电影，因此要采用最为朴实的手段叙述故事、刻画人物，镜头运动不要花哨，色彩要丰富，画面要让人看清楚，使观众轻松愉悦地看电影，声音、用光、服装、道具等，都选择最为朴实的手段。⊜

音乐表现。乐评人认为，《建国大业》的音乐立足于还原历史本身，打破了以往历史影片采用正邪两种不同的主题音乐显示倾向性的做法，这也符合影片没有进行正面人物和反面人物的脸谱化区别，例如反映国民党衰败的音乐是凄美的，反映共产党形象的音乐是单纯的、美好的。⊜同时，音乐较为平缓，没有给人以大吵大闹的感觉，让人在舒缓的音乐中反思和享受。

2）价格。《建国大业》的分销收入，按照中国电影票房的分成模式，院线和电影院拿走 55%，影片制作拿到 45%。

由于《建国大业》属于国庆献礼商业大片，加之明星云集，单位组织

⊖　王思璟.《建国大业》的账本 [N].21 世纪经济报道，2009-09-24.
⊜　韩三平，胡克《建国大业》: 简洁是最高深的艺术——韩三平访谈 [J]. 电影艺术，2009(5).
⊜　杨海军. 析《建国大业》的电影音乐 [J]. 电影文学，2012（10）.

观影占一定比重，因此观影票价采取了高价策略，不是根据成本确定的，而是根据需求确定的，票价与同期的进口大片《变形金刚2》《飞屋环游记》等相当。上映初期，北京、上海的影院挂出了80～100元的票价，其他大城市也达到60元以上。当然，对于一些贫困、偏远地区则采取了较低票价甚至免费观影的价格策略。

3）分销。《建国大业》在大陆市场分销，主要是通过各家院线，采取了全方位的分销渠道策略，发行数字拷贝数量达到1450个。有人估计，600～700个电影拷贝就可以辐射全国80%的市场，1450个拷贝意味着一家影院的多个影厅可以同时放映《建国大业》，增加了影片的票房收入。⊖另外，由于观影人数较多，各影院将80%的场次都安排给了《建国大业》。

同时，《建国大业》选择了在国庆档上映，既与国庆献礼片的影片类型相匹配，又选择了一个相对空位的档期（9月为电影市场的淡季），这也是人们的假期。影片于2009年9月16日在全国公映，该年10月1日恰好是中华人民共和国成立60周年，政府、团体、党派都有一系列庆祝活动，同时还有隆重的阅兵式，这一切都从不同角度提升了人们的观影热情。国庆节之前上映，方便单位、机关、团体组织集体观影，对于主旋律电影这部分也是不可小视的市场份额，在中影星美院线老影院的团体包场高达60%，新影联团体包场也达到39%。⊜有的影院经理说："这个档期最好，前半个月市场已经饿了，后半个月到十一，还有八天假期。在《风声》之前是一片独大。"⊜

4）传播。《建国大业》在信息传播过程中，突破了以往主旋律电影集体观影的单一模式，进行了市场化的信息传播和沟通，并不局限于影片公映前夕，而是贯穿于影片拍摄和公映的全过程。

⊖ 黄卓. 从《建国大业》看中国主旋律电影的市场化运作 [J]. 东南传播，2010（9）.

⊜⊜ 边静. 2009中国电影市场的一个奇迹——《建国大业》策划营销发行放映综述 [J]. 当代电影，2009（11）.

在制作前夕，发布影片开拍信息。2009年2月12日召开影片开拍发布会，在演员名单上看到30位明星，并且说名单还在进一步扩大当中。这引起了全社会的关注。

在制作阶段，更新明星参演信息。由于众多明星参演，谁参演谁不参演，谁演什么，受到了媒体和受众的极大关注，人们也非常期待看到他们演得如何。因此，达到了"未映先热"的效果。[⊖]

在上映前夕，发布影片上映信息。由于该片是中宣部、电影局的重点影片，加之明星云集，媒体进行了大量信息发布、重点报道，电影台滚动播放《建国大业》预告片，一些时尚杂志也以出演的演员作为封面。

在上映初期，在各城市举办首映式。导演韩三平带领主创人员，8天时间里在北京、上海、南京等8座城市举办了隆重的首映典礼，成为当地最受关注的活动之一，带来了全国的观影热潮。

在上映当中，发布观影评论。在上映过程中，不断发布影片评论，以及观影人员的感受，形成口碑，带动更多的人走进电影院。

4.《建国大业》营销模式的运营保障

这里包括分析关键流程构建和重要资源整合两部分内容，以探查关键流程、重要资源与营销组合的匹配程度。

（1）关键流程构建。电影运营流程包括设计（剧本创作）、生产（拍摄制作）和销售（发行和放映）。通过对《建国大业》的案例研究，我们发现制片方进行了关键流程的构建，构建的关键流程为制作过程，或曰拍摄过程。

剧本改编和选择不是关键流程，但是也很重要。2006年北京市政协召开影视编剧委员会，计划通过影视作品宣传政协工作，准备创作一部电视

⊖　黄卓.从《建国大业》看中国主旋律电影的市场化运作[J].东南传播，2010（9）.

剧《政协委员》，王兴东表示想写第一次全国政协会议，得到批准。王兴东在新中国成立 50 年时，曾经写过献礼片《共和国之旗》，因此对第一次政协会议比较了解。另外一个编剧陈宝光，15 岁就开始研究毛泽东，积累了丰富的资料。最后两人合作完成了剧本。拍摄时，导演对剧本又进行了完善。该剧本的最大特点是突出主旋律但又有故事，故事曲折、惊险，包含诸多细节，这是影片好看的关键。

销售流程也不是关键流程，但是也很重要。影片在拍摄开始，制片方就进行了系统的销售规划，并且实行了这个销售规划。具体包括价格、分销和传播的规划和实施。

制作流程为关键流程。一个主要的限定因素是时间短，2008 年 10 月下旬摄制组成立，2009 年 2 月 2 日开机，6 月 9 日停机，9 月 3 日制作出第一个拷贝，9 月 16 日上映。在这么短的时间里拍出一部大片，没有一个高效率的制作流程，无论如何是无法完成的，通常这种规模的影片拍摄周期为 20 个月左右。另外，之所以将制作流程视为关键流程，更是因为影片定位于"通过第一次政协会议召开的历史事件让观众感受到愉悦"，其中最为重要的是影片好看，有故事，有明星，有表演，起关键作用的是 172 位明星（80% 的观众可以叫得出演员名字）融入影片故事情节当中，表演得自然、出色。这几乎不可能实现的事情，是通过制作流程来实现的。一是如何让这 172 位演员参演？二是如何给他们匹配合适的角色？三是如何根据他们的时间完成一个个拍摄任务？最后，还有剪辑、配乐、录音等工作。"它体现了电影工作流程的一体化。这个工业流程一直流淌到市场程序中，在拍摄的过程中对剧本的加工和改造同时进行，对场景的设置和新的勘探同时进行，演艺人员的不断涌进也同时进行，同时，宣传、推广、营销已经开始和摄制同步进行。"后期制作的流程，也是采用多方合作方式完成

○ 张煜，张宏森. 站在产业的起点上——与国家广电总局电影局副局长张宏森谈《建国大业》[J]. 当代电影，2009（11）.

的，否则难以保证速度和质量符合计划标准。

（2）**重要资源整合**。对于一家电影制作公司来说，资源包括有形资源和无形资源，比较重要的资源是人员和资金。对于《建国大业》来说，最为重要的资源是人员，也就是人脉。

1）豪华的摄制组。这是一个精英摄制组。著名电影人张和平为总策划人，从剧本征集就开始介入，也是他推荐韩三平导演该影片。韩三平是有"英雄崇拜和红色情结"的人，又是中影集团董事长，既具有导演红色电影的经验，又有资源调配的优势，这是后来电影按时完成的重要原因。韩三平既有董事长工作在身，又有拍摄影片"大而高"的特征，因此他又邀请黄建新导演加盟，黄导属于"宽而细"的风格，可以更加专心地导演。同时，韩三平、黄建新用自己的人脉，形成了一个友情导演组，冯小刚执导了一场妇女代表的戏，陈可辛导演了和黎明有关的两场戏，操作复杂的"西苑阅兵"由陈凯歌负责。陈凯歌还是"起用全明星参演"建议的提出者。这些人难得聚于一部影片，似乎都是不可缺少的。有时几个导演同时在场，都蹲在监视器旁，都要指挥，闹出了一些笑话，十分好玩，令人难忘。

2）年轻的制作团队。为了满足青年观众的需求，韩三平第一次设置了文学副导演，由"80 后"网络写手董哲担任，他对 1945～1949 年国共两党间发生的大事件非常熟悉，可以搜集年轻人喜欢的、好看的素材，让导演选择融入摄制台本中。进城解放军误将城墙认为地主大院，蒋经国"上海打老虎"，就是董哲提供的素材，影片上映时年轻人对此产生共鸣。邀请 27 岁的徐宏宇担任剪辑，"影片虽然人物繁多，历史风云变幻莫测，情节丰富，细节复杂，但是影片基调简洁、大气、现代，符合年轻人观众的欣赏情趣"⊖。

⊖ 罗清池. 从《建国大业》的热映管窥中国主旋律电影运营策略的转型 [J]. 电影评介，2009（22）.

3）庞大的明星阵容。韩三平在接受央视《面对面》记者访谈时说："没有明星不行，但明星汇集，没有故事，或故事简单化、概念化，就会成为一堆杂烩，也不行。"[一]王学圻曾经谈到被邀请的过程，韩三平给他打电话说"妈妈生日了，咱们做女儿的，是不是应该送点礼物，表达自己的心意"，王学圻很感动，认为是义不容辞就来了，这是很多明星主动参演的重要原因。该片的拍摄像是中国明星齐聚的一个盛大节日，他们都乐意、开心地参与其中。影片中出现的大多数人物是真实的，因此演员与人物的匹配非常重要，这是一个庞大的资源整合过程。导演的原则是：最好形神兼备，形神具其一选择神似的，同时要有演该人物的演技和技巧。这就使仅有一两句台词、露面一两分钟的明星也给人留下了深刻的印象。

4）现代化的影视基地。《建国大业》能在短期内高质量地完成，还有一个非常重要的原因，就是制片方之一的中影集团拥有一个现代化的影视基地，它有国际水平的国家级影视产业专业技术服务中心、后期制作中心、制片公司总部集聚中心、展示与传播中心、外景基地、专项人才培养基地等设施。没有这样一个国际水平的电影基地，就难以在国庆前夕完成影片的后期制作。

《建国大业》的投入不是很大，有一定的投资风险，不过由于政府对主旋律电影有一定的补贴，因此投资风险进一步降低，有一定的利润回报。资金没有成为影片拍摄的障碍，共有约10家投资方，其中中影集团占投资一半左右。

5.《建国大业》营销模式的形成路径

《建国大业》的营销模式，可以概括为：以主旋律商业影片弘扬中国共产党多党合作成就为目标，形成了以城市年轻人为目标顾客，以愉悦为定位点，以影片好看为核心，以价格、分销、传播为辅助的营销要素组合的

㊀　央视记者，《对话韩三平：银幕创大业》，2009 年 10 月 18 日央视《面对面》。

模式。为保证目标的实现，将影片制作过程作为关键流程，人力、资金等重要资源整合向制作流程倾斜。

《建国大业》营销模式的形成路径，是从营销组合模式到资源模式，再到流程模式，最后到营销组合模式，是一个从外到内，再从内到外的形成过程。

6.《建国大业》营销模式的运营结果

《建国大业》超越了最初确定的社会和经济两个营销目标，实现了社会效果和经济效果双丰收。

（1）从社会效益方面看，产生的宣传、教育效果令人惊喜。人们通过一部主旋律影片，在观影享受愉悦的同时，了解中国共产党多党合作、建立新中国的成就。它成为主旋律电影中口碑最好的影片之一，无论是国家领导人、电影局领导，还是影评专家、电影观众都对该片赞赏有加。该片荣获 2010 年第 30 届大众电影百花奖最佳故事片、最佳导演（韩三平、黄建新，提名）、最佳男主角（张国立，提名）、最佳女配角（许晴），荣获 2011 年第 14 届中国电影华表奖优秀故事片奖、优秀导演奖、优秀电影音乐奖等。

（2）从经济效益方面看，投资回报大大超过了制片方的预期。我们没有十分准确的数字，通过媒体的估计可知投资回报率是相当高的。有媒体分析，《建国大业》实际拍摄投资为 3700 万元，中影集团为它投入了 2000 万元的宣传费用，两项投资相加是 5700 万元，按照中国电影票房的分成模式（院线和电影院拿走 55%，影片制作方拿到 45%），扣掉相应的纳税额，票房 1 亿元大概可以带给影片投资方近 4000 万元收益。[注]按照 4 亿元的票房计算，收入可以达到 1.6 亿元左右，因此投资回报率达到了 300% 左右。

当然，《建国大业》高投资回报的一个重要原因是诸多知名演员"零片

　○　王思璟.《建国大业》的账本 [N].21 世纪经济报道，2009-09-24.

酬"出演，有人计算过这些知名演员的出场费按照市场价可以达到 3.5 亿元，如果按此标准付酬，《建国大业》必亏无疑，当然如果按此标准付酬，摄制组就不会邀请这么多知名演员了。知名演员之所以高兴地零片酬出演，还是源于这是新中国成立 60 周年献礼片，以及中国政协和韩三平导演等的深厚人脉。具体脉络是这样的：首先，陈凯歌建议全部由知名演员出演，推荐陈坤演蒋经国；接着，韩三平邀请张国立出演蒋介石，给出了一个较低的片酬，张国立是投资方之一，片酬那么低，就不要了，无意中提出了"零片酬"概念；后来，这一概念对此后参演演员的片酬产生了影响，韩三平陆续向演员邀约"零片酬"出演，其理由是"妈妈过生日了，给妈妈一个礼物"，引起了极大共鸣；最终，知名演员越来越多，形成了"没有参演就不是知名演员""没参演就不够红"的说法，是否参演成为知名度的试金石。当然，最为重要的因素在于《建国大业》强大的背景、全国政协在文艺界非同寻常的号召力，以及中影集团在国内影业圈内的特殊地位，多个重量级因素叠加，使韩三平导演"零片酬"的提议获得热烈响应。⊖不过，当时投资商中影集团承诺，如果票房超过 2 亿元，会向创作人员支付薪酬，但是仍然属于象征性片酬。

《建国大业》没有进行真正意义上的衍生产品的开发，仅仅为了宣传影片，推出了一些礼品，如雨伞、茶杯、扑克牌、签字笔等。在《建国大业》正式上映之前，有 10 个商业贴片广告，收入应该归院线所有。受剧情和主旋律影片类型限制，影片之中没有植入广告。因此，衍生品收入可以忽略不计。

7.《建国大业》营销模式研究小结

我们把前面关于《建国大业》营销模式的研究结果，填入第 2 章确定的研究框架之中，就会得出《建国大业》的营销模式（见图 6-2）。

⊖　王思璟.《建国大业》的账本 [N].21 世纪经济报道，2009-09-24.

图 6-2　《建国大业》的营销模式

《搜索》的案例研究

　　《搜索》出品于 2012 年，是继《手机》之后，又一部反映信息技术发展给隐私权带来冲击的影片。我们依据确定的研究框架，对其营销目标、营销模式选择依据、营销模式核心内容、营销模式运营保障、营销模式形

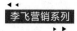
成路径和营销模式运营结果六方面进行研究，并进行结果呈现。

1.《搜索》的营销目标

陈凯歌在接受记者访谈时，谈道："决定拍《搜索》，摆在我和投资方面前的问题是，如果拍出一部和时代息息相关的、有尖锐、有感动的电影，那么愿不愿意少赚一点？最终我们一致给出了肯定的答案。《搜索》的票房，不可与有商业诉求的电影同日而语，但我却非常满意，它给了我很大的信心，也可能给了一些更年轻的导演一些信心，这就是它给我的意义。"该片的营销目标可以确定为：给观众带来快乐和信心，并且保证赚钱，同时让世界了解一个真实、"活着"的中国。

2.《搜索》营销模式的选择依据

在策划电影《搜索》时，制片方没有进行系统的定量化数据分析，但是对于宏观环境和微观环境有所考虑：一是微观方面的观影人群；二是宏观方面的通过审查。主要的观影人群为年轻人，还要考虑管理部门审查的具体要求。

3.《搜索》营销模式的核心内容

营销模式的核心内容，包括目标顾客、营销定位，以及产品、价格、分销、传播等营销要素的组合。

（1）**目标顾客**。《搜索》实际上反映的是"人肉搜索"。"人肉搜索"，是指利用人工参与来提纯搜索引擎提供信息的一种机制，通过其他人来搜索自己搜不到的东西，更强调搜索过程的互动。这是一个互联网词，影片故事与这个词息息相关，因此经常在网的年轻人为该影片的目标顾客。

（2）**营销定位**。《搜索》是一部反映现实题材的故事片。按导演陈凯歌

的说法，该片通过与高科技相伴而生的"人肉搜索"的故事，给观众带来愉悦和信心的感受。

（3）营销组合。营销组合要素明显是根据目标顾客和营销定位进行组合的，换句话说，营销组合各个要素都努力地让观影者感受到营销定位点：通过《搜索》的故事，给人以愉悦和信心，引发人们的思考。

1）产品（影片）。我们分别对影片类型、影片名称、影片故事、人物表演、画面（摄影和场景）、音乐等构成要素进行分析，大多考虑了目标顾客的需求和定位点的体现。

影片类型。《搜索》属于现实题材的剧情片，不排除具有商业片的某些特征，但是从总体上可以归类于艺术片。豆瓣电影网为其归类为剧情和悬疑片。剧情片通常指根据现实生活中真实存在但往往不被大多数人所注意的事件改编的故事性电影，用剧情的变化带动电影的推进。

影片名称。互联网时代的"人肉搜索"技术，是娱乐和便利大众的一种工具，但有时可能成为一种杀人的利器。《搜索》就讲述了这样的故事，因此直接采用"搜索"作为影片名称。没有称之为《人肉搜索》，原因之一是审查时难以通过。

影片故事。公司董事长秘书叶蓝秋（高圆圆饰）在获知自己患癌症后，心灰意冷，在乘坐一辆公交车时，沉浸在惊愕与恐惧之中，拒绝给一位老大爷让座，引起了非议。这一过程被电视台实习记者杨佳琪（王珞丹饰）用手机拍摄了下来，快速交给准嫂子陈若兮（姚晨饰），陈若兮将此新闻恶意放大，引发了全社会的大搜索，集体声讨叶蓝秋的"不道德"行为。无奈之下，叶蓝秋带着老板沈流舒（王学圻饰）借给她的 100 万元消失了。不料这更使她被冠以"小三"之名。陈若兮的摄影师男友无意中被卷入叶蓝秋的世界中，为了获得一笔高额报酬，他受雇陪伴在叶左右。他不知道，这

竟是这个饱受指责的女人生命中最后一段时光。叶蓝秋最后自杀，彻底改变了陈若兮的生活。这是以年轻人为主体的网民非常感兴趣的故事。同时，故事来自流行的网络小说《请你原谅我》，它是唯一入选第五届鲁迅文学奖的网络文学作品，拥有大量的互联网粉丝。

人物表演。《搜索》也是知名演员云集，包括高圆圆、赵又廷、张译、姚晨、王珞丹、王学圻、陈红、陈燃等，基本都是年轻观众喜爱的。演员现实主义的表演也受到观众的赞扬。王学圻将一个成功商人的自负和自信，用言语、眼神和动作充分地表现出来，还被网友称为"雅痞"。姚晨饰演的电视新闻记者陈若兮，被观众视为演绎得最为成功的角色，表演无痕迹，又接地气，是记者的状态，这种本色出演对于反映现实的影片非常重要。王珞丹饰演的实习记者杨佳琪，表现出对生存的无奈、对新闻的敏感，以及对梦想的追逐，王珞丹也因此被提名为第29届金鸡奖最佳女配角。在八位主演中，唯一的新人陈燃，表现出小秘书刁蛮而认真，审时度势、收放自如的模样，写尽对工作的鞠躬尽瘁和对竞争对手的赶尽杀绝，她靠近这个角色，咬定这个人物，诠释了角色的职场内涵。有影迷认为，《搜索》中的每个角色都代表着现实生活中的一类人，没有好与坏，只是给了我们一个思考，或者说看清自我的机会。

画面呈现。由于这是一部现实题材的影片，因此画面最主要的特征就是还原现实、反映现实。画面没有复杂的镜头，没有非常艳丽的色彩，每一个场景都是观众非常熟悉的，给人以纪实片的感觉。但这不意味着影片的乏味。例如，在陈若兮、杨守诚和杨佳琪出场的片段中，用相对频繁的镜头切换，展现了大都市清晨人们的忙碌和紧张，让人感同身受，引起共鸣。

音乐表现。影片的音乐表现受到专业人士的认可，也受到影迷的搜寻。例如，在陈若兮、杨守诚和杨佳琪出场的忙碌的清晨，配乐为1968年老

电影 *Twisted Nerve* 中的配乐，听到这段配乐，就能预知三个人物命运的走向，轻快的口哨声刻画出年轻人物的活泼、自由和欢乐。影片放映后，诸多观影的年轻人搜寻这段口哨声。又如，李健演唱的片尾曲《如果可以》，表达了冷漠、孤独意境。

2）价格。《搜索》的票房，按照中国电影票房的分成模式，院线和电影院拿走 55%，影片制作方拿走 45%。观众观影票价为 25～60 元。

3）分销。《搜索》主要在大陆市场分销，通过各家院线，采取了全方位的分销渠道策略。上映档期选择了年轻人观影的高峰期——暑期档，暑期档常常成为中国人观影的高潮期，学生放假，通过看电影来舒缓一个学期学习、生活的紧张，选择该档期为提升票房奠定了一定的基础。

4）传播。《搜索》基本上通过三个活动，即开机仪式、发布影片拍摄纪录片和首映礼进行信息传播，内容无非影片故事、演员、表演，以及拍摄花絮等引起的话题。2011 年 10 月 18 日，在宁波举行发布会，导演陈凯歌及主演姚晨、赵又廷、王珞丹、高圆圆、王学圻、陈红和陈燃等整齐亮相，引起媒体报道和影迷关注。2012 年 6 月 28 日，《陈凯歌影像日志》在搜狐视频独家上线，记录了电影拍摄过程中的幕后故事，以及诸多感人故事，引起网友的观看热情。2012 年 7 月 2 日，《搜索》在北京举行了首映发布会，主创悉数亮相，特别是高圆圆和赵又廷因戏相爱得到了无数人的祝福。7 月 3 日下午，导演陈凯歌携众主创一起做客搜狐、网易等网站，继续为影片造势。由于影片本身故事吸引人，拍摄过程又产生了新的故事，因此公布上映日期、主创人员、故事梗概等就可以将观众带进影院了。

4.《搜索》营销模式的运营保障

这里包括分析关键流程构建和重要资源整合两部分内容，以探查关键

流程、重要资源与营销组合的匹配程度。

（1）**关键流程构建**。电影运营流程包括设计（剧本创作）、生产（拍摄制作）和销售（发行和放映）。通过对《搜索》的案例研究，我们发现它进行了关键流程的构建，构建的关键流程为制作过程，或曰拍摄过程。

剧本改编和选择不是关键流程，但是也很重要。陈凯歌想拍摄一部反映现实的影片，网络小说是一个很好的故事来源。湖南长沙人、"70后"作家文雨（本名张雯轩），于 2007 年完成网络小说《请你原谅我》。2010 年，该小说改名为《网逝》并获得第五届鲁迅文学奖。这本小说为后来的《搜索》提供了基础。优秀网络小说在网上积累了大量人气，改编为电影后会将人气带到电影院。由小说改编而成的电影剧本，故事带有悬念和可视性，一波又一波的情节演进把观众带入故事之中，同时又涉及网络暴力、"人肉搜索"、爱情、第三者等热点话题。最为重要的一点是，小说相对消极，改编后传递希望、爱和宽容。

销售流程也不是关键流程。《搜索》并没有进行超常规的发行和媒体宣传，只是把消息告诉大家了，因为演员、故事、导演足以吸引人。

制作流程为关键流程。通过《搜索》拍摄过程的纪录片《陈凯歌影像日志》可以看出拍摄过程中的精细化运作。导演一遍一遍为演员说戏，一条一条地拍摄，直到满意为止，即使是对妻子陈红也不例外。姚晨为了深入理解角色，影片拍摄之前先是向电视、平面、网络等领域记者请教，又深入某电视台的社会新闻栏目，做起了普通的实习记者。高圆圆和赵又廷全身心投入，两人因戏生情，又把真爱再现于影片的人物关系之中，产生令人惊奇的效果。

（2）**重要资源整合**。对于一家电影制作公司来说，资源包括有形资源和无形资源，比较重要的资源是人员和资金。对于《搜索》来说，最为重

要的资源是人员。

人员整合。陈凯歌导演利用自己的威望和人脉，邀请了自己最希望邀请的演员和摄制组成员，高圆圆、赵又廷、姚晨、王学圻等数位演员汇聚，并非一件容易的事情。这为影片的高质量和票房号召力提供了保障。

资源整合。《搜索》通过资源整合要完成两件事情，一是整合投资者，二是通过合作方式节省拍摄费用。该片由新丽传媒、21 世纪盛凯影业、宁波广播电视集团投资，总投资额达到 4000 万元。按宁波市政府的意愿，制片方与宁波广电集团合作，合同约定宁波为《搜索》独家外景地，传说为此宁波广电集团支付费用 1600 万元。后来，宁波旅游局以《搜索》上映为契机，策划了"搜索宁波最美景点"活动。沈流舒（王学圻饰）豪华办公室里的家具，由红木生产厂家连天红提供，影片上映为该品牌推广提供了帮助。

5.《搜索》营销模式的形成路径

《搜索》的营销模式，可以概括为：以拍摄一部好看的反映现实的电影且盈利为目标，形成了以城市年轻人为目标顾客，以愉悦为定位点，以影片为核心，以价格、分销、传播为辅助的营销要素组合的模式。为保证目标的实现，将影片制作过程作为关键流程，人力、资金等重要资源整合向制作流程倾斜。

《搜索》营销模式的形成路径，是从营销模式到资源模式，再到流程模式，最后到营销模式，是一个从外到内，再从内到外的形成过程。

6.《搜索》营销模式的运营结果

《搜索》实现了最初确定的营销目标。一方面，影片产生极大反响，引起人们对于"人肉搜索""网络暴力""媒体道德"的讨论和反思。另一方面，

代表中国内地角逐 2013 年奥斯卡最佳外语片，且获得一系列国内电影节奖项或提名，获得政府补贴 100 万元，获得华表奖奖金 50 万元。此外，取得了 1.82 亿元的票房收入，制片方的分成比例为 42%，分得票房收入 7644万元。

影片进行了若干衍生品的开发，主要是植入的广告，与剧情匹配且不显得唐突，非常自然地融合在了剧情之中。陈凯歌导演曾经表示，植入广告如果是剧情所需要的，没问题；与剧情无关的，坚决不做。影片开场，高圆圆沐浴过后，习惯性地将强生美瞳隐形眼镜戴起，符合剧情要求，也展示了强生美瞳隐形眼镜的使用方法以及目标顾客群体的特征。影片中上市集团老总沈流舒乘坐的宝马旗舰车型 7 系列，他老婆莫小渝驾驶一辆全新的 BMWZ4，显示了两款车型匹配的目标顾客人群。公交车上杨佳琪录像使用的手机，是摩托罗拉的。在影片中，戴尔电脑的场景植入多达近 20 次，影片播出后引起网友的关注，对产品的销量起到一定促进作用。《搜索》的衍生品开发获得的收入超过了投资额的 50%，广告植入收入 3200 万元，向电影频道出售版权收入 800 万元，出售 DVD 版权收入 6万元。

《搜索》总投资 6000 万元，票房分成收入 7644 万元，衍生品开发收入 4006 万元，政府补贴和奖金 150 万元，因此盈利 5800 万元，投资回报率接近 100%。

7.《搜索》营销模式研究小结

我们把前面关于《搜索》营销模式的研究结果，填入第 2 章确定的研究框架之中，就会得出《搜索》的营销模式（见图 6-3）。《搜索》营销模式的最大特征就是进行了成功的电影衍生品开发。

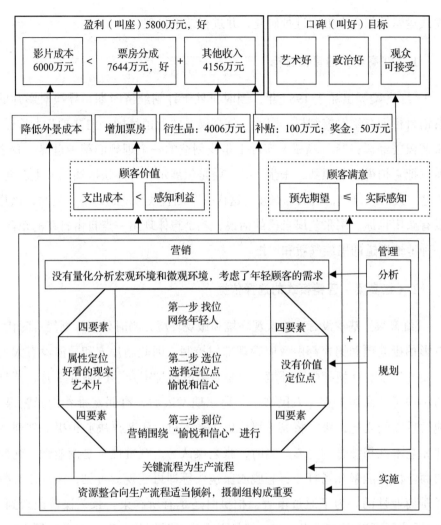

图 6-3　《搜索》的营销模式

《红高粱》的案例研究

我们依据确定的研究框架，对《红高粱》的营销目标、营销模式选择
依据、营销模式核心内容、营销模式运营保障、营销模式形成路径和营销

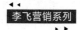

模式运营结果六个方面进行研究，并进行结果呈现。

1.《红高粱》的营销目标

《红高粱》出品于 1987 年，当时正处于计划经济时期，导演对影片的营销目标拥有绝对控制权。因此《红高粱》的营销目标，主要是艺术目标。张艺谋曾经说："《红高粱》实际上是我创造的一个理想的精神世界。我之所以把它拍得轰轰烈烈、张张扬扬，就是想展示一种痛快淋漓的人生态度，表达'人活一口气，树活一张皮'这样一个拙直浅显的道理。"[⊖]当时，该片没有票房目标。用张艺谋自己的话说，就是想体现出一点自由自在的东西，一种地地道道的民族气质和风格。

2.《红高粱》营销模式的选择依据

《红高粱》基本没有分析宏观环境和微观环境，当时处于计划经济时代，电影拍摄立项和销售都由政府管理部门控制，因此制片方和导演没有太大必要分析宏观环境和微观环境，但是要考虑通过审查。1986 年 3 月，莫言的小说《红高粱》在《人民文学》第三期发表后，有朋友推荐给张艺谋，他读后深受震撼，决定将其拍摄成电影。不过，张艺谋决心拍摄一部观赏性和艺术性相结合的电影。当时，张艺谋认为，观赏性不是商业性，纯粹的商业性可能来几场打斗，有脱衣服镜头等即可实现。可见，该片是有些回避商业性的。为了通过审查，拍摄时还是有所约束。张艺谋曾经谈到，《颠轿曲》可以更加下流一些，但是考虑到通过影片审查，就没有那么写。因此，营销模式是自然形成的，而不是事先规划出来的。

3.《红高粱》营销模式的核心内容

营销模式的核心内容，包括目标顾客、营销定位，以及产品、价格、

───────────

　⊖　罗雪莹.回望纯真年代：中国著名导演访谈录（1981—1993）[M].北京：学苑出版社2008，360.

分销、传播等营销要素的组合。

（1）**目标顾客**。《红高粱》出品于 1987 年，当时还是计划经济时期，制片方不负责"给谁看"的放映问题，因此在拍摄《红高粱》之前，并没有一个目标顾客的分析和选择。

（2）**营销定位**。那时中国电影没有进行商业片和艺术片的分类，当时采用统购包销的分销方式，因此没有考虑《红高粱》的营销定位问题。但是影片核心是赞美生命的勃勃生机。

（3）**营销组合**。当时是计划经济时期，营销组合要素自然不是围绕着目标顾客和营销定位进行组合。但是，各个组合要素都努力为拍摄一部优秀电影做出了贡献，这些组合要素包括产品（影片）、价格、分销和传播沟通等。

1）产品（影片）。我们分别对影片类型、影片名称、影片故事、人物表演、画面（摄影和场景）、音乐等构成要素进行分析。

影片类型。《红高粱》属于文艺片，也可以称之为艺术电影。

影片名称。《红高粱》根据莫言的同名中篇小说改编，也融入了莫言另一篇小说《高粱酒》的部分内容。影片沿用小说的名称，是用红高粱的生命表现人的生命。张艺谋在读莫言的小说时，就感受到了高粱地的红高粱与人的热情和活力。

影片故事。影片有一个完整的故事线，我奶奶 19 岁时，不得不嫁给在十八里坡开烧酒作坊的 50 多岁的李大头。按习俗，新娘子坐花轿要被颠轿折腾，奶奶始终不吭声。到了十八里坡后，她与余占鳌（后来的我爷爷）产生了感情。不久，李大头死了，我奶奶劝住了想离开的众伙计，撑起烧酒作坊。土匪秃三炮劫走了我奶奶，罗汉大叔和伙计们凑钱将她赎回。我爷爷看到我奶奶头发凌乱，气得跑去找秃三炮，秃三炮用脑袋保证没有动我

奶奶，我爷爷才罢休。我爷爷在刚酿好的高粱酒里撒了一泡尿，没想到高粱酒的味道格外好，我奶奶给它取名为十八里红。我爹9岁那年，日本鬼子到了青沙口，烧杀抢掠。我奶奶搬出被日本鬼子杀害的罗汉大叔当年酿的十八里红给伙计们喝，大家斗志昂扬地去打鬼子。我奶奶挑着做好的饭菜去犒劳我爷爷他们，却被鬼子军车上的机枪打死了。愤怒的我爷爷和大伙抱着火罐、土雷冲向日本军车。尘埃落定，我爷爷拉着我爹的手，挣扎着来到我奶奶的尸体旁。可见，《红高粱》是第五代导演的早期电影中，故事情节最跌宕起伏的电影之一，这也是电影好看的原因。

人物表演。由于《红高粱》要体现生命的意义并表现出人物痛快的个性，因此演员的表演必须体现这些风格。姜文和巩俐两位主演的表演，浓烈、饱满、洒脱。有人评价说，姜文的表演使影片画面充满了神秘骚动的力度，他在向酒坊伙计讲述在高粱地里与女当家的"快乐"之事时美滋滋的；当他被女当家狠打屁股时，疼得拼命叫喊，不顾男子汉的面子；他旁若无人地脱下裤子，向酒篓里撒尿等情节，都展示了痛快淋漓的人生，突破束缚，赞美自然的生命。巩俐饰演的九儿朴实、健康，充满激情活力和大地的野性力量，姜文的表演和红高粱情境融为一体。

画面呈现。用导演张艺谋的话说，就是"不但要给人物提供一个神秘的、粗犷的、躁动不安的生存环境，更重要的是赋予影片一种内在的豁豁亮亮、张张扬扬的气质"⊖。仅就拍摄的红高粱而言，非常具有想象力。张艺谋曾经谈到，通过光线和风，强调高粱在风中舞动时躁动不安的生命感，努力把太阳带入画面，使灿烂的阳光在一粒粒高粱间跳跃闪烁，让人觉得它们活得新鲜、舒展。为此，摄制组提前种植了100亩⊖红高粱。"颠轿"这场戏的摄影通过光与影捕捉生动、感人世界的画面，"随着剧情和场景的

⊖　罗雪莹.回望纯真年代：中国著名电影导演访谈录（1981—1993）[M].北京：学苑出版社，2008：369.

⊖　1亩≈666.7平方米。

变化，时而捕捉一上一下的红轿，时而又捕捉众轿夫脚下飞扬的尘土以及轿夫欢快淋漓的表情"。⊖电影整体画面的呈现，以红色基调为主，暗含生命的意义和价值。同时，画面也非常美丽，具有很强的观赏性，因此张艺谋被视为将画面和色彩运用得最为出色的导演。

音乐表现。一方面要体现中国北方农村的特征，与电影故事环境相匹配，鉴于在农村唱戏比唱歌要普遍得多，因此没有用民歌而是用北方戏的曲调，电影中的三段唱融合了北方秦腔、豫剧、吕剧三个剧种，又不是其中任何一种，与故事发生在北方农村（没有明确是哪个省）相匹配。另一方面要与电影主题相匹配，赞美自然的生命，因此选择的音乐豪迈、狂野，选择中国民族乐器唢呐，几十把合奏，辅之以中国大鼓补充低音部分，酒歌和姜文在高粱地里唱的歌，没有请专业演员来唱，而是演员自己演唱，扯开嗓子吼着唱，体现出北方农民刚烈、昂扬的精神气质。○

2）价格。1987 年随着文化体制改革的深入，广电部颁布文件，放开制片厂和中影公司拷贝结算的上下线，并提供了代理发行、一次性买断和按比例分成等多种结算方法，但主要方式还是按拷贝结算。国家控制每一个拷贝的单价，比如当时单价为 9000 元，1989 年提高到 10 500 元，《红高粱》发行的拷贝数量为 206 个，实际收入超过 200 万元。当时的电影票价仅为几毛钱，但是由于观影时火爆，票价最高达到 10 元。

3）分销。当时电影分销处于计划经济体制的环境之下，全国 16 家电影制片厂拍出电影，由中影公司独家发行，中影公司按政府规定价格一次买断，然后分销给各个省地市县的分公司，分公司在自己的放映厅放映。这是当时唯一的一种渠道，制片方与导演都无法控制和选择。

⊖　张阿利，曹小晶.读电影：中国电影精品赏析（1980 年后）[M].重庆：重庆大学出版社，2012：95.

○　罗雪莹.回望纯真年代：中国著名电影导演访谈录（1981—1993）[M].北京：学苑出版社，2008：372-373.

4）传播。当时电影宣传还采用非常简单的形式，如海报宣传，报纸刊登音讯消息，还收集一些率先观影者的影评。同时，如果获得国际大奖，进行获奖的宣传，而后在国内公映。在国际上获奖的影片常常票房不尽如人意，大多为艺术片。但是，《红高粱》有一个完整的故事，具有艺术性和观赏性，又获得国际大奖，因此宣传其故事和在国际上获奖的消息，就为票房的提升做出了重要贡献，同时也提升了主创人员的品牌形象。

有趣的是，当初选送《红高粱》参加柏林国际电影节相当偶然。1987年年底，电影局计划送陈凯歌导演的《孩子王》参赛，陈凯歌主动放弃，选择了来年的戛纳国际电影节。当时已进入 12 月，而柏林电影节的报名在11 月底截止。负责选片的余玉熙（后来新画面影业的总经理）向各电影厂紧急求援，西影厂的杨凤良导演便推荐了刚刚制作完成的《红高粱》。柏林电影节主席哈德尔看完该片后很满意，破格给了入围的资格，这才为该片获奖铺平了道路。

4.《红高粱》营销模式的运营保障

这里包括分析关键流程构建和重要资源整合两部分内容，以探查关键流程、重要资源与营销组合的匹配程度。

（1）关键流程构建。电影运营流程包括设计（剧本创作）、生产（拍摄制作）和销售（发行和放映）。通过对《红高粱》的案例研究，我们发现它进行了关键流程的构建，构建的关键流程为拍摄制作流程，即生产流程。

当时剧本写作和选择，也是重要的，但不是关键流程。1986 年 3 月，莫言的小说《红高粱》在《人民文学》第三期发表后，在文坛引起轰动。7月，还在拍摄电影《老井》的张艺谋特地从太行山的片场赶到北京，与莫言协商小说改编权问题，得到授权，费用为 800 元。然后，莫言、陈剑雨

和朱伟作为编剧对小说进行改编。剧本具有完整的故事情节，体现讴歌生命的主题，无疑为电影的成功做出贡献，但剧本写作不是关键流程。

销售过程也不是关键流程。因为当时电影的发行和放映，还基本处于计划经济时期，制片方无法控制，谁去参评国际奖项也由电影局安排。不过，发行多少拷贝，与观影的人数有一定的关系。

生产过程成为关键流程。《红高粱》的拍摄过程是非常严谨的，重视每一个细节。当然最为重要的是找到主题并把它体现出来，其次才是拍摄及场景的设置。仅以红高粱场景为例，为了拍摄的真实效果，摄制组决定自己种植 100 亩红高粱。1987 年春，电影立项还没有得到批准，但是红高粱必须在春天播种，秋天才能拍摄。因此，一开春，张艺谋派了副导演杨凤良去了莫言的老家高密，以每亩 250～300 元的价格，与农民签合同，种下 100 亩红高粱。高粱拔节时，正遇上干旱，张艺谋天天在地里转，给高粱浇水、除草，这样才保证我们在影片中看到了充满生机的高粱地。又如，为了拍好颠轿这场戏，摄制组找了一台旧轿子，演员体验生活时天天练习抬轿子，在骄阳下，张艺谋和演员抬着轿子每天上午和中午从住处到镇上来回走两趟，约十几里地，后边跟着骑驴的九儿，乐队也是天天练，开拍前，拉来十几卡车的黄土，筛细了，铺在路上，演员走动起来，就有了尘土飞扬的效果，体现出生命的快乐、舒展这一电影主题。[○]

（2）**重要资源整合**。电影制作资源包括有形资源和无形资源，当时比较重要的资源是资金和人员。20 世纪 80 年代，一部电影的制作成本一般在 40 万元左右，一般由政府分配给电影制片厂指标和资金，按批准的电影拍摄计划使用。因此，《红高粱》最为重要的资源是人员，人员围绕着关键流程——生产流程进行了整合。

○　罗雪莹.回望纯真年代：中国著名电影导演访谈录（1981—1993）[M].北京：学苑出版社，2008：368-369.

《红高粱》最为关键的资源整合，就是成立了非常强大的摄制组，成员为导演张艺谋、副导演杨凤良、摄影顾长卫、美术杨钢、作曲赵季平、录音顾长宁等，是一个非常年轻又充满激情的摄制团队。同时，西安电影制片厂厂长吴天明为制片人，他给这个摄制组充分的创作自由。演员的选择也是非常重要的资源整合。张艺谋曾谈到他第一次与巩俐见面时的情形："第一印象是清秀、聪明。当时她穿着一件宽大的衣服试镜，与我想象中的女主角对不上号，经过进一步接触，发现她的性格正是人物需要的，外表很纯，不是那种看起来很泼辣的样子。外表不张扬、夸张，但性格又可以很好地传达出来。"副导演杨凤良曾经谈道："《红高粱》剧组选演员实际上出发点特别简单，没有任何功利的想法，也没有所谓的炒作，就是想找长得像的人物。选择姜文也是如此，那时他已经演过谢晋导演的《芙蓉镇》了，可以算是很有经验的演员，我们知道他演过，有意不去看《芙蓉镇》，如果看过他演的秦书田，或许就不会选他演《红高粱》中的'我爷爷'。当时的想法极其简单，想怎么干就怎么干，没有顾忌，干净得一塌糊涂，包括那时人的心境也是如此，现在再也找不回来了。"当时张艺谋38岁，莫言33岁，顾长卫30岁，赵季平42岁，姜文25岁，巩俐23岁，都处于充满幻想和激情的时期。

当然，资金也起到了不可缺少的作用。吴天明给《红高粱》的投资成本为40万元左右。在电影立项还没有批下来时，就需要种高粱，不立项便没有钱。吴天明在上级部门没有任何批示的情况下，跑去西影厂各车间游说，才凑齐了种高粱的4万元。

制片方提供紧缺的资金并放权，摄制组人才聚集，精选演员，同心协力，应该是《红高粱》资源整合的重要特征。

5.《红高粱》营销模式的形成路径

《红高粱》的营销模式，可以概括为：以优秀的观赏性和艺术性影片

（优质产品）为核心的单一营销要素组合的模式，体现的主题为生命的力量。价格、分销等受到计划管理体制的控制，制片方没有决策权，广告宣传主要通过影讯和海报等手段，同时获得国际电影节大奖更好地起到了推广作用。为保证"优秀的观赏性和艺术性影片"目标的实现，将影片生产、制作过程作为关键流程，人力、资金等重要资源整合向生产制作流程倾斜。

《红高粱》营销模式的形成路径，是从营销模式到资源模式，再到流程模式，最终回到营销模式，是一个从外到内交叉循环的过程。

6.《红高粱》营销模式的运营结果

《红高粱》实现了拍摄一部优秀影片的目标，证据是获得了诸多的奖项：1988 年获第三十八届柏林国际电影节最佳故事片金熊奖；1988 年获第八届中国电影金鸡奖最佳故事片奖、最佳摄影奖、最佳音乐奖、最佳录音奖；1988 年获得第十一届《大众电影》百花奖最佳故事片奖；另外，还获得了一些国际上的奖项。至今网友仍然给予该片很高的评价，截至 2019 年 8 月中旬，豆瓣网评分为 8.3 分（截至 143 255 人评价），猫眼网评分为 8.7 分。同时，该片也被专业人士视为第五代导演的代表作之一。该片在国内实现了 400 万元的票房收入，估计投资 40 万元左右，发行拷贝 206 个，实际收入超过 200 万元，另外还有外汇收入。

除有少量的光盘出版外，《红高粱》没有进行衍生品的开发，衍生品的经济效益很小，因此光盘的收入就忽略不计了。

7.《红高粱》营销模式研究小结

我们把前面关于《红高粱》营销模式的研究结果，填入第 2 章确定的研究框架之中，就归纳出了《红高粱》的营销模式（见图 6-4）。

图 6-4 《红高粱》的营销模式

《霸王别姬》的案例研究

我们依据确定的研究框架，对电影《霸王别姬》的营销目标、营销模式选择依据、营销模式核心内容、营销模式运营保障、营销模式形成路径和营销模式运营结果六个方面进行研究，并进行结果呈现。

1.《霸王别姬》的营销目标

《霸王别姬》出品于 1993 年，那时电影市场刚刚开始市场化。1992 年，由于电视的普及和大众娱乐方式的多元化，电影观影人数、发行和放映收入都大大下降。1993 年，中国电影运营体制开始了市场化变革，发行方面打破了中影公司一家垄断的局面（改为院线放映制度），制片方面打破了原有国务院限定的几家故事片制片厂独享的权利，这使制片方、发行方和放映方都开始更加关注投资回报率。同时，为刺激市场，1994 年政府开放了电影市场，开始有限制地引进美国大片，市场竞争变得激烈起来。《霸王别姬》是由香港汤臣电影有限公司投资 3000 万元，北京电影制片厂、中国电影合作公司协助拍摄的电影。制片人为香港汤臣电影有限公司的徐枫，导演为陈凯歌。徐枫虽然是制片人，但为电影演员出身，"最大的梦想，便是拍一部伟大的中国电影"，她说做制片人"不要只想着参展和赚钱"[⊖]，因此《霸王别姬》的目标是"好电影，不赔钱"。好电影主要由导演负责，好电影一般会有好票房，而导演是由制片方或制片人选择的。陈凯歌拍摄《霸王别姬》的目标，仍然是延续自己认定的艺术原则——关注人，围绕着"关注人"这一主题拍出一部引人思考且大家喜欢看的电影，当然也要考虑市场问题。

2.《霸王别姬》营销模式的选择依据

20 世纪 80 年代后半期，为了应付电视、录像等娱乐形式对电影市场的冲击，政府允许内地和香港联合拍摄电影，通过电影局审查后可以在内地播映，每年有 10～20 部合资电影问世，如《上海滩》《少林寺》和《新龙门客栈》等。《霸王别姬》制片方分析了这一政策环境，因此香港汤臣电影有限公司与北京电影制片厂合作拍摄。由于汤臣电影有限公司采用的是以"商业片养艺术片"的方式，并将《霸王别姬》作为艺术片拍摄，因此

⊖ 新浪娱乐．新航标：对话徐枫详解汤臣电影成功之道 [EB /OL]．（2012-08-23）[2021-06-16].http://ent.sina.com.cn/m/c/2012-08-23/21443720296_4.shtml.

基本没有研究宏观环境和微观环境，制片方和导演就是单纯想拍出一部好电影。用徐枫的说法是要拍出一部"伟大的中国电影"。但是，由于涉及"文革"、同性恋等敏感话题，电影局初期审查没有通过，1993 年 7 月才批准在内地上映，但要求不宣传，不报道。该片刚上映，又被要求修改自杀的结局，9 月才复映。这一切都表明，制片方在拍摄影片时没有刻意研究宏观环境和微观环境。

3.《霸王别姬》营销模式的核心内容

营销模式的核心内容，包括目标顾客、营销定位，以及产品、价格、分销、传播等营销要素的组合。

（1）目标顾客。在拍摄《霸王别姬》之前，制片方没有明确的目标顾客分析和选择，只考虑了在全球市场范围销售，并且以大众为目标，这与陈凯歌以往的电影不同。

（2）营销定位。制片方没有对影片进行营销定位的系统规划，但是在香港地区当时电影明显分为商业片和艺术片，《霸王别姬》是作为艺术片拍摄的，目标是不赔钱的具有较高艺术性的影片。该片通过两个京剧演员的"同志"爱情故事，让观影者产生传奇的人生体验——爱的坚守与背叛。

（3）营销组合。制片方在营销组合方面考虑了全球电影市场，以及具有观赏性的、一定收视率的艺术影片。各个组合要素都努力为拍摄一部优秀电影的目标做出了贡献。

1）产品（影片）。我们按照影片类型、影片名称、影片故事、人物表演、画面（摄影和场景）、音乐等构成要素进行分析。

影片类型。《霸王别姬》是作为文艺片或曰艺术片进行拍摄的，但是考虑了市场问题，因此应该不是纯粹的艺术片，而是考虑市场要素的艺术片。

影片名称。《霸王别姬》根据中国香港女作家李碧华的同名小说改编，沿用了小说的名称。小说描述程蝶衣自小在京戏班学唱青衣，对自己是男是女产生了混乱感。师兄段小楼跟他感情甚佳，两人合演《霸王别姬》，最后感情经历波折，程蝶衣自刎于舞台上。霸王别姬，既表明了两个人的事业和感情，也表明了他们的人生结局。因此，沿用该名称是合理的。

影片故事。程蝶衣自小被卖到京戏班学唱青衣，对自己是男是女产生了混乱感。师兄段小楼跟他感情甚佳，段唱花脸，程唱青衣。两人因合演《霸王别姬》而成为名角，在京城红极一时。不料，段小楼娶妓女菊仙为妻在先，在"文革"时期兄弟俩又互相出卖，使程蝶衣对毕生的艺术追求感到失望，终于在再次跟段小楼排演首本戏时自刎于台上。爱情，是电影的一个永恒主题，影片把京剧和同性恋作为两个卖点，以迎合中国观众的恋旧和西方观众的好奇心。[一]影片紧随着人物命运，"情节波澜起伏，富于戏剧性的生生死死的剧烈感情冲突一直贯穿到底"，这是陈凯歌第一次曲高而合众。[二]

人物表演。在《霸王别姬》中，故事中的"人物居于焦点，表演元素在电影语言构成中的比重大大提升，于是在演员选择上转向了明星。陈凯歌电影的演员表上第一次出现了一批显赫一时的明星：张国荣、张丰毅、巩俐、吕齐、葛优、英达、雷汉等"[三]。这些演员，不仅具有很高的知名度，同时也都有高超的演技。张国荣的表演，被认为是程蝶衣附体，人戏不分，雌雄同在。[四]

画面呈现。在这部影片中，陈凯歌摒弃了以往舒缓、凝滞的镜头节奏，摒弃了中国山水画空阔辽远的构图法则，构图上讲求饱满，色彩上讲究浓艳，每个场景、每个画面，都以唯美的构图色彩和流畅作为目标，呈现出鲜明浓郁的中国气派，那些不同历史时期的街市、菊仙身处的花满楼、古

㊀　库瓦劳.《霸王别姬》——当代中国电影中的历史、情节和观念 [J]. 世界电影, 1996（4）.
㊁㊂　罗艺军. 曲高而能合众——陈凯歌《霸王别姬》一片艺术探究 [J]. 电影文学,1997（2）.
㊃　王新宇. 陈凯歌和他的《霸王别姬》[J]. 大舞台, 1994（1）.

老的城墙等，成为影片人物的生活场景，凸显了影片的主题和背景[⊖]。由于有 2000 万元的制作资金，因此制片方不仅可以邀请到一些优秀演员，而且还可以耗用更多的胶片，使用更好的摄像设备，以呈现最为理想的电影画面。《霸王别姬》的人物造型、服装和制景，都是非常用心的，与影片所展示的时代相匹配。例如，服饰设计严谨，不仅反映出时代特征，同时也暗示着每人的性格和命运。[⊖]

音乐表现。《霸王别姬》表现的是京剧演员的爱情故事，因此京剧的音乐特征贯穿始终，并与跌宕起伏的故事情节和人物的悲欢离合相匹配。特别是李宗盛的《当爱已成往事》的歌词"往事不要再提，人生已多风雨，纵然记忆抹不去，爱与恨都还在心里"，以及曲调，为影片人物命运给予了最好的诠释。[⊜]

2）价格。《霸王别姬》出品于 1993 年，为内地和香港合作拍摄，在全球发行，因此在价格方面有不同的策略和体系，观影票价一般是由当地代理商决定的。内地的观影票价制定权于 1993 年开始放开，但是放开的幅度和具体价格由各地政府掌握。电影分销价格，改变了原有"出售拷贝"的制度，可以采用代理发行或收入分成方式进行影片交易。北京电影制片厂和上海电影发行放映公司在发行《霸王别姬》时，放弃了以往按拷贝结算的模式，开始采用国产片按发行收入五五分成的发行模式。一部影片的发行收入和放映收入各占票房的 50%，按发行收入五五分成，制片方分得的比例相当于整个票房的 25%，按照影片当年 700 万～800 万元的票房成绩看，制片方分成达 200 万元左右，相当于按拷贝结算的 10 倍。^⑳

⊖　张阿利，曹小晶 . 读电影：中国电影精品赏析（1980 年后）[M]. 重庆：重庆大学出版社，2012：141-142.

⊖　张晓倩 . 中国电影的绝唱——追忆《霸王别姬》[J]. 电影文学，2009（22）.

⊜　刘钱倩 . 电影《霸王别姬》中音乐对情节的推动作用 [J]. 电影文学，2013（17）.

⑳　林莉丽 . 从 35% 到 43%，优秀影片引领片方分账比例不断提高——电影分账：内容凸显力量 [N]. 中国电影报，2009-02-13.

3）分销。《霸王别姬》于 1993 年在中国香港、加拿大、美国、法国、阿根廷、荷兰、德国等地区上映，1994 年在英国、日本、西班牙、瑞典、芬兰和哥伦比亚等地上映，因此采用了代理商和院线结合的方式。在中国内地，1993 年中影公司独家垄断电影发行渠道的局面被打破，电影制片厂可以直接与省级电影发行公司进行交易。

在香港地区，1992 年 12 月，汤臣公司与黄百鸣的东方院线签约，成为该院线上映的第一部电影，因此院线进行了大力推广，1993 年 1 月 1～19 日，上映 19 天，票房达到 915 万港元。

在内地，初期被认为有"严重问题"，不准上映。1993 年 7 月，该片在上海、北京上映，但是"不许首映、不许广告、不许宣传"。由于过于火爆，广电总局下令全面禁映。改了最后一句对白后，该片重新获准在全国上映。

4）传播。《霸王别姬》的信息传播具有一些商业化特征：①是张国荣还是尊龙演虞姬，在 1991 年影片未开拍时就受到新闻媒体的关注；②在 1992 年 2～7 月拍摄期间，记者频繁探班，发表了大量跟踪报道文章；③1992 年 12 月 26 日，《霸王别姬》在香港会展中心举行盛大的首映式，主创人员全部到场；④1993 年 5 月，参加法国戛纳电影节，荣获金棕榈奖，受到全球关注；⑤1993 年 7 月 26 日和 7 月 28 日，在上海和北京分别举行首映式，张国荣出席，反响热烈。[⊖]

4.《霸王别姬》营销模式的运营保障

这里包括分析关键流程构建和重要资源整合两部分内容，以探查关键流程、重要资源与营销组合的匹配程度。

⊖　宇文卿：《〈霸王别姬〉身前生后》，载于《宇文卿的博客》，2013 年 8 月 15 日，http://blog. sina.com.cn/s/blog_675656520101g5f9.html。

（1）关键流程构建。电影运营流程包括设计（剧本创作）、生产（拍摄制作）和销售（发行和放映）。通过对《霸王别姬》的案例研究，我们发现其进行了关键流程的构建，构建的关键流程为拍摄制作流程，即生产流程。

当时剧本改编和选择不是关键流程，但是也很重要。1979 年，女作家李碧华完成《霸王别姬》剧本。1981 年，导演罗启锐将其拍成两集电视剧。1985 年，李碧华将剧本改编为小说，在香港地区引起轰动。1988 年，张国荣推荐徐枫买下小说《霸王别姬》的电影改编权。尔后，李碧华一直在寻找合适的导演将其拍摄成一部优秀的影片。陈凯歌成为该片导演后，李碧华和芦苇断断续续用一年左右的时间对剧本进行修改，主要是使对白更具北京味道。

销售过程也不是关键流程。但由于该片是香港和内地合拍的电影，又着眼于全球市场，因此销售流程比之前的影片重要得多。

生产过程成为关键流程。《霸王别姬》的拍摄过程，是非常严谨和讲究的。导演陈凯歌首先确定了人性的主题——迷恋与背叛，然后对剧本进行修改。1991 年 9 月摄制组成立，1992 年 2 月正式开机。从拍摄顺序来看，大致按剧情发展进行，不仅可以使演员的表演情绪连贯，而且先拍少年戏，为主演张国荣、张丰毅和巩俐留出更多的角色准备和融入故事的时间。为此，张丰毅学了三个月的京剧。张国荣 3 月初到北京，看京剧，听京曲，拜访京剧名家，学习京剧表演，最终被京剧名家误认为已学了多年的京剧表演。尽管张国荣的京韵、京腔相当不错了，但是后期制作时发现他的对白带有"广味"，因此为了保证《霸王别姬》的质量，还是用杨立新进行了后期配音。拍摄时，每个镜头要拍七八条，多的达到 12 条，共使用了 20 万尺⊖胶片。为了追求效果真实，拍摄过程中演员也没少吃苦头。演少年程

⊖ 1 尺≈0.333 米。

蝶衣的男孩有一场跪在地上自己打嘴巴的戏，后来他说："我爸我妈打我也没我自己打得这么狠，一共打了 19 个。"他打完导演都哭了。张丰毅回忆那场挨师父打的戏时说："原本导演说穿着衣服打，我觉得要表现出挺大的一个老爷们还像小时候那样，把屁股露出来让师父打，意思才对，所以主张脱裤子。张国荣说，'我可不光屁股。'我说，'我不在乎，我来。'"最后张丰毅屁股被打出了血。巩俐在拍菊仙从楼上跳到段小楼怀里那场戏时，2.5 米左右的高度，巩俐反复几次就是不敢跳，导演让巩俐喝了几口酒她才跳了下来。程蝶衣戒烟一节，第一次拍完陈凯歌说可以了，张国荣不满意，要重拍一遍。连续拍了几次之后，他砸玻璃砸得太狠结果削去了手指上的一块肉，大家都很紧张，他笑着说没关系，这一回终于拍好了。影片历时半年的时间，于 1992 年 8 月正式关机，之后陈凯歌带着胶片去日本进行后期制作。

（2）**重要资源整合**。对于一家电影制作公司来说，资源包括有形资源和无形资源，当时比较重要的资源是资金和人员。由于生产过程是关键流程，导演就像生产过程中的项目经理，因此导演的选择异常重要，导演确定了，就可以确定摄制组。《霸王别姬》是制片人主导的拍摄计划，大家都认为不赚钱，也不会拍，但徐枫想拍，因此选择导演成了她的工作。身为制片人的徐枫，原来想请拍过电影《胭脂扣》的导演关锦鹏来拍，1988年她在戛纳看完陈凯歌导演的《孩子王》之后，改变主意想请陈凯歌来拍，尽管《孩子王》当时的反响并不热烈。陈凯歌起初婉言谢绝，徐枫一直诚邀，经过了 3 年共 200 多小时的说服后，最终在 1991 年陈凯歌答应拍摄。

之后，陈凯歌、徐枫、李碧华共同商议来选择角色，最终能确定张国荣、巩俐、张丰毅和葛优等共同参演，用后来徐枫的话说，是"天时、地利、人和"。两个男主演，李碧华和徐枫心中设想的是成龙和张国荣，成龙婉拒，又请周润发，未果，最后陈凯歌坚持由张丰毅出演段小楼，徐枫同

意。程蝶衣的扮演者，三人达成共识，非张国荣莫属。在选择菊仙的扮演者时，徐枫提出用巩俐，陈凯歌犹豫后同意。为选择角色的问题，徐枫与陈凯歌讨论了两三百个小时，可见他们对角色的看重。在筹拍《霸王别姬》时，张国荣由于合约问题意外辞演程蝶衣，制片方不得不选择感兴趣的尊龙来演，后来由于合约问题尊龙也辞演，陈凯歌便再与张国荣沟通，张国荣此时决定回归，真是好事多磨。整个摄制团队也是非常优秀的，包括摄影师顾长卫、音乐师赵季平等。

《霸王别姬》能成功，制片人徐枫发挥了重要作用。20世纪90年代初，大陆一部电影的制作成本一般在50万元左右，但徐枫为《霸王别姬》提供的制作费用达3000多万港元，为拍摄一部优秀的电影作品提供了充足的资金保障。同时，她还以专业视角参与演员选择、拍摄筹备等过程。她曾经说过，"我是一个制片人，不像一般的老板那样，只要出钱，其他就都交给导演了。我拍戏就一定要跟导演讨论，要花很多心血和心思去拍一部电影。"但是，影片一旦开拍，徐枫就放手，开始考虑宣传、联系销售、筹备参加影展等事宜。

因此，《霸王别姬》最为重要的资源是人员和资金，并围绕着关键流程——生产流程进行了整合。制片人、导演、演员精诚合作，应该是《霸王别姬》资源整合的重要特征。

5.《霸王别姬》营销模式的形成路径

《霸王别姬》的营销模式，可以概括为：以追求优秀艺术片为目标，以人生悲凉体验（爱的坚守与背叛）为定位点，形成了以优秀艺术影片（优质产品）为核心，以价格、分销、传播为辅助的营销要素组合的模式。为保证"优秀艺术片"目标的实现，将影片生产、制作过程作为关键流程，人力、资金等重要资源整合向生产、制作流程倾斜。

《霸王别姬》营销模式的形成路径，是制片人发现了一个题材或剧本，

并筹集资金，然后寻找合适的导演，导演和制片人确定营销目标，组建摄制组，再补充资金，进入拍摄制作和营销推广、销售等流程。因此，其营销模式的形成是从营销组合模式到资源模式，再到流程模式，最后到营销模式的过程，是一个从外到内、再从内到外的形成过程。

6.《霸王别姬》营销模式的运营结果

《霸王别姬》实现了最初确定的营销目标：打造一部优秀艺术片且不赔钱，实际上是获得了意想不到的国际大奖并赚取了理想的利润。1993 年获得第 46 届法国戛纳国际电影节金棕榈大奖，以及国际影评人联盟大奖，张国荣获最佳男主角提名。1994 年荣获第 51 届美国金球奖最佳外语片奖。2005 年，荣获美国《时代周刊》全球史上百部最佳电影，为入选的 4 部华语电影之一。该影片共获数十个国际荣誉。

票房收入也非常理想。影片在香港地区于 1993 年 1 月 1 日公映，院线大力宣传，实现了 1000 万港元的票房收入。后来由于获奖的影响，打开了全球电影市场，拷贝价格较香港地区公映时上涨了 4～5 倍，内地票房大约5000 万元，全球总票房为 3000 多万美元。汤臣电影有限公司获得了高额利润。《霸王别姬》出品人徐枫曾经谈到，《霸王别姬》赚的钱后来又被陈凯歌拍摄的《风月》赔了进去，而《风月》投资了 4000 万元，由此推论《霸王别姬》盈利 4000 万元左右。

对于《霸王别姬》影片的其他收入，除了有一定量的光盘出版外，没有进行衍生品的开发，因此没有衍生出多少经济效益。

7.《霸王别姬》营销模式研究小结

我们把前面关于《霸王别姬》营销模式的研究结果，填入第 2 章确定的研究框架之中，就会得出《霸王别姬》的营销模式（见图 6-5）。图中投资额为 3000 万元，根据人民币与港币 1∶1 的比例换算而来。

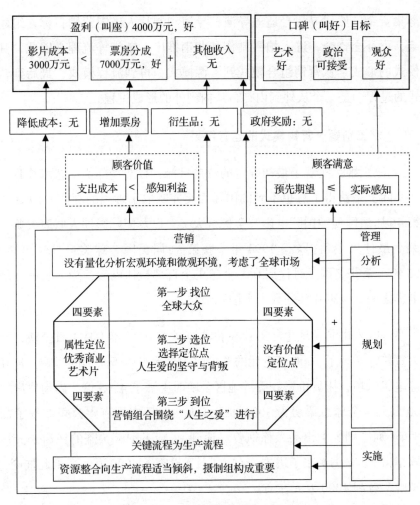

图 6-5 《霸王别姬》的营销模式

《让子弹飞》的案例研究

我们依据确定的研究框架，对电影《让子弹飞》的营销目标、营销模式选择依据、营销模式核心内容、营销模式运营保障、营销模式形成路径和营销模式运营结果六个方面进行研究，并进行结果呈现。2007年马珂加

入成立于 2005 年的北京不亦乐乎影业公司，与姜文两人各占 50% 的股份，姜文负责拍好电影，马珂负责筹资、宣传和发行，他们合作推出的第一部电影就是《让子弹飞》。

1.《让子弹飞》的营销目标

《让子弹飞》出品于 2010 年，中国电影市场的商业大片氛围已经形成。姜文导演决定着这部电影的营销目标，出资者会判断是否有投资回报率，然后进行投资。姜文在接受记者访谈时曾经谈道："我拍《让子弹飞》没有考虑票房，它是个酒，但不是喝断片的酒，它是一个大家伙喝完很高兴的那种酒。"⊖可见，拍摄一部体现导演意识、令人愉悦的电影是《让子弹飞》的目标，"你投资不投资，那是你的事"⊜，姜文和马珂的目标就是拍摄一部好看的电影。当然，好看也就有了票房和盈利。有学者认为，《让子弹飞》也要完成"票房成绩和大众口碑"的任务⊜。"马珂曾经放出豪言，《让子弹飞》要拿下年度票房冠军"⊛，说明影片就是冲票房去的，并曾经计算达到 6 个亿票房，实现了 2000 万的观影人数。

2.《让子弹飞》营销模式的选择依据

制片方没有对宏观环境和微观环境进行定量化的分析和研究。但是，制片人和导演根据自己的经验和感觉，对中国电影市场进行了基本的判断，并用这个判断引导影片的制作和销售过程。不过，在宣传影片时，他们事前邀请广告公司进行了市场调查和分析，然后决定由哪种媒体投入多少广告。

3.《让子弹飞》营销模式的核心内容

营销模式的核心内容，包括目标顾客、营销定位，以及产品、价格、

⊖　魏君子.华语电影势力探秘 [M].北京：北京大学出版社，2012：21.

⊜　姜文，周黎明.姜文：把观众当作恋爱对象 [J].收获，2011（2）.

⊜　左衡.《让子弹飞》影片分析：类型的，还是作者的？ [J].当代电影，2011（2）.

⊛　魏君子.华语电影势力探秘 [M].北京：北京大学出版社，2012：4.

分销、传播等营销要素的组合。

（1）目标顾客。 在拍摄《让子弹飞》之前，制片方没有进行明确的目标顾客分析和选择，只是考虑以大众为目标。制片人马珂曾经谈到，尽量挖掘那些一年看一次电影的人，让他们也来看《让子弹飞》。[一]

（2）营销定位。 制片方没有对影片进行营销定位的系统规划，但是根据制片人和导演强调的内容，我们可以进行归纳：影片属性定位于好看的喜剧，利益定位于愉悦。依据是，制片人马珂曾经说过，"《让子弹飞》应该定一个什么类型呢？我觉得，喜剧"[二]。

（3）营销组合。 营销组合考虑了大众化需求，以及喜剧特色和为观众带来愉悦的感觉。各个组合要素都是努力为打造一部好看的喜剧电影做贡献。

1）产品（影片）。我们按照影片类型、影片名称、影片故事、人物表演、画面（摄影和场景）、音乐等构成要素进行分析。

影片类型。《让子弹飞》属于商业喜剧片，但是也包含着艺术片的特征。有学者认为，它也是类型片，"西部、枪战、警匪、喜剧，都是它的标签。更主要的是，它提供了类型片最基本的情节模式：二元对立，具体化为正邪斗争、善战胜恶的故事"[三]。这种类型符合大众化叙述的模式，利于实现影片的"愉悦"定位点。有人认为，姜文是"拿着艺术片的架势拍商业片，或是打着商业片的旗号拍艺术片，在两者之间穿行"[四]。

──────────

[一]　庄丽君，沈旸.我们需要怎样的电影：上海国际电影节论坛对话录（第2辑）[M].北京：世界图书出版公司，2013：348.

[二]　庄丽君，沈旸.我们需要怎样的电影：上海国际电影节论坛对话录（第2辑）[M].北京：世界图书出版公司，2013：347.

[三]　左衡.《让子弹飞》影片分析：类型的，还是作者的？[J].当代电影，2011（2）.

[四]　袁庆丰.1930年代新市民电影的盛装返场——以2010年的《让子弹飞》为例[J].学术界，2013（4）.

影片名称。片名《让子弹飞》，意为"不着急""等一会儿"。姜文说，"就是当时《太阳》的影响。《太阳》被人家说看不懂，有什么不懂的，子弹没飞到而已，我开了枪了，你没倒下，你嚷嚷说你不懂，别着急，子弹会打着你的。这样的一个想法，用在这很舒服"[一]。这个影片名称带有喜剧的幽默特点，与定位匹配，电影中也有让子弹飞一会儿的情节。

影片故事。影片根据马识途长篇小说《夜谭十记》中的《盗官记》改编，并对故事进行了大量补充。说的是民国年间，花钱买得县长官位的马邦德（葛优饰）携妻（刘嘉玲饰）及随从走马上任。途经南国某地，遭到麻匪张麻子（姜文饰）一伙伏击，随从尽死，只有夫妻二人侥幸活命。马为保命，谎称自己是县长的汤师爷。为汤师爷许下的财富所动，张麻子摇身一变化身县长，带着手下赶赴鹅城上任。有道是天高皇帝远，鹅城地处偏僻，一方霸主黄四郎（周润发饰）一手遮天，全然不将这个新来的县长放在眼里。张麻子痛打了黄四郎的武教头（姜武饰），黄四郎则设计害死张麻子的义子小六（张默饰）。原本只想赚钱的马邦德，怎么也想不到竟会被卷入这场土匪和恶霸的角力之中。影片呈现出了一系列惩恶扬善、除暴安良的喜剧故事。对此，制片人马珂解释说，"既然要拍观众喜欢看的电影，那就先挑一个简单的故事，我就挑了一个土匪、骗子的故事。既然是简单的故事，定一个什么样的类型呢？我觉得是喜剧"[二]。"这实质上是立足民间狂欢文化立场，替老百姓出气，曲折宣泄、表达了普通人的情感和愿望"[三]，使人愉悦。

人物表演。有了有趣的故事，还需要精彩的人物表现。姜文、周润发、葛优三大影帝，将三个关键人物演绎得准确、生动。"姜文的豪情与霸气，周润发的'神经'与嚣张，葛优的隐忍与圆滑，与他们各自的角色完美衔

〇　姜文，周黎明. 姜文：把观众当作恋爱对象 [J]. 收获，2011（2）.

〇　庄丽君，沈旸. 我们需要怎样的电影：上海国际电影节论坛对话录（第 2 辑）[M]. 北京：世界图书出版公司，2013：347.

〇　宋发枝. 电影品牌的整合营销传播——以《让子弹飞》为例 [J]. 电影文学，2011（14）.

接，各得所妙，各安其所。"①陈坤、周韵、廖凡、姜武、苗圃、张默、邵兵、胡军等人的表演，也与人物契合，体现了各个人物形象的鲜明特征。人物表演或对人物的塑造，与导演有着密切的关系，姜文会观察演员身上最为迷人的地方，让他们把自己最为迷人的地方通过角色发挥出来。②在导演《让子弹飞》过程中，姜文做到了这一点。在人物语言方面，他也把幽默运用得恰到好处，"每一句台词不是一个陷阱就是一个笑点，妙语横飞的谈话情节定格了该影片的幽默元素，诠释了影片的精妙之处"③。总之，人物刻画，既符合人物的特征，也带有诸多喜剧和滑稽的成分，体现了影片愉悦的定位点。

画面呈现。《让子弹飞》的摄影指导赵非曾经谈到该影片的画面特征。④这部影片是现实主义的，但不是脏乱差的现实主义，画面体现写实的特征，同时节奏"特别麻利特别脆"，不拖沓，几乎没有长镜头。其中一半的镜头是在棚里拍摄的，灯光、气氛，完全根据故事和人物设计，例如鸿门宴这一场戏就是用环规拍摄的。外景拍摄也对画面精益求精，例如马拉火车的一场戏，有仰拍的，有在山头用长焦拍的，还有在火车上摇着拍的。还有一个很重要的画面呈现方式是留白，画面中一些黑暗的地方，就是想让观众去想象。

音乐表现。电影音乐是为影片故事和意识的体现服务的。影片一开始出现的歌曲是《送别》，它是民国时期中小学堂传唱的歌曲，因此点明了电影的民国背景。这一清纯甜美的歌曲，被县长夫妇和师爷的歪腔斜调给破坏了，暗示了影片的荒诞和幽默的基调⑤。插曲《算述歌》，歌名来自四川俗

① 宋发枝.电影品牌的整合营销传播——以《让子弹飞》为例 [J].电影文学，2011（14）.

② 魏君子.华语电影势力探秘 [M].北京：北京大学出版社，2012：19.

③ 杜以慧.电影《让子弹飞》幽默元素解析 [J].电影文学，2011（11）.

④ 余菱.《〈让子弹飞〉十大视觉关键词：摄影师赵非开讲》，载于时光网，2010 年 10 月 29 日，http://news.mtime.com/2010/10/29/1443590-2.html。

⑤ 袁庆丰.1930 年代新市民电影的盛装返场——以 2010 年的《让子弹飞》为例 [J].学术界，2013（4）.

语"算逑"，意为"算了，罢了"，音乐风格轻松、幽默、诙谐，为接下来黄四郎与自己替身过招埋下伏笔。⊖在影片开始将近 3 分钟时，张麻子将子弹发射出去，短时没有反应，张麻子说"让子弹飞一会儿"，紧接着主题背景音乐响起，衬托了张麻子的阳刚之气。在影片的中部和后部，音乐都起到了诠释人物和主题的作用。新县长进城时，貌似日本女优担当鼓乐手吹打鼓乐，讽刺了当时"无论官来匪来都是歌舞升平的景象"，起到了幽默效果，同时，枪声的表现也给人留下深刻印象，影片出现的枪声占影片全长的 6%⊜。

2）价格。《让子弹飞》出品于 2010 年，大城市的观影票价较高，可以达到 60 元，但是中小城市的票价在 20 元左右，加上促销等因素，平均观影票价在 30 元左右。当然，观影票价主要是院线来决定。

2010 年电影票房收入分配的大体比例是：国家电影发展专项基金管理委员会分得 5%，营业税上缴比例为 3.3%，剩下的 91.7% 由影院（院线）和制片（发行）分配，具体分配比例是院线占 91.7% 的 57%～62%，制片方占 38%～43%。姜文导演的电影一般会拿到 43% 的较高电影分成比例，即为总票房收入的近 40%（91.7%×43%）。

3）分销。《让子弹飞》主要在大陆市场分销，为了实现 2000 万的观影人数及 6 亿元的票房目标，制片方通过多家院线，采取了全方位的分销渠道策略，投放非数字拷贝 443 个。上映档期也选择了全民观影的高峰期——贺岁档，当然主力观影人群还是年轻人，他们更加偏爱在贺岁档观看喜剧片。一项对 2010 年贺岁档观影人群的调查结果显示，65% 的观众期待在贺岁档观看喜剧片⊜。该档期的选择为提升票房奠定了一定的基础。

　　⊖　周骏．久石让的电影音乐创作评析——以《让子弹飞》的配乐为例 [J]．当代电影，2012（5）．

　　⊜　袁庆丰．1930 年代新市民电影的盛装返场——以 2010 年的《让子弹飞》为例 [J]．学术界，2013（4）．

　　⊜　刘浩东．2011 中国电影产业研究报告 [M]．北京：中国电影出版社，2011：407．

4）传播。《让子弹飞》对于信息传播进行了精心的策划和安排。首先，是明确宣传什么，集中宣传它是"暴力、喜剧和创奇的商业大片"。其次，在对影片质量有保障的情况下，进行充足的宣传投资，影片投资1亿元，广告投入另加5000万元，其依据是只有达到2000万人次观影，才能实现6个亿的票房。按知晓人数的1/10计算观影人数，就需要让2亿人知晓，大体覆盖40%的城市，因此需投入不低于5000万元的硬广告宣传费用[⊖]。制片人马珂认为，硬广告比软宣传来得更为直接，有效。再次，进行高密度、大覆盖的宣传。软广告持续了一年半的时间，在2009年戛纳电影节时就进行了先导性宣传，一直持续到2010年影片上映过程之中。硬广告提前两个月开始投放，覆盖大中城市的诸多观影人群，形式有路牌、电视、公交、地铁、网络媒体等方面。同时，《让子弹飞》的一举一动，也受到媒体的关注和传播。开始拍摄和进行的过程中不停地有信息披露出来，直到2010年12月6日，在北京奥体中心举办了盛大的首映礼，演员云集，受到媒体的赞誉，为影片传播起到了锦上添花的作用。

4.《让子弹飞》营销模式的运营保障

这里包括分析关键流程构建和重要资源整合两部分内容，主要考察关键流程、重要资源与营销组合的匹配程度。

（1）关键流程构建。 电影运营流程包括设计（剧本创作）、生产（拍摄制作）和销售（发行和放映）。通过对《让子弹飞》的案例研究，我们发现其进行了关键流程的构建，构建的关键流程为拍摄制作流程，即生产流程。

剧本改编和选择不是关键流程，但是也很重要。2007年姜文和马珂合作成立不亦乐乎影业公司，目的是"冲票房去的"。当时姜文手里有几个剧

⊖ 刘浩东 . 2011 中国电影产业研究报告 [M]. 北京：中国电影出版社，2011：107-108.

本，征求马珂的意见后，两个人都认定了《让子弹飞》。按照马珂的说法：
"故事简单，土匪路霸，却可以满足三位大哥同台的基础，而且很荒诞很传
奇，符合拍成大喜剧的概念"[一]。剧本完善花费了一年的时间，参加编剧的
人员有六七个人，有 50 后、60 后、70 后、80 后，期间反复推敲和修改，
直至满意。姜文曾经谈到他追求的电影剧本，不需要太多的形容词和连接
词，就是"枯藤老树昏鸦，小桥流水人家"，就可以了。

销售过程也不是关键流程，但也是成功的重要一环。刚开始筹拍《让
子弹飞》的时候，就"已经把后面所有的路都想好了，什么时候发行，什
么时候做档期"[二]。马珂曾经谈到，《让子弹飞》的销售过程，第一是按部就
班，第二是稳扎稳打，第三是讲究执行力。归根结底，就是通过广告宣传
让该看电影的人了解什么时候上映，为什么要去看；通过合作让院线积极
促销这部影片，安排合适的档期。

生产流程为关键流程。《让子弹飞》的拍摄过程，是坚持质量第一的过
程，每一个细节都是达到满意为止，以突出"愉悦"的利益定位点。整部
电影用了 80 万尺胶卷，是其他电影的几倍，就是为了拍出最佳效果。例
如姜文、葛优、周润发三人"鸿门宴"这一场戏，就花费了 10 万尺胶卷。
姜文说，这场戏"我每次都挂一千尺胶片，三个机器同时拍，三千尺同时
转……一个机器起码得有 5 个人"[三]。一个炸碉堡的镜头，完全可以通过镜头
一转，用一个爆炸声来体现，但是马珂建议一定要"炸"，他认为这个钱值
得花。为了保证影片质量，姜文婉拒了 3000 万元的收入，在"鸿门宴"这
一场戏中，姜文、葛优、周润发三人喝酒，有三个酒品牌各自出价 1000 万
元申请植入广告，姜文认为广告会让观众出戏便拒绝了，马珂因此大病了
一场，俩人一个月没说话，后来姜文打破僵局，给马珂发了一条信息"要

㊀　魏君子 . 华语电影势力探秘 [M]. 北京：北京大学出版社，2012：6.

㊁　庄丽君 . 我们需要怎样的电影：上海国际电影节论坛对话录（第 2 辑）[M]. 北京：世界
　　图书出版公司，2013：355.

㊂　魏君子 . 华语电影势力探秘 [M]. 北京：北京大学出版社，2012：15.

不，电影品质上帮你找回来"[○]。后期剪辑也是精心打磨，电影拍摄了 4 个月，剪辑了 6 个月。最终保证顾客在观影时"有笑点，没尿点"（意指片子好看的没有时间上厕所）。

（2）重要资源整合。对于一个电影制作公司来说，资源包括有形资源和无形资源，对于《让子弹飞》来说，生产过程是关键流程，比较重要的资源是人员，人员带动了资金的整合。

2007 年姜文和马珂成立不亦乐乎影业公司，《让子弹飞》是该公司的第一部片子，姜文任导演，马珂任制片人，这是优秀电影之车的两个轮子。导演有能力拍出优秀的影片，制片人有能力筹措充足的资金，并把优秀的电影卖出好价钱。

两人共同选择了一个好故事《让子弹飞》。姜文绝对有能力整合人脉资源拍摄出一部好看的影片，完成属于自己的"岗位"职责。影片质量除了导演因素影响较大外，演员因素也有着重要影响。姜文首先决定自导自演。编写剧本时就有编剧说"师爷不就是葛优吗"？姜文邀请葛优参演，葛优一口答应，二人在拍摄电影《秦颂》时就已是好朋友，期待有机会再度合作。黄四爷的扮演者必须能与姜文和葛优配上戏，因此马珂提出邀请周润发，周润发看了剧本后表示片酬无所谓，好玩有趣最重要。这样三大明星确定参演。接下来，其他一些角色就相对容易地确定下来。对于姜文来说，缺的就只是钱了。

有了好的故事，有了姜文导演，又有姜文、葛优、周润发三大明星的参演，马珂对影片充满了信心，他开始寻求投资，自信地认为钱不是问题。让别人投钱，需要自己先投钱。马珂说，自己的不亦乐乎影业公司投资了一半，为 5000 万元，从开始筹备到开机，都是自己的钱，"你自己都没有钱，你怎么让别人相信你是有责任感的呢。很简单，我有最大的投资在里

○ 卫昕 . 子弹连破纪录 [N]. 成都日报，2010-12-21.

边，我承担最大的风险，我也收取最大的收益，同时我们也给投资人信心：我们都可以砸那么多钱进去，你们可以放心了"[⊖]。当时，不少公司了解到故事、导演、主演和"不亦乐乎"已投资了 5000 万元，都想参与投资，包括一些山西煤老板，但是精明的马珂认为，不要没价值的钱，只要对提高票房有价值的投资，最后选择了四川峨眉集团、香港英皇公司、江苏广电幸福蓝海、中影集团等，这些投资商或是占有院线资源，或是占有媒体资源，是后来高票房的重要推动力量。[⊜]最后吸引投资 6000 万元，加上自己公司投入的 5000 万元，影片拍摄制作投资额为 1.1 亿元，为姜文随心所欲地发挥才能提供了资金保证。姜文感慨地说："这次资金相当他妈正常"[⊜]。

不仅如此，马珂也把销售和宣传工作做得丝丝入扣，稳扎稳打。他根据影片质量（剧本、导演、演员等），确定了 6 亿元票房的预期，而后倒推需要 2 亿人知晓，要想让 2 亿人知晓，需要投资 5000 万元宣传推广费用，进行足够的宣传，这个数额为影片制作费用的 50% 左右，大大超过了普通电影 8% 的比例。确定宣传投资额后，马珂邀请著名广告公司进行媒体投放的市场研究，然后根据调研结果进行媒体投放。这一切工作都在影片上映前几个月开始进行，诸如预定路牌、电视广告的时间段和空间等。按照马珂自己的说法，就是做好自己该做的，并提前做好。

5.《让子弹飞》营销模式的形成路径

《让子弹飞》的营销模式，可以概括为：以拍摄好看的影片和高票房为目标，以好看的喜剧片为属性定位点，愉悦为利益定位点，形成了以好看喜剧影片（优质产品）为核心，以价格、分销、传播为辅助的营销要素组合

⊖　魏君子. 华语电影势力探秘 [M]. 北京：北京大学出版社，2012：17.

⊜　吴春集. 中国电影营销：理论与案例（1993~2012）[M]. 上海：上海交通大学出版社，2012：207.

⊜　魏君子. 华语电影势力探秘 [M]. 北京：北京大学出版社，2012：6.

的模式。为保证"好看喜剧片"目标的实现，将影片生产、制作过程作为关键流程，人力、资金等重要资源整合向生产、制作流程倾斜。

《让子弹飞》营销模式的形成路径，是导演和制片人率先确定了营销目标，后根据目标选择了一个有趣的故事，完成剧本改编，确定主演，率先投入 5000 万元资金，组建摄制组，再吸引投资，进入拍摄制作和营销推广、销售流程等。因此，其营销模式的形成是从营销组合模式到资源模式，再到流程模式，最后到营销模式的过程，是一个从外到内、再从内到外的形成过程。

6.《让子弹飞》营销模式的运营结果

《让子弹飞》实现了确定的营销目标：拍摄一部好看的喜剧片，并获得高票房，实际上是获得了当时国产影片最高票房并赚取了理想的利润。

从口碑方面看，《让子弹飞》2012 年获得第 31 届香港电影金像奖最佳影片提名，2011 年获得第 48 届台湾电影金马奖最佳影片提名，第 5 届亚洲电影大奖最佳影片提名等，以及获得最佳服装设计、最佳改编剧本、最佳摄影等奖项，这表明专业口碑达到了好的水平。同时，大众口碑也达到好的水平，诸多电影点评网的数据都接近 9 分，而只有极少的电影可以达到这个分数。一项对 2010 年贺岁档影片观众满意度的调查结果显示，对于电影《让子弹飞》，表示喜欢的占 82.9%，表示一般的占 16.3%，表示不喜欢的仅占 0.8%[一]。但是，政府口碑仅仅达到了可以接受的水平，依据是影片虽然被允许上映，但没有获得任何政府奖励，也曾经被影评人揣摩出若干政治隐喻，也有人质疑其过于暴力、色情等。

从盈利方面看，《让子弹飞》的票房收入和利润都达到较高水平。截至 2010 年底，《让子弹飞》票房达到 4.8 亿元，总票房达到 6.5 亿元[二]。按 40% 的分成比例，获得票房分成收入 2.6 亿元。除了有一定量的光盘出版外，

　　[一] 刘浩东.2011 中国电影产业研究报告 [M].北京：中国电影出版社，2011：418.
　　[二] 刘浩东.2011 中国电影产业研究报告 [M].北京：中国电影出版社，2011：12.

没有进行衍生品的开发，但是，网络版权销售额为 400 万元。总投资为 1.6 亿元，收入超过 2.6 亿元，盈利超过 1 亿元。

7.《让子弹飞》营销模式研究小结

我们把前面关于《让子弹飞》营销模式的研究结果，填入第 2 章确定的研究框架之中，就会得出《让子弹飞》的营销模式（见图 6-6）。

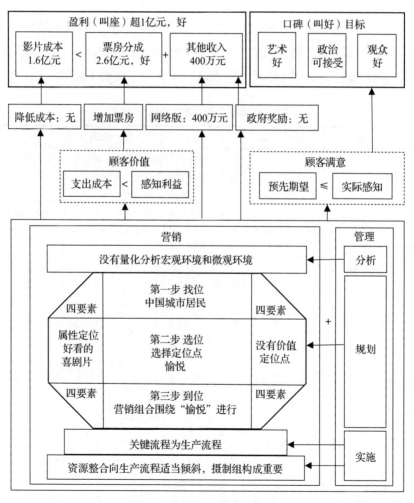

图 6-6　《让子弹飞》的营销模式

中国优秀电影营销模式的研究发现

通过对《英雄》《建国大业》《搜索》《红高粱》《霸王别姬》和《让子弹飞》六部电影的案例研究，我们会发现一些共同特征，进而归纳出中国优秀电影营销模式的共同特征。

1. 研究结果

我们将六个案例研究进行对比分析，就会得出相应的研究结果，主要表现在营销目标、营销模式选择依据、营销模式核心内容、营销模式运营保障、营销模式形成路径和营销模式运营结果六个层面（见表6-2）。

表6-2　6部优秀电影的案例研究结果

6 个层面	11 个方面	29 个问题
1. 营销目标	（1）营销目标	①6个案例都确定了营销目标；②6个案例的营销目标都包括好看和赚钱或不赔钱两个方面；③营销目标主要是制片方和导演两方面共同确定的
2. 营销模式选择依据	（2）宏观环境	①6个案例都分析了宏观环境；②主要是分析电影审查规定，考虑规避审片通过风险问题；③没有量化分析，仅了解了管理部门相关规定
	（3）微观环境	①6个案例都分析了微观环境；②主要是分析了观影人群和偏好。③大多没有量化分析，是凭感觉和经验进行的分析
3. 营销模式核心内容	（4）目标顾客	①6个案例都选择了目标顾客；②目标顾客主要为城市年轻人；③进行了观影人群数据分析，选择了主力观影人群，没有细分目标顾客
	（5）营销定位	①6个案例都选择了营销定位点；②6个案例都有"优秀好看"的属性定位和快乐愉悦或感动的利益定位；③定位点是由制片方和导演双方确定，主要是选择了目标顾客关注的要素，没考虑竞争因素的影响
	（6）营销组合	①6个案例都营销组合了产品、价格、分销和传播等要素；②6个案例都是根据定位点进行了营销组合要素的组合，其中最为关键的要素是产品即影片
4. 营销模式运营保障	（7）关键流程	①6个案例进行了关键流程构建，5个案例的关键流程是生产（影片制作）流程，1个案例为销售流程；②精细做好关键过程的每一个细节，为"好看""快乐"定位服务

（续）

6 个层面	11 个方面	29 个问题
4. 营销模式运营保障	（8）重要资源	①6 个案例都进行了重要资源整合；②6 个案例重点整合了人员和资金资源，关键是摄制组的组建，以及销售队伍的组建；③6 个案例的资源组合都突出关键流程
5. 营销模式形成路径	（9）营销模式形成路径	6 个案例都是从营销层面（影片）到资源层面（导演），调整营销组合层面，再到资源层面（资金和摄制组），再到流程层面（制作和销售过程），最终回到营销层面
6. 营销模式运营结果	（10）目标实现	①6 个案例都实现了确定的营销目标：好看和赚钱，其中三个案例为政府可接受水平，三个案例为观众可接受（良好）水平；②6 个案例的营销模式都是与营销目标相匹配的
	（11）衍生策略	①6 个案例都有计划开发衍生产品；②主要为光盘发行和植入广告；③衍生品成功的关键因素都是影片的影响力及类型

（1）**营销目标**。6 部电影的营销目标，都考虑了社会效益和经济效益两个方面，前者主要是指提供给市场一部优秀的影片，标准为好看或者是获得奖励；后者的最低目标是取得收支平衡，最高目标是获得尽可能高的回报率。《红高粱》《霸王别姬》和《搜索》带有艺术片特征，《建国大业》具有主旋律影片特征，因此目标为拍摄一部有意义的影片且不赔钱。《英雄》《让子弹飞》属于商业片，因此目标为提供给市场一部好看的电影且有较高投资回报率。

除了《红高粱》之外，5 部影片都处于市场经济时代，因此其营销目标的确定开始由制片方（或人）和导演共同确定，票房自然成为营销的一个目标，因为它直接影响着影片的投资回报率。

（2）**营销模式的选择依据**。6 部影片都分析了宏观环境和微观环境，但是并没有分析宏观环境和微观环境的所有要素。

在宏观环境的政治、法律、经济、文化、技术等方面，主要分析了政治和法律方面，重点是了解国家对电影审查的限制，避免禁止公映的风险，否则不仅会产生负面效应，还会使投资成本无法收回。在微观经济环境的观众、竞争者、合作者等方面，主要分析了主要的观影人群，以及他们观

影的需求特征。

采取的分析方法，基本上还是建立在感觉和经验的基础上，少有根据定量化数据分析做出的营销管理决策。《让子弹飞》在后期传播过程中，有些决策是建立在数据分析基础之上的。

（3）**营销模式的核心内容**。我们将其分为目标顾客、营销定位和营销要素组合等三个方面进行归纳。

在目标顾客方面，6部影片都进行了目标顾客的选择。除《霸王别姬》之外，目标顾客基本集中于大陆市场的城市年轻人，并向城市家庭观影人群延伸。制片方仅仅进行了城乡空间和年龄人口统计特征的顾客细分，发现年轻人是观影的主要人群，进而进行了选择，没有进行大规模样本的调查研究。

在营销定位方面，6部影片自觉或不自觉地进行了营销定位点的选择。具体内容为不同的属性定位，但是都以提供观影的愉悦或感动为精神利益定位，这是年轻人观影的主要诉求点。《红高粱》《霸王别姬》和《搜索》都为艺术片，《红高粱》属性定位于优秀的艺术片，利益定位于生命体验；《霸王别姬》属性定位于优秀的近代爱情悲剧片，利益定位于人生的情感体验；《搜索》属性定位于优秀的当代现实悬疑片，利益定位于信心和愉悦。《英雄》和《让子弹飞》都为商业片，《英雄》属性定位于优秀的武侠片或功夫商业片，利益定位于豪气体验；《让子弹飞》属性定位于为好看的商业片，利益定位于开心和愉悦。《建国大业》属性定位于优秀的主旋律商业片，利益定位于喜庆和愉悦。可见，6部影片的属性定位虽有不同，但可以概括为某种优秀的类型片，且利益定位点都为开心和愉悦，即使是悲剧，在人们深度思考之后还会产生美好的感觉。6部影片定位点的选择，是制片方或曰投资方和导演共同作用的结果，导演更加关注属性方面的优秀影片目标，而制片方更加关注好看、愉悦的效果等，从而带来票房。不过，6部影片的定位点选择并非科学分析后的结果，仅考虑了目标顾客关注的要素，

没有太多地去考虑竞争对手的影片。

在营销组合方面，6 部影片都组合了产品（影片类型、名称、故事、人物塑造、画面呈现、音乐表现等）、价格、分销（上映的空间和时间分布）、传播四个方面的要素，由于价格和分销因素如何组合取决于院线的合作，因此制片方最为重要的组合要素为产品和传播，以及分销要素中上映的档期（暑期档和贺岁档）。但是，无论如何，6 部影片的 4 个要素的组合基本上是围绕着定位点进行组合的，或曰都是考虑了定位点是否能够实现。仅就分销要素中的档期选择来看，定位于开心和愉悦的喜剧片，选择在暑期档或贺岁档都可以。如果定位于人生体验、感慨人生悲凉的片子，最好安排在暑期或其他档。档期选择时，努力回避一些进口大片，寻找空档期，以便观众可以集中体验，感受会更好。

（4）营销模式的运营保障。在这里我们需要归纳 6 部影片的关键流程构建和重要资源整合两个方面的问题。

在关键流程构建方面，6 部影片都进行了关键流程的构建。除了《英雄》的关键流程为销售流程之外，其他影片的关键流程都是生产制作流程。关键流程的构建，是根据已经确定的定位点构建的，即为了拍摄出一部优秀、好看，令人愉悦的电影，影片的拍摄、制作等生产过程自然成为关键流程。《英雄》的销售流程为关键流程，是因为后期的宣传推广对于票房的提升起到了重要作用，同时也因为过度宣传导致一些观众对影片失望。

在重要资源整合方面，6 部影片都进行了重要资源的整合。6 部影片整合的重要资源都为人力资源和资金资源，前者更为重要，主要体现为以导演为核心的摄制组的成立，以及主要演员的选择，其中导演起着决定性的作用，不仅影响着影片风格和质量，也直接影响着票房收入；后者主要体现为以制片人为核心的投资方的集合，他们不仅会为电影制作提供资金，同时还参与影片的制作，特别是宣传和推广影片的后期。6 部影片的重要

资源基本都是围绕着"生产"这一关键流程进行组合的，仅有《英雄》的生产和销售流程几乎平分秋色，《让子弹飞》也有着类似的特征。

（5）**营销模式的形成路径。** 6部影片营销模式的形成路径，不是简单地从营销组合层面到流程层面，再从流程层面到资源层面。也不是从资源层面到流程层面，再到营销组合层面。而是各个层面有交叉，过程有折返，一个共同特征是：从营销层面（影片）到资源层面（导演），调整营销组合层面，再到资源层面（资金和摄制组），再到流程层面（制作和销售过程），最终回到营销层面。

（6）**营销模式的运营结果。** 6部影片都实现了优秀影片的目标，主要表现为取得了较好的盈利水平和得到电影行业专家的好评，同时还得到：或者是在政府口碑方面的极大认可，或者是在观众口碑方面的赞美。6部影片之所以实现了确定的营销目标，一个重要的原因是自觉或不自觉地形成了"中国优秀电影"的营销模式，各部门、各要素之间形成了匹配的、正向推动的逻辑关系。

6部影片除了发行光盘和书籍外，几乎都没有进行电影衍生品的开发，但是尝试在电影拍摄和放映中进行一定数量的广告植入，缓解了巨大的投资压力。

2. 中国优秀电影的营销模式

我们将6个案例的研究结果，进行综合分析，纳入我们确定的理论研究框架之中，就会得出中国优秀电影的营销模式（见图6-7）。这个模式可以概括为：为了实现某类优秀影片和理想投资回报率（票房收入）的双重目标，选择以城市年轻人为目标顾客群，确定了"某类优秀、好看影片"的属性定位，以及"开心愉悦或感动或人生体验"的利益定位，并且围绕着定位点进行产品（影片类型、名称、故事、人物塑造、画面呈现、音乐表现等）、价格、分销（上映空间和时间，特别是时间）、传播等要素的组合，根据突出定位点的营销要素组合构建关键的生产制作流程，或者销售流程，

再根据选择的关键流程整合公司内外的重要资源，相对重要的资源是人员和资金，其中尤以导演和主演的选择最为重要。由图 6-7 可以看出，中国优秀电影的营销模式，是一个相对完整的营销模式，除了价值定位点没有外（价值定位不是必需的，特别是当利益定位和属性定位实现差异化的情况下更是如此），营销模式中的每一项内容都有，并且各项内容形成了比较清晰的逻辑关系，这也是非常契合的匹配关系。

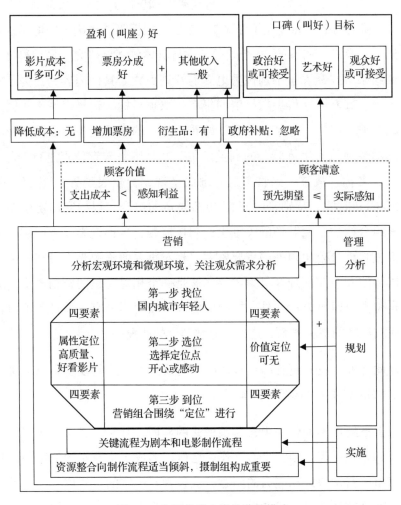

图 6-7　中国优秀电影的营销模式

本章小结

本章的主要目的是探索中国优秀电影的营销模式。我们按优秀电影"四好"（政府口碑、专业口碑、关注口碑、票房、投资回报率有四个"好"，另外一个要素达到可接受水平）的标准，筛选出六部表现优秀的中国电影，分为两类：①观众口碑为"可接受"，其他为"好"的案例，有《英雄》《建国大业》《搜索》；②政府口碑为"可接受"，其他为"好"的案例，有《红高粱》《霸王别姬》和《让子弹飞》。然后，根据第2章确定的电影营销模式框架，以及需要回答的29个问题，进行具体的案例研究。最后得出相应的研究结果，并建立了中国优秀电影的营销模式。具体内容为：为了实现电影独特、好看和获得理想投资回报率的双重目标，选择以城市年轻人为目标顾客群，确定了"某类优秀、好看影片"的属性定位，以及"开心愉悦或感动或独特人生体验"的利益定位，并且围绕着定位点进行产品（影片类型、名称、故事、人物塑造、画面呈现、音乐表现等）、价格、分销（上映空间和时间，特别是时间）、传播要素的组合，根据突出定位点的营销要素组合构建影片制作的关键生产制作流程，再根据影片生产制作的这一关键流程整合公司内外的重要资源，相对重要的资源是人员和资金，其中尤以导演和主演的选择最为重要。这是一个相对完整的营销模式，除了价值定位点有时可以没有外，模型中的每一项内容都有，并且各项内容形成了比较清晰的逻辑关系，这也是非常契合的匹配关系。

除此之外，我们还有四点有趣的发现及思考，这些发现和思考对于打造出卓越和优秀的电影品牌非常重要。

（1）**卓越电影和优秀电影营销模式的异同**。其实二者非常相似，并没有本质的差别，都必须是良心之作。之所以形成了略有不同的结果，其中包含着整体营销模式和能力的问题，也包含着一定的运气成分。如果计划打造一部卓越的电影，或者由优秀电影进化为卓越的电影，核心在于赢得

政府和观众的双重超高口碑，二者貌似存在着一定的矛盾，具有一定的协调上困难，但是《战狼Ⅱ》解决了这一问题，既突出主旋律或倡导美德，又敬畏观众，精心制作，让电影有故事，有悬念，有享受，有思考，当然核心是愉悦感。此外，制片人和导演也是非常重要的，《疯狂的石头》《泰囧》和《战狼Ⅱ》之所以卓越，源于制片人和导演都是新人，他们放弃了自我表现，放弃了"阳春白雪"的艺术标准，始终告诫自己是站在悬崖边上，随时都有掉下去的危险，因此更加关注观众的感受，谨小慎微地做好每一件事情，目标就是拍摄一部观众喜欢看的片子。而本章讨论的优秀电影案例，是韩三平、陈凯歌、张艺谋、姜文等在中国名声显赫的、具有标杆意义的大导演，自然更加关注艺术层面，以及自我思想和风格的表达，难以造就"卓越"的电影。因此，在本书中，卓越电影和优秀电影都是好电影，或许没有高低之分，仅仅是追求的目标不同、风格不同，优秀电影似乎更加关注自我表达而已。被公认为卓越的艺术电影，就难以符合本书界定的卓越标准，比如上一章讨论的三部卓越电影，在艺术上、表演上都没有达到"卓越"的高水平，没有获得国际上的电影艺术大奖，而本章讨论的优秀影片，尽管在政府和观众口碑方面存在提升空间，但是诸多荣获了国际电影艺术大奖。

（2）**优秀电影营销模式可以有多种选择**。面对着庞大的电影市场，制片方和导演可以有多种选择，既可以选择拍摄一部卓越的电影，也可以选择拍摄一部优秀的电影，这跟他们的格局、兴趣和情怀有关。我们通过研究发现，即使是决定拍摄一部优秀的电影，也可以有不同的选择。例如案例中的《英雄》《建国大业》和《搜索》，更加关注导演、制片方意志和艺术的表达，以及政府的要求，因而在政府、艺术、盈利等方面都达到了"好"的水平，虽然观众口碑低于 8 分，但是也达到了观众可接受的程度。案例中的《红高粱》《霸王别姬》和《让子弹飞》，更加关注自己意志的表达，以及观众的偏好，不太在意政府的评价，在观众评价、艺术评价、盈利等方面都达到"好"的水平，虽然政府口碑低于 8 分，但是也达到了政

府可接受的程度。或许，这仅仅是营销目标选择的问题。

（3）**优秀电影的关键影响因素**。①电影是否优秀与投资规模不相关。六部优秀影片中，有大、中、小三种投资规模，可见投资多少不是决定影片是否优秀的关键影响因素。②电影是否优秀跟流量明星呈现负相关。六部优秀电影都拒绝了"天价"的流量明星参演，也没有小鲜肉受到邀请。③电影是否优秀与导演、主演的影响力密切相关。六部电影都有具有极大影响力的导演和演员参与，可谓是优秀演员云集，导技、演技卓越，艺术感染力超越了故事与情节。④电影是否优秀与衍生品的开发关系不大。这六部电影，有些进行了电影衍生品开发，有些则没有，主要还是靠票房收入取得高额盈利。当然，这些仅仅为探索性研究得出的结论，是否具有普适性有待进一步验证。

第7章

中国良好电影的营销模式研究

本章我们探索中国良好电影的营销模式特征。依据我们前面的定义，良好电影是指在"政府口碑、专业口碑、观众口碑、票房和利润"五个方面中，有三个方面达到"好"、两个方面达到"可接受"的电影（简称为"三好"电影）。在我们的研究中，"三好"电影分为三种类型：①政府和观众口碑为"可接受"，其他为"好"的案例，选择《黄土地》；②政府和专业口碑为"可接受"，其他为"好"的案例，选择《甲方乙方》；③观众口碑和利润为"可接受"，其他为"好"的案例，选择《梅兰芳》。我们按照第2章确定的研究框架，对三部电影进行分析和研究，归纳出中国良好电影的营销模式。

《黄土地》的案例研究

我们依据确定的研究框架，对电影《黄土地》的营销目标、营销模式

选择依据、营销模式核心内容、营销模式运营保障、营销模式形成路径和营销模式运营结果六个方面进行研究，并进行结果呈现。

1.《黄土地》的营销目标

《黄土地》出品于1984年，当时的国内电影市场处于计划经济时代。在1993年之前，中国电影市场还没有放开，管理体制为计划经济模式：政府为16家国有制片厂分配拍摄指标，拍摄完成后由中影公司统一收购，后向全国各省级电影公司发行，价格由政府控制，影片拍摄者无法完全控制票房和盈利，因此导演对影片的营销目标具有绝对控制权。《黄土地》的营销目标，主要是艺术目标。陈凯歌说，他拍摄《黄土地》就是想拍摄一部表现希望、体现童心，同时实现自己梦想的艺术影片。在当时，影片赔钱是很正常的事情，统计结果表明：1983年5月至1985年5月，我国共放映影片356部，其中有289部亏本，占影片总数量的81%。⊖

2.《黄土地》营销模式的选择依据

《黄土地》基本没有分析宏观环境和微观环境，因为当时属于计划经济时代，电影拍摄立项和销售都有政府管理部门控制，制片方和导演没有太大必要分析宏观环境和微观环境。按导演陈凯歌的说法，该影片在创作中充满了梦幻和童心，揭示了人与自然的关系，体现了自己的艺术追求和才华，但是影片拍完后，没被批准公映，于是陈凯歌和张艺谋只能扛着放映机到各大学作为内部资料放映⊖。这说明，影片的前期筹划没有进行环境分析，营销模式的形成也是凭其自然。

3.《黄土地》营销模式的核心内容

营销模式的核心内容，包括目标顾客、营销定位，以及产品、价格、

⊖　饶曙光，《百年电影市场扫描》，参见俞小一．中国电影年鉴：中国电影百年特刊[M]．北京：中国电影年鉴社，2005：504．

⊖　郑实．走出《黄土地》——中国第五代导演陈凯歌[J]．国际新闻界，1992（4）．

分销、信息（传播）等营销要素的组合。

（1）目标顾客。在《黄土地》出品的 1984 年，电影发行体制还是计划经济模式，制片方不负责"给谁看"的放映问题，因此在拍摄《黄土地》之前，并没有对于目标顾客的分析和选择。

（2）营销定位。当时中国电影没有进行商业片和艺术片的分类，且计划经济体制下电影发行采取统购包销的分销体制，因此无须考虑《黄土地》的营销定位问题。不过是几个年轻人，想按照自己的想法拍摄一部优秀影片罢了。

（3）营销组合。当时是计划经济，营销组合策略自然也不是围绕着目标顾客和营销定位进行组合。但是，各个组合要素都努力为一部优秀电影做出了贡献，这些组合要素包括产品（影片）、价格、分销和传播等要素。

1）产品（影片）。我们从影片类型、影片名称、影片故事、人物表演、画面（摄影和场景）、音乐等构成要素分别对其进行分析。

影片类型。《黄土地》属于文艺片，也可以称之为艺术电影，具体来说是指"那种观念新颖、趣味高雅、技巧考究、不以获得盈利为目的影片"⊖。这是与商业片相对应的概念。

影片名称。剧本根据柯蓝的散文《深谷回声》改编，最初名称与散文名称相同，写的是陕北较为富有的地方，环境以绿色为主。陈凯歌在陕北体验生活后，产生了不同的感受，随后进行剧本修改，放弃了原来情节剧的套路，走向了电影诗的路子，试图在展现民族文化和生活方式的同时，点染翠巧一家的命运。陈凯歌一直想把剧本名字改掉，后张艺谋说叫黄土地好，陈凯歌就将电影名称改为《黄土地》，与电影主题背景密切相关。

⊖ 许南明，富澜，崔君衍 . 电影艺术词典 [M]. 北京：中国电影出版社，2005：17.

影片故事。陕北黄土高原上的贫苦女孩翠巧（薛白饰），自小由父亲（谭托饰）做主定下娃娃亲。八路军文工团团员顾青（王学圻饰），为采集民歌来到翠巧家，一段时间后，与翠巧一家相处得好像自家人一般。顾青讲述起延安妇女婚姻自主的情况，翠巧听后，心生向往。父亲虽善良，可又愚昧，他要翠巧在四月里完婚。顾青行将离去，翠巧想要随去延安，但顾青有心无力。翠巧的弟弟憨憨（刘强饰）跟着顾大哥，送了一程又一程。翻过一座山梁，顾青看见翠巧站在峰顶上，她用甜美歌喉唱歌送别，顾青深受感动。四月，翠巧在完婚之日，心有不甘决然逃出夫家，划船渡河去追求新的生活。

人物表演。用导演陈凯歌的话说，就是：不要试图去表演人物的美或丑，无论是善良或愚昧，无论是欢乐或痛苦，在他们来看都是正常生活，是不需要格外加以表现的，尤其不能够单独加以表现。不以形夺人，而神夺于形外。四个人物的表演古朴自然，真实可信。当时，还没有明星的概念，谁表演都不会太影响观影人群的规模。

画面呈现。用摄影师张艺谋的话说，就是：深沉、浓郁的风格，综合运用色彩、光线、构图、运动四大要素来体现。色彩使用沉稳的土黄作为总体色调，也有大量红色形成起伏；光线使阳光之下的黄土高原呈现出白色；构图简练沉稳，朴实完整；摄影尽量不运动，以保持深沉和厚实的感觉。用美术师何群的话说，就是：外景是由自然环境提供的，选择时体现黄土高原和黄河深沉且饱经风霜的力度；环境、道具、服装体现陕北的民族特色，环境以黄色为基调，服装、道具则以黑色、红色为主，使剧中人物与黄土高原和黄河产生有机联系。四个人物的化妆造型，突出翠巧的纯真，老汉的风霜，憨憨的呆气，顾青的真诚。最终呈现的画面美且震撼。有个镜头是一个占据画面 3/4 的山梁，山梁上需要有条略带之字形的小路。那条路是摄制组全体成员历时四个小时、用卓别林脚步踩出来的！

音乐表现。用音乐创作人赵季平的话说，就是：主题歌为信天游，围绕着电影主题，音乐和歌曲要动听，拨动人的心弦。在器乐处理上，体现影片风格"藏"，音乐淡入淡出，用管子、竹笛、琵琶等乐器的独奏突出影片风格。[⊖]

2）价格。当时电影发行价和票价受到政府管理部门的严格控制，制片方没有定价的权利，再加上没有营销定位，也无法根据营销定位来确定电影的发行价和票价。当时的分销体制是制片厂把电影卖给电影发行公司，国家制定发行价（发行权费），然后电影发行公司在院线放映，放映票价也是由政府制定。1979 年的《关于改革电影发行放映管理体制的请示报告》，调整了发行收入分成比例，增加了用于发行放映事业的生产基金。1980 年，文化部又以 1588 号文件的形式规定，中影公司根据发行需要所印制的拷贝量按一定单价与制片厂结算，使制片厂产量增加，利润上升。[⊜]观影价格在 35 年（1949～1984 年）时间里一直在 0.20～0.35 元之间浮动。

3）分销。当时电影分销处于计划经济体制的环境之下，制片厂拍出电影之后，必须卖给电影发行商——中影公司，中影公司按政府规定价格一次买断，然后分销给各个省地市县的分公司，分公司在自己的放映厅进行放映。这是当时唯一的一种发行渠道，制片方和导演都无法控制和选择。因此，《黄土地》初期没有通过审查，就无法发行上映，陈凯歌和张艺谋只能自己扛着放映机到大学进行不公开放映。这种方式有些类似于后来的直销模式，在电影分销中是极为少见的，或许二人开创了电影直销的先河。

4）传播。我们搜索中国知网，没有发现在《黄土地》公映之前的宣传文献。虽不被批准公映，只能自己推广和争夺国际奖，但在无意识中形成了一种宣传效果，后《黄土地》在 1985 年连续获得国内外大奖，这也受益

⊖　赵季平 . 电影《黄土地》音乐创作札记 [J]. 人民音乐，1985（9）.

⊜　朱坤，陈艳涛 . 陈为艺谋，张秦凯歌——两个人的电影史 [J]. 新周刊，2005（12）.

于那时候的影片档期最长可达大半年之久。用电影学者尹鸿的话说，就是"当一个民族和一种文化由于经济、政治的弱势而缺乏充分的自信时，国际化是一种巨大的诱惑：它意味着通过国际认同，能够为自觉或不自觉地用所谓国际'他者'参照来评价本土化文化的大众乃至社会精英提供一种价值判断的暗示，对于电影来说，就是通过国际化使电影制作者获得一种想象中的世界性声誉和地位，最终使影片获得能带来经济效益的国际、国内市场，同时使电影制作人获得一种投资信任度以从事电影再生产。"⊖

4.《黄土地》营销模式的运营保障

这里包括分析关键流程构建和重要资源整合两部分内容，以探查关键流程、重要资源与营销组合的匹配程度。

（1）**关键流程构建**。电影运营流程包括设计（剧本创作）、生产（拍摄制作）和销售（发行和放映）。通过对《黄土地》的案例研究，我们发现它进行了关键流程的构建，构建的关键流程为拍摄制作流程，即生产流程。

当时剧本写作和选择不是关键流程，因为剧本是现成的。广西电影制片厂当时为小厂，为了吸引北京电影学院毕业生来厂工作，推出了一项可以独立拍片的政策，但是选择剧本很难，用张艺谋的话说，就是"私下里打听，领导现在喜欢哪个剧本，哪个剧本可以通过，我们就拍哪一个"⊖，这样张军钊、张艺谋、何群、肖风1982年毕业被分配到广西电影制片厂后，在1983年这一群平均年龄为27岁的人成立了青年摄制组，拍摄了电影《一个和八个》。同年11月陈凯歌看到该影片，非常兴奋，主动要求离开北京到广西工作，由于学习成绩优异，广西厂同意暂时借调他到本厂工作。陈凯歌带来剧本《我们叫它希望谷》（就是后来的《孩子王》），但广西

　　⊖　饶曙光 . 中国电影市场发展史 [M]. 北京：中国电影出版社，2009：429.
　　⊖　张恩超 . 广西厂，"第五代"起步的地方 [N]. 南方周末，2005-05-05.

厂认为其太过沉重，有审查风险，没有同意，推荐了张子良基于柯蓝的散文《深谷回声》改编的同名电影文学剧本，也就是后来的《黄土地》。因此剧本设计和选择过程并非关键流程，当然它也是不可缺少的流程之一，不可否认它对影片成功的巨大影响。

销售过程也不是关键流程。因为当时电影的发行和放映，还是处于计划经济时代，生产多少由政府下达计划，生产出来之后发行多少拷贝，在多少家影院放映，都有相应的计划管理，是制片方无法控制的。1984年7月下旬，《黄土地》完成了双片送文化部审查，遭到当时电影局领导的批评指责，电影界的争议也持续了约一年，直到1985年该影片才得以公映。

生产过程成为关键流程。《黄土地》的拍摄过程，是非常严谨和艰苦的，每一个细节都进行了精雕细刻。第一步，主创人员到陕北体验生活；第二步，根据生活体验，主创人员完善剧本；第三步，主创人员进行自己负责部分的"阐述"，陈凯歌提出导演阐述，张艺谋提出摄影阐述，何群提出美术阐述，赵季平提出音乐阐述；第四步，怀着对电影的敬畏心进行拍摄；第五步，精心地进行后期制作。主创人员充满着创作激情并用心拍摄，仅以体验生活为例，为了修改剧本，1984年1月导演陈凯歌、摄影师张艺谋、美术师何群一起，到陕北体验生活了一个月的时间，用陈凯歌自己的话说，"我们走沟下梁，晓行夜宿，有时每天跋涉几十里路……熟悉了当地的风土人情"[一]。女主角薛白第一次在银幕上担任主角，为演好翠巧，她到陕北农村体验生活，仅仅为拍好翠巧去黄河挑水的镜头，就找了两只大水桶在旅馆一次次地练习。张艺谋在拍摄《黄土地》时三过家门而不入，连女儿生病了也没有时间回去看望。广西厂老厂长韦必达曾经回忆道："1984年5月，我专程到延安安塞县外景拍摄现场，看到他们几个年轻人在烈日下的

　　[一]　罗雪莹.回望纯真年代：中国著名导演访谈录 1981～1993[M]. 北京：学苑出版社，2008：100.

黄土高原上汗流浃背拍摄《黄土地》，我深深地被他们艰苦劳累的敬业精神所感动。"○这样的生产过程，保证了《黄土地》的新颖性和优质性。

（2）**重要资源整合**。对于一个电影制作公司来说，资源包括有形资源和无形资源，当时比较重要的资源是资金和人员。20世纪80年代，一部电影的制作成本一般在40万元左右，由政府分配给电影制片厂，按批准的电影拍摄计划进行使用。因此，《黄土地》最为重要的资源是人员，其围绕着关键流程——生产流程对人员进行了整合。

《黄土地》最为关键的资源整合就是成立摄制组——广西电影制片厂青年摄制组，该摄制组成员为导演陈凯歌，摄影张艺谋，美术何群，作曲赵季平，录音赵瑜，造型顾问钟灵等。广西厂给这个摄制组充分的创作自由，而陈凯歌、张艺谋、何群为大学同学，年轻且充满激情和活力，他们一同体验生活，一同修改剧本，一同商量导演、摄影、美术、造型、音乐等方面的工作，加之他们各个都才华横溢，保证了拍摄过程的高质量。影片中震撼人心的腰鼓队表演，就是张艺谋春节假期在电视上看到安塞腰鼓队的表演，非常兴奋，提前回京找到陈凯歌加入电影中的。制片方放权，英才聚集，精诚合作，应该是《黄土地》资源整合的重要特征。

5.《黄土地》营销模式的形成路径

《黄土地》的营销模式，可以概括为：拍摄者以追求优秀艺术片为目标，形成了以优秀艺术影片（优质产品）为核心的单一营销要素的模式。价格、分销等受到计划管理体制的限制，制片方没有决策权力，广告宣传主要体现为影讯和海报。"优秀艺术片"目标的实现路径，就是将影片生产、制作过程作为关键流程，人力、资金等重要资源整合向生产、制作流程倾斜。

○ 黄绍华，黄菲菲．留恋光影盛世——访广西电影制片厂老厂长[N]．中国日报，2010-10-27.

《黄土地》营销模式的形成路径，是从营销模式到资源模式，再到流程模式和营销模式，是一个从外到内，再从内到外的形成过程。

6.《黄土地》营销模式的运营结果

《黄土地》实现了拍摄一部优秀艺术片的目标，证据是其获得了诸多的奖项：第 5 届中国电影金鸡奖、第 38 届洛迦诺国际电影节银豹奖等。直到今天，观众仍然给予《黄土地》较高的评价，如豆瓣网电影评分为 7.9 分（满分 10 分，来自 18 156 人的评价）。一些专业人士，将其视为第五代导演的代表作品。在收获赞誉的同时，《黄土地》也为广西电影制片厂带来了理想的收入，这部影片和《一个和八个》，使电影厂利润收入达 250 万元，形成了电影厂社会效益和经济效益最好的时期[⊖]。尽管《黄土地》国内发行拷贝 30 个，获得收入 100 万元左右，但是国外发行还有一笔收入，因此投资回报还是较高的。不过，由于计划经济时代的"严格"的审片制度，以及对审片要求的研究不够，导致影片一年多没有通过审核，影响其获得更多的效益。这种以优秀艺术影片为核心的营销模式，使拍摄优秀艺术影片的营销目标得以实现，同时也获得了不错的收益。

对于《黄土地》这一影片，除了有少量的光盘出版外，没有进行衍生品的开发，因此没有衍生出多少经济效益。

7.《黄土地》营销模式研究小结

我们把前面关于《黄土地》营销模式的研究结果，填入第 2 章确定的研究框架之中，就会得出《黄土地》的营销模式（见图 7-1）。图中的"票房分成"，其实是出售影片的收入（包括国内外市场）。为了与后边的案例研究保持一致，没有改为"影片销售收入"。图中的"衍生品收入"，仅有少量的光盘收入，在此忽略不计了。

⊖　黄绍华，黄菲菲 . 留恋光影盛世——访广西电影制片厂老厂长 [N]. 中国日报，2010-10-27.

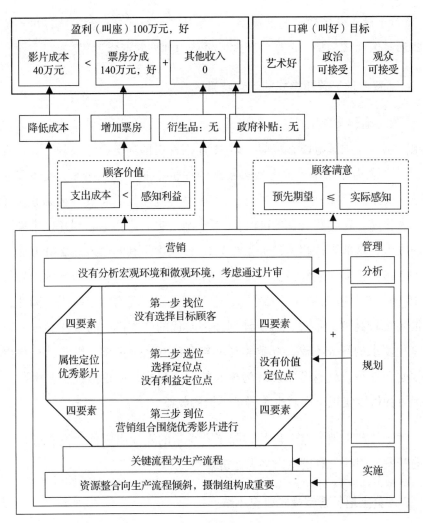

图 7-1 《黄土地》的营销模式

《甲方乙方》的案例研究

我们依据确定的研究框架，对《甲方乙方》的营销目标、营销模式选择依据、营销模式核心内容、营销模式运营保障、营销模式形成路径和营销模式运营结果六个方面进行研究，并进行结果呈现。

1.《甲方乙方》的营销目标

《甲方乙方》出品于 1997 年，中国电影市场化已经取得了一定的成效，好莱坞大片的引进和电影管制政策的放松，推动了中国商业电影的出现和形成。当时主旋律电影、商业电影和艺术电影出现了相互分离的局面，商业电影受到各方的歧视。[⊖]《甲方乙方》确定的营销目标更加倾向于市场收益方面，属于商业片类型。冯小刚曾经谈道："从一开始我做导演就和别人不一样，我不是吃的皇粮。因为是我自己找的钱，我就得想这个钱必须得还上，不能打水漂。那个时期别的导演只面临着一个问题，就是如何让自己的影片有一个很好的意识和质量，或者说是如何审查通过的问题。而我一开始就面临着两个问题，一个是如何通过审查，一个是如何得到市场回报。从那以后我就没给公家拍过片子，全是给资本家拍的。"[⊜]因此，票房是最为重要的。

2.《甲方乙方》营销模式的选择依据

1997 年，虽然电影管理体制发生了很大变化，但是电影审查制度非常严格或曰过分严格。先是由王朔导演、冯小刚主演的影片《爸爸》（根据王朔的小说《我是你爸爸》改编），完成后未通过审片；接着冯小刚导演的《过着狼狈不堪的生活》开机十天后被责令停机；其后他拍摄的电影连续剧《情殇》《月亮背面》也没有获准在北京地区播出。冯小刚因此被视为"投资毒药"，没人愿意给他投资，他被迫走向商业片之路。[⊜]商业片，就需要研究宏观环境和微观环境，前者主要是政府的电影审查制度，后者主要是观众的口味和偏好。"从《甲方乙方》系列起，冯小刚就一直随着电影政策、市场环境、观众审美情趣、社会风尚、预算成本的变化来适应市场、扩大市场。"[⊗]讨论剧本时，有投资方、影院经理、售票员参加的剧本讨论会，就

⊖　尹鸿，唐建英 . 冯小刚电影与电影商业美学 [J]. 当代电影，2006（6）.
⊜　余韶文 . 冯小刚谈电影艺术 [J].21 世纪，1995（3）.
⊜　高慎涛 . 游走于商业与文艺之间 [J]. 电影文学，2009（6）.
⊗　尹鸿，唐建英 . 冯小刚电影与电影商业美学 [J]. 当代电影，2006（6）.

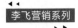
有十余场。当时，对于电影营销环境的研究并没有涉及市场调查等方面的数据分析。

3.《甲方乙方》营销模式的核心内容

营销模式的核心内容，包括目标顾客、营销定位，以及产品、价格、分销、传播等营销要素的组合。

（1）**目标顾客**。冯小刚认为"拍电影是给观众看的"，并表示"我永远选择观众" ⊖ "专家的评价并不重要，关键是观众喜欢不喜欢" ⊜。这其实就是营销中的顾客导向。在拍摄《甲方乙方》时，冯小刚确定的目标顾客是普通老百姓，用他自己的话说，就是人民、平民。也有人将其概括为都市青年人，指在城市特别是大都市生活的18～35岁的年轻市民，其中又以正在大学校园生活，或仍然保持大学生活方式和情调的年轻人为主⊜。如何选择目标顾客的呢？主要考虑到当时城市年轻人是电影观众的主体，15～35岁的年轻人占观影人群的70%，而城市年轻人又占其中的80%以上。

（2）**营销定位**。贺岁片的概念起源于香港地区，而内地贺岁片的概念始于1995年，那年春节期间由成龙主演的《红番区》，取得了成功，累计票房达到8000多万元。后来，北京紫禁城影业公司总经理张和平、北影厂厂长韩三平以及高军等人，召集几位电影人一起开了个会，提出要打造内地贺岁档电影，档期为元旦前后，张和平和韩三平选择了冯小刚，冯小刚选择了王朔的小说《你不是一个俗人》，中心情节为《好梦一日游》。可见，制片方将其确定为商业贺岁片。

导演冯小刚确定了《甲方乙方》的营销定位点为"梦想"，得到了制片

⊖ 玉雪石. 冯小刚：中国商业电影导演第一人 [J]. 知识经济，2001（4）.
⊜ 任忆. 冯小刚：我不当贺岁片的奴隶 [J]. 记者观察，2002（3）.
⊜ 程惠哲，张俊苹. 从《甲方乙方》到《集结号》：冯小刚电影的票房策略 [J]. 文艺研究，2008（8）.

方的认可。有研究者认为，冯小刚在研究观众心理的基础上，将影片风格确定为"像镜子一样真实地再现生活"和"理想主义的展现生活中没有而观众所梦想（喜欢看到）的东西"，⊖是一种真实和梦想的结合。梦想性也被冯小刚视为传奇性，他曾经谈道，"人民性是贴近生活和真实，传奇性是能把生活变形，长了翅膀飞起来"⊜。当观众看到电影中一个小人物的梦想在影片中实现的时候，就会产生一种观影的快感⊜。

（3）营销组合。 营销组合要素明显是根据目标顾客和营销定位进行组合的，换句话说，营销组合各个要素都在努力地让观影者得到高兴的梦想体验。

1）产品（影片）。我们按影片类型、影片故事、人物表演、画面（摄影和场景）、音乐等构成要素进行分析，大多考虑了目标顾客的需求和定位点的体现。

影片类型。按制片方和导演的想法，《甲方乙方》属于商业片，也被称为商业电影，其特征是：以盈利为目标，影片带有极强的娱乐性，当然也必须带有一定的艺术性特征。同时，按类型片标准进行分类，它又属于喜剧片，是以产生笑的效果为特征的故事片，结局也比较轻松和愉快。⑭按上映档期来分类，它属于贺岁片，是指专为元旦前后上映而拍摄的电影。

影片名称。《甲方乙方》是根据王朔的小说《你不是一个俗人》改编，当时剧本名称为《比火还热的心》，后来还曾经考虑改为《好梦先给你》《成全你陶冶我》等。最后，《甲方乙方》出品人张和平在广州机场候机时，想到了"甲方乙方"，这与影片故事中"甲方乙方签订合同实现梦想的事"相匹配。同时，也具有喜剧效果，观众容易理解和接受。

⊖　余韶文.冯小刚谈电影艺术 [J].21 世纪，1995（3）.
⊜　陈尚荣.冯小刚商业电影的市场观念 [J].艺术广角，2004（4）.
⊜　谭政，冯小刚.我是一个市民导演 [J].电影艺术，2000（2）.
⑭　许南明，富澜，崔君衍.电影艺术词典 [M].北京：中国电影出版社，2005：67.

　　影片故事。影片采用小品串联式结构，汇集了一系列让人好梦成真的故事。钱康、姚远、周北雁、梁子四个年轻人，在 1997 年夏天开办了一家"好梦一日游"的公司，帮助顾客实现梦想。这项服务引来了一大批突发奇想的顾客：书摊老板想当一天叱咤风云的巴顿将军；嘴巴不严的四川厨子一直梦想成为宁死不屈的义士；大款吃够了山珍海味想感受一下"吃苦"的滋味；大男子主义的人想做"受苦梦"；明星想做"普通人梦"；等等。在帮助顾客实现梦想的过程中，四个人从一开始的好玩、开心中逐渐投入了自己的真情。姚远和周北雁为帮助身患癌症的无房夫妇做一个"团圆梦"，将自己准备结婚的新房贡献了出来。大家对于过去的一年有无限留恋和感慨。这些故事，与目标顾客和营销定位点非常契合。

　　人物表演。成熟的商业导演，不一定选择最为合适的演员，可能选择最被市场认可的演员[一]。《甲方乙方》主要采取了"喜剧明星葛优＋女演员＋表演"的人物表演模式。当时，葛优由于拍摄了电视剧《编辑部的故事》和电影《顽主》《大撒把》，已成为喜剧明星，他出演《活着》的片酬已经达到 60 万元，并因此片成为戛纳电影节影帝，故《甲方乙方》选择葛优作为主演。事后有学者评价道，葛优塑造了一个聪明而幽默、善良而狡黠、率直而真诚、集种种矛盾于一身的小人物形象，成为冯小刚电影的最大卖点，带来了"因葛而优"影片现象。实际上，冯小刚在写《甲方乙方》剧本时，满脑子都是葛优的形象，因此葛优在表演过程中如鱼得水，就像是在表演自己。影片中其他演员的表演，也是锦上添花。刘蓓、何冰、杨立新、英达、傅彪、李琦、叶京等人的表演，也是精彩纷呈，笑点频频，处处洋溢着喜庆欢快的气氛。冯小刚后来说，《甲方乙方》一开始就没有模仿港台和好莱坞的喜剧，没有滑稽和表情夸张的表演，而是严肃的煞有介事的表演，产生了对现实生活、利益分配不公的调侃效果。[二]

　　[一] 程惠哲，张俊苹. 从《甲方乙方》到《集结号》：冯小刚电影的票房策略 [J]. 文艺研究，2008（8）.

　　[二] 余楠. 1997 中国贺岁片的时间节点 [N]. 新世纪周刊，2007-12-14.

画面呈现。与第五代导演的文艺片不同的是，《甲方乙方》画面不追求宏大和壮观的景色，而是着眼于生活场景和生活化的人物，画面与影片情节相匹配，很少有颇为壮观的大场面。

音乐表现。《甲方乙方》针对年轻人喜欢流行音乐的特点，使用了电子音乐，非常好听。其中一些歌曲至今还在传唱，如片尾曲《相知相爱》，一直感动着观众和听众。《相知相爱》是"紫禁城公司"的老总张和平在公司对面的小饭铺里写下的，其中有这样一段歌词："经历的不必都记起，过去的不必都忘记；有些往事，有些回忆，成全了我也陶冶了你；相知相爱，不再犹豫，让真诚常驻我们的心里。"同时，电影中的插曲，也体现出喜剧和幽默效果，例如圆梦的每一个情节，都根据不同的场景和画面匹配了那个时代的音乐。

2）价格。《甲方乙方》出品于 1997 年，当时采取制片方和发行方分账的形式，制片方获得的分成比例为票房收入的 37%～38%，同时还要返给发行放映方 2% 左右的发行费，因此《甲方乙方》制片方获得的实际分成比例为 35% 左右。当时电影票的价格初步放开，且由地方电影管理部门管理，存在着一定的差别，一般为 15～20 元，也有较好影院大片卖到 50 元。电影发行价和票价，都与电影质量有密切的联系。

3）分销。《甲方乙方》分销的最大特色在于选择在新年期间上映，影片成为贺岁片，档期为贺岁档。中国电影的贺岁档是从 12 月左右就开始，直至元宵节以后结束。尽管情人节、劳动节、国庆节、暑假等也可以形成特定的电影档期，但是贺岁档是观影较为集中的时期，到 2008～2010 年贺岁电影收入已占到全年电影收入的 40%[⊖]。渠道选择，主要是利用新影联公司完善的发行体系，在全国发行了 150 个拷贝数量，这在当时属于较多的数量。

⊖　刘洋，闫嵩巍 . 国产贺岁片高额票价被指背离平民电影 [N]. 检察日报，2010-11-19.

4）传播。《甲方乙方》的导演冯小刚曾经说过："《甲方乙方》在北京发行超过 500 万后煞住，在情理之中；发行到 700 万时，就不只是他们创作的缘故，与市场操作有关了；票房到了 900 万、1000 万，这样的数字其实和导演本人没有什么关系，很大程度是缘于人为的宣传和操作。"⊖可见，传播沟通对于《甲方乙方》的成功起着重要的作用。同时冯小刚也曾经表示，主创人员必须参与影片发行，帮助影片宣传、推销，与制片方绑在一起，因为双方一荣皆荣，一损皆损。⊜在 1998 年元旦前后 17 天的时间里，冯小刚带着主要演员跑遍全国 21 座城市，葛优因为签名太多在那些日子里手都无法抬起来，一次次地伴随着片尾曲向观众谢幕。有人分析得出，《甲方乙方》的宣传攻势在当年上映的国产影片中最为强劲，宣传费投入远远高于《有话好好说》，除了各家影院的首映式活动，媒体的大量宣传软文，还有地铁和路牌的巨幅海报及影讯，以及挂历、台历和贺年片等，⊜大大增加了票房收入。

4.《甲方乙方》营销模式的运营保障

这里包括分析关键流程构建和重要资源整合两部分内容，以探查关键流程、重要资源与营销组合的匹配程度。

（1）关键流程构建。电影运营流程包括设计（剧本创作）、生产（拍摄制作）和销售（发行和放映）。通过对《甲方乙方》的案例研究，我们发现其进行了关键流程的构建，构建的关键流程为拍摄制作流程，即生产流程。

当时剧本改编和选择不是关键流程，但是也很重要。王朔的小说《你不是一个俗人》，本身就具有喜剧的情节和故事，体现了普通老百姓的梦想

⊖　马智，冯小刚.要特别注意观众喜欢什么 [J].电影艺术，1998（3）.
⊜　谭政，冯小刚.我是一个市民导演 [J].电影艺术，2000（2）.
⊜　李海霞.冯小刚电影市场研究 [J].当代电影，2006（6）.

体验。在改编过程中，邀请了观众、发行公司和影院人士进行讨论和修改。

销售过程也不是关键流程。但是，此时比以往更加重要。在张和平的推动下，《甲方乙方》选择在 12 月 20 日全国上映。北影厂厂长韩三平决定全厂生产为《甲方乙方》让路，在 15 天的时间里赶制出发往全国所需的 150 个拷贝。出品方北京紫禁城影业公司、北京电影制片厂，与新影联发行公司合作，在媒体间进行了大量宣传和报道，加之政府对国产影片的扶持，都起到了一定的推动作用。

生产过程成为关键流程。《甲方乙方》的拍摄过程就是梦想体验的过程。影片于 1997 年 8 月 14 日开机，9 月 30 日关机，拍摄周期只有 45 天，是冯小刚所有电影中拍摄最为顺利的。叶京在《甲方乙方》中的角色为"想过几天苦日子"的大老板，那时他生意做得红火，喜欢电影的他来客串一个只有几场戏的角色，他本身就与影片的角色相似，片中拍摄使用的尤老板那辆大奔就是叶京的私家车。张富贵在实现"受委屈"的梦想时，受到的那些下跪、扎针的虐待都是真实的，扮演者傅彪在拍摄中没少吃苦头，没少遭罪。

冯小刚曾经说过，推出一部好的商业片有五个环节很重要，包括投资、制作、发行、宣传和放映，这五个环节都必须遵循商业化的游戏规则。

（2）重要资源整合。对于一个电影制作公司来说，资源包括有形资源和无形资源，当时比较重要的资源是资金和人员。

当时，韩三平和张和平产生贺岁片想法后，开始考虑选择导演，这是目标是否能够实现的重中之重，比演员的选择还重要。起初赵宝刚和郑晓龙都是候选人，但是后来认为冯小刚最为合适，因为他具有平民情怀。演员选择确定了明星带动的思路，即演员一定要具有票房号召力，最终选择了葛优。当时冯小刚认为，具有较大票房号召力的男演员有周润发、李连杰、周星驰、刘德华、葛优等，根据《甲方乙方》需要，自然葛优最为适

合。刘蓓当时为个体户演员，也被冯小刚选用，其他演员也都是经过精心选择的，最终实现了多演员的组合效应。

《甲方乙方》的成功，出品人韩三平和张和平起到了重要作用。他们不仅选择了冯小刚导演，还筹划并提出了中国贺岁片的创意。受《红番区》在春节上映取得高票房的启发，他们提出要制作中国内地的贺岁片，其特征为：一是给春节档期量身定做；二是要喜剧的大团圆结局；三是要明星大腕云集。借用香港地区电影人的叫法，他们把这种新电影类型叫作"贺岁电影" [一]。另外，张和平在看完样片之后，同冯小刚在饺子馆吃饺子时即兴创作了影片的主题歌歌词，当然他还果断地表示影片投资由他来负责，名称也是他在机场候机时突然想到的。

影片的制作机制，也是非常重要的。张和平首创了"捆绑计酬"的影片制作机制：《甲方乙方》创作人员的劳务由固定收入和捆绑收入两部分组成，捆绑部分最后按照影片票房分成。冯小刚未要固定收入，而是将自己 30 万元的导演劳务全部参与了投资捆绑。葛优的性格较为保守，仅仅将 10 万元作为投资捆绑，大头 50 万元作为固定收入。最后，冯小刚 30 万元的导演劳务变成了 110 万元，超过了葛优 70 多万元的全部片酬。这种机制既解决了融资的难题，又调动了主创人员的积极性，推动了高质量影片的形成。

因此，《甲方乙方》最为重要的资源是人员和资金，并围绕着关键流程——生产流程进行了整合。制片人、导演、演员精诚合作，应该是《甲方乙方》资源整合的重要特征。

5.《甲方乙方》营销模式的形成路径

《甲方乙方》的营销模式，可以概括为：拍摄者以贺岁商业影片获得盈

○ 彭晓玲，郭翔鹤. 妈妈过生日，儿女送礼物表心意 [N]. 新闻晨报，2009-09-29.

利为目标，形成了以城市年轻人为目标顾客，以实现梦想为定位点，以打造优秀贺岁影片为核心，以价格、分销、传播为辅助的营销要素组合的模式。为保证"优秀商业贺岁片"目标的实现，将影片生产、制作过程作为关键流程，人力、资金等重要资源整合向生产、制作流程倾斜。

《甲方乙方》营销模式的形成路径，先是制片方计划拍摄贺岁片类型，找到导演冯小刚，然后冯小刚选择了喜剧片和梦想的定位，随后成立摄制组，最后进行拍摄、制作和销售。因此其营销模式，是从营销组合模式到资源模式，再到流程模式，最后回到营销模式，是一个从外到内、再从内到外的形成过程。

6.《甲方乙方》营销模式的运营结果

《甲方乙方》实现了最初确定的营销目标：影片投资成本 400 万元（有说法为 600 万元），仅北京地区的票房就已达到 1100 万元（一个城市就收回所有投资），总票房为 3300 万元，单拷贝创值 20 多万元。制片方按照票房分成 35% 的比例计算，获得收入为 1155 万元，减去 400 万元拍摄成本，获得利润 755 万元。同时，影片荣获第 21 届大众电影百花奖最佳故事片奖、最佳男主角奖、最佳女主角奖，是获得认可的成功喜剧商业片。遗憾的是，该片没有获得政府和电影专业方面的重要奖项。

对于《甲方乙方》这一影片，除了有一定量的光盘出版外，没有进行衍生品的开发，因此没有衍生出多少经济效益。

7.《甲方乙方》营销模式研究小结

我们把前面关于《甲方乙方》营销模式的研究结果，填入第 2 章确定的研究框架之中，就会得出《甲方乙方》的营销模式（见图 7-2）。图中的"衍生品收入"，仅有少量的光盘收入，在此忽略不计了。

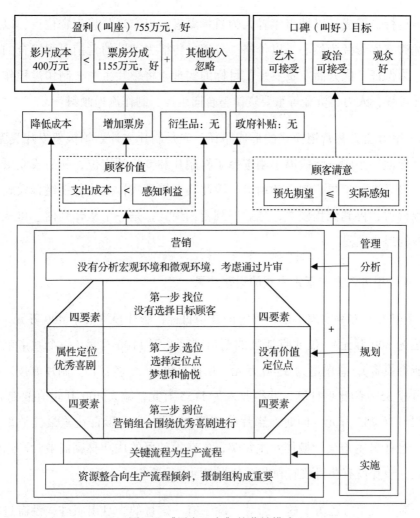

图 7-2 《甲方乙方》的营销模式

《梅兰芳》的案例研究

我们依据确定的研究框架，对电影《梅兰芳》的营销目标、营销模式选择依据、营销模式核心内容、营销模式运营保障、营销模式形成路径和营销模式运营结果六个方面进行研究，并进行结果呈现。

1.《梅兰芳》的营销目标

《梅兰芳》出品于 2008 年，中国电影市场已进入市场化阶段。制片公司、发行公司和院线，既可以由中外合资开办，也可以允许民营资本进入，国外进口大片的指标数量也大大增加。2008 年中国电影产量近 400 部，进口大片 40 部，票房总收入将近 50 亿元，国内商业片的市场气候已经形成。《梅兰芳》为中影集团北影制片厂、中环国际娱乐和英皇电影联合出品，制片方确定的目标是"叫好又叫座"，虽然是作为艺术片而非商业片投资的，但希望赚钱。陈凯歌曾经谈到，中影集团董事长韩三平给予他充分的拍摄自由权，因此他有条件拍出具有艺术价值和励志的电影。

2.《梅兰芳》营销模式的选择依据

这是一部体现主旋律的艺术片。与《黄土地》和《霸王别姬》不同，《梅兰芳》与政府倡导的价值观和理念一致，因此可以得出"制片方研究了政府的政策环境"的结论。对于微观环境，影片考虑了观影人群的特征，以及海内外双重市场。但是这些分析都是基于非数据的感觉和经验做出的。

3.《梅兰芳》营销模式的核心内容

营销模式的核心内容，包括目标顾客、营销定位，以及产品、价格、分销、传播等营销要素的组合。

（1）**目标顾客**。《梅兰芳》拍摄之初，并没有一个清晰的目标顾客考虑，以及详尽的目标顾客分析，但是制作方观察到一种现象：在观众追求"视觉盛宴"的大片之后，引领他们进行精神超越的艺术电影更加受到青睐[⊖]。开始考虑观众的需求和偏好。

（2）**营销定位**。对于营销定位点，《梅兰芳》可基本确定为一部人物传记类型的文艺片，在这一点上制片人和导演达成了共识。陈凯歌曾经谈到，电

⊖ 李娟.《梅兰芳》：艺术电影的商业狂欢 [J]. 销售与市场，2009（1）.

影主要的目标顾客——25岁左右的年轻人，对《梅兰芳》并不一定有兴趣，因此我们拍摄《梅兰芳》不仅有商业上的考虑，而且有中国文化传承的考虑，拍的是中国人的精神。[○]不过，有的影评人将其归类于华语商业艺术大片[◎]。

（3）营销组合。电影营销组合的各个要素，考虑到了目标顾客的需求满足，以及营销定位点的实现。

1）产品（影片）。我们仍然按影片类型、影片名称、影片故事、人物表演、画面（摄影和场景）、音乐等构成要素进行分析。

影片类型。如前述，《梅兰芳》是作为一部人物传记文艺片或曰艺术片拍摄的，同时也属于主旋律影片。

影片名称。采取通常的传记影片的命名方法，就是以传记人物的名称作为影片的名称，这样既可以突出电影主题，又可以提升影片的知名度。

影片故事。这是一个在中国家喻户晓的人物的故事。少年梅兰芳跟随京剧老生名角十三燕学唱戏，十年后，崭露头角。梅兰芳与十三燕在他人的怂恿下决定对打擂台，梅兰芳大获全胜，开启了梅兰芳的时代。之后，梅兰芳迎娶福芝芳，试图过台上销魂女子、台下一般男子的生活。赴美期间他结识了孟小冬，与之结成精神上的伉俪，却抱憾擦身。抗日战争时期，为表气节，他蓄须痛别舞台。《梅兰芳》是一部以艺术人物传记为题材的贺岁大片。有影评人评价道："全剧可谓是情节紧凑，高潮迭起，在近两个半小时的演出中让观众享受了一场视觉的饕餮盛宴。"[◎]同时故事主题鲜明，情节和结构设计相当精巧，十分感人。

人物表演。优秀演员的加盟和高超的演技有利于开拓市场。韩国艺家娱乐有限公司总裁李成珪表示，《梅兰芳》对韩国最大的吸引力是章子怡、

○　陈凯歌.《梅兰芳》：索取与给予的人生 [J]. 电影艺术，2009（1）.
◎　李娟.《梅兰芳》：艺术电影的商业狂欢 [J]. 销售与市场，2009（1）.
◎　王文静，郝建斌. 王者归来——品陈凯歌导演的新作《梅兰芳》[J]. 电影文学，2009（14）.

黎明的人气以及导演陈凯歌在国际上的声望。同时，又有陈红、孙红雷、王学圻、英达、安藤政信等巨星的通力合作，超强的阵容和自然流畅的表演，突出了《梅兰芳》电影的艺术范儿，也带来了票房的号召力。这些人物的表演受到影评人和观众的赞美。正如电影中的一句经典台词所说，"就像乐章的华彩一样，为影片增色很多，也促成了电影表演的成功。⊖"

画面呈现。为了突出主题，电影采用了灰红色调。同时，诸多场景设计和摄影的表现，体现了当时的时代特征，给人的感觉还是非常精致和唯美的。据媒体报道，在怀柔中影基地投资过亿元建设了拍摄的外景地，如民国时期北京的人文景观，包括古朴的四合院，前门楼子，以及同仁堂、瑞蚨祥和张小泉等老店铺。这部分投资由中影基地承担，不属于影片本身投资。

音乐表现。用作曲家赵季平的话说，就是揭示一种精神，用音乐挖掘他（梅兰芳）内心作为常人的东西，忧郁和孤独的，虽然每一个主题的音乐会有差异，但是很少渲染气氛，只是围绕着人物关系命运设计，并创新地使用了管弦乐和京剧，先感动自己，再感动别人。⊜另外值得一提的是，影片展示了《贵妃醉酒》《玉堂春》等精彩段落，会让一些京剧迷大饱耳福和眼福。

2）价格。《梅兰芳》出品于 2008 年，在全球发行，其价格有着不同的策略和体系。2008 年底，广电总局以指导意见的形式建议国产影片的制片方分账比例为 43%，放映方不超过 57%。这意味着院线和影院一共获得票房营收的 57%（其中影院一般占 50%，院线占比为 7%；制片商获得营收的43%。当时大陆的观影票价已经开始放开，在 20 元到 80 元之间。

3）分销。发行方发行了 600 个胶片拷贝，600 个数字拷贝，在全国的主要电影院线和放映厅放映。

上映档期经过一番精心设计，最终确定为 12 月 5 日，比之前规划的上

⊖ 王文静，郝建斌．王者归来——品陈凯歌导演的新作《梅兰芳》[J]．电影文学，2009（14）．
⊜ 杨宣华．用音乐书写人性美——访《梅兰芳》作曲赵季平 [J]．电影艺术，2009（1）．

映日 12 月 12 日提前一周，引发了全国的关注。《梅兰芳》原本定于 2008 年 12 月 12 日全球首映，但临时得知 12 月 22 日会上映由著名导演冯小刚执导的《非诚勿扰》时，《梅兰芳》发行方选择了回避正面竞争，及时而理性地将首映时间改为 12 月 5 日。这一调整避免了与其他电影的正面交锋，也在一定程度上利用了"双节"的绝佳电影档期。有人士认为，这是中影集团又一次利用自己的发行实力抢占贺岁有利档期争取票房的胜利。

4）传播。《梅兰芳》采取的是"慢热细品"的传播方式，与以往的冲击、震撼形成了鲜明对比，影片旨在借助对梅兰芳先生生平的介绍呈现出中国传统文化传承的意义。投资方在吸取了其他文艺片营销失败的经验后，积极采用商业的营销模式来提高文艺片的票房收入。在这方面，电影《梅兰芳》取得了贺岁商业文艺片的突破。

自《梅兰芳》筹拍之日起，投资方就采用了以往贺岁档大片用过的所有宣传手段。为配合电影发行，中影集团在中央电视台、各大城市流动媒体、路牌灯箱等处投放广告的费用高达 2000 多万元。同时，在拍摄前投资方采取了"保密"的宣传策略，一方面在选角和定导演等大家高度关注的问题上说得含糊其词，另一方面又"不小心"透露了黎明、梁朝伟、王力宏、章子怡等可能参演的演员和陈凯歌、李安、关锦鹏等可能执导导演的相关信息。选定演员后，投资方又抛出了主演和剧中人物像不像、表演实力行不行的讨论话题，以增加大众的关注度。随后，投资方又围绕演员展开了全方位的新闻话题描述，如，黎明苦练兰花指、章子怡拜师学唱戏、男女主角绯闻、阿娇在影片中角色的留删以及陈红打击盗版等内容。上述话题性新闻引起了人们从对演员的关注到对电影《梅兰芳》的高度关注。

拍摄完成后，各大城市电影院线都举办了与《梅兰芳》内容相关的电影主题活动和试映会。在试映的过程中，制作方请来了主流媒体和影院经理，一方面借助小范围的试映来获得顾客的体验感受和口碑，另一方面可以将试映效果发布到更广阔的市场中，制造出更多正面的舆论氛围。除了常规的首

映典礼、国内外局部地区宣传外，投资方将《梅兰芳》导入到和《霸王别姬》的电影成就进行对比的方面。两部电影的题材都关于戏曲，都有很深厚的人文情怀，而且都由陈凯歌导演，最关键的一点在于《霸王别姬》在中国电影史上已经取得了巨大的成就，成为该类影片的标杆，因此，在宣传《梅兰芳》的过程中，将两者进行对比能够提高观众对《梅兰芳》的期待。一个最明显的例子，《梅兰芳》的宣传海报上印有"张冠黎戴"的相关字样，意指《梅兰芳》的男主角黎明有超过、替代《霸王别姬》的男主角张国荣的可能。

4.《梅兰芳》营销模式的运营保障

这里包括分析关键流程构建和重要资源整合两部分内容，以探查关键流程、重要资源与营销组合的匹配程度。

（1）关键流程构建。 电影运营流程包括设计（剧本创作）、生产（拍摄制作）和销售（发行和放映）。通过对《梅兰芳》的案例研究，我们发现其进行了关键流程的构建，构建的关键流程为拍摄制作流程，即生产流程。

剧本改编和选择不是关键流程，但是也很重要，是后期拍摄及销售的基本保障。对于剧本的要求，导演陈凯歌和编剧严歌苓有共同的认识：不需要卖座、不用想得奖，只为弄一部好戏。作为编剧，严歌苓本人有丰富的剧本经验，严歌苓曾是好莱坞编剧协会唯一的中国会员，对好莱坞大片和国内电影有很多成功的编剧经验。从 1980 年开始，严歌苓先后创作了《心弦》《残缺的月亮》《七个战士和一个零》《大沙漠如雪》《父与女》《无冕女王》等电影剧本，并因为担任刘若英主演的《少女小鱼》和陈冲导演的《天浴》等电影的编剧而获得诸多奖项。在接到陈凯歌导演的编剧邀请后，当时身在美国的她每天去图书馆查阅有关梅兰芳的相关资料，以完成《梅兰芳》剧本的第一稿。后来，为了能够将《梅兰芳》整个创作团队的基本精神表现出来，严歌苓一共改了七次剧本。编剧和导演的努力为电影《梅兰芳》获得好口碑奠定了基础。

销售过程也不是关键流程，但也是成功的重要一环。在《梅兰芳》上映前，官方给出的数字和胶片电影的拷贝预计数量达 1400 个，广告投放费用预计达到 2000 多万元，而且中影集团给出了票房为 1 亿~2 亿元的推测。从最后的实际票房来看，总票房 1.1 亿元基本达到了中影集团的预期，同时也证明了前期电影信息推广的有效性。

生产流程为关键流程。《梅兰芳》是一部人物传记式电影，讲述的是中国京剧大师梅兰芳先生的生平故事，表现出其在时代大背景下的人格境界和民族气节。对这样一个伟大人物的塑造，需要大量的场景变化以及深度剖析梅兰芳先生的内心世界。片中包含北平、上海、美国等地的 68 处大型场景，仅搭建拍摄主场地吉祥大戏楼这一处就耗时一年、耗资 400 万元。为再现梅兰芳时代的舞台背景，制片方从梅家借来了梅兰芳珍藏的守旧（旧时京剧演出时所悬挂的舞台背景）。两挂守旧由孔雀毛编织而成，制作精美，守旧上还镶嵌了上百颗黄金珠，充分体现了梅兰芳当年的京剧地位和社会影响。电影中，有一幕是关于故宫的场景，为了拍摄故宫白云蓝天的背景，剧组花了两个多月的时间。陈凯歌导演对画面的要求近乎完美，对演员的要求更是高标准，为了达到导演心目中的表演效果，每位演员都付出了大量的心血。黎明为了表现梅兰芳在舞台上传神的手部动作，特地买了专业护手器，每天"泡手"三小时，以保证自己手部的纤细和柔软程度与梅兰芳当年在舞台上呈现出的效果基本吻合。为表现梅兰芳对艺术细节的执着，有场戏是梅兰芳为了让自己跪得挺，不惜用钉子固定在自己跪的位置，常常是一折唱下来两膝淌血。为了达到该震撼效果，拍摄时陈凯歌导演在舞台上钉了真钉，让演员跪着唱，并用镜头高度还原该场景。在该电影中，王学圻被公认演活了十三燕，这主要是因为他在拍摄现场经历了大量的磨炼。王学圻在拍摄的第一天就被导演称没有感觉，接下来就这一个场景拍摄了 36 条才通过，熬了一夜才结束，王学圻对此过意不去就给大家买了西瓜，还扇了一晚上的扇子，这也就是后来他多次提到的"自己人生中最漫长

的一夜"。从上述几个方面可以发现，电影《梅兰芳》中的每一个角色都是陈凯歌导演精打细磨出来的，所以拍摄过程是电影《梅兰芳》的关键流程。

（2）重要资源整合。对于一个电影制作公司来说，资源包括有形资源和无形资源，对于《梅兰芳》而言，生产、拍摄过程是关键流程，重要的资源是人员，人员优化了资金的整合。

电影涉及历史真实人物梅兰芳，所以整个电影的拍摄都需要征得梅家的同意。一方面，梅家后人梅葆玖先生认为，只有陈凯歌导演才能拍出梅家后人要的效果。另一方面，梅葆玖先生在选角方面给出了重要的参考意见，黎明成了梅葆玖先生眼中的梅兰芳，陈红则成了梅葆玖先生眼中的福芝芳。在电影的审查方面和投资方面，中影集团韩三平董事长和史东明副总经理都给予了充分的支持。用陈凯歌导演自己的话来说，"从中国电影集团角度来讲，为拍摄《梅兰芳》做到了不惜代价，这个与韩三平董事长的直接支持有巨大的关系"[一]。拍摄 1939 年纽约 49 街那场戏的内景和外景同样得到了当地政府的支持，外滩的滇池路被封闭了大概十天时间进行街景改造，还将在苏州和南京居住的部分外籍人士拉到上海参加这个场景的拍摄。[二]严歌苓对于梅兰芳剧本的编写创下了改写七次的记录，基本上满足了导演对"每个字都要有内涵，每句话都要有隐喻"的要求。

5.《梅兰芳》营销模式的形成路径

《梅兰芳》的营销模式，可以概括为：以拍摄一部反映真实人物的影片且盈利为目标，形成了以城市年轻人为目标顾客，以文化传承为定位点，以影片为核心，以价格、分销、传播为辅助的营销要素组合的模式。为保证目标的实现，将影片制作过程作为关键流程，人力、资金等重要资源整合向制作流程倾斜。

[一][二]　陈凯歌.《梅兰芳》的创作与我的艺术经历——在电影《梅兰芳》学术研讨会上的发言[J]. 艺术评论，2009（1）：5-8.

《梅兰芳》营销模式的形成路径，是从营销模式到资源模式，再到流程模式，最后回到营销模式，是一个从外到内、再从内到外的形成过程。

6.《梅兰芳》营销模式的运营结果

《梅兰芳》实现了最初确定的营销目标。影片产生了极大的社会反响，产生了较好的口碑，在柏林国际电影节获金熊奖提名，获香港电影金像奖提名，另外在 2009 年台湾电影金马奖的角逐中，获得了最佳男配角奖、最佳新人奖，并在 2009 年金鸡奖中获得了最佳故事片、最佳男配角奖并提名了最佳女主角、导演等奖项。同时，也获得了不错的票房收入，截至 2009 年 1 月 4 日，累计票房收入高达 1.13 亿元，影院观影人次达到 329.9 万，成为中国电影市场最为卖座的艺术类商业电影。该电影被中影集团称为大手笔的电影，拍摄成本 8000 万元，宣传投入 2000 万元，毛收益是 1300 万元，另外政府将给予票房过亿的电影 1000 万元的奖励，因此该电影总收益是 2300 万元[一]。不过，从制片方角度分析，票房分成的 43% 为 4859 万元，加上政府补贴 1000 万元，以及版权收入的 2000 万元左右，总收入 8000 万元，按拍摄成本 8000 万元计算，虽没有赚钱，但是制片方认为是可接受的水平。

另外，影片《梅兰芳》几乎没有衍生品，主要通过预售版权的方式吸引海外资金。中影集团和日本角川映画签约，预售价格超过 200 万美元，创下近几年中国电影版权价格的新高。而后又和韩国签订了 60 万美元版权预售协议[二]。

7.《梅兰芳》营销模式研究小结

我们把前面关于《梅兰芳》营销模式的研究结果，填入第 2 章确定的

[一] 中国电影家协会理论评论工作委员会 . 2009 中国电影艺术报告 [M]. 北京：中国电影出版社，2009.

[二] 刘浩东 . 2009 中国电影产业研究报告 [M]. 北京：中国电影出版社，2009.

研究框架之中，就会得出《梅兰芳》的营销模式（见图 7-3）。

图 7-3 《梅兰芳》的营销模式

中国良好电影营销模式的研究发现

按我们的分类标准，在票房、利润、政府口碑、专业口碑、观众口碑

等五项指标中,《黄土地》《甲方乙方》和《梅兰芳》都达到了三项"好",两项"可接受",但是具体是哪项好、哪项可接受,又有不同的表现,我们视其为良好的影片,实际上也属于成功的影片。通过对《黄土地》《甲方乙方》和《梅兰芳》三部电影的案例研究,我们发现了一些共同特征,进而归纳出中国良好电影的营销模式。

1. 研究结果

我们将三个案例研究进行对比分析,就会得出相应的研究结果,主要表现在营销目标、营销模式选择依据、营销模式核心内容、营销模式运营保障、营销模式形成路径和营销模式运营结果六个层面(见表 7-1)。

表 7-1 三部中国良好电影的案例研究结果

6 个层面	11 个方面	29 个问题
1. 营销目标	(1) 营销目标	①三者都确定营销目标;②三者的营销目标都是拍摄一部自己满意的优秀影片,不赔钱或赚钱;③营销目标主要是由导演和制片人确定的
2. 营销模式选择依据	(2) 宏观环境	三者都没有刻意分析宏观环境,只是考虑到了审片通过的风险问题
	(3) 微观环境	三者都没有刻意分析微观环境,只是考虑到了影片的观赏性问题
3. 营销模式核心内容	(4) 目标顾客	三者都没有选择目标顾客,城市年轻人自然成为观影的核心观众
	(5) 营销定位	《黄土地》没有选择利益定位点,只是计划拍摄一部优秀影片,为属性定位点;《甲方乙方》和《梅兰芳》选择了利益定位点及属性定位点,通过某种精神带来愉悦,以及拍摄一部优秀的类型片
	(6) 营销组合	①三者都组合了产品、价格、分销和传播等营销要素;②这些要素都是围绕着优秀影片的属性定位点组合的
4. 营销模式运营保障	(7) 关键流程	①三者都进行了关键流程构建;②三者的关键流程都是生产流程;③精细做好拍摄过程的每一个细节
	(8) 重要资源	①三者都进行了重要资源整合;②三者都主要整合了人员和资金资源,关键是摄制组的组建;③三者的资源整合都突出了关键流程

（续）

6 个层面	11 个方面	29 个问题
5.营销模式形成路径	（9）营销模式形成路径	三者都是从营销层面到流程层面，再到资源层面，再回归到营销层面。
6.营销模式运营结果	（10）目标实现	①三者都实现了营销目标；②三者的营销模式都是与营销目标相匹配的
	（11）衍生策略	①三者都没有计划开发衍生产品；②三者都有光盘和播映权交易

（1）**营销目标**。三部电影的营销目标，基本是由导演和制片人确定的，主要是拍摄出一部优秀的、与众不同的影片，而票房方面设立了不赔钱的目标，没有一个明确的盈利数额的具体目标。

（2）**营销模式的选择依据**。三部影片，除考虑了政府审片是否能通过之外，基本没有考虑宏观环境、微观环境等方面的营销模式选择依据，当然有一个让电影具有观赏性的共同出发点。相比较而言，《甲方乙方》属于商业喜剧片的类型，比《黄土地》和《梅兰芳》两部艺术片，有更高的票房追求，因此它研究了观众的偏好，但是也没有进行定量分析。

（3）**营销模式的核心内容**。三部电影，都没有专门考虑目标顾客选择，也没有有意识地进行定位选择，但是都确定了电影类型和主题，诸如艺术片，讴歌生命等；商业喜剧片，愉悦和快乐等。营销组合模式，是以影片为核心的单一组合要素，价格、分销、传播作为辅助要素。营销组合各要素基本是围绕着"优秀影片"的属性定位点进行组合的。

（4）**营销模式的运营保障**。三部影片都将电影生产流程视为关键流程，直接为制作优秀影片服务，而剧本选择和修改流程、销售流程并非关键流程。资金和人员为实现关键流程的重要资源，其中摄制组构成及演员选择为重要资源，这些重要资源是为制作优秀影片服务的。

（5）**营销模式的形成路径**。三部影片营销模式的形成路径，都是从营

销层面到资源层面，再到流程层面，最后回归到营销层面。

（6）**营销模式的运营结果。**三部影片都实现了优秀影片的目标，票房方面也取得了较好的业绩或达到了可接受水平。

2. 中国良好电影的营销模式

我们将三个案例的研究结果，进行综合分析，纳入我们确定的理论研究框架之中，就会得出中国良好电影的营销模式（见图 7-4）。

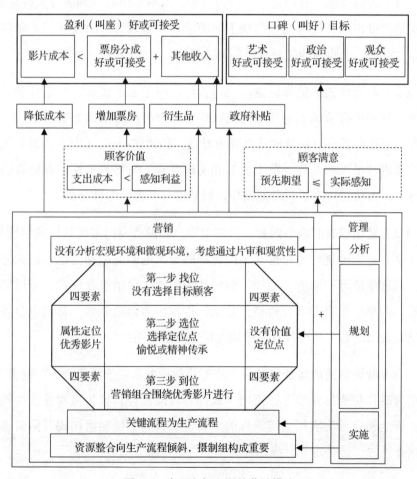

图 7-4　中国良好电影的营销模式

由图 7-4 可以看出，中国良好电影的营销模式，是一个不完整的营销模式，经济目标不是很明确，没有进行宏观和微观的营销环境分析，也没有定量化地研究目标顾客，营销定位点仅仅是由确定的营销目标来替代，类似于属性定位点（拍摄一部优秀的影片）。营销组合的产品（影片）、价格、分销、传播等要素主要按属性定位点进行组合。由于将生产流程打造为关键流程，保证了优秀影片的生成。同时，人力和资金等关键资源主要为关键流程服务。即使没有形成完整的营销模式，但由于沿着"定位于优秀影片——营销组合中产品策略为核心策略——根据产品（优秀影片）核心策略构建生产这一关键流程——根据关键流程整合人力和资金资源"这一路径，仍然拍摄出了成功的影片。

本章小结

本章的主要目的是探索中国良好电影的营销模式。首先，我们按良好电影"三好"（政府口碑、专业口碑、观众口碑、票房、利润有"三好"，另外两个要素达到可接受水平）的标准，筛选出三部表现良好的中国电影，分为三类：①政府和观众口碑为"可接受"，其他为"好"的案例，选择《黄土地》；②政府和专业口碑为"可接受"，其他为"好"的案例，选择《甲方乙方》；③观众口碑和利润为"可接受"，其他为"好"的案例，选择《梅兰芳》。然后，根据第 2 章确定电影营销模式框架，以及需要回答的 29 个问题，进行具体的案例研究。最后得出相应的研究结果，并建立了中国良好电影的营销模式。具体内容为：为了实现电影好看和不赔钱的双重目标，自然形成了城市年轻人这一目标顾客群，确定了"某类优秀、好看影片"的属性定位，或者延伸至"开心、愉悦或传递精神"的利益定位，并且围绕属性定位点进行产品（影片类型、名称、故事、人物塑造、画面呈现、音乐表现等）、价格、分销（上映空间和时间，特别是时间）、传播四个

方面要素的组合。根据突出定位点的营销要素组合构建影片的关键生产流程，再根据影片生产这一关键流程整合公司内外的重要资源，相对重要的资源是人员和资金，其中尤以导演和主演的选择最为重要。这是一个不太完整的营销模式，主要体现了制片人和导演的电影主题意识，自然形成了"好电影"的属性定位和"传递快乐或精神"的利益定位，不过营销组合各要素主要是围绕着属性定位点进行组合的。

除此之外，我们还有三点有趣的发现及思考，这些发现和思考对于我们打造成功电影品牌非常重要。

（1）**卓越电影、优秀电影、良好电影营销模式的异同**。三者都可以被视为成功的电影，理由是都实现了制片方和导演确定的目标，差别在于因为选择的目标不同，进而形成了不同的营销模式并带来了不同的结果。因此，在本书中，卓越、优秀和良好的电影都是好电影，或许没有高低之分，仅仅是追求的目标不同、风格不同，良好电影似乎比卓越、优秀电影更加关注自我表达、不迎合观众，坚持向观众提供自己认为好看的电影，或者带来愉悦，或者带来思考。这些良好电影的一个明显特征是，围绕"好看电影"的属性定位点，进行营销要素组合、流程构建和资源整合。

（2）**良好电影营销模式可以有多种选择**。面对电影市场，制片方和导演可以有多种选择，既可以选择拍摄一部卓越的电影，也可以选择拍摄一部优秀的电影，也可以选择拍摄一部良好的电影。即使选择拍摄一部良好的影片，也可以有多种选择，这跟他们的兴趣和情怀有关。《黄土地》荣获了国际大奖，进而带来票房和利润的双丰收，但是政府口碑和观众口碑为可接受水平。《甲方乙方》则获得了观众的极高口碑，进而带来高票房和高利润，但政府口碑和专业口碑为可接受水平。《梅兰芳》则获得了政府和专业人士的好口碑，也取得较高票房，但是由于投资较大和主旋律诉求，观众口碑和利润为可接受水平。三部电影的制片方对各自的结果都满意，或许，这仅仅是营销目标选择的问题。

（3）**良好电影的关键影响因素**。①电影是否优秀与投资规模不相关。三部良好影片中，有大（8000万元）、中（400万元）、小（40万元）三种投资规模，尽管时期不同，但也可以看出投资多少不是决定影片是否良好的关键影响因素。②电影是否良好跟知名演员出演有一定关系，《黄土地》没有知名演员主演，但是《甲方乙方》《梅兰芳》聚集了众多知名演员，当时的知名演员都是有演技的，因此不是流量明星。③电影是否良好与制片人、导演、主演的影响力密切相关。三部电影都是具有影响力的制片人或导演和演员参与。④电影是否良好与衍生品开发关系不大。这三部电影中，有的进行了电影衍生品开发，有的则没有，主要还是靠票房收入取得高额盈利。当然，这些仅仅是基于探索性研究得出的结论，是否具有普适性有待进一步验证。

第8章

中国遗憾电影的营销模式研究

　　本章我们探索中国遗憾电影的营销模式特征。依据我们前面的定义，遗憾电影是指在"政府口碑、专业口碑、观众口碑、票房和利润"五个方面中，有一个方面为"差"（即为不可接受），其他四个方面达到好或可接受的水平。在我们的研究中，遗憾电影分为两种类型：①观众口碑为"差"，即观众评分低于6分，其他达到好或可接受的水平，例如《无极》；②盈利水平为"差"，即出现了计划之外的赔钱结果，其他达到好或可接受的水平，例如《一九四二》。我们按第2章确定的研究框架，对以上两部电影进行分析和研究，归纳出中国遗憾电影的营销模式。

《无极》的案例研究

　　我们依据确定的研究框架，对电影《无极》的营销目标、营销模式选择依据、营销模式核心内容、营销模式运营保障、营销模式形成路径和营

销模式运营结果六个方面进行研究，并进行结果呈现。

1.《无极》的营销目标

《无极》出品于 2005 年，由中国电影集团公司出品，其董事长韩三平在接受记者采访时谈道："陈凯歌导演是我多年合作的导演，我本人对他的电影一直抱有巨大期待，当初我一听到这个题材就非常兴奋，并投入了很大热情。我觉得这是一部精雕细琢、才华横溢的电影，中国电影第一次有了如此丰富的想象力，同时《无极》又对市场和观众非常关注。你想，它既有凄美动人的爱情故事，又有激烈的动感场面；既有精致华丽的画面，又有荡气回肠的音乐。有一个时期，好像艺术品质高就非要牺牲掉观众和票房，但《无极》在艺术品质和受众覆盖率上达到了完美融合，有信心冲击奥斯卡奖。"[一]导演陈凯歌也曾经表示，透过商业片的外壳向世界讲述体现中国文化的爱恨情仇故事。由此可见，《无极》的营销目标是拍摄一部体现中国文化的优秀商业影片，同时赚取一定的利润。

2.《无极》营销模式的选择依据

《无极》基本没有定量地分析宏观环境和微观环境，但是想让观众走进电影院观看。陈凯歌导演参与了编剧工作，就是想拍出自己想拍出的东西。同时，借用商业片的外壳，确保盈利或不赔钱。当然，制片方和导演非常了解政府审片的要求，保证能够顺利通过审片和正常公映。

3.《无极》营销模式的核心内容

营销模式的核心内容，包括目标顾客、营销定位，以及产品、价格、分销、传播等营销要素的组合。

　㊀　黄斌. 韩三平谈《无极》：我们底气十足地与好莱坞对话 [N]. 新闻晨报，2005-05-10.

（1）**目标顾客**。《无极》的拍摄规划，没有进行详尽的目标顾客分析和选择，是自然形成的。《无极》是在 2005～2006 年贺岁档上映的，这一阶段的观影人群主要是城市年轻人。一项关于该年度贺岁档的调查结果显示，在全部电影观众中，15～25 岁的观众占 46.6%，26～35 岁的观众占 29.8%，36～45 岁的观众占 13.1%，三者占据了电影观众的 90% 左右；同时大专和本科学历的观众占 61.3%，高中学历的观众占 23.6%，因此可以推断出《无极》的目标顾客是具有一定文化知识的年轻观众。[一]

（2）**营销定位**。虽然制片方、导演和编剧没有营销定位点的概念，但是已经有了相关的思想，即通过电影的主题来体现。《无极》的编剧之一张炭曾经说过："《无极》的主题是表现人和命运的抗争，古今中外有无数电影表现这一主题，但很少有片子用荒谬性的思路来表述这个故事。"[二]有专家分析道："陈凯歌试图通过《无极》这个电影的编码（encoding），向大众传递这样的价值观：性格和命运的不可分割性以及至上的爱情。借助片中那个预言一切的满神，似乎告诉大众，拼命反抗、一生忙碌，实际上都是向着命运的深渊更走近了一步。结局是一个悲剧，但又隐隐显示出爱情使命运发生了改变。"[三]通过相关的一些信息，我们可以得出结论：《无极》属性定位于优秀的魔幻商业片，利益定位于爱和命运的体验。

（3）**营销组合**。电影营销组合的各个要素，考虑到了目标顾客的需求满足，以及营销定位点的实现。

1）产品（影片）。我们仍然按影片类型、影片名称、影片故事、人物表演、画面（摄影和场景）、音乐这几个构成要素进行分析。

[一]　中国电影家协会产业研究中心 . 2007 年中国电影产业研究报告 [M]. 北京：中国电影出版社，2017：183-185.

[二]　黄笑宇 .《无极》编剧张炭：我们都曾经被骗走过许多馒头 [N]. 新闻午报，2005-12-29.

[三]　魏武挥 .《无极》vs.《馒头》：大众传播功能主义学的解读 [J]. 国际新闻界，2006（4）.

　　影片类型。关于《无极》的影片类型有多种说法，豆瓣网将其归类于武打魔幻片，搜狐百科则称其为奇幻、动作和爱情片，还有人将其称为奇幻、动作和剧情片。

　　影片名称。"无极"一词，出自《道德经》第二十八章，是指更加原始和终极的状态。庄子在《逍遥游》中认为，无极是指无穷，世界无边无际。制片人陈红对"无极"的解释是"爱情的极限是放弃，速度的极限是自由，生命的极限是无极"。导演陈凯歌则说，无极的世界就是我们的世界，无极就是觉悟和解放。这一名称体现了魔幻、命运、东方等特征。

　　影片故事。《无极》讲述的是一个关于爱和命运的故事，序幕中小女孩为了抢夺小男孩的食物而欺骗了他，洞察和主宰命运的"满神"对小女孩说，"我可以让你得到所有的荣华富贵，但就是得不到真爱，即使得到了，也会马上失去，你愿意吗"，小女孩回答"我愿意"，于是就有了一个不可改变的承诺和不可逆转的命运。小女孩后来成了集美貌和富贵于一身的王妃"倾城"。奴隶"昆仑"穿着大将军"光明"的鲜花盔甲去救陷入北公爵"无欢"包围的王，结果却为了救"倾城"误杀了王，所有人都以为是大将军杀了王，"光明"因此遭到通缉。"光明"为了与"满神"的一个赌约，企图得到"倾城"（"倾城"以为"光明"为了救她不惜生命，所以爱上了他）并重新成为鲜花盔甲的主人（代表战神和名利），没想到真的爱上了"倾城"。后来，元老院要审判杀王的罪犯，"昆仑"为了解救主人"光明"，也为了赢得"倾城"的真爱，承认自己杀了王。最后一刻，"无欢"把"倾城"和"昆仑"抓了起来，"光明"为救他们献出了生命，"昆仑"穿上黑袍子复活，带着"倾城"去寻找新的世界。

　　人物表演。影片故事是由人物及演员表演完成的，《无极》聚集了众多优秀演员。张东健饰演雪国人、奴隶昆仑，具有风驰电掣般的速度，愿意为王妃付出一切。张柏芝饰演王妃倾城，就像她的名字一样有着倾国倾城

的美貌，却用无爱换来一生的荣华富贵。真田广之饰演大将军光明，要在战斗的胜利和一个女人之间进行选择。谢霆锋饰演北公爵无欢，是一切罪恶的发起者，内心黑暗又脆弱无助。陈红饰演掌握命运的女神满神，她诠释了"无极"的含义，支配着各个人物的命运。刘烨饰演北公爵的刺客鬼狼，于小伟饰演光明的部下也力，程前饰演王城的王。虽然演员们的表演存在着一定的争议，但陈凯歌认为他们达到了角色的要求。一项对《无极》不满意因素调查的结果显示，对情节的不满意率为 35.08%，对演员的不满意率为 7.44%，对导演的不满意率为 6.48%，对视听的不满意率为 4.78%，对演员的不满意主要表现为表演过于夸张。○

画面呈现。陈凯歌导演曾经称《无极》会给观众带来一场视觉的盛宴。有学者认为，这场视觉盛宴包括"绚烂缤纷的色彩，华丽气派的场景，浪漫激情的人物形象等"，并体现为"高度舞台化的场景设计，如马蹄谷战役的场面，无欢带大军包围王城的场景，鬼狼为昆仑争取鲜花盔甲与无欢较量的场面，元老们审判光明时的场景以及最后作为高潮的无欢、光明、昆仑决战时的场景，都有一种戏剧化的效果。再就是高度角色化的演员造型，如昆仑身为奴隶邋遢的穿着、蓬乱的长发以及谦卑坦诚的表情，无欢身着素衣素衫手拿有魔力的白扇，以及油光的头发和阴冷的表情，鬼狼生前一直穿着黑袍和胆怯的眼神等，都非常符合人物的身份和个性。倾城在王城上披着黑色斗篷，和光明在一起时身着白色缀花长衫披着黑发，给人或惊艳或柔媚的视觉效果"○。因此，有专家赞美道："《无极》的场面无可非议是中国电影史上迄今为止最华丽、最震撼的一次呈现，它像神话，也像童话，更是一首奇幻、绝美的史诗。"○但是观众与学者有着不同的看法。一项调查的结果显示，观众对《无极》服装和道具的设计表示满意，认为其令

○ 中国电影家协会产业研究中心 . 2007 年中国电影产业研究报告 [M]. 北京：中国电影出版社，2017：210.

○ 陈鸿秀 .《无极》的魔幻色彩与戏剧风格 [J]. 名作欣赏，2007（3）.

○ 王欣 . 影片《无极》电影音乐带给我们的艺术诠释 [J]. 江苏社会科学，2009（1）.

人耳目一新，充满着想象力，55.3% 的观众对其设计表示认同，23.68% 表示中立，12.5% 表示不认同。但是观众对于特效表示不满意，认为特效不够真实、太假了等，仅有 7.12% 的观众对其表示认同，39.3% 表示中立，43.79% 表示不认同。[一]

音乐表现。《无极》包含自由、爱情、命运三个主题，音乐适时地起到了烘托作用。有学者仔细分析了该片的主题音乐、人物描写的音乐、情感描写的音乐、场景描写的音乐、叙事的音乐等方面，最后得出结论："几乎每个段落都有音乐，音乐成为影片画面极为重要的烘托和升华。难能可贵的是，虽然由好莱坞班底来操刀音乐，但是乐队中有中国的笛、筝、萧和埙等传统乐器，此外，片尾还加入了一些藏族音乐元素，丰富了电影音乐的中国味道""能够清楚地听出这是一部商业巨制的作品，恢宏、悲情、张扬，没有极限"[二]。

2）价格。《无极》采用了生命周期定价方法，最先观影的贵宾，与影视主创人员见面并一同观影，上海永华电影院推出了 1888 元的首映高价票。随后影片在全国影院上映的票价统一为 60~70 元，四周之后，影片进入二线市场的影院、俱乐部、校园礼堂，票价进一步降低至 50 元以下。[三]

3）分销。《无极》采取了全球分销的策略。在国内市场采取密集分销的策略，创纪录地投入了 484 个胶片拷贝和 167 个数字拷贝，两种版本同时发行，直接与中影集团和院线公司合作，几乎辐射了全部重要院线的重要影厅，取得了理想的效果。同时，选择在贺岁档期上映，这是中国影片上映的黄金时间。在国际市场采取独家代理策略，其中在亚洲市场

[一] 中国电影家协会产业研究中心.2007 年中国电影产业研究报告 [M].北京：中国电影出版社，2017：246.
[二] 王欣.影片《无极》电影音乐带给我们的艺术诠释 [J].江苏社会科学，2009（1）.
[三] 俞剑红，翁旸.电影市场营销学 [M].北京：中国电影出版社，2008：436-437.

采取保底分账策略，而在北美、英国、澳大利亚和南非等地则采取买断发行权的策略，既可以保证一定的投资回报，又可以辐射到更加广阔的市场。

4）传播。《无极》在拍摄前、拍摄中和拍摄后，持续地进行线下线上媒体的新闻事件（话题）传播，带来了四个明显的传播结果。

一是拍摄前引起广泛关注。2004 年 3 月 15 日，《无极》在北京电影制片厂开机，在此之前媒体已有宣传报道：陈凯歌执导，中、日、韩三国明星加盟，投资 3000 万美元打造商业梦幻大片，等等。这一轮宣传报道，使《无极》在拍摄之前就受到了广泛关注。

二是拍摄中产生持续期待。2004 年 3 月 15 日开机至 9 月 14 日关机，在持续拍摄的 6 个月时间里，不断有新闻事件爆出：5 月 1 日拆除了花费上千万搭建的"魔幻王城"，5 月 7 日在云南拍摄大场面时遭遇暴雨，6 月 12 日弃用了花费巨资搭建的海棠精舍，7 月 11 日主演张柏芝突发急性肾炎，8 月 3 日装载大量武行道具的箱车被毁等。这一系列事件都被媒体捕捉并进行了广泛传播，除继续引发关注之外，还增加了观众对其的期待，观众希望早日走进电影院欣赏到该片。

三是观影前提高预期。在后期制作至正式上映（2005 年底）前的期间内，持续进行新闻事件的传播：2005 年 2 月，国内外演员全部开始用中文配音，5 月亮相戛纳电影节推介会，7 月小说改编权"花落"郭敬明，8 月出版陈红著述的《一望无极》图书，9 月代表中国参加当年的奥斯卡最佳外语片角逐，11 月《无极》8 集纪录片在电影频道播出，12 月首映礼隆重举行，等等。这一波事件的传播，大大提升了观众观影的预期。有学者归纳出提高预期的 8 大卖点：投入 3000 万美元，跨国明星参加，国际化制作团队，中华美景尽收眼底，陈凯歌参与剧本打造，开创中国魔幻电影新类

型，参加戛纳电影节，代表中国角逐奥斯卡。[一]

　　四是观影后出现诸多差评。有研究者曾经对《无极》的传播策略进行了归纳："从开机起，制片方就要求剧组刻意制造神秘气氛，大搞悬念营销，但同时又会阶段性地制造一些相关事件，不失时机地爆点狠料，以持续吸引观众和媒体对影片的关注。比如影片在戛纳电影节推介会上的一掷千金、谢霆锋和张柏芝的私人关系炒作、张东健的趣闻、影片的冲奥使命、成都点映安检严密、小说改编权的网络票选、反盗维权誓师会、海选影迷参加首映式……其事件营销就如同海浪，一个浪头未息，下一个浪头又涌来。一次次调动观众对影片的期待，成功挑起媒体与观众的好奇心，将'事件营销＋悬念营销'的影片营销宣传模式的作用发挥到了极致"[二]。正因为此，诸多带着较高预期的观众在观影之后感到不满意。一项对当年贺岁片调查的结果显示：因为观众的期望值过高，中国电影史上投资最大、票房最高的影片《无极》，成为最令观众不满意的影片，不满意率达到了 26.30%，女性观众的不满意率（29.10%）大大高于男性观众的不满意率（23.70%），其中观众最不满意的是故事情节（35.08%），随后是演员表演（7.44%）、导演（6.48%）和视听（4.78%）。[三]可见，导致观众不满意的主要原因是过度宣传和故事情节奇怪。

4.《无极》营销模式的运营保障

　　这里包括分析关键流程构建和重要资源整合两部分内容，以探查关键流程、重要资源与营销组合的匹配程度。

　　（1）关键流程构建。 电影运营流程包括设计（剧本创作）、生产（拍摄制作）和销售（发行和放映）。通过对《无极》的案例研究，我们发

　　[一] 俞剑红，翁旸.电影市场营销学 [M].北京：中国电影出版社，2008：436-437.
　　[二] 俞剑红，翁旸.电影市场营销学 [M].北京：中国电影出版社，2008：432-433.
　　[三] 中国电影家协会产业研究中心.2007 年中国电影产业研究报告 [M].北京：中国电影出版社，2017：209-211.

现其进行了关键流程的构建，构建的关键流程为影片销售流程中的传播流程。

剧本改编和选择不是关键流程，但是也很重要，是后期拍摄及营销的基本保障。陈凯歌在跑步机上跑步时，"无极"两个字出现在他的脑海中，随后他开始构想故事并与张炭一起完成剧本创作。有人评价该影片模糊了时代背景，只剩下历史中的人物，张柏芝扮演的王妃、张东健扮演的昆仑奴和刘烨扮演的鬼狼上演了一部关于承诺和背叛、家国与爱情的史诗，是一部中国的《指环王》，是绝无仅有的鬼怪灵异片，也有人说它是一部《封神榜》式的神话片"⊖。或许是剧本本身不完善（故事情节奇怪），或许是早期过度宣传提升了预期，观众对故事情节的不满意扩展为对整个影片的不满意。越是轰炸性宣传，越会带来高票房，也会带来高预期，因此也可能带来更大的不满意。

生产流程也不是关键流程。或许陈凯歌认为，剧本和故事是比较完善的，至少是自己喜欢和可以接受的。但是从观众角度来看，剧本存在着一定的问题，或是理解问题，或是偏好问题，观众并没有理解和接受《无极》的故事及主题，影片与观众的不契合是商业片的大忌。当剧本带有一定的缺陷，即使拍摄过程认真、投入和追求完美，也难以弥补剧本本身的缺陷，甚至拍摄得越好越会放大剧本本身的缺陷。居住在上海的 32 岁武汉青年、自由音乐人胡戈，运用一系列视频、音频技术，模仿央视法制节目的模式，制作了一套搞笑版的《无极》，长约 20 分钟，名为《一个馒头引发的血案》，将电影中人物角色的声音模仿得惟妙惟肖，引发了大众对《无极》的兴趣和吐槽。或许，这就是陈凯歌导演基于职业精神，为各个角色设计了不同的女人腔的结果，可见剧本本身的情节故事直接影响了制作过程呈现的结果。

⊖ 魏武挥.《无极》vs.《馒头》：大众传播功能主义学的解读 [J]. 国际新闻界，2006（4）.

　　销售流程中的传播流程为关键流程。有人认为，"从影片的初始立意，到影片的拍摄，再到影片的宣传发行，以至后期产品的开发等，完整而系统性的传播策划，是渗透进整个过程的每个细节之中的。它不仅带来了丰富而又多义的阐释效果，而且极具针对性地帮助完成了一部影片的生产制造。从这层意义上来讲，《无极》不能算是一种创造性产品，而是一种策划性产品，是为了达到某种效果和目的，按照某种标准，而特意制造的"⊖。这种评价有一定的道理，但是我们不认为这是基于整体营销的策划，仅仅是整合营销传播中的策划和实施。由前述可知，电影《无极》的剧本编写及拍摄准备过程、拍摄过程、后期制作过程，直至上映过程，都成了传播过程，因此传播过程成了电影的关键流程。

　　（2）重要资源整合。对于一个电影制作公司来说，资源包括有形资源和无形资源，对于《无极》而言，传播过程是关键流程，重要的是资金资源和事件传播的整合。

　　《无极》的拍摄拥有充足的资金保障。此片由四家公司投资制作，包括中国电影集团公司、北京二十一世纪盛凯影视文化交流有限公司、上海融建投资发展有限公司、美国月石娱乐公司（Moonstone Entertainment）。总投资额 3.4 亿元，是当时投资额最高的一部影片，因此被称为"豪华投资组合 + 大投入"。

　　有了充足的资金保障，就可以凝聚与影片相匹配的制作团队。一方面，邀请到了在亚洲具有一定影响力，遍及中、日、韩的明星演员。另一方面，邀请到了世界级水平的幕后团队，如服装设计、摄影、武术指导和配乐分别由叶锦添、鲍德熹、林迪安和克劳斯担纲。同时，也为拍摄和制景提供了发挥的空间。另外，"在如此巨资打造下，这部影片的服装、道具、布

⊖　中国电影家协会产业研究中心 .2007 年中国电影产业研究报告 [M]. 北京：中国电影出版社，2017：27.

景、特效等都将是极尽豪华的，画面将是唯美壮丽的，整部影片将会是一种视觉奇观的完美呈现。它与大导演、大明星、豪华制作班底一起，共同强化了人们的感觉，共同创造了一种深度催眠的效果"。[⊖]

当然，最为重要的是，正因为有了充足的资金，才有可能进行前所未有的影片线下线上的整合营销传播，创造了中国电影营销传播的多个先例。有专家总结道：《无极》发行了纪念中国电影百年的个性化纪念邮票，成为第一部登上邮票的当代电影，开创电影剧照为邮票画面的先河；举办了《无极》电影模仿秀海选活动，使普通观众近距离地接触影片；创造出'一分多钟的镜头我们用了八天时间完成'的纪录；在 CCTV 各频道的黄金时段滚动播出不同版本的广告，达到影片家喻户晓的目的；记录影片拍摄过程的名为《走向无极》的纪录片，在央视电影频道的黄金档播出；在新浪网开设了《无极》官方网站；首映式的票价前所未有地高达 1800 元，形成轰动效应；路牌、车身广告、画册、海报、喷绘、挂历等宣传品费用高达百万元，其规模前所未有。在国外，《无极》登上了美国《综艺》杂志的封面，该杂志对影片做了详尽的封面报道；戛纳电影节上，《无极》斥巨资在电影节最显眼位置设立巨型海报，花费 30 万欧元宴请片商，播放片花，营造出"亚洲大片"氛围，为影片找到了多家买方。《无极》的这种宣传的系统化和行销的多元化策略，所起到的效应也自然非同寻常。[⊖]

5.《无极》营销模式的形成路径

《无极》的营销模式可以概括为：以拍摄一部体现东方文化的魔幻影片且盈利为目标，形成了以城市高学历年轻人为目标顾客，以优秀魔幻商业

⊖ 中国电影家协会产业研究中心. 2007 年中国电影产业研究报告 [M]. 北京：中国电影出版社，2017：25.

⊖ 中国电影家协会产业研究中心. 2007 年中国电影产业研究报告 [M]. 北京：中国电影出版社，2017：25-26.

片为定位点，以传播为核心，以影片、价格、分销为辅助的营销要素组合的模式。为保证目标的实现，将影片传播流程作为关键流程，人力、资金等重要资源整合向传播流程倾斜。

《无极》营销模式的形成路径，是从营销模式到资源模式，到流程模式，再到营销模式，是一个从外到内、再从内到外的形成过程。

6.《无极》营销模式的运营结果

影片《无极》产生极大的社会反响，但是各个方面的口碑有所不同。在政府口碑方面，虽然没有荣获政府的相关奖励，但是被推荐代表中国角逐奥斯卡最佳外语片。在专业口碑方面，2006 年获得美国金球奖最佳外语片提名。但是，观众口碑仅为"差"的水平，评分平均为 5.7 分。国内票房位居该年度电影票房排行榜第 1 位，并取得了理想的利润回报。对于影片是否盈利的问题，媒体有着诸多的评论和说法，我们专门对该片制片人进行了访谈，得到相对可靠的数据：电影《无极》总投资 1.275 亿元（1500万美元，按当时 1∶8.5 的汇率折算），国内票房分成收入 8360 万元（累计票房 2.2 亿元，按 38% 的分成比例计算），国外版权收入 1.054 亿元（日本400 万美元，韩国 150 万美元，法国 200 万美元，北美 150 万美元，其他340 万美元），衍生品收入 2400 万元（植入广告 1700 万元，游戏版权 700万元），盈利 8550 万元。

7.《无极》营销模式研究小结

我们把前面关于《无极》营销模式的研究结果，填入第 2 章确定的研究框架之中，就会得出《无极》的营销模式（见图 8-1）。

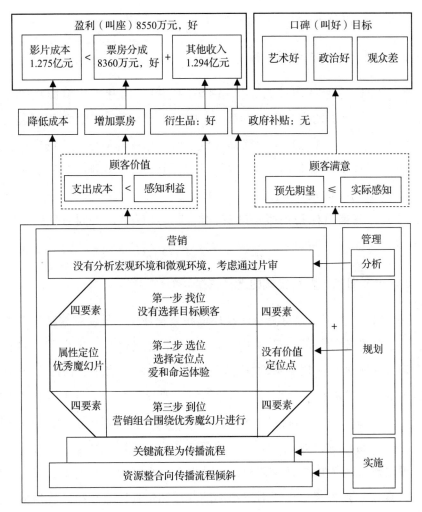

图 8-1　《无极》的营销模式

《一九四二》的案例研究

我们依据确定的研究框架，对电影《一九四二》的营销目标、营销模式选择依据、营销模式核心内容、营销模式运营保障、营销模式形成路径

和营销模式运营结果六个方面进行研究，并进行结果呈现。

1.《一九四二》的营销目标

《一九四二》出品于 2012 年，由华谊兄弟公司和重庆电影集团等公司联合出品。电影的出品人、投资人王中军，导演冯小刚和编剧刘震云都曾表示，该部电影无论挣不挣钱都要做，这不是一部赢取掌声的电影，为的是能让观众从灾难和历史中进行反思。同时，冯小刚在该片发布会上谈到，对于现在的他来说，票房好不好已经没什么影响了，盈利就好。由此可见，营销目标是拍摄一部有价值的灾难反思片，同时赚取一定的利润。

2.《一九四二》营销模式的选择依据

《一九四二》基本没有分析宏观环境和微观环境，导演和编剧没有想去迎合谁，就是想拍一部自己多年以来一直想拍摄的影片，考虑了能够通过政府审片正常公映，较少考虑其他环境因素。冯小刚表示，1993 年王朔把刘震云的小说《温故一九四二》推荐给他，他读完之后，就决定将其拍成电影，为了反思和追问自己的民族。虽然后来冯小刚转向拍摄贺岁喜剧片，但是他自认为这是为拍摄《一九四二》打基础。[一]因此，《一九四二》营销模式形成的依据可以理解为：一是出于冯小刚导演和刘震云编剧的情怀与兴趣；二是投资方出于对冯小刚的尊重和信任同意拍摄，并预估不会赔钱。

3.《一九四二》营销模式的核心内容

营销模式的核心内容，包括目标顾客、营销定位，以及产品、价格、分销、传播等营销要素的组合。

　㊀　冯小刚.我为什么拍《一九四二》[N].解放日报，2013-01-15.

（1）**目标顾客**。《一九四二》拍摄之初，并没有进行详尽的目标顾客分析，而是想让人们特别是年轻人了解自己的民族和过去经历的苦难与挫折。一项北京地区的《一九四二》观众问卷调查的结果显示，①观众大多数为年轻人，29 岁以下的观众占 80% 左右，30～39 岁的观众占 17%；②观众的学历较高，大学本科及以上学历的观众占 84.7%；③学生群体为主力人群，占 42.6%，机关和企事业负责人占 14%，教师及医生等专业技术人员占 11%[○]。可见，都市年轻人以及高学历人群是《一九四二》的主要观影人群。

（2）**营销定位**。虽然制片方、导演和编剧没有营销定位点的概念，但是已经有了相关的思想，我们在梳理冯小刚的多次谈话中得出了这一推论。冯小刚在中央电视台《开讲啦》节目中谈到，《一九四二》是一部反映历史灾难的纪实影片，拍摄这部影片的意义在于：一是让大家了解一个曾经发生在河南的大悲剧；二是让大家想一想为什么会发生这样的悲剧，以后还会不会发生；三是让年轻人通过这部影片感受到民族的不足以及今天生活的幸福。[○]由此我们可以得出：《一九四二》的属性定位点为历史灾难纪实（真实）片，利益定位点为反思历史，价值定位为悲伤（历史）和幸福（现今）感。

（3）**营销组合**。电影营销组合的各个要素，考虑到了目标顾客的需求满足，以及营销定位点的实现。

1）产品（影片）。我们仍然按影片类型、影片名称、影片故事、人物表演、画面（摄影和场景）、音乐这几个构成要素进行分析。

影片类型。如前述，《一九四二》是作为一部历史剧情类的灾难片拍摄

○　李鹏翔，《〈一九四二〉观众问卷调查报告》，参见杨永安，王宜文 . 2012—2013 年度重点影片研究 [M]. 北京：中国轻工业出版社，2017.

○　冯小刚 . 我为什么拍《一九四二》[N]. 解放日报，2013-01-15.

的，同时也属于主旋律影片。

影片名称。历史类题材影片，通常有两种命名方法，一是将事件名称作为影片名称，二是将事件发生的时间作为影片名称。《一九四二》选择将事件发生的时间作为影片的名称，这表明河南大灾荒是 1942 年最为重要的事件，同时点明是过去发生的事情，如果名称改为《河南大灾荒》容易引起误解。

影片故事。故事发生在 1942 年的河南，抗日战争正处于白热化阶段，严重的旱灾导致粮食匮乏，整个河南都在饥饿线上挣扎。国民政府更注重战争胜利，为满足战时需要向灾区征收军粮，使得河南人民的生活雪上加霜。国民政府将灾区让给日本人后，灾区又变成了沦陷区。河南民众不得不背井离乡，走上了逃荒之路。影片讲述了老东家和佃户瞎鹿两个家庭在逃荒路上的悲惨遭遇，历经千辛万苦，只有老东家一人到了西安，但最终他又决定返回老家，为的是"死得离家近点"。⊖天灾的同时，又伴随着战争，以及国民政府的冷漠，最终演变为一场世纪逃荒的大灾难，凸显了影片的属性定位和利益定位。一项基于北京地区的调查结果显示，普通观众对影片的故事情节评价最高，为 8.9 分，对比专业影评人给出的 7.6 分，可见故事情节得到了普通观众的极大认可。⊜

人物表演。在《一九四二》的故事情节中，编剧和导演精心设计了多层次有血有肉的人物角色，同时在选择演员方面进行恰当匹配，做到了著名演员和角色的有机整合，既增强了影片的影响力，又增强了影片的感染力。例如，张国立饰演老东家范殿元，电影拍摄了 5 个月，整整瘦了 24 斤；徐帆饰演母亲花枝，并不刻意煽情，而是回到了最为原始的、简单的

⊖ 李雅琪，《〈一九四二〉分析报告》，参见杨永安，王宜文. 2012—2013 年度重点影片研究 [M]. 北京：中国轻工业出版社，2017.
⊜ 李鹏翔，《〈一九四二〉观众问卷调查报告》，参见杨永安，王宜文. 2012—2013 年度重点影片研究 [M]. 北京：中国轻工业出版社，2017.

"爱"的状态；冯远征饰演私心农民瞎鹿，表现了一出为"吃"而生而死的悲剧；张涵予饰演的乡村牧师安西满，有时唱歌，有时说英文，有时说河南话，非常生动；阿德里安·布洛迪饰演的战地记者白修德，富有同情心，关心民生；蒂姆·罗宾斯饰演的意大利牧师梅甘，向中国人传播他的信仰，提供救济，让人们的生活更加美好。演员们朴实和精彩的演绎，使影片中的人物形象很好地诠释了影片故事和思想。一项基于北京地区的调查结果显示：普通观众给予了演员表演 8.4 分的评价，影评人给予了 8.2 分的评价，同时主要人物角色更加受到关注，有 64.0% 的观众对老东家印象最深，47.5% 的观众对栓柱印象最深，26.6% 的观众对花枝印象最深，24.5% 的观众对蒋介石印象最深等。[⊖]

画面呈现。"整部电影的画面处理为铁灰色，就连流的血也是暗红色的，每一个叙事单元的过渡都会以白色字幕标注离家天数和距离，画面的色彩透露着一种悲凉气氛。"[⊜]影片采用了诸多的视觉特效技术，由 155 位数字艺术家制作了 536 幅特效镜头，呈现出诸多宏大而震撼的场面。冯小刚曾经谈到，逃荒路上"前不见头后不见尾"的人群，是本部影片最具色彩的部分，这是用 2000 人拍摄了 3 个月时间模拟出来的当时逃荒的情景[⊜]。这种震撼人心的画面，大大强化了观众对于"灾难"悲剧的认知和理解，有 58.5% 的观众表示印象最深的情节就是"数千人的逃荒惨象"，同时普通观众对影片特效的评分达到了 8.5 分的高分，影评人也给予了 7.9 分的高分。[⊗]

⊖ 李鹏翔，《〈一九四二〉观众问卷调查报告》，参见杨永安，王宜文 . 2012—2013 年度重点影片研究 [M]. 北京：中国轻工业出版社，2017.

⊜ 北京市广播电影电视局，中国传媒大学媒介评议与舆论引导研究中心 . 2012 年北京地区热播影视剧评析 [M]. 北京：中国书籍出版社，2013：425.

⊜ 李雅琪，《〈一九四二〉分析报告》，参见杨永安，王宜文 . 2012—2013 年度重点影片研究 [M]. 北京：中国轻工业出版社，2017.

⊗ 李鹏翔，《〈一九四二〉观众问卷调查报告》，参见杨永安，王宜文 . 2012—2013 年度重点影片研究 [M]. 北京：中国轻工业出版社，2017.

音乐表现。电影《一九四二》的片尾曲《生命之河》，歌词源于一位农村妇女创作的一首基督教赞美诗歌，表达对生命的热爱和心中的希望，原歌曲在基督教徒中广为传唱。后由赵季平重新作曲、姚贝娜演唱，在影片中得到完美演绎⊖。冯小刚导演也曾说过，"这首歌一下子让我觉得，就是我内心有一种，我说的事有点升华的感觉"。⊜除了片尾曲之外，整个影片的配乐不煽情，突出人物内心，并与画面契合。有专家在详细分析之后得出结论：《一九四二》"配乐朴实真挚，精简的音乐线条微妙地勾画出灾荒背景下残酷悲凄的境况，把灾难面前的人生百态衬托得深入到位，立体饱满。无论是画外音乐、画内音乐还是片尾主题歌的设计都恰当而贴切。音乐的整体风格冷静、简练而富有深度，在增加表现力和感染力的同时，还将电影外在的影像叙述引入更深层的理性思考，使其内在的意蕴得以沉淀，主题得以升华"⊜。

2）价格。艺恩的一项调查结果显示，《一九四二》的观影票价为 30 元到 80 元不等，平均为 37 元。另外一项对于北京地区观众的调查结果显示，用户观影的实际平均花费为 57.9 元，而愿意支付的价格为 64.5 元，这意味着票价与观众的接受能力基本相符，是合适的。⊗

3）分销。《一九四二》采取了线上线下的全渠道分销方式，线下通过传统院线进行放映，线上则将网络的独家放映权出售给了迅雷公司。在线下渠道，《一九四二》制片发行方与全国 30 多条主力院线的联合体达成了阶梯式分成协议：票房 3 亿元以下按照原来的比例即发行方 43%、院线 57% 分账；票房 3 亿～8 亿元按照 45% 和 55% 的比例分账；票房超过

⊖ 石蓓．电影《一九四二》声音设计分析 [J]．电影文学，2013（6）．
⊜ 林代鑫．《1942》的音乐元素 [J]．电影文学，2013（23）．
⊜ 闫敏．在冷静中深思，在理性中沉淀——评冯小刚电影《1942》的音乐 [J]．电影文学，2013（11）．
⊗ 李鹏翔，《〈一九四二〉观众问卷调查报告》，参见杨永安，王宜文．2012—2013 年度重点影片研究 [M]．北京：中国轻工业出版社，2017．

8 亿元后则按照 47% 和 53% 的比例分账。这样一来，决定利益分配的关键就在于票房了。为了限制漏报和瞒报票房的行为，华谊兄弟停发了 362 家影院的《一九四二》密钥（院线在影片公映前需获得的加密数字拷贝文件），尽管后来问题得以解决，但是还是对票房产生了一定的影响。另外，《一九四二》这一悲情的灾难片选择在"贺岁片"的贺岁档上映，或许这也是票房没有达到预期的一个重要原因。

4）传播。《一九四二》不断地发布相关的新闻事件，通过线上线下全渠道方式进行传播。据统计，从 2011 年 10 月至 2012 年 11 月底上映，制片方进行了一系列的事件传播活动，具体包括：2011 年 10 月主要人物造型曝光，产生了 70 次新闻传播量；2011 年 11 月正式开拍、宣布好莱坞双影帝加盟，产生了 308 次新闻传播量；2012 年 3 月宣布杀青，产生了 380 次新闻传播量；2012 年 6 月参加上海电影节，发布剧照、海报，产生了 210 次新闻传播量；2012 年 8 月举行发布会、发布预告片，产生了 520 次新闻传播量；2012 年 11 月参加罗马电影节、举行发布会、讨论分账等，产生了 5100 次新闻传播量。[⊖]这些新闻事件，通过报纸、期刊、电视、广播等媒体，以及线上门户网站、视频网站、社交媒体（冯小刚个人微博）等平台得到广泛传播。

4.《一九四二》营销模式的运营保障

这里包括分析关键流程构建和重要资源整合两部分内容，以探查关键流程、重要资源与营销组合的匹配程度。

（1）关键流程构建。电影运营流程包括设计（剧本创作）、生产（拍摄制作）和销售（发行和放映）。通过对《一九四二》的案例研究，我们发现其进行了关键流程的构建，构建的关键流程为拍摄制作流程，即生产

⊖ 李雅琪，《〈一九四二〉分析报告》，参见杨永安，王宜文 . 2012—2013 年度重点影片研究 [M]. 北京：中国轻工业出版社，2017.

流程。

　　剧本改编和选择不是关键流程，但是也很重要，是后期拍摄及营销的基本保障。电影《一九四二》改编自刘震云的小说《温故一九四二》，小说写作的初衷是通过重温中华民族历史的灾难，避免这一灾难的重演。冯小刚曾于 1993 年读过该小说，于 2000 年开始组建拍摄小组，但由于其他原因发生停滞，后于 2011 年在著名作家王朔的积极推动下开始再次筹备。冯小刚导演曾经描述剧本改编的艰辛历程："说到从小说到电影的改编，最大的难度是没有故事，灾民没有具体形象。还有一个特别困难的问题，小说的叙述是多线索并进，每条线索的主人公互不见面，但又共同搅和到了同一件事情——河南的旱灾。但电影需要故事和鲜活丰满的人物，以及站得住脚的人物关系。所以，我们没有用有些电影创作会选择的方式，几个人在宾馆里查资料，来一场头脑风暴把剧本编出来，而是采取了最笨的方法，用两三个月的时间沿着灾民逃荒的路线，到山西、河南、陕西、重庆等故事线索的发生地亲自走了一遍。一路走来，灾民的形象慢慢浮现出来，变得具体了，他们的家庭关系、阶级关系也逐渐建立了起来。剧本从第一稿到最终版，经历了十几年的变化，我们的角度也发生了很大变化。"①因此，电影《一九四二》分别获得了第 15 届中国电影华表奖优秀改编剧本奖、第 29 届中国电影金鸡奖最佳改编剧本奖、第 50 届台湾电影金马奖最佳改编剧本奖、第 4 届中国电影导演协会年度编剧奖、第 20 届北京大学生电影节最佳编剧奖、第 13 届华语电影传媒大奖最佳编剧奖、第 4 届中国影协杯优秀电影剧本奖等。同时，在《一九四二》公映之前，小说《温故一九四二》积累了大量的读者和社会声誉，曾获首届《中华文学选刊》优秀中篇小说奖，当选新浪"中国好书榜"2012年度十大好书。改编这种自带流量的小说，为后期影片宣传提供了一定的帮助。

　　① 冯小刚. 一段被遗忘的历史一个必须面对的真实 [N]. 光明日报，2012-11-23.

销售过程也不是关键流程，但也是成功的重要一环。在电影《一九四二》上映前，广告投放费用达到 3000 多万元。除了运用传统的院线传播方式以外，发行方还采取了线下、线上相结合的传播方式。

生产流程为关键流程。这是冯小刚导演拍摄的最为艰难的一部影片，从设想到拍摄历经近 20 年的时间，其间几起几落，光摄制组就成立过三次，但冯小刚始终没有放弃这一愿望。冯小刚谈道："之所以在拍摄《一九四二》这条路上有这么坎坷，有这么多阻力，这么不顺，其实是因为你没准备好。这是一个好东西，你想干可以，你要做一个很好的准备。可能到 2010 年的时候，觉得准备得差不多了，可以拍了，所以这电影就拍出来了。"[一]在拍摄过程中，导演和演员们一丝不苟地还原历史，当然，这要付出代价。冯小刚说，这是"自讨苦吃，每一次拍摄都很艰辛，成本很高，拍起来必须咬牙坚持……但我仍然要拍，原因只有一个——被这件事打动了"[二]。《一九四二》的拍摄横跨七地，先后辗转河南、山西、陕西、重庆、埃及开罗等地，为还原故事发生的真实场景，需要精心设计和布置。例如，剧中有一段火车的戏份，剧组在一家煤矿企业找到了美国 1942 年出厂的蒸汽火车头，并按照历史重新设计场景，包括卸货区、小月台、铁轨、车厢，还有七八节火车皮。这组戏包含了上千名演员，是在零下十几度的环境下完成的。剧中还有几段教堂的戏份，得知山西霍州有中西结合的教堂建筑，整个剧组转场 500 多公里到霍州完成了相关内容的拍摄。国民党的部分戏拍摄于重庆老街，该老街的搭建是所有场景中难度最大、耗时最长、成本最高的工程。为了还原场景原貌，剧组翻拍了 10 万张历史照片，并设计了长达 286 米的街道，两边的电影院、银行、报社、木质吊脚楼、中西混搭房以及街道两边店铺里的小摆设和 1000 多块牌匾全部根据历史图片还原修建而成。因此，有媒体评论道："《一九四二》是一部看着苦，拍着更

　　[一]　冯小刚 . 我为什么拍《一九四二》[N]. 解放日报，2013-01-15.
　　[二]　李霆钧 . 冯小刚畅谈《一九四二》对历史的追问、对生命的尊重、对人性的关怀 [N]. 中国电影报，2012-11-29.

苦的电影，在拍摄过程中，导演必须全身心投入到每一个镜头、每一组场景、每一句台词。"⊖超大的人员规模加上数量众多的外景地以及拉练式的拍摄，人员调度就成了最大的困难。编剧刘震云的描述反映了当时拍摄的难度和强度，他说："这些外景并不集中在一个场地，20多个场地，千军万马，一天一换场，一天一换场，从2011年的10月开拍，2012年的3月底结束，历时5个月，这5个月每天千把人拍摄，调动这个场面确实能让制片主任疯了。"⊖

（2）重要资源整合。对于一个电影制作公司来说，资源包括有形资源和无形资源，对于《一九四二》而言，生产、拍摄过程是关键流程，重要的是资金和人员的整合。

《一九四二》的拍摄拥有充足的资金保障。这部影片是由华谊兄弟公司100%投资并充当制片人角色的，这源于华谊兄弟公司对于冯小刚票房号召力的信任，以及帮助冯小刚完成夙愿。冯小刚曾经说过，"我一直有一个强烈的心愿，就是我在活着的时候一定要把它拍出来"⊜。关于资金的保障情况，冯小刚曾在致谢中谈道："感谢华谊老板中军、中磊，预算从最初的3000万元到2亿元，每次我说再拿些钱，他们都说没问题。"⑭当然，这种情景一方面保证了后来影片的高质量，另一方面也为亏损埋下了伏笔。冯小刚在一定程度上预知到了亏损风险的存在，一个证据是《一九四二》推迟了近20年才开始正式拍摄。拍摄《一九四二》是冯小刚最想完成的夙愿，他曾表示无论赚不赚钱都要拍，因此先通过拍摄商业贺岁片积累人气，在形成了票房号召力后，再拍摄《一九四二》，以降低亏损的风险，就

⊖ 李霆钧.冯小刚畅谈《一九四二》对历史的追问、对生命的尊重、对人性的关怀[N].中国电影报，2012-11-29.
⊖ 资料来源：《一九四二》首集纪录片发布，揭秘爆炸戏，2015年10月30日，网易娱乐。
⊜ 刘潇，詹秦川，李佳.《一九四二》——与冯小刚的不解之缘[J].电影评介，2013（4）.
⑭ 李雅琪，《〈一九四二〉分析报告》，参见杨永安，王宜文.2012—2013年度重点影片研究[M].北京：中国轻工业出版社，2017.

好像冯小刚拍摄贺岁片都是为拍摄《一九四二》服务的。另外一个证据是《一九四二》影片真正启动时，大家心里都没底，然后王朔对冯小刚说了句："弄吧，要是赔了，我再给你写部商业片赚回来。"[⊖]

《一九四二》的拍摄具有顶级人员配置。主创人员除了导演冯小刚之外，还有编剧刘震云、摄影师吕乐、音乐赵季平、服装造型设计叶锦添等，这些各自领域的佼佼者，都为《一九四二》的成功拍摄做出了重要贡献。演员队伍更是明星云集，除了源于有充足的资金外，还有冯小刚的人脉关系。该片不仅邀请到国际著名演员阿德里安·布洛迪饰演战地记者白修德、蒂姆·罗宾斯饰演牧师，而且有近 20 位国内著名演员参演，包括张国立、陈道明、徐帆、李雪健、冯远征、张涵予、王子文、段奕宏、范伟、柯蓝、张国强、林永健、乔振宇、李倩、赵毅等。有媒体曾经对演员及表演进行评价："《一九四二》是一部群像戏，演员大多为实力派的老戏骨，李雪健、张国立、陈道明、范伟、冯远征、徐帆、张涵予都倾情加盟，外加奥斯卡'影帝'布洛迪的鼎力出演，众人合力塑造出了大灾之年灾民、政府、军队、记者以及神职人员的众生相。剥离了俊男靓女浮夸的外表，植入了对角色忘我般的投入，对于这些将表演视为生命的演员，冯小刚毫不吝惜自己的赞美之词。"[⊖]当然，这些顶级人力资源配置必然花费了较高的费用，这也是最终电影赔钱的一个原因。因此，主创人员的选择、电影质量的诉求、票房与盈利之间都有着一定的平衡关系。

5.《一九四二》营销模式的形成路径

《一九四二》的营销模式可以概括为：以拍摄一部反映真实历史事件的影片且盈利为目标，形成了以城市高学历年轻人为目标顾客，以历史反思

⊖　蔡震，马彧.《一九四二》没他拍不成，谁是冯小刚背后的男人？王朔！[N]. 扬子晚报，2012-11-22.

⊖　李霆钧. 冯小刚畅谈《一九四二》对历史的追问、对生命的尊重、对人性的关怀 [N]. 中国电影报，2012-11-29.

为定位点，以影片为核心，以价格、分销、传播为辅助的营销要素组合的模式。为保证目标的实现，将影片拍摄制作流程作为关键流程，人力、资金等重要资源整合向拍摄制作流程倾斜。

《一九四二》营销模式的形成路径，是从营销模式到资源模式，到流程模式，再到营销模式，是一个从外到内、再从内到外的形成过程。

6.《一九四二》营销模式的运营结果

影片《一九四二》产生了极大的社会反响和较好的口碑。在政府口碑方面，荣获了第 15 届华表奖优秀导演奖。在专业口碑方面，分别获得了第 50 届台湾电影金马奖最佳男配角、最佳跨媒介改编剧本、最佳摄影、最佳艺术指导、最佳造型设计以及第 29 届金鸡奖最佳男主角、最佳改编剧本、最佳摄影、最佳录音等奖项。同时，观众口碑也达到了可接受的水平，评分超过了 7.5 分。累计票房收入超过了 3.72 亿元，位居该年度电影票房排行榜第 11 位，在国内影片中排在第 4 位，也是不错的业绩，然而这并不能保证影片盈利。总计 3.72 亿元的票房，要交 5% 的电影专项资金（1860 万元）以及 3.3% 的营业税（1228 万元）。扣除上述款项后剩余 3.41 亿元，再扣除给发行方的 5%（1700 万元），最后剩余的 3.24 亿元按分账比例与影院分成（3 亿元之内的分成比例是 43：57，超过 3 亿元的部分按 45：55 的比例分成）。在 3 亿元中，华谊拿 43%，另外的 0.24 亿元中可以拿到 45%，即大约 1.40 亿元为华谊所得，拍摄成本为 2.1 亿元，因此该片的最终亏损大约为 7000 万元。《一九四二》的衍生品开发较少，与较大数额亏损相比可以忽略不计。

7.《一九四二》营销模式研究小结

我们把前面关于《一九四二》营销模式的研究结果，填入第 2 章确定的研究框架之中，就会得出《一九四二》的营销模式（见图 8-2）。

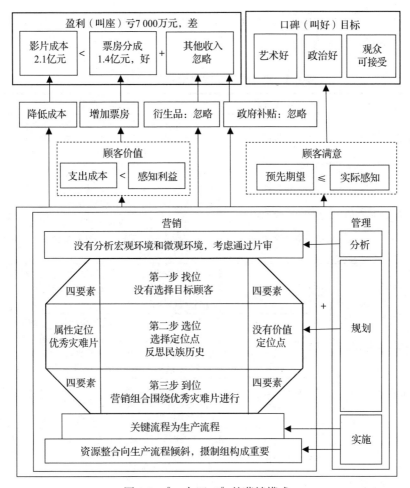

图 8-2　《一九四二》的营销模式

中国遗憾电影营销模式的研究发现

通过对《无极》《一九四二》两部电影的案例研究，我们发现一些共同特征，进而归纳出中国遗憾电影营销模式的共同特征。

1. 研究结果

我们从营销目标、营销模式选择依据、营销模式核心内容、营销模式

运营保障、营销模式形成路径和营销模式运营结果六个层面，对两个案例
进行了分析（见表8-1）。

表 8-1 两部中国遗憾电影的案例研究结果

6 个层面	11 个方面	29 个问题
1. 营销目标	（1）营销目标	①两个案例都确定了营销目标；②两个案例的营销目标都包括艺术性和盈利性；③营销目标主要是制片方和导演双方共同确定的
2. 营销模式选择依据	（2）宏观环境	①两个案例都分析了宏观环境；②主要分析电影审查规定，考虑规避片通过风险问题；③没有量化分析，仅了解管理部门相关规定
	（3）微观环境	①两个案例都没有详细分析微观环境；②没有分析观影人群和偏好；③没有量化分析，是凭感觉和经验进行分析
3. 营销模式核心内容	（4）目标顾客	①两个案例都没有选择目标顾客；②没有进行观影人群数据分析，没有选择主力观影人群，没有细分目标顾客
	（5）营销定位	①两个案例都选择了营销定位点；②两个案例都有"优秀类型片"的属性定位，以及相应的利益定位；③定位点是由制片方和导演双方确定的，主要是选择了自己感兴趣的要素，没考虑竞争因素的影响
	（6）营销组合	①两个案例都组合了产品、价格、分销和传播等营销要素；②两个案例都没有完全根据定位点进行营销组合要素的组合，其中最为关键的要素是产品即影片
4. 营销模式运营保障	（7）关键流程	①两个案例都进行了关键流程构建；②两个案例的关键流程分别是传播流程和生产（拍摄制作）流程；③精细做好关键流程的每一个细节，但是与目标产生部分脱节
	（8）重要资源	①两个案例都进行了重要资源整合；②两个案例都重点整合了人员和资金资源；③两个案例的资源整合都突出了关键流程
5. 营销模式形成路径	（9）营销模式形成路径	两个案例都是从营销层面（影片）到资源层面（导演），调整营销组合后再到资源层面（资金和摄制组）后再到流程层面（制作和销售过程），最终回到营销层面
6. 营销模式运营结果	（10）目标实现	①两个案例都没有完全实现营销目标；②两个案例的营销模式与营销目标并不完全匹配
	（11）衍生策略	①两个案例中一个没有开发衍生产品，一个进行了开发；②开发的种类是出售游戏版权和植入广告；③开发成功的原因是与影片类型和情节匹配

（1）**营销目标**。两部电影分属不同的影片类型，因此营销目标存在着一定的差异。两位导演都想拍摄一部优秀的类型片，同时获得一定的盈利。但是，《一九四二》作为艺术片，已经预测到不盈利的风险，因此不赔钱是其目标之一。而《无极》是商业片，因此获得较多的利润是其目标之一。

（2）**营销模式的选择依据**。两部影片都分析了宏观环境和微观环境。在宏观环境方面，主要是了解国家对电影审查的限制性规定，避免禁止公映的风险，否则不仅会产生负面效应，还会使投资成本无法收回。对于微观环境并没有进行详细分析，包括观众、竞争者、合作者等方面，如主要的观影人群是谁，以及他们观影的需求特征是什么。同时，也没有进行量化分析，仅仅凭感觉和经验进行决策。

（3）**营销模式的核心内容**。我们将其分为目标顾客、营销定位和营销要素组合三个方面进行归纳。

在目标顾客方面，两部影片都没有进行目标顾客的选择，也没有进行大规模样本的调查研究，自然地形成了以城市年轻人为主要观众的目标顾客群。

在营销定位方面，两部影片都进行了营销定位点的选择。在属性定位方面，皆定位为优秀的类型片；而利益定位通过电影主题来呈现，《无极》为爱情和命运的体验，《一九四二》为反思和思考的体验；两者都没有明确提出价值定位。

在营销要素组合方面，两部影片都组合了产品（影片类型、影片名称、影片故事、人物表演、画面呈现、音乐表现）、价格、分销（上映的空间和时间）、传播四个方面的要素。由于价格和分销要素如何组合取决于院线的合作，因此制片方最为重要的组合要素为产品和传播，以及分销要素中上映的档期（暑期档和贺岁档）。两部影片的四个要素围绕定位点进行了组合，但是并未完全让观众感知到。仅就分销要素中的档期选择来看，贺岁档更加适合开心和令人愉悦的影片，灾难片《一九四二》并不合适在贺岁档上映。

（4）营销模式的运营保障。在这里我们归纳两部影片在关键流程构建和重要资源整合两个方面的问题。

在关键流程构建方面，两部影片都进行了关键流程的构建，《无极》的关键流程为传播流程，《一九四二》的关键流程为拍摄制作流程。但是关键流程并没有有效地围绕定位点进行构建，《无极》的传播更多地提升了知名度和观众的预期，为观众观影后的不满意评价埋下了伏笔，忽视了对观众如何观影的指导，以及对观众如何理解主题的启发。《一九四二》的拍摄制作过程为定位点做出了贡献，但是观影人数没有达到事先预期，加之拍摄制作过程花费成本巨大，导致了不盈利的结果。

在重要资源整合方面，两部影片都进行了重要资源的整合。两部影片整合的重要资源都是人力资源和资金资源。《无极》主要体现为以导演为核心的摄制组的成立，以及主要演员的选择，其中导演起着决定性的作用，不仅影响着影片风格和质量，也直接影响着传播的广度及票房收入。《一九四二》主要是有充足的资金保障，因而才能整合资源，以及进行大规模的广告传播，同时也会带来花费过高、不盈利的风险。

（5）营销模式的形成路径。两部影片营销模式形成的路径，不是简单地从营销组合层面到流程层面，再从流程层面到资源层面，也不是从资源层面到流程层面，再到营销组合层面，而是各个层面有交叉，过程有折返，一个共同特征是：从营销层面（影片）到资源层面（导演），调整营销组合后再到资源层面（资金和摄制组），再到流程层面（制作和销售过程），最终回到营销层面。

（6）营销模式的运营结果。两部影片都实现了部分营销目标，但是也存在着非常遗憾的方面。《一九四二》在政府口碑、专业口碑、观众口碑、票房等方面取得了"好"或"可接受"的成绩，但是产生较大的亏损，同时也造成了制片方股价的波动。《无极》在政府口碑、专业口碑、票房和盈利等方面取得了"好"或"可接受"的成绩，但是在观众口碑方面出现了较多的

差评。两部影片之所以没有达到营销的目的，一个重要的原因是其自觉或不自觉地形成了中国遗憾电影的营销模式（如图 8-3 所示，只能有一项为"差"，其他为"好"或"可接受"，并非指每一项都可以为"差"），目标顾客分类不明确，虽然选择了定位点，以及进行了相应的营销要素组合、关键流程构建及重要资源整合，但是在一致性方面存在着不协调的现象，《无极》主要表现为传播过程中的过度宣传，《一九四二》表现为制作过程中的投资过大。

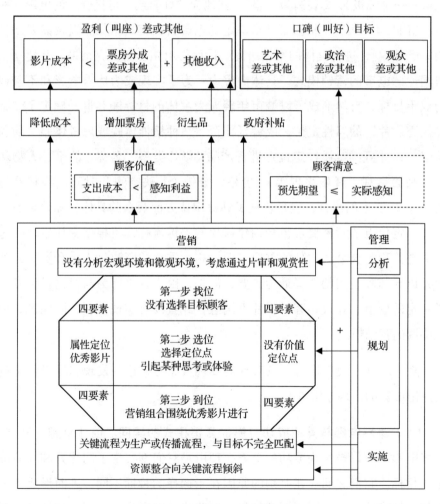

图 8-3　中国遗憾电影的营销模式

本章小结

本章的主要目的是探索中国遗憾电影的营销模式。我们按遗憾电影有一个要素为"差"（政府口碑、专业口碑、观众口碑、票房、利润中有四个"好"或"可接受"，另外一个要素为"差"）的标准，筛选出两部令人遗憾（或可惜）的中国电影：①观众口碑为"差"，其他为"好"或"可接受"的电影——《无极》；②利润为"差"，其他为"好"或"可接受"的电影——《一九四二》。然后，根据第2章确定的电影营销模式框架，以及需要回答的29个问题，进行具体的案例研究。最后得出相应的研究结果，并建立了中国遗憾电影的营销模式。具体内容为：为了实现成为优秀电影和不赔钱的双重目标，自然形成了以城市年轻人为主体的目标顾客群，确定了"某类优秀影片"的属性定位，或者延伸至"某种精神体验或思考体验"的利益定位，并且围绕属性定位点进行产品（影片类型、名称、故事、人物塑造、画面呈现、音乐表现等）、价格、分销（上映空间和时间，特别是时间）、传播要素的组合，但是忽视了利益定位方面观众的具体感知效果。根据突出定位点的营销要素组合构建影片的关键流程，再根据影片生产的这一关键流程整合公司内外的重要资源，相对重要的资源是人员和资金，其中尤以导演和主演的选择最为重要，但是，由于营销行为与营销目标发生了一定的脱节，导致顾客对影片不满意，或者没有实现盈利，因此是一个不协调的营销模式。

除此之外，我们还有三点有趣的发现及思考，这些发现和思考对于避免遗憾电影的出现非常重要。

（1）遗憾电影与其他成功电影的营销模式的异同。前述卓越、优秀、良好电影都可以被视为成功的电影，理由是它们都实现了制片方和导演确定的目标。它们之间存在差别的原因在于选择的目标不同，进而形成了不同的营销模式并带来了不同的结果。这些成功电影的一个明显特征是，围

绕着"好看电影"的属性定位点，进行营销要素组合、流程构建和资源整合，形成了具有一致性和逻辑性的营销组合模式。遗憾电影与成功电影营销模式的最大区别在于，营销模式的某些环节并没有为营销目标的实现做出贡献，使某一方面达到不可接受的"差"的水平。例如，《无极》的过度传播带来观众的失望，《一九四二》的投资过大带来巨额亏损，《小时代》呈现的价值观引起了专家和观众的批评，还有一些影片突破了国家法律的限制而被禁止上映，等等。

（2）**遗憾电影的营销模式有多种表现**。示例如下：①违反社会伦理和国家法规。这是营销目标出现了问题，即使建立了逻辑性极强的营销模式，也不会解决政府或观众的差评问题，《色戒》和《苹果》就是由于突破了政府规定的底线，被禁止上映。②倡导先进的伦理和文化，也按此建立了一套逻辑性极强的营销模式，赢得了社会多方面的赞美，但是忽视了目标观众规模有限，盲目追求电影制作艺术完美而进行巨额投资，就可能带来亏损的风险，《一九四二》《黄金时代》就是如此。③树立了有美德的使命和目标，拍摄过程、流程控制、资源整合也坚持营销的逻辑，但是仅仅在传播一个方面进行了过度承诺，就会带来不满意的结果；等等。

（3）**避免成为遗憾电影的关键影响因素**。①电影是否遗憾与投资规模相关。由前述研究可知，电影是否成功与投资规模不相关，在中国成功电影的方阵中，有着大、中、小各种投资规模的影片。但是，我们发现，一些遗憾的电影，特别是遗憾的原因在于亏损、过度宣传、流量明星滥用的，大多与巨额投资直接相关，因此至少可以得出这样的结论：控制成本、减少投资是避免亏本的有效措施。②电影是否遗憾跟明星出演有一定关系。一是明星自带光环效应，有时无论演得好不好，观众都喜欢；二是明星也会使观众对其产生过高期待，容易导致失望，进而影响对影片的整体感受；三是明星聚集会使拍摄成本大大增加，如果他们不能带来与其出场费相匹配的收入，就会增加影片亏损的风险。③电影是否遗憾与制片人、导演的

感觉和经验密切相关。导演都是个性化极强、不妥协、坚持自己价值观的群体，因此他们的感觉、经验能够协调商业、政治、艺术三种目标之间的关系，在一定程度上避免遗憾电影的出现。④电影是否遗憾与影片类别和衍生品开发能力有关。《无极》之所以盈利、没有出现亏损的遗憾，依赖于其商业片性质和极强的衍生品开发能力。而《一九四二》之所以亏损，就是由于灾难片不容易进行相关广告植入和衍生品开发。当然，把这些因素归纳起来，总结成一句话就是，避免成为遗憾电影的唯一方法就是按照营销的逻辑进行电影营销。

第9章

结　　论

　　这一章，我们对本书研究的一些关键性结论进行归纳，并提出中国电影营销模式选择的对策和建议。具体内容包括四个方面：一是中国电影营销模式的理论框架，二是中国成功电影的营销模式特征，三是中国遗憾电影的营销模式特征，四是中国电影营销模式的形成路径。

中国电影营销模式的理论框架

　　在本书第2章中，我们讨论了三个问题。一是在文献分析的基础上，我们得出电影营销模式的一般框架，其基于一般营销模式框架，在营销模式目标、选择依据、营销战略和策略、营销流程、营销资源等方面增加了电影营销独有的内容。二是研究了中国电影营销的独特情境，总结出其具有艺术性、商业性和政治性的三重属性。三是把中国电影营销的特殊性融入营销模式的一般框架中，建立了一个中国电影营销目标实现的路径图，

也就是中国电影营销模式的理论框架，它是一个包括电影营销目标层面、电影营销依据层面、电影营销战略和策略层面、电影营销流程层面和电影营销资源层面的有机组合系统（见图 9-1）。

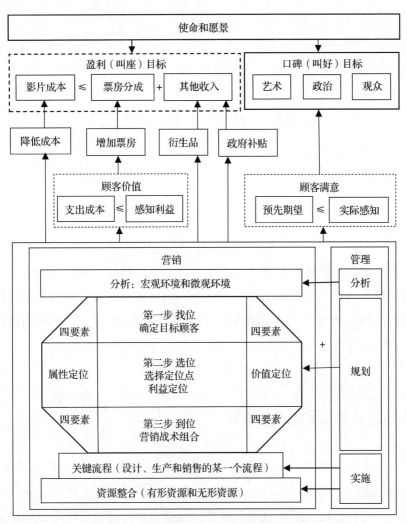

图 9-1　中国电影营销模式的理论框架

　　该理论框架在本质上，可以总结为五句话：一是确立"让世界更加美好"的使命和愿景，并通过企业文化建设实现；二是选对目标顾客，通过

目标顾客选择实现；三是给目标顾客一个选择或观影的理由，通过营销定位实现；四是让观众感受到这个理由是真实存在的，通过营销要素组合实现；五是让收入大于成本，通过流程构建和资源整合实现。

由图 9-1 可知，实现电影营销的具体目标，最为核心的在于实现三个不等式：制片方收入大于成本，观众获得利益大于支出，以及观影实际感知效果大于预期（图 9-1 虚线框中内容）。实现这三个不等式，需要进行精细化的电影营销管理。"营销"一词，包括营销研究、目标顾客选择、营销定位、按目标顾客和营销定位进行产品（影片）、价格、分销（影院）和传播（宣传）等要素的组合，以及相应的流程构建、资源整合，缺少任何一个要素都不是整体的营销。目前流行的电影上映之前才开始的宣传活动，至多是销售的一部分，但常常被电影公司称为营销，这是对营销的误解。"管理"一词，是指分析、规划和实施。因此，电影营销管理，是指在电影拍摄之前，对宏观环境、市场、竞争对手、目标顾客、政府政策等进行分析，然后制定包括营销目标、目标顾客选择、营销定位、营销组合、流程构建和资源整合等内容的营销规划，最后在拍摄、制作、销售、宣传、上映影片时实施这个规划书。

中国电影营销模式选择的难题是：在营销目标不同，或者各个营销目标的实现程度不同时，会存在着不同的营销模式。

中国成功电影的营销模式特征

对于中国成功电影的营销模式，我们选择了卓越、优秀、良好三种类型进行了研究，它们都属于成功的电影，因此既有相同性，也有差异性，了解这些异同点对于电影公司进行决策有着重要意义。

1. 中国成功电影营销模式的共同特征

如何界定成功的电影呢？简单地说就是电影制作公司实现了自己设定

的目标。这个目标一般包括五个维度：政府口碑、专业口碑、观众口碑、票房、利润。对于这五个维度，不同的制片方，或者同一个制片方在拍摄不同影片时，关注点会有所不同。例如主旋律影片不会关注能否获得奥斯卡奖，艺术影片不会追求高额利润回报，商业影片不关注是否获得政府电影奖等。另外，制片方对于这五个维度也会有不同的关注程度，比如有的要求达到好的水平，有的仅仅要求达到可接受的水平即可。因此，在政府口碑、专业口碑、观众口碑、票房、利润五个方面都达到可接受的水平，就可以被视为成功的影片了。当然，在保证其他不低于可接受水平的前提下，达到好的水平的维度越多越好。

如何打造一个成功电影的营销模式呢？①确立"让世界更加美好"的使命和愿景，以及在"政府口碑、专业口碑、观众口碑、票房、利润"五个方面都不低于可接受水平的目标；②选对目标观众，如果是大众化电影，目前中国的目标观众是城市里的年轻人，如果不是，那就要依据目标顾客选择的逻辑进行筛选，或是政府（弘扬主旋律的电影），或是电影节的评委（关注获奖的电影）等，同时考虑推动五个维度目标实现的目标顾客特征；③给目标观众一个观看的理由，即营销定位点，其标准是目标顾客关注的利益或价值点，同时在这个点上让目标观众感受到本影片优于其他竞争影片；④让目标观众感受到选择的理由是真实存在的，主要通过产品（影片）、价格、分销和传播四个要素组合实现，具体来讲，就是保证与观众的每一个、营销组合四个要素的接触点都呈现定位点，确保其优于竞争影片，同时其他非定位点不低于行业平均水平或者是观众可接受水平；⑤根据突出定位点的营销组合策略，构建关键流程和整合重要资源，同时保证收入大于成本，或者将亏损控制在可接受的水平。

总之，中国成功电影营销模式的共同特征，就是：确定政府口碑、专业口碑、观众口碑、票房、利润五个方面的目标组合（单一目标为可接受水平或好的水平），然后进行目标顾客和营销定位组合，以及营销策略组

合，再依据以上组合完成流程的构建和资源的整合（见图9-2）。

图 9-2 中国成功电影的营销模式

2. 中国成功电影营销模式的不同特征

我们前面所做的研究，将成功电影分为三种类型：卓越电影（五个"好"）、优秀电影（四个"好"、一个"可接受"）和良好电影（三个"好"、两个"可接受"）。其实，还有其他多种情况，如中好电影（两个"好"、三

个"可接受")、次好电影（一个"好"、四个"可接受"）和及格电影（五个"可接受"）等。从企业决策角度来看，或许是由于目标不同，造就出以上不同类型的影片；从企业管理角度来看，或许没有卓越、优秀、良好、中好、次好和及格之分，都是属于成功的电影，只是有着不同的营销模式。其中打造一部卓越电影是最难的，需要兼顾方方面面的利益，例如我们前文讨论过的《疯狂的石头》《泰囧》和《战狼Ⅱ》，尽管它们的成功有着一定的必然性，但也存在着一定的偶然因素，或者说，实现卓越需要天时、地利、人和等条件齐备。这并不是一件容易的事情，也很难策划出来。当然，最容易制作的是及格电影，它们虽然没有突出的方面，但是在五个目标方面都达到了制片方可接受的水平，或者是其结果都在制片方的预想之内。具体的营销模式，都是图9-2的各种变异，不再赘述。

中国遗憾电影的营销模式特征

在第8章我们探索了中国遗憾电影的营销模式，按遗憾电影有一个目标要素为"差"（政府口碑、专业口碑、观众口碑、票房、利润中有四个"好"或"可接受"，另外一个要素为"差"）的标准，筛选出两部令人遗憾（或可惜）的中国电影（代表了两类遗憾电影）：①观众口碑为"差"，其他为"好"或"可接受"的电影——《无极》；②利润为"差"，其他为"好"或"可接受"的电影——《一九四二》。最后建立了中国遗憾电影的营销模式。具体内容为：为了实现成为优秀电影和不赔钱的双重目标，自然地形成了以城市年轻人为主体的目标顾客群，确定了"某类优秀影片"的属性定位，或者延伸至"某种精神体验或思考体验"的利益定位，并且围绕属性定位点进行产品（影片类型、名称、故事、人物塑造、画面呈现、音乐表现等）、价格、分销（上映空间和时间，特别是时间）、传播要素的组合，但是忽视了利益定位方面观众的具体感知效果。根据突出定位点的营

销要素组合构建影片的关键流程，再根据影片生产的这一关键流程整合公司内外的重要资源，相对重要的资源是人员和资金，其中导演和主演的选择最为重要，但是，由于营销行为与营销目标发生了一定的脱节，导致顾客对影片不满意，或者没有实现盈利，因此是一个不协调的营销模式（见图 9-3）。注意图 9-3 中呈现的"差或其他"不是同时存在的，对于一部影片来说，五个目标中有一个为"差"，其他为"好"或"可接受"即为遗憾电影。

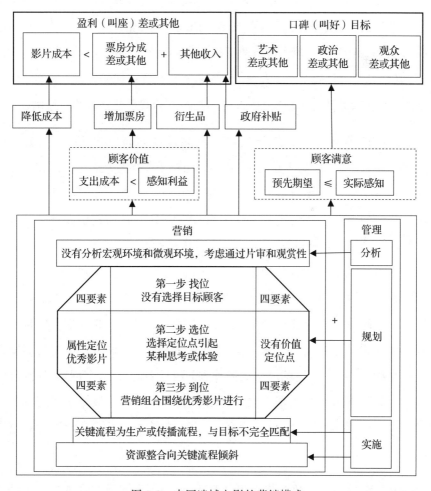

图 9-3　中国遗憾电影的营销模式

由图 9-3 可知，遗憾电影也有诸多种类，不仅仅是我们列举的两类，从大的方面看，至少包括五种类型：一是利润为"差"，其他为"好"或"可接受"；二是票房为"差"，其他为"好"或"可接受"；三是政府口碑为"差"，其他为"好"或"可接受"；四是专业口碑为"差"，其他为"好"或"可接受"；五是观众口碑为"差"，其他为"好"或"可接受"。这五种类型电影的营销模式也是有所不同的，解决的方法也略有差异。

遗憾电影类型一，利润为"差"，票房及各方面口碑达到了"好"或"可接受"的水平。解决的方法只有降低影片拍摄成本（如《驴得水》等小成本电影），或者增加衍生品（植入广告或进行后市场开发，如《无极》等大制作电影）等其他方面的收入，许多大制作电影普遍存在着赔钱的现象，大多是由于投资过大和仅靠票房分成获得收入，《一九四二》就是这方面的典型例证。

遗憾电影类型二，票房为"差"，利润及各方面口碑达到了"好"或"可接受"的水平。其主要原因是没有将正向口碑转化为票房，也有可能是目标观众过于狭窄，还有可能是政治任务类型的影片，大多不是影片质量问题。解决的办法涉及营销模式的各个方面，具体来说就是针对性地进行事先策划，如果是传播问题，就进行适当传播；如果是目标顾客狭窄问题，就应该适当扩大目标顾客范围，进而进行针对性营销战略和策略规划的实施；如果是政治任务片，就降低想达到的票房目标。吴天明导演的遗作《百鸟朝凤》在政府、专业和观众口碑方面都达到了"好"的水平，但是上映后的前 7 天累计票房仅为 360 万元，日排量从 2% 下降到 1% 左右。知名制片人方励（不是《百鸟朝凤》的制片人）通过微博直播，呼吁影城经理增加排片，甚至下跪磕头哭求，这一行为引发广泛关注，最终使票房达到了9000 多万元，投资成本为 1500 万元，影片盈利注入了"吴天明青年电影基金会"。

遗憾电影类型三，政府口碑为"差"，票房、利润及观众和专业口碑达

到"好"或"可接受"的水平。这意味着电影整体质量得到了各方面的认可，遗憾的是触碰到了国家监管政策的底线或宗教、道德等层面的习俗禁区等。电影《色戒》就属于此种类型，虽然在全球票房、利润及观众、专业口碑方面都达到了"好"或"可接受"的水平，但是在中国大陆上映时，由于"暴露"镜头超过了相关规定，不允许原片上映，进行删减后才被允许上映。因此，规划电影拍摄时，一定要清晰地了解政府相关规定，以及相关的宗教、道德习俗，不触碰法规和道德的底线。

遗憾电影类型四，专业口碑为"差"，票房、利润及政府和观众口碑达到"好"或"可接受"的水平。这种情况在商业类型的电影中是普遍存在的，如果制片方和导演不太关注业内的评价，更不在乎是否获得专业的奖项，就可以忽略这种情况，那么这也就不算是遗憾类型的电影了。

遗憾电影类型五，观众口碑为"差"，票房、利润及政府和专业口碑达到"好"或"可接受"的水平。出现这种问题的原因，大多是过度的宣传或炒作大大提升了观众观影的预期，结果导致观众观影后不满意。《无极》大体上属于这种情况。要想避免这种问题出现，应当在上映之前适当控制观众预期，为观众满意度留有一定的余地。这主要是通过传播策略实现的。正面的例子如小制作电影，由于没有钱进行轰炸性推广和宣传，反而降低了观众的预先期望，为观众作出满意评价创造了条件，《冈仁波齐》《驴得水》都属于这种情况。过度传播带来的问题，不仅在于提高了观众观影的预先期望可能带来不满意的结果，还会将一些苛刻的非目标顾客吸引进电影院，在增加票房的同时导致不满意观众比例的攀升。

中国电影营销模式的形成路径

结合前面的研究，以及参考已有的相关成果，我们归纳出中国电影营

销模式的形成路径，共有三个步骤：一是通过逻辑模型建立思维方式，二是通过任务模型进行营销规划，三是通过差距模型进行营销改进。

1. 通过电影营销模式的逻辑模型建立思维方式

通过前面的分析，我们发现，成功的影片大多有意无意地匹配或契合了营销管理的基本逻辑，而遗憾或失败的影片基本都是不同程度地违背了营销管理的基本逻辑。因此，我们得出结论：成功的影片必须符合营销管理的基本逻辑。中国之所以成功的影片少，失败的影片多，源于缺乏整体营销管理的逻辑意识，凭感觉和经验进行决策的居多，恰好与营销逻辑匹配了，就成功了，遗憾的是这种"恰好"具有极大的偶然性，因此，树立整体营销的逻辑观念或意识至关重要，这是打造成功影片的第一个步骤。

如何树立整体营销的逻辑意识？就是熟知营销模式的逻辑模型，并将其记在脑海中，融化在血液中，成为习惯的思维模式，最后才有可能落实在行动上。

我们把前面建立的中国电影营销模式的理论框架（见图9-1）进行简化，同时将电影业类比零售业，并参考零售营销管理框架[○]，就会得到电影营销模式的逻辑模型（见图9-4），它与一般的营销逻辑模型并没有本质上的区别。

这是一个逻辑模型，应该成为电影公司（包括制片公司和放映公司）决策者的思维方式。其具体含义是[○]：第一，秉承先进的价值观（正向性）；第二，保证收入大于成本（效果性）和目标顾客（政府、专业人士、观众）满意（体验性）；第三，具有完成这些事情的营销能力（可行性）。具体地说，正向性是指，确立一个正向性的公司使命，做有美德的生意，让世界更加

○　李飞.全渠道零售设计 [M].北京：经济科学出版社，2019：122.
○　李飞.全渠道零售设计 [M].北京：经济科学出版社，2019：121.

美好；效益性是指，确定收入大于成本的基本目标，但不一定是利润最大化动机，应以顾客满意为目标；可行性是指，打造实现前述使命和目标的营销能力，可分为以下步骤：第一步，选对目标顾客（政府、影评人或观众，通过选择目标顾客实现）；第二步，给目标顾客一个选择和购买的理由（通过选择营销定位点实现）；第三步，让目标顾客感知到这个购买理由是真实存在的（通过影片、服务、价格、影院位置、影院环境、传播六要素组合实现）；第四步，保证收入大于成本（通过关键流程构建和重要资源整合实现）。

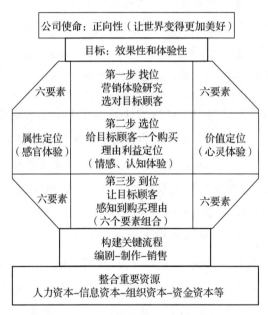

图 9-4　电影营销模式的逻辑模型

在这里我们强调三点：一是这是一个逻辑模型，意味着从上到下是有因果逻辑关系的，公司使命决定着营销目标，营销目标决定着目标顾客，目标顾客决定着营销定位点的选择，营销定位点的内容决定着六个要素该如何组合，六个要素的组合方式决定着关键流程构建和资源整合；二是这个逻辑模型既适用于电影制片公司决策，也适用于导演决策，以及发行、

上映公司决策，甚至也适用于演员的表演风格选择，以及台词的设定等；三是模型中电影营销组合的六个要素，在本质上还是四个要素的变种，产品分为影片和服务（主要是指影院的服务），分销分为影院位置和影院内部环境，价格和传播不变。每一个要素都会对观众的观影感知产生重要的影响。

2. 通过电影营销模式的任务模型进行营销规划

电影公司（包括制作、发行和放映公司等）决策者，在建立了整体营销的逻辑思维方式之后，就需要按这个逻辑进行电影营销的规划，在规划之中最为重要的就是解决六大任务。为此我们建立了电影营销模式的任务模型（见图9-5），主要运用于电影营销的规划，换句话说，在电影拍摄之前的筹划过程中，就需要围绕这六大任务进行具体的营销规划。电影营销任务模型，在本质上还是营销逻辑模型聚焦化的结果。

在电影营销规划过程中，这六大任务是必须全部完成的。据我们的研究，一部成功的电影一定是这六条都做到了，而失败的电影一定是六条中，有至少一条没做到，甚至六条全都没做到。本书研究的成功案例如《战狼Ⅱ》等卓越影片，《英雄》等优秀影片，都是较好地完成了前述六大任务。而遗憾电影《无极》，没有完成第五项任务"让目标观众感知到这个观影的理由"，使影片大大低于观众的预先期望，其在营销组合过程中，犯了过度传播的错误。遗憾电影《一九四二》，没有完成第六项任务"保证公司的影片收入大于成本"，是由于在构建关键流程和整合资源时，忽视了成本控制的问题（由于历史片不适合广告植入，因此控制成本成为该片盈利的重要措施）。又如张艺谋执导的《红高粱》《秋菊打官司》《英雄》《十面埋伏》《金陵十三钗》等多部可以视为成功的电影，在冲击奥斯卡最佳外语片时皆以失败而告终，或许他就不应该把冲击奥斯卡作为目标，这是营销目标和目标顾客选择的不当。兼顾中国观众与奥斯卡奖评委的需求着实困难，想获奖就得向奥斯卡奖评委妥协，放弃一部分中国观众及导演自己的艺术追求。

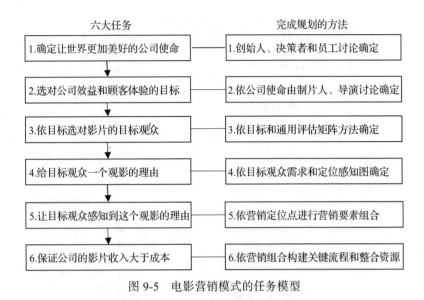

图 9-5　电影营销模式的任务模型

3. 通过电影营销模式的差距模型进行营销改进

无论是成功的电影，还是失败的电影，我们很少对其进行营销视角的复盘。无论是在影片筹备、拍摄和放映过程中，还是在影片放映之后，这既不利于电影营销过程的及时调整，也不利于对未来新影片营销管理的改进。一些基于电影艺术视角的讨论多如牛毛，但这种讨论仅有利于"专业口碑"水平的提升，对于票房、利润、政府口碑和观众口碑的提升帮助不大，因此对于电影观看前、观看中和观看后的营销复盘是非常重要的。为此，我们结合前面的研究，并借鉴零售营销管理的差距模型[注]，建立了电影营销模式的差距模型（见图 9-6）。通过这个差距模型，电影公司会发现在营销的哪个或哪几个环节出现了差距，进而可以提出相应的弥补差距的改进方案。这六大差距，在本质上就是表明前述的六个任务没有完成。因此，我们可以说，一部成功的电影一定是这六个差距都弥补了，而失败的电影一定是在六个差距中，存在着一个差距，或两个差距，甚至五六个差距。

㊀ 李飞.全渠道零售设计 [M].北京：经济科学出版社，2019：122.

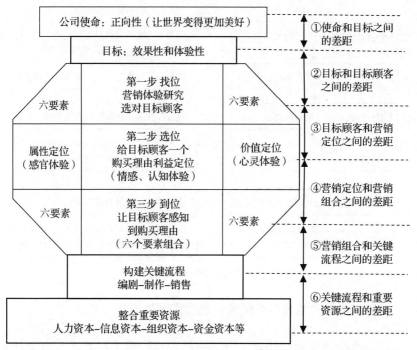

图9-6　电影营销的差距模型

（1）**弥补使命和目标之间的差距。**这里主要需要完成两项任务，一是确保选定的公司使命是让世界变得更加美好，以及做有美德的生意，而不是抱怨和毁坏这个世界；二是避免或弥补营销目标和公司使命之间的差距。由前文可知，电影的营销目标包括五个维度：票房、利润、政府口碑、专业口碑和观众口碑。这五个维度的每一个维度是达到好，还是可接受的程度，需要根据公司的使命和自身资源进行选择。假如公司的使命是影响世界，确定的目标组合应该是获得奥斯卡奖，或者是获得戛纳、威尼斯等国际电影节的奖项，即专业口碑在国际上达到好的水平，票房、利润、观众口碑、政府口碑达到好或可接受的水平即可。如果没有明确获得国际电影节奖项的目标，就等于出现了营销目标和使命之间的差距。假如公司的使命是成为中国电影市场的规模最大者，其确定的目标组合应该是实现销售额的最大化，即票房达到好的水平，利润、政府口碑、专业口碑、观众口

碑达到好或可接受的水平即可，如果没有明确票房领先的目标，也等于出现了营销目标和使命之间的差距。使命和营销目标之间出现差距，原因是多方面的，其中一个重要原因是导演的个性化表现，即按自己的兴趣、喜好或意志来拍摄电影，而不考虑其他目标，这就需要制片方与导演进行沟通和协调。当然，制片方也可以纵容导演的行为，那就必然要接受由此带来的后果。

需要说明的是，五个维度的目标不是割裂的，他们之间有着正向或负向的相关关系，在设定目标时需要考虑这种关系。例如商业片和艺术片属于不同的影片类型，因此它们设立的五个维度的指标肯定存在着一定的差异，前者更加关注票房和利润，后者更加关注专业评价，但二者都必须达到政治、道德上的可接受水平，否则就会被禁止公映。票房与利润似乎存在着正相关关系，其实也不尽然，当增加票房的成本大于由此带来的收入时，票房就与利润呈现负向相关关系。这种关系在确定五个维度的目标时，都要考虑到，殊不知，许多电影赔钱就是高票房导致的，源于花费成本太大。又如体现政府口碑的华表奖，2005 年比较关注思想性和艺术性，2005 年之后也考虑了票房因素，入围的具体要求是：不赔钱、票房收入达到 500 万元、电影频道观看者超过 2200 万人次等。以后的入围条件还在不断提高。可见，华表奖不仅要求思想性必须好，同时艺术性和票房、利润也得达到可接受水平。这在一定程度上，表明了五个维度的目标之间的相关关系。

（2）弥补目标和目标顾客之间的差距。假如我们根据公司使命，合理地选择了票房、利润、政府口碑、专业口碑和观众口碑五个目标的相应水平，那么我们必须弥补营销目标与目标顾客选择之间的差距。其弥补的基本逻辑是：票房好，选择的主要目标顾客是观众；利润高，选择的主要目标顾客可能是观众，也可能是广告主、发行商、演职人员等合作伙伴；政府口碑好，选择的主要目标顾客是电影局聘请的评审专家；专业口碑好，

选择的主要目标顾客是各大电影节的评审专家；观众口碑好，选择的主要目标顾客是观众，特别是那些意见领袖。除了主要的目标顾客之外，还要根据五个维度的营销目标，选择次要的目标顾客，以赢得他们满意或可接受的评价。

实际上，选对目标顾客的含义，就是弥补营销目标和目标顾客之间的差距。如何弥补？就是选择那些对于实现营销目标有所贡献的顾客，或曰带来正价值的顾客，而抛弃掉那些带来负价值且占用我们很多资源的顾客。同时，还需要证明公司有能力赢得这部分顾客。一个好用的工具是通用评估矩阵模型，它会帮助公司找到吸引力最大且有能力争取到的那些顾客。

（3）**弥补目标顾客和营销定位之间的差距**。假如我们根据营销目标，合理地选择了目标顾客，那么接下来我们就需要弥补目标顾客和营销定位之间的差距，即通过营销定位点的选择，给顾客一个选择观影的理由。

1）定位点（购买理由）选择的标准。定位点包括价值、利益和属性三个方面，价值是指人为什么活着（如幸福、快乐、爱、自由等），利益是给人们带来的感知好处（如安全、健康、舒适等），属性是利益产生的原因。有资格成为营销定位点的利益或价值点，必须具备两个标准⊖：一是目标顾客关注的点，目标顾客不关注，则没有资格成为定位点，因为它不能成为顾客选择和购买的理由。当一家制片公司觉得为顾客付出很多、仍然没有得到回报时，十有八九就是其努力的方向不是目标顾客关注的；二是优于竞争对手，必须比竞争对手在这一点上做得更好。如果在目标顾客第一关注的利益或价值点上不能优于竞争对手，在第二关注点上优于竞争对手也是有效的。上述两个标准缺一不可。

⊖ 李飞.钻石图定位法 [M].北京：经济科学出版社，2006：52.

　　另外，由"让世界变得更加美好"使命所决定的，选择的这个定位点应该具有道德前提，倡导美德和正向价值观，诸如善良、勇敢、坚强、无私等，而不是其对立面。对此《作家之旅》的作者克里斯托弗·沃格勒曾经说道："我们身处在一个信仰堪忧的时代，每个人似乎都早已遗失了道德的罗盘，但庆幸的是还有人重新找到了它。一直以来，我都在课堂中，在好莱坞的故事筹备会上大声疾呼：'我们迫切需要好故事，这些故事不仅能够给观众带来娱乐，同时也要包含深刻的道德准则和生命的伦理指引，为一个更加健全而明智的社会开出救世良方。'此时，'道德前提'勇敢地站了出来，它证明了电影并非仅供消遣，匆匆而过的爆米花食品，而应该在现实中喻示着某些东西。它将我们带回到了最初时刻，让我们看到电影在生命里扮演的重要角色"[一]。

　　2）定位点（购买理由）选择的方法。在全渠道零售的背景下，属性定位点涉及线下线上的各种影片、服务、定价，影院位置、影院环境，以及传播等，利益定位点涉及上述属性的线下线上渠道带来的所有利益，价值定位点涉及线下线上渠道带来的精神价值等。由于定位点选择的核心就是给观众一个观影的理由，因此如果在利益和属性定位点上实现了差异化，能够表明理由存在，就不必选择价值定位，否则必须通过价值定位给顾客一个选择的理由。

　　定位点选择有三大工具：属性定位点选择模型、定位点选择综合模型和多维定位感知图。属性定位点选择模型认为[二]，顾客购买的理由集中于营销组合六个要素当中的一个，因此把其中一两个营销组合要素做得优于竞争对手就可以了。定位点选择综合模型认为[三]，属性、利益和价值定位点都是非常重要的，未来价值定位点越来越重要，因此建立了三种定位点选择

　　[一]　威廉斯.故事的道德前提 [M].何珊珊，译.北京：北京联合出版公司，2013：6.
　　[二]　克劳福德.卓越的神话 [M].许效礼，王传宏，译.北京：中信出版社，2002：32，41.
　　[三]　李飞.营销定位 [M].北京：经济科学出版社，2013：126.

的综合模型，详细描述了三种定位点选择的过程和步骤。多维定位感知图[⊖]，则是一种在分析竞争对手和目标顾客关注点的基础上，找到自己定位点的实用工具。

（4）弥补营销定位和营销组合之间的差距。假如我们根据目标顾客，合理地选择了营销定位，那么接下来我们就需要弥补营销定位和营销组合之间的差距，即通过营销组合策略，实现选择好的营销定位，让目标顾客感知到观影理由是真实存在的。

1）营销组合的标准。营销组合的目标，就是让顾客感知到观影理由的真实存在，这就要求必须根据营销定位进行营销组合策略的选择。因此，营销组合的标准为：一是保证定位点（观影理由）所在的营销组合要素优于竞争对手，二是非定位点所在的营销组合要素必须为定位点做出贡献，同时不低于行业平均水平或达到顾客可接受水平。

2）营销组合的方法。第一步，重温或者识别定位点；第二步，将定位点所在的属性维度、利益或价值做成优于竞争对手的水平；第三步，保证非定位点所在的属性维度、利益或价值不低于行业平均水平，或是顾客可接受水平，同时让它们为定位点做出贡献。

电影是精神产品，因此其定位点或观看的理由常常是某种价值观的体现，也被一些专家称为"道德前提"，它会影响营销组合方方面面的决策，包括电影产品、观影价格、影院位置及环境、服务、电影传播等。仅就电影产品而言，"电影的核心的确是围绕着精神乃至道德进行的。道德前提始终掌控着电影的结构，使之成为一个整体，将每一个动作、过渡、场景，乃至每一句台词都结合在一起。道德前提首先帮助电影编剧回答了关于人物、建置、冲突等大量的问题，随后制片人、导演、表演指导、演员、摄影指导、项目策划以及作曲配乐才根据这些答案做出相应的计划与决

⊖　李飞：营销定位 [M]. 北京：经济科学出版社，2013：134-135.

定……一旦他们意识到道德前提的正确性与重要意义，他们便有可能依靠惊人的壮举，引起观众强烈的共鸣"[⊖]。

其核心在于影片呈现的故事应该是"善有善报，恶有恶报"，否则会让观众观影后产生痛苦和堵塞的感觉，这种感觉可以出现在观影过程之中，但是不能出现在观影之后。正如专家所言："观众满世界地寻找那些可以驱走恐惧、给予他们希望的电影作品。当然这并不意味着他们会排斥恐怖电影，但是他们更想在电影结束之后，收获到新的希望"[⊜]。例如，《龙胆虎威》的道德前提是"爱"，那么故事情节就是"无止境的仇恨报复导致死亡与毁灭，勇于牺牲的爱将带来新生与荣耀"。又如，《勇敢的心灵》的道德前提是"勇气"，那么故事情节就是"将自己的幸福依赖于别人身上会前功尽弃，鼓足勇气承担自己的幸福责任才会真正幸福"。总之就是，美德带来成功，缺德带来失败，不知悔改的缺德将导致毁灭[⊜]。有专家将其概括为"征服恐惧，授予希望"，成功的恐怖电影和成功的非恐怖电影一样，都在最后给了观众希望、生命或生活会更加美好的信念^⑩。

不过，假如目标观众是情侣，他们不关注影片道德的呈现程度，也不太在乎是什么电影，电影仅仅被视为他们谈恋爱过程中的"咖啡伴侣"，这样就是只将影院作为一个谈恋爱的场所，那么影院的位置、环境、服务等形成的氛围就会成为营销组合最为重要的因素。

（5）弥补营销组合和关键流程之间的差距。假如我们根据营销定位点，合理地选择了营销组合策略，那么接下来我们就需要弥合营销组合和关键流程之间的差距，即通过关键流程构建，实现突出定位点（观影理由）的营销组合策略，让目标顾客感知到观影理由是真实存在的。

⊖ 威廉斯：故事的道德前提 [M]. 何珊珊，译 . 北京：北京联合出版公司，2013：18.
⊜ 威廉斯：故事的道德前提 [M]. 何珊珊，译 . 北京：北京联合出版公司，2013：169.
⊜ 威廉斯：故事的道德前提 [M]. 何珊珊，译 . 北京：北京联合出版公司，2013：81.
⑩ 威廉斯：故事的道德前提 [M]. 何珊珊，译 . 北京：北京联合出版公司，2013：169.

尽管从理论上，观众观影的主要理由可能是由影片、服务、价格、影院位置、影院环境、影片传播这六个要素引发的，但是在绝大多数情况下还是由影片本身所引发的，因此影片的制作流程往往是关键流程。这个过程是异常复杂的，需要协调的人员众多，场景变换频繁，每一个细节都不能忽视。有专家曾经列出电影制作的关键步骤[○]：前期制片包括28项内容，制片包括14项内容，后期制作包括25项内容，合计有67项内容，每一项内容中又会包括子项内容，足见其繁杂程度。如此复杂，做好每一个细节是相当困难的，但是一旦出现细节问题，就会影响影片质量和进度，就会导致"弱化或消灭观众观影的理由"。

（6）**弥补关键流程和重要资源之间的差距。**假如我们根据营销组合策略，合理地选择了影片制作的关键流程，那么接下来我们就需要弥补关键流程和重要资源整合之间的差距，即通过整合资金、特别人员等重要资源，真正构建我们所期待的关键流程，同时也要适当控制成本，为影片收入大于成本的目标做出贡献。另外，在销售流程也要考虑适当控制成本，特别是传播成本的控制。还有一个重要方面，是整合合作伙伴资源，进行适当的衍生品开发，降低电影投资的风险，突破单靠票房分成来盈利的局限。

目前成功电影稀少而失败电影众多，大多不是资源不足导致的，反而是资源太多、造成巨大浪费导致的，这里包括资金的浪费和过度使用明星。浪费带来了主题阐释的模糊化，甚至忽视了先进伦理与道德，从而弱化了观众观影的理由，带来观影之后的不满意。投资"多"和明星"大"，都不是好的，适合才是好的。

1）人力资源必须为制作关键流程做出贡献，同时也要控制成本。一方面，参与影片制作的人员，必须认同影片的道德前提，也就是影片的营销

○ 斯奎尔.电影商业[M].俞剑红，李苒，马梦妮，译.北京：中国电影出版社，2011：190-192.

定位点（某一种美德的弘扬或呈现）。编剧需要把道德前提渗透进影片剧本当中，制片人需要将道德前提融入拍摄过程的每一个细节当中，导演在拍摄过程中需要表达已经确定的道德前提，演员需要呈现与道德前提相匹配的各类角色，摄影师需要形象化地、有感染力地呈现这一道德前提。"正是这样的一群电影创作者，共同孕育着电影，赋予其生命，所以当他们都清楚地了解了电影的真实意图时，他们所做出的每一个决定都会更加专注、简洁和明确，并能令人兴奋不已。而这一切，将携手把电影推上票房成功的宝座"[⊖]。

同时，也要控制演员的过高片酬，许多赔钱或者口碑不太好的中国电影，都是由于邀请了许多流量明星参演，他们在提高票房的同时，也增加了成本，导致影片赔钱，更何况他们也并不一定适合出演影片中的角色，因为适合角色的演员大多都不是唯一的。吴京在拍摄《战狼Ⅱ》时，就放弃了当初认为合适的演员（因为她提出增加片酬），选择了自己的朋友卢靖姗参演，但这丝毫没有影响影片质量，或许还提升了影片的质量。因此，选择合适演员中那个片酬更低的，或者是友情出演的，是进行人力资源组合时较好的策略。

2）资金资源必须为制作关键流程做出贡献，同时也需要控制成本。实际上，电影成功与否，与投资额并非呈现正相关关系，许多小成本电影取得了成功，许多大成本电影却陷入赔钱的深渊。无论投资大小，都要把钱花在电影制作的关键点上。近几年，一些影片投资总额的 70% 被少数几位明星瓜分了，导致电影制作方面资金不足，大大影响了影片的质量，因此有专家认为"天价片酬"与"明星烂片"相伴而生[⊜]。《战狼Ⅱ》投资不小，但是大量资金没有用于"天价片酬"上，而用于良心制作上，所以能让观众感受到吴京的艰辛付出，以及影片的卓越。另外，一些小成本电影，诸

　　⊖　威廉斯 . 故事的道德前提 [M]. 何珊珊，译 . 北京：北京联合出版公司，2013.
　　⊜　仲呈祥 . "天价片酬"与"明星烂片"缘何相伴而生 [J]. 人民论坛，2016（28）.

如《疯狂的石头》《失恋 33 天》《驴得水》《冈仁波齐》等，将有限的资金用于影片制作上，也取得了成功。

3）关系资源可用于控制成本和增加收入。在电影制作过程中，需要对大量人、财、物资源进行整合，每一项整合都需要花费大量成本，因此关系资源是影片制作过程中的重要资源之一。如果制片公司或导演，拥有丰富的演员关系资源，就可以降低演员的成本，或者共担利润分成的风险，或者增加慷慨的、只需要很少报酬的友情出演，如《建国大业》《战狼Ⅱ》等影片都具有这种特征；如果制片公司或导演，拥有良好的地方政府资源，就可以减低制景的成本，或者由地方政府补贴制景费用，或者完全由地方政府投资建设后留作影视公园；如果制片公司或导演，拥有良好的企业资源，就可以增加收入，降低亏本的风险，或是植入大量广告，或是将播放权出售给他们，等等。

本章小结

本章的主要目的是对全书进行总结，归纳出相应的研究结论，并系统地提出中国电影营销发展的对策。主要结论有以下几个方面。

（1）建立了中国电影营销模式的理论框架，即实现电影营销的三个目标（制片方收入大于成本，观众获得利益大于支出，以及观影实际感知效果大于预期）需要进行精细化的电影营销管理。"营销"，包括营销研究、目标顾客选择、营销定位、按目标顾客和营销定位进行产品（影片）、价格、分销（影院）和传播（宣传）等要素的组合，以及相应的流程构建、资源整合，缺少任何一个要素都不是整体的营销。目前流行的电影上映之前才开始的宣传活动，至多是销售的一部分，但常常被电影公司称为营销，这是对营销的误解。"管理"，是指分析、规划和实施。因此，电影营销管理，

是指在电影拍摄之前，对宏观环境、市场、竞争对手、目标顾客、政府政策等进行分析，然后制定包括营销目标、目标顾客选择、营销定位、营销组合、流程构建和资源整合等内容的营销规划，最后在拍摄、制作、销售、宣传、上映影片时实施这个规划书。

（2）建立了中国成功电影的营销模式特征，即①正向性，确立一个正向性的公司使命，做有美德的生意，让世界更加美好；②效益性，确定收入大于成本的基本目标，但不一定是利润最大化动机，以顾客满意体验为目标；③可行性，打造实现前述使命和目标的营销能力，第一步，选对目标顾客（政府、影评人或观众，通过目标顾客选择实现），第二步，给目标顾客一个选择和购买的理由（通过营销定位点选择实现），第三步，让目标顾客感知到这个购买理由是真实存在的（通过影片、服务、价格、影院位置、影院环境、传播六要素组合实现），第四步保证收入大于成本（通过关键流程构建和重要资源整合实现）。

（3）建立了中国遗憾电影的营销模式，即为了实现成为优秀电影和不赔钱的双重目标，自然地形成了以城市年轻人为主体的目标顾客群，确定了"某类优秀影片"的属性定位，或者延伸至"某种精神体验或思考体验"的利益定位，并且围绕着属性定位点进行产品（影片类型、名称、故事、人物塑造、画面呈现、音乐表现等）、价格、分销（上映空间和时间，特别是时间）、传播要素的组合，但是忽视了利益定位方面观众的具体感知效果。主要是营销行为与营销目标发生了一定的脱节，导致顾客不满意，专业人士不满意，政府不满意，或者没有实现盈利，或者票房太少，因此是一个不协调的营销模式。

（4）探讨了中国电影营销模式的形成或选择路径，具体包括三个步骤：一是通过逻辑模型建立思维方式，二是通过任务模型进行营销规划，三是通过差距模型进行营销改进。这三个步骤在本质上是一致的，就是弥补营

销管理的六大差距：公司使命与营销目标之间的差距，营销目标与目标顾客之间的差距，目标顾客与营销定位之间的差距，营销定位与营销组合之间的差距，营销组合与关键流程之间的差距，关键流程与重要资源整合之间的差距。最终完成六大任务：确定一个让世界更加美好的公司使命，选对公司效益和顾客体验的目标，依营销目标选对目标顾客，依目标顾客关注和竞争优势确定观影理由，让目标顾客感知到观影理由是真实存在的，保证公司的收入大于成本。

后　记

我和很多人一样喜欢看电影。

20世纪60年代前期，我不到10岁，那时不管什么电影，都喜欢看。我依稀记得，上小学的时候，曾经花费1毛钱买了一张电影票，分两个晚上，坐在县城唯一的一家露天电影院，冒着倾盆大雨看完了《斯大林格勒战役》(上下集)，虽然被淋得像落汤鸡一样，却开心无比。

我对"文革"期间的电影记忆除了八大样板戏之外，印象最深的就是1974年春节上映的新版《青松岭》了，它是在河北省兴隆县茅山镇(后改为青松岭镇)取的外景，但真实的青松岭是在我的家乡河北省青龙县，离县城不过15华里⊖的山林间。电影拍摄之前，剧组在青龙县七道河大队体验了很长一段时间的农村生活，并在县城唯一的大礼堂上演过十来场《青松岭》话剧。我记得当时电影《青松岭》是在县城大礼堂广场免费放映的。人们欢欣鼓舞，为家乡"上"电影了而奔走相告，好像电影就是为他们拍摄的，那种自豪感一直延续到了今天。

20世纪80年代初期，我在北京商学院(现为北京工商大学)读大学期间，周末同学们常常跑到对门的航天工业部去看电影，有不少的外国电影，

⊖　1华里＝0.5公里。

我们在露天场地观看，大冷天也是兴高采烈的，假如人太多，正面场地坐不下，还会坐到电影屏幕后边去看，这是今天的年轻人难以想象的事情。

在那个难忘的年代，有电影就有快乐，好像没有不好看的电影，人人对看电影乐此不疲，电影给人们带来了难以替代的快乐。

那时，我只知道自己喜欢看电影，没想过研究电影，也没有想到自己会写一本关于电影营销的研究专著。一切都是悄然发生的。

1999 年，我的一位北京商学院的校友策划并出版了《电影营销》一书，邀我写一篇推荐语，于是我开始关注好莱坞的电影营销，并写了题为《营销学学好莱坞》的推荐语。不久之后，我受邀在中央电视台《电影频道》做了三期节目，专门讨论好莱坞的电影营销及电影的后市场开发问题。也许今天看来，当时对于电影的认知和营销的理解都是非常肤浅的，但是这为我后来研究电影营销问题埋下了伏笔。

进入 21 世纪之后，中国电影市场迅速扩大，电影院数量大大增加，电影制作领域吸引了大量投资进入，然而优秀且盈利的电影非常稀少，很多电影陷入赔钱的窘境。原因固然是多方面的，其中一个重要原因是电影仅仅处于销售阶段，还缺乏整体的营销管理。相关的电影营销理论研究，既脱离速变的电影市场，也落后于营销理论本身的更新速度。随后我开始尝试进行电影营销方面的研究。

2013 年，我和博士生在《当代电影》（第 2 期）发表了题为《中国电影营销目标的研究》的文章，在分析中国电影营销具有政治性、艺术性和商业性三种特征的基础上提出了，不同的电影营销目标会有不同的营销战略和策略的观点。

几乎与此同时，我开始指导陈红同学做 EMBA 的毕业论文，共同对陈凯歌导演、陈红制片并参演的《无极》《梅兰芳》和《搜索》这三部电影进

行了案例研究，发现中国杰出影片具有票房高、口碑好和盈利多三个标志，并构建了中国杰出电影的生成机理模型。在这个过程中，我多次与陈红进行交流，对中国电影营销现状有了更多的了解。

2017 年清华大学文化经济研究院成立，同事薛镭教授邀请我参与创建，之后我提议设立《中国电影营销模式研究》课题，课题得以立项，从而开始了这个问题的研究。

在研究的过程中，单凭个人的力量、没有他人的帮助，是难以完成的。因此，首先感谢陈红同学为我的研究提供了丰富而鲜活的素材，假如我没有认识她和没有她的帮助，或许就不会有写作这本书的想法。其次感谢同事薛镭教授邀请我加盟清华大学文化经济研究院，并立项支持该课题的研究，否则这个研究也难以顺利完成。再次感谢我的博士研究生衡量、贺曦鸣、李达军，他们不同程度地为本书做出了贡献。

看电影不用研究电影，但是研究电影必须看电影，感谢那些为本书提供电影案例的电影工作者！无论是成功的电影，还是遗憾的电影，从研究者角度来说，都是精彩的案例，都具有同样重要的贡献。期待中国有越来越多的杰出电影出现！这是本书的目的和初衷。